U0009711

THE
WAR
ON
MUSIC

RECLAIMING
THE
TWENTIETH
CENTURY

音樂
之戰

JOHN MAUCERI

奪回二十世紀
的古典音樂

約翰‧莫切里 著

游騰緯 譯

本書獻給麥可・哈斯（Michael Haas）。

他曾在一九九九年問我：
「約翰，為什麼過了半個世紀，我們還不演奏希特勒以前禁演的音樂？」
在此，我希望以本書作為解答。

「若命運之神是劇場經理，我還真不明白為何祂們要安排我擔綱這齣捕鯨戲碼的三流角色？而其他人又為何能飾演崇高悲劇的主角、風雅喜劇的輕鬆配角，或是滑稽劇的丑角——我仍搞不懂確切的緣由為何。不過，既然我還想得起種種情況，我應該多少可以看出這是怎麼一回事：儘管這件事的背後有許多動機與目的，卻被巧妙地掩藏起來，不但誘使我去扮演那個角色，還哄騙了我，讓我誤以為自己是憑藉著毫無偏見的自由意志與精湛的判斷力，而做出選擇。」（譯按：譯文參考陳榮彬《白鯨記》的譯本）

——赫曼・梅爾維爾（Herman Melville），
《白鯨記》（*Moby-Dick*）

「五十年就足以把社會與其中的人們幾乎徹底改變。這項任務只需要以下條件就能達成：嚴謹的社會工程學知識、清楚的預期目標，以及——權力。」

——亞瑟・克拉克（Arthur C. Clarke），
《童年末日》（*Childhood's End*）

目次

CONTENTS

推薦序
你喜愛當代音樂嗎？

鴻鴻（詩人、導演）

有些指揮也寫作，不過，他們通常只書寫自己的音樂生涯。身為成功的指揮，約翰‧莫切里（John Mauceri）熱中寫作的主題卻不是自己，而是古典音樂和現代人的關聯。不過，在他幾本中譯作品（如《大指揮家與古典音樂：當代指揮大師的工作技藝、曲目觀點與後臺故事》、《古典音樂之愛》）當中，這本《音樂之戰》無疑是最尖銳、最驚世駭俗的一本。他像個偵探、像個歷史學家，從二十世紀的三場大戰（一戰、二戰、冷戰）的官方歷史縫隙鑽入，抽絲剝繭，揭露一個問題的真相：為什麼二十世紀的當代音樂乏人問津？讀這本書之前，恐怕沒人料想得到，這不只是音樂圈的茶壺風暴，而是跟戰爭有關，跟權力有關，跟轉型正義有關……

當代古典音樂和以歌劇為高峰的十九世紀音樂之最大不同，在於與群眾脫鉤。爵士樂、搖滾樂、甚至電影音樂擄獲了大眾的喜好，反而「嚴肅音樂」成為一門「蓋高尚」的藝術，與「前衛」、「無調性」、「冷僻難解」劃上等號，必須以國家的力量支持才可能苟活。歌劇曾經是歐洲最重要的娛樂形式，而今這樣的功能已被電影、電視、網路串流、

流行音樂取代，古典音樂變成一種需要拯救的瀕危動物。

要回答二十世紀音樂出了什麼問題，進而提出解方，當然是各方音樂學者必爭之地。比如寫作《陰性終止》的蘇珊・麥克拉蕊（Susan McClary）在「風格多元主義」的前提下，就一舉將藍調劃歸二十世紀音樂主流形式，這一脈絡含括了爵士樂、鄉村樂、搖滾樂、重金屬、說唱（Rap）、乃至後現代拼貼（例如John Zorn），凸顯非裔美國人的重大影響，拓寬了「古典音樂」的界域。而法國哲學家阿蘭・巴迪歐（Alan Badiou）則以華格納為座標，認為他消除了以往音樂與戲劇的斷裂形式，那種在碎片與局部中重新尋找整體性的嘗試，不但總結了過去，也開放向未來，以此在古典音樂本身當中尋求出路。

約翰・莫切里以這本《音樂之戰》，不但總結了這兩種觀點，而且更激進地重新思考與定位，當代音樂在多重性當中的各種相對立場。能夠如此直指本心，和他身為指揮對音樂的「體感」有關，這讓他的音樂學絕不枯燥。在這樣的基礎上，莫切里啟程回到二十世紀歷史的風向中去尋找解答——音樂不只是藝術的問題，藝術是在反映世界的動向。如果藝術出了問題，極可能是世界出了問題，或更根本地說，是世界被權力操控的方式出了問題。

莫切里出手就打破一些音樂史的迷障，從真實文獻中證明華格納和布拉姆斯這兩大「門

派」的掌門人，其實如何彼此尊重並達成了和解；指出「前衛」和「當代音樂」的排他性之狹隘；並為電影和百老匯音樂據理力爭。

但是，身為音樂熱愛者，他並不是要把大眾音樂納入主流古典音樂而已（這個現在許多唱片公司已經做得不遺餘力了），而是要去鉤沉眾多被埋沒的二十世紀音樂。這本書最精采的論述，便在於指出當代音樂之所以被大眾敬而遠之，不只是「聽不懂」那麼簡單的理由，而是大家習以為常的「自然淘汰」說，一點都不自然，而是被世局影響的結果。

華格納偉大的歌劇革命，在被納粹利用來反猶之後，事實上是經由逃亡的猶太音樂家帶到美國，在好萊塢和百老匯發揚光大。現在的電影音樂主流，以音樂搭配影像動機的美學，完全與華格納一脈相承。但電影與劇場音樂卻被嚴肅樂界所拒斥，這些作曲家的純粹音樂作品（例如顏尼歐‧莫利克奈音樂會的上半場都會排出他的實驗性曲目），也同樣被漠視。

這種漠視除了對娛樂化藝術的鄙夷之外，還有政治因素。二十世紀現代音樂的前衛實驗，包括德國和義大利二戰結束前的歌劇、蕭士塔高維契的歌劇與器樂曲、普羅高菲夫的電影配樂，有的被納粹或蘇聯貼上「墮落藝術」的標籤，有的被盟國貼上「愛國藝術」的標籤。莫切里卻犀利提問，這些有政治問題的作品，為何在戰後都一併消失了？

美國和蘇聯在二戰時聯手對抗德義，冷戰時期美國卻又和德義聯手對抗蘇聯，政治上敵友關係的變化，讓轉型正義無法落實，納粹、法西斯份子在戰後得到喘息的機會，也讓古典樂界乾脆對所有與政治問題沾親帶故的音樂，不碰不錯。十九世紀的大眾的都是他們的當代音樂，然而二十世紀的歌劇院與交響樂團卻只演奏上個世紀的作品，然後觀眾對不熟悉的曲目自然沒有機會選擇。這是當代音樂被消音的外在因素。

當代音樂被消音的內在因素，則是前述的古典樂界對大眾音樂的排拒，連極簡音樂、電影音樂也一併打入「媚俗」的範疇。莫切里從音樂的角度指出，這是視野被「音樂進化論」的觀念侷限，認為音樂必須越發展越複雜（所以史特拉汶斯基和荀貝格的「返祖」現象才被詬病）。但是複雜真的是唯一出路嗎？

我認為這是對當代古典音樂最有建設性的提問。撕掉標籤，廓清約定俗成的觀念，把音樂放回真實世界去理解。經歷這場洗禮，相信讀者對許多音樂的看法和聽法，都會大為改觀。

前言

Introduction

二〇二〇年初，華府發布名為「讓聯邦建築再次美麗」（Making Federal Buildings Beautiful Again）的行政命令，要求國內新建的聯邦建築以羅馬神廟作為「預設風格」，依循古典建築樣式進行設計。可想而知，此舉觸怒了許多人，而且成為美國共和黨與總統川普（Donald Trump）等保守派、以及民主黨與所謂的進步人士之間的假議題；同樣可想而知，二〇二一年二月二十四日，民主黨總統喬・拜登（Joe Biden）就職後僅五週便撤銷了該命令。川普政府以美感作為訂定行政命令的理由，規範一致性與參考風格則是實現目的的手段。

上述事件讓人想起藝術史與音樂史上，爭議不斷、極為諷刺又鮮少人知的時期：二戰後歐洲去納粹化、冷戰，以及美國共和黨政府當時給予前衛藝術官方支持，將這種相當特別的風格作為藝術與音樂自由表達的重要範例，藉此抗衡蘇聯的官方立場。蘇聯支持寫實的視覺藝術，描繪一顆蘋果的畫作看起來就像是一顆蘋果；他們也擁護歷史悠久的調性音樂，作品中可能充滿前衛、衝突、挑戰，不過肯定會以勝利而振奮的姿態收尾。最重要的是，蘇聯音樂必須讓聽眾能夠了解。正如同墨索里尼與希特勒政權都支持極為相似的反實驗藝術與美學，美國軍方認為在戰時曾創作非調性音樂的作曲家，既不是納粹份子也不是法西斯主義者，並發放免罪卡給他們。該政策意外導致創作交響樂、歌劇、室內樂等非前衛（如果可以如此稱呼之）古典音樂的作曲家，都必須證明自己與納粹或法西斯主義無涉。

冷戰期間，蘇聯與西方的美學相互抵斥。前者望向持續演進的傳統；後者擁抱嶄新、具挑戰性、破除舊習的作品——他們認為音樂中的美既不恰當又平庸。不過，「新」的概念源於一九〇九年所提出的理論及當年出版的《未來主義宣言》（Futurist Manifesto）。別管大眾無法接受新的音樂了，無論是在一九一〇、一九六〇或二〇二〇年代，新舊角力在過去與未來都是哲學之爭——也是政治之爭。

在某種程度上，或許音樂與藝術一直是政治的棋子，是君主與教宗的玩物。薩爾茲堡大主教曾經喜愛莫札特的音樂，後來又棄之不理。普羅大眾與統治者總各自的歌曲與舞蹈——不過，有時也會產生交集，例如一七四九年，英王喬治二世委託倫敦人氣作曲家喬治‧弗德利克‧韓德爾（George Frideric Handel）創作《皇家煙火》（Royal Fireworks Music）。

建築與音樂有相似之處，但為數不多。兩者皆需透過時間來體驗、具有結構性的本質，不過音樂的結構是暫時的，而且肉眼不可見。建築隨著時間推移而變化，因為它們暴露在自然環境中受到侵蝕，有時也可能因爆炸而損毀。音樂因為不再被演奏而消失——我們接下來將看到，這或許來自刻意的行動，或僅是普遍不受眾人青睞。即使是最偉大的建築成就，也可能徹底改變，比如建於六世紀雄偉的天主教大教堂，一百年後改建為清真寺，搗毀組鐘及祭壇，灰泥覆蓋基督教主題馬賽克，外部增建宣禮塔（minaret）。伊斯坦堡的聖索菲亞大教堂（Hagia Sophia）在一九三五年還俗改為博物館，並於二〇二〇年再次歸為清真寺，建築結構可能進一步改變。由於音樂仰賴重複演奏方能存在，它的

狀態持續變化。而且，即使是透過播放錄音而千篇一律，人們的看法也會有所不同，因為必然會不斷有新的聽眾來詮釋它。

我們預設銀行、教堂或學校藉由其外觀來指涉內部的運作。這無需挑釁的行政命令，反而更像是常識。參考古羅馬風格的現代建築「表達」出人們的集體期望。正如我們所見，孕育多數美國及國際文化的歐洲文化充滿了「假羅馬神廟」，該詞援引自《紐約時報》的社論標題。

許多華盛頓特區的政府建築都是出色的羅馬古建築典範，柏林布蘭登堡門與巴黎凱旋門也是如此。這些都是仿造的建築，並非建於凱撒大帝統治時期，不過確實多少說明了人們建造時的期望。同時，這些建築也是受人喜愛的象徵──就如同那些知名的前衛建築：艾菲爾鐵塔、安東尼·高第（Antoni Gaudí）建於巴塞隆納的聖家堂（Sagrada Família）、法蘭克·蓋瑞（Frank Gehry）建於畢爾包的古根漢博物館（Guggenheim Museum）。這兩種風格不必然是對立的保守與現代。

此外，值得一提的是，許多羅馬帝國建築本身就是假的。羅馬人運用混凝土的技術在西元前二〇〇年左右就已成熟，基本上不需要柱子來支撐結構，但他們仍維持希臘式建築的「外觀」。雄偉的羅馬列柱不過是裝飾而已，這些所謂仿造的建築語彙，確實讓大家

感受到奠基柱礎的穩固力量與勝利之姿。

一九八四年，菲利普・強森（Philip Johnson）設計的三十七層摩天大樓「AT&T 大廈」（AT&T Building）於曼哈頓麥迪遜大道（Madison Avenue）竣工，其頂部冠上呼應帕德嫩神殿頂部非功能性的山牆，進而將非凡的現代建築結合古希臘羅馬的古典原則。這座建築當時驚駭四座，它拒絕了現代建築嚴格的教條——拒絕裝飾，或者說是，拒絕歷史。強森的摩天大樓並非仿羅馬神廟，也不具有「少即是多」的國際風格建築。天才永遠凌駕於教條與行政命令之上。

然而，當我們的心靈面對某種「錯誤」時，會產生一種參與集體異端行為的感覺。例如，匹茲堡的啤酒廠與披薩店「教堂釀酒坊」（Church Brew Works），由教堂改建而成——這種感覺足夠時尚，而又不需要拿著啤酒與披薩進入真正教堂的告解室。而以轟雷般降E 大調和弦開頭與以一聲巨響開頭的交響曲給人截然不同的期望——後者是劈頭而來的極強（fortissimo）音堆，常見於冷戰時期前衛管弦樂作品。

無論國家建築設計指南對於聯邦建築的規範為何，建築師與公民都將如往常進行對話、舉辦會議、達成妥協，進而做出最終決定。而在藝術與音樂領域，引用與抄襲之間的微妙平衡持續存在。布拉姆斯《第一號交響曲》第四樂章譜寫的簡單曲調，是向貝多芬著

名的《第九號交響曲》合唱終曲〈歡樂頌〉致敬，還是純屬巧合？（布拉姆斯以一句簡潔的「連驢子都聽得出來」承認兩者的相似。）布拉姆斯的巧思在於運用這個主題同時達成兩種效果：不僅在終曲彰顯先賢的重要創舉，也讓交響曲回歸原樣，無需藉由合唱團與四名獨唱家來表現其音樂敘事。

我們接下來將會看到，在藝術與音樂領域引入官方指導必然有利有弊。告訴大家「別想那隻大象」〔譯按：取自美國語言學家喬治・雷可夫（George Lakoff）的政治著作〕，只會導致一個結果——這厚皮巨獸徘徊在人們腦中，無法驅離。就二十世紀古典音樂而言，我們仍生活在其指令與文化霸權之爭的餘緒之中，而後者在當時是全球戰爭武器庫的一部分。

古典音樂及其他音樂曾是二十世紀重大戰爭的戰略要素，這無疑會讓二十一世紀的許多人感到驚訝。音樂在國際政治中的政治價值最終崩潰的原因之一是，在科技所串聯的世界裡，音樂能夠輕易超越疆界、影響全球——儘管在人類開始四處遷徙時，這種狀況早已存在。

不過，我們現在的時代，沒有任何在世的德奧交響樂作曲家能宣稱自己優於歐洲其他作曲家；沒有任何在世的俄羅斯芭蕾舞作曲家可以證明，他們比美國人更有與生俱來的優勢。如果現在義大利有一群歌劇作曲家以這種藝術形式的發明者和繼承者自居，那麼這

些作曲家也只會沒沒無聞——但前提是他們真的存在。古典音樂就如德國馬克、法郎與義大利里拉，已成為一種沒有幣值的貨幣。

那是因為音樂在二十世紀經歷了重大的變革。這不僅僅是美學問題或品味改變，也和音樂不同於其他藝術形式的特性有關。

音樂能夠控制行為，而企圖征服世界的人渴望掌握這種能力。音樂是危險的，因為它具有無形的力量，能夠表現情感並凝聚族群。希特勒、史達林與墨索里尼的目標是控制人民的行為，所以他們有必要控制音樂。此外，在當時音樂風格已是國族、政治哲學的重要象徵，也是文化種族一致性及權力的強大隱喻。不過，在競賽後期，也就是二十世紀的最後一戰——冷戰，美國開始使用某些類型的音樂，來作為一種贏得其他國家支持的武器。

大約在兩千五百年前，希臘人首度描述音樂，他們注意到使用某種音階（或所謂「調式」）會激發暴力，而另一種調式則可帶來平靜。班傑明・富蘭克林（Benjamin Franklin）所發明的玻璃琴（glass armonica）是由一組玻璃杯構成樂器，透過腳踏板的操作在水槽中旋轉，並藉由手部碰觸杯緣使其振動發聲。十八世紀，歐洲某些地區以玻璃琴導致精神疾病為由而禁止演奏。因此，蓋塔諾・董尼才第（Gaetano Donizetti）在一八三五年的歌劇

《拉美莫爾的露琪亞》（Lucia di Lammermoor）著名的瘋狂場景中配上玻璃琴，也就不足為奇了。在二十一世紀，音樂已被證實為有效治療創傷後壓力症候群的工具；不過，正如輻射會導致癌症，也能治癒癌症，我們在面對音樂時也不可掉以輕心。

亞里士多德（西元前三八四—三二二年）認為：「音樂應該用來獲得好處，例如：放鬆休息。」事實上，據說在孔子的時代（西元前五五一—四七九年），音樂並不被視為一門藝術，而是一種治理國家的方式。幾百年以來，人們持續論述音樂——討論它是什麼、它曾經是什麼、它應該是什麼、它如何運作、如何正確地創作、它與我們實體世界的關係為何、它代表或不代表什麼，以及它為什麼能發揮如此非凡的力量。

還有一個根本問題：什麼是「好」音樂？而這也是本書最根本的主題。音樂是不可見的，在眾藝術形式中獨一無二。音樂玄妙神秘，深深影響人類，時而昭然，時而隱晦。耶穌會傳教士、拿破崙一世（Napoleon Bonaparte）、民謠歌手皮特・西格（Pete Seeger）以及當今每一位政治人物都深諳此道。音樂可以發出警告、引人自豪、煽起暴動、導致戰爭、萌生快樂、激發慾望，甚至讓我們更接近上帝；此外，還有許多人相信，音樂能夠使我們成為更好的人。

然而，到底應該由誰來定義好音樂？每個人都願意相信好的藝術作品之所以好，是因為

它真的好。但我們都知道時尚會改變，曾被認為偉大的人事物可能早已遭人遺忘，例如，作曲家約翰‧阿道夫‧哈塞（Johann Adolf Hasse, 1699-1783）。音樂史學家查爾斯‧柏尼（Charles Burney）曾如此評價：「我不是要傷害他的同儕……但他優於所有其他的歌劇作曲家。」

另一方面，負面評價也可能隨著時間的推移而受到駁斥。別忘了美國藝術家尚—米榭‧巴斯奇亞（Jean-Michel Basquiat, 1960-1988），「他什麼都有，就是沒有天賦。」一九九七年藝評家希爾頓‧克萊莫（Hilton Kramer）在《衛報》發表的一篇文章中如此評價。不妨請他去對那位在二○一七年以一億一千零五十萬美元買下巴斯奇亞《無題》（Untitled）的人說這句話。當代的藝術家的作品展覽會改變其地位的評價，因為它會在新的脈絡下重新受到審視與評判。專家的意見確實會被時間否決──而且，必然會被大眾否決。

回過頭來談音樂及其致命弱點：人們唯有聽見音樂，才能知曉內容。

你可以到博物館看看展間，快速瀏覽裡面的展品，然後決定馬上離開。你也可以花幾個小時甚至一輩子，凝視喜歡的畫作，與之進行心靈交流。你可以到博物館欣賞作品，看看書中的印刷，甚至擁有複製畫。但是，你無法以上述的方式與音樂互動。音樂透過時間傳遞給我們，我們也需要時間來體驗與評判它。現場體驗理查‧華格納（Richard Wagner）的《帕西法爾》（Parsifal）或奧立佛‧梅湘（Olivier Messiaen）的《豔調交響曲》

（Turangalila）的演出，是沒辦法快轉的。然而，就如同書中的複製印刷，聆聽錄音版本也只能獲得音樂的部分體驗，這種聲音的複製品抹除現場演出的不可預測性和能量。只要見過畢卡索或梵谷原作、而非書中圖畫，就能理解兩者之間的差異。

如果審美評價的變化如此懸殊，那麼有鑑於全球戰爭的影響以及音樂被運用在這些戰爭當中，值得我們觀察二十世紀音樂的遭遇。荀貝格在第一次世界大戰中加入奧地利陸軍時，認為自己的使命是消滅法國音樂，還有被他戲稱為「小現代斯基」的巴黎名人史特拉汶斯基（Igor Stravinsky）。一九一七年，維也納以西、距離荀貝格將近六千五百公里的美國，即將投入第一次世界大戰，紐約大都會歌劇院停止演出華格納的作品，因為人們認為他的音樂恰恰展現出德奧軍人凶殘的特質——儘管他早已於一八八三年逝世。後來華格納的音樂也會再次受到政治因素的影響。

許多歐洲知識份子與蘇聯人士認為美國沒有真正的文化。二戰結束後，美國派出一批爵士音樂家，其中大部分是非裔美國人，與波士頓交響樂團前往歐洲，作為美國及其豐富文化生活的代表，藉此反擊他們的印象。在私人公民團體與中央情報局的支持下，美國決心證明言論自由與大量移民遺產，能夠創造龐大而充滿活力的藝術社群，以最高水準詮釋歐洲永恆的傑作，並且創造嶄新而生動的藝術作品。

二十世紀是充滿戰爭的世紀：第一次世界大戰、第二次世界大戰，以及重要程度不亞於前二者的冷戰。幾百年來，歐洲逐漸將音樂風格與流派，視為獨特的文化遺產以及國家的驕傲，在二十世紀成為身分及優越感的一種武器。世界進入二十一世紀時，許多二十世紀的古典音樂已成為這些戰爭的附帶損害。音樂經常被描述為「國際語言」，但實際上其評價標準是根據軍事勝負、政治哲學、公共政策、意外的聯盟，以及人們對音樂本身所感受的情緒反應。

一九四五年，疲憊且戰敗的德國人與奧地利人，生活在他們自己造成的殘破環境中。我們只能透過想像去揣摩，當時他們聆聽自己國家最知名的（可說是最偉大的）四位作曲家的任何一個音符，會有多麼地痛苦──阿諾‧荀貝格（Arnold Schoenberg）、埃里希‧沃夫岡‧康果爾德（Erich Wolfgang Korngold）、保羅‧亨德密特（Paul Hindemith）、庫特‧懷爾（Kurt Weill），他們都在敵國幸免於難。一九二〇年代，他們在家鄉成名，隨後被視為非法之徒。如果他們留在德國、奧地利或第三帝國的其他國家，可能會遭到殺害。他們新的「美國」音樂，大都複雜、獨特又優美。對家鄉的人來說，簡直難以忍受。儘管核心曲目回歸到貝多芬、布拉姆斯與莫札特的音樂，年輕歐洲音樂家所創作出的全新知識型、缺乏激情的音樂，相對容易被接受、討論。

接下來，也要談談好萊塢。自一九三三年起，大片配樂都是由逃離歐洲與俄羅斯種族主

義的難民所創作，幾乎無一例外。第三帝國將他們歸類為猶太人，儘管多數人並沒有宗教信仰。他們都是受過歐洲最頂尖音樂學院培訓的傑出音樂家。現在這些神童變成美國人了，在棕櫚樹下享受天堂般的富人生活。那麼，戰敗國的人民對好萊塢及其由本來屬於他們的神童所創作的史詩交響音樂作品，又是如何評價呢？

一九九一年，迪卡唱片公司（Deca Recording Company）提案要發行一系列被納粹禁止的音樂〔他們將其標記為「墮落音樂」（entartete Musik）〕，隨後計畫遭到遺忘，而我本來是其中兩位主要指揮之一。同時，洛杉磯愛樂協會（Los Angeles Philharmonic Association）與飛利浦唱片（Philips Records）在好萊塢露天劇場成立由我領導的新樂團，委託樂團演奏在洛杉磯創作的音樂。這些作曲家陡峭的學習曲線及其音樂都令人詫異，揭露出被淡忘的音樂的雙重遺產，而我們也驚覺，好萊塢的創始作曲家的名字，同時出現在希特勒的名單上。

一九六七年，我從耶魯大學音樂系所（主修理論與作曲）畢業，一九六八年至一九八四年在該校任教；對於我這樣背景的人而言，這個發現讓我深感震撼。我受過音樂學訓練，學習創作、分析當代音樂，如何利用電子音樂工作室、電腦實驗室，如何運用十二音列——在一九二○年代首次由荀貝格提出的系統，二戰後持續拓展出更複雜程度。然而，在一九九○年代，我完全不知道一九二○年代崛起的歐洲作曲家與一九三○年代好萊塢音樂之間的關係。我也不知道，難民作曲家以及其學生與同事在美國音樂學校與大

學任教，他們的影響力持續到一九五〇年代。很少人知道荀貝格是蓋希文最後一位老師；也很少人知道，亨德密特曾經教導過一位名叫米契・雷伊（Mitch Leigh，譯按：原文為 Mitch Lee，可能是作者筆誤）的年輕人，而後者創作了百老匯音樂劇《夢幻騎士》（The Man of La Mancha）並將其成就歸功於亨德密特。

更奇怪的是，我發現在美國創作音樂的難民古典作曲家，雖然名字廣為人知，但他們的作品從未成為關注的焦點。例如，荀貝格晚期在美國創作的調性音樂，還有亨德密特的「美國時期」交響曲──亨德密特創作這些樂曲時，我也和他用一樣的教室在耶魯大學上課、教書。從一九五〇年代的童年時期，我就一直在參加音樂會、聽歌劇與購買唱片，而我自己一直試圖理解，為何在我的音樂體驗會缺少這麼多的曲目？

這本書談論古典音樂，還有我們如何定義什麼作品屬於古典音樂。我並不是要談論其他在二十世紀出現、大受歡迎的其他音樂類型──儘管我們可以說，由於當代古典音樂的定義狹隘，所以其他音樂類型蓬勃發展，而管弦樂團與歌劇團則處於許多人所稱的「危機」之中。

基本上，音樂是不受控制的。不過，由於科技的發展，一些被視為非「古典音樂」而被排除的音樂，在早期有聲電影的對話中保存了部分片段，偶爾浮現來自過往的輝煌回

音。同時，另一種新音樂迴響在音樂廳與歌劇院：「機構前衛派」的音樂——如果有所謂自相矛盾的說法，那指的大概就是這個詞。那些不被認真對待、不是為電影創作的音樂完全消失了，等待有人把它們找回來。不過，現在肯定是提出這個問題的時候了：為什麼現在最偉大的音樂機構演奏的當代音樂，得到樂評家壓倒性的支持，卻是絕大多數人不喜歡，而且從來都不想聽的音樂？

儘管政治權力與歷史壓力企圖控制大眾適合接受的古典音樂，上述問題的答案要講述的是具連續性的故事，超越了將古典音樂對立於流行音樂的虛假分類。本書關注的道德價值是關於公平與損失，這是我們能夠也必須解決的問題。接下來你閱讀的內容，來自五十年來好奇心與經驗的產物，從二十世紀中葉，我在二戰後的紐約成長、經歷冷戰，一直到二〇二〇年代我總結出的看法。這當然是個人故事，然而其內容源自全球經驗。

一九九〇年起，我開始將這些經驗轉化為文字，在格拉斯哥國際藝術管理協會（International Society of Arts Administrators）發表了名為「失敗的未來」的演講。那篇演講批判將未來主義作為評價二十世紀音樂的模型，隨後被刊登為《音樂美國》（Musical America）的封面故事，也是該雜誌最後一期紙本版。接下來的幾年，我陸續在倫敦、柏林、維也納、紐約、洛杉磯以及華盛頓特區發表演講與文章。這些演講談論二十世紀古典音樂曲目神秘地消失（「音樂都去哪兒了？」），音樂與電影音樂作曲家（「無罪的電影」），

期刊上完全不討論上述音樂的優點（「無名的音樂」），還有被希特勒禁止的音樂以及它們為何從未返回戰後的音樂廳與歌劇院——即使納粹偷走的畫作也陸續物歸原主，而許多作品目前都在博物館裡展示。

三十年來，我的錄音與音樂會，其包括數百首被拋棄音樂的當代首演，以及許多演講、媒體露出、著作，被數百萬人聽到及看見。一九九一年至二〇〇六年的十六個樂季，我與好萊塢露天劇場樂團音樂會的重點，是在四百萬名觀眾面前復興好萊塢難民作曲家的作品。第二次世界大戰是發現舊作品的主要時期，而第一次世界大戰則是某種前兆，但我花了很長的時間才理解到，二十世紀最後一場戰爭，即冷戰，對於連結前衛派與音樂機構有多麼重要——而前衛派的創造本來是為了消滅這些機構。

此外，這本書最初不是為了證明某一個觀點，而是經過多年的生活、聆聽、思考和實踐，才成為一個論點。我們總是在試圖理解事物。或許可以稱之為人類可愛的愚蠢行為。是的，我從一九九〇年開始嘗試理解我出生的世紀，有些事情發生了變化。隨著二十世紀逐漸遠去，從觀察者和參與者的角度來講述這個過程，或許真的有其價值。

我的出發點是愛與失去。我不得不說，我們的損失難以估量。一九二七年康果爾德的歌劇《赫蓮娜的奇蹟》（Das Wunder der Heliane）對抗數十年的駁斥和嘲笑，二〇一七年在柏

林的新製作終於被稱之為傑作，作曲家的兒媳哭著說：「真令人難過，因為這個時刻來得太晚了。」九十三歲的海倫・康果爾德（Helen Korngold）清楚地記得一九五七年去世的公公遭受過的殘酷對待，他是個痛苦而破碎的人。

同時，也許這本書會讓讀者對未知的音樂感到好奇，它也可能引起激辯——這在期刊與學術討論中極為缺乏。某些當代音樂創作者可能會說，二十世紀針對風格的討論早已結束或被誇大了，這樣的說法無可厚非；但是，也有一些人則無恥地假裝自己一直都重視那些被忽視、嘲笑的音樂，彷彿二十世紀的普遍評價自於我們的無知，而他們現在要指點我們朝著正確的方向前進——儘管他們以前的著作與美學立場與此相悖。事實上，過去的美學理論依舊存在，仍然在討論構成「好」音樂的元素。二〇一九年，《紐約時報》為德國前衛作曲家卡爾海因茨・斯托克豪森（Karlheinz Stockhausen）的《直升機弦樂四重奏》（Helicopter String Quartet）發表了多篇專題報導。一九九五年首演，有人崇拜、有人嘲笑，這部作品現在仍然被認為值得用專欄來認真討論。（沒錯，每一位演奏家都必須各自單獨乘坐直升機。）

重寫歷史不同於改正歷史。時任洛杉磯愛樂行政總監的查德・史密斯（Chad Smith）表示，他的樂團一直在演奏難民電影作曲家的音樂。根據樂團檔案顯示的資料，這個說法完全錯誤。事實上，洛杉磯愛樂對另外兩位重要的居民抱持類似的態度——非好萊塢難民

作曲家荀貝格與史特拉汶斯基。洛杉磯愛樂可以從柏林愛樂與維也納愛樂的經驗引以為鑑，這兩大知名樂團已經揭露其二十世紀中葉的歷史。我們今天無法為上個世紀的行為負責，但如果不去面對機構所做過的事情，那麼我們就會成為共謀。樂評家亞歷克斯‧羅斯（Alex Ross）一九九五年在《紐約時報》上寫道：「對康果爾德的愛永遠是一種罪惡的享受。」說出實話或許能夠消除這些內疚感。2

毫不遲疑地接受所有源源不絕的前衛作品，不僅僅是音樂界的狀況。近期案例有二〇一七年八月的《紐約時報》，旅遊編輯推薦造訪布魯塞爾，因為這裡有「塗鴉、前衛的裝置以及觀念藝術作品」。永恆前衛的概念被認為理所當然，是參觀城市的理由；然而，質疑這種在一戰前提出的哲學，是否在一百年後仍是詮釋任何藝術的合理方式，可能相當重要。畢竟，亞歷山大‧斯克里亞賓（Alexander Scriabin）曾設想，他動筆於一九〇三年的未完成交響詩《天啟秘境》（Prefatory Action），要以「火星上的小號手」和「喜馬拉雅山上空迴盪雲間的鐘聲」開頭。直升機大概晚點會飛過來吧？

有問題，沒答案

指揮家終其一生都在尋找音樂與曲目。新作品持續推出，曲目庫每天都變得越來越龐

大。有些指揮成為專家，有些則是通才；專家探索自己領域中，各種作品的獨特之處，通才在廣大的領域中尋找共同點。由於音樂表達了連續性，我選擇成為通才。即使對於通才來說，古典音樂偉大經典作品的核心也維持不變：絕大多數是德奧、義大利、法國與俄羅斯的音樂。這些作品被稱為標準曲目，大約始於一七一○年，至一九三○年左右結束，其中也有一些作品落在這個範圍之外。我的《古典音樂之愛》一書探索了這種現象所保留的音樂，接下來探索神秘消失的作品顯然合乎邏輯。正如作家里奇・科恩（Rich Cohen）在《華爾街日報》上的說法：「博物館所遺漏的展品比館內的展品能告訴我們更多。」3因此，我們要問，為什麼古典音樂經典時期就這樣結束了——不像其他藝術形式隨著新的、看似永恆的作品，在整個二十世紀與二十一世紀繼續發展？

雖然在我年輕時，大部分時間都花在指揮當代作曲家的音樂以及標準曲目，但那時出現了一種難以解釋的現象：偉大的德奧作曲家，過去在歐洲受到讚揚，後來以難民身分來到美國，逃離了大屠殺；他們在美國生活創作，留下了龐大而多樣的音樂，不亞於在歐洲所譜寫的任何作品。他們都以美國公民的身分去世，這應該讓美國人引以為傲，而對德國人和奧地利人來說，這可能令他們感到好奇，甚至「難以啟齒」。

二戰時期的難民作曲家似乎在美國創作了應該避免的音樂，因為其美學與之前有所不同，有時甚至完全相反，這一點讓我感到事有蹊蹺。然而，結局卻是完全一樣：人們不

去演奏這些音樂。就好像他們離開歐洲時發生了一些事，讓他們音樂的內在藝術價值消失了。確實發生了一些事情，而這些線索讓我得出相當令人不安的結論。

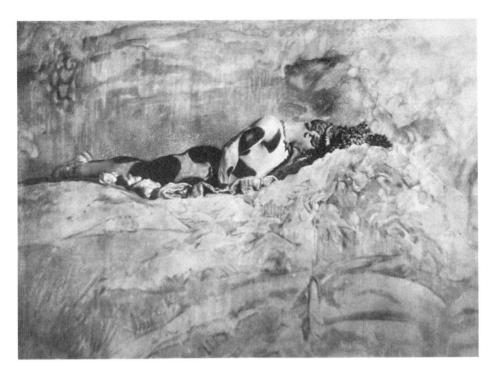

尼金斯基重現 1910 年為俄羅斯芭蕾舞團所編《牧神的午後前奏曲》的最後舞姿。法國攝影師巴隆‧阿道夫‧德梅耶（Baron Adolph de Meyer）攝，1912 年。

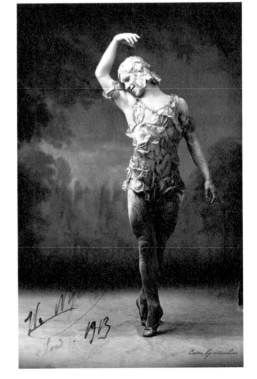

尼金斯基身著巴克斯特所設計的服裝扮演玫瑰，首度於 1911 年亮相。1913 年再次成為俄羅斯芭蕾舞團的演出節目，接續在《春之祭》首演之後。黑白攝影原件出自攝影師查爾斯‧格舍爾（Charles Gerschel），此圖上色模擬服裝的暗粉紅色調。

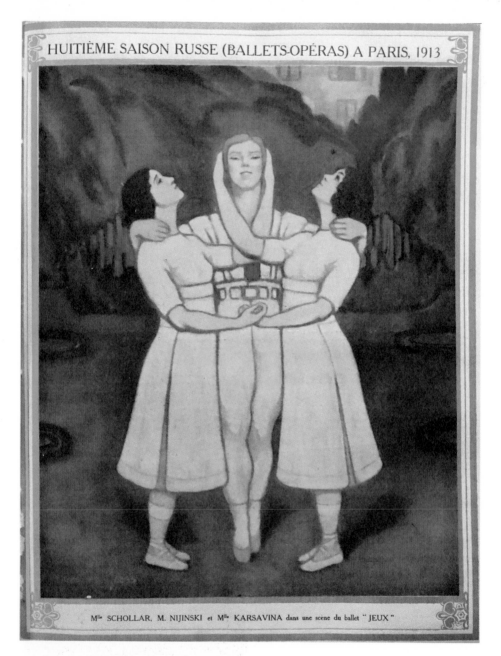

HUITIÈME SAISON RUSSE (BALLETS-OPÉRAS) A PARIS, 1913

Mlle SCHOLLAR, M. NIJINSKI et Mlle KARSAVINA dans une scène du ballet " JEUX "

1913 年尼金斯基芭蕾舞劇《遊戲》高潮段落的姿勢，由法國藝術家瓦倫丁·格羅斯（Valentine Gross）以粉彩繪製，1913 年首次發表於《圖解戲劇》（Comoedia illustré）雜誌，後來用於紀念節目冊封面。

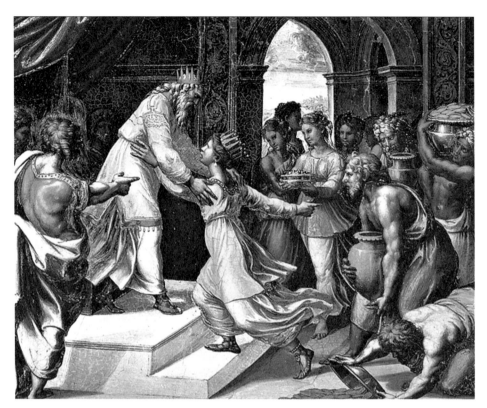

1812 年，貝多芬《第五號鋼琴協奏曲
（皇帝）》在維也納首演，搭配拉斐
爾濕壁畫《席巴女王拜見所羅門王》
的活繪畫版本。

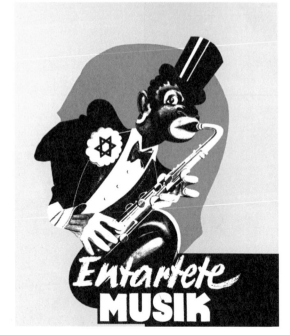

路德維・特希（Ludwig Tersch）為 1938
年納粹的墮落音樂（Entartete Musike）展
覽設計的海報。

尼可拉·普桑的《昏厥的以斯帖》[有時稱為《以斯帖在亞哈隨魯面前》（*Esther before Ahasuerus*）]，是貝多芬《第五號鋼琴協奏曲》在維也納首演時，演出第二個聖經故事場景。我們無法確定這些活繪畫呈現於音樂會前或期間；不過，貝多芬無論如何都在現場。

德國科隆，1945 年。1940 年英國皇家空軍開始轟炸科隆，共計 262 次空襲，大約有 13,000 戶民宅遭摧毀，唯獨科隆大教堂的尖塔依舊屹立於城市的斷垣殘壁之中。《生活》（*Life*）雜誌攝影師瑪格麗特·布克－懷特（Margaret Bourke-White）的作品。

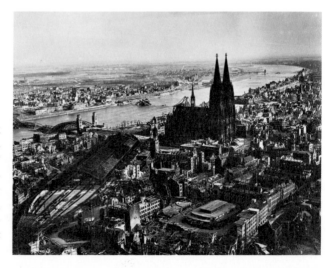

第一章

Chapter 1
A View from 30,000 Feet

離地三萬呎

最近飛往歐洲時，我帶了諾曼・萊布列希（Norman Lebrecht）一九九七年的轟動著作《誰殺了古典音樂》（Who Killed Classical Music?）登機。這本書引人議論，書封文字如此介紹：「古典音樂是命運坎坷的藝術，出賣了靈魂而且無法掌握未來。」空服員注意到我托盤桌上的書。她笑著問道：「這還有人在寫嗎？」

我想了一下才明白她在問什麼。還有人在寫古典音樂嗎？「呃，有啊。」我回答，不過那個「呃」顯示這背後還有很大的問題。幸好，她沒有繼續追問：「那有誰在寫呢？」或「我怎麼從來沒有聽說過？」

萊布列希著作的主要論點是，古典音樂因為企業、貪婪、扼殺藝術的無知政策而陷入危機。先不管他的論點，我們可能會先問一個更大的問題：新古典音樂真的死了嗎？

即使在二○二○至二○二一年新冠病毒疫情爆發之前，全球各地的管弦樂團確實就已經因為觀眾減少、私人與公共支持下降、門票收入不穩定而難以生存。二○一六年十一月十五日，《紐約時報》報導了美國管弦樂團聯盟（League of American Orchestras）的統計數據，標題如下：「千真萬確：許多管弦樂團目前已成為慈善機構」，因為比起門票銷售，美國的管弦樂團更仰賴慈善事業來「維持營運」。不過，風格各異的音樂家都曾經深受同樣「危機」的影響：一七三○年代，倫敦人對韓德爾的義大利語歌劇失去興

趣：一七八五年，莫札特在維也納時，交響樂逐漸退流行；樂評家亞歷克斯‧羅斯（Alex Ross）在其著作《其他都是噪音》（The Rest Is Noise）中指出，一九三〇年代，「（在德國）古典音樂唯有透過官方施壓才有辦法讓大眾接受。威瑪共和時期的德國聽眾就已受到美式流行音樂的吸引，在納粹統治之下仍持續聆聽。」

目前古典音樂的困境，可能不只源於二十一世紀初藝術贊助人的高齡化。人們可以樂觀地說，當今世上的管弦樂團比十九世紀還要多，而且許多國家都在成立新團，比如中國就為數不少。我們或許只是處於調整階段，因為全球健康危機而加快腳步。樂評家安妮‧米潔特（Anne Midgette）刊登於《華盛頓郵報》（Washington Post）的睿智評論如此說明：

管弦樂團解散時，人們認為這是對貝多芬與布拉姆斯的抨擊。相較之下，餐廳熄燈或汽車公司破產時，人們可能會痛心惋惜，但並不會認為食物受到威脅，也不會擔心汽車會絕跡。……無論如何，改變並非總是正面，可是就是會發生。

然而，古典音樂界似乎抱持著一種信念，認為所有的機構都值得保留，即使這樣繼續下去音樂圈必然雜亂無章，充斥早該關閉的舊機構，缺乏容納新事物的空間。[1]

二〇〇〇年代初，洛杉磯愛樂管弦樂團（Los Angeles Philharmonic）為求傳承，藉著二〇〇

三年華特・迪士尼音樂廳（Walt Disney Concert Hall）開幕及執行長黛博拉・博達（Deborah Borda）、音樂總監艾薩—佩卡・沙隆年（Esa-Pekka Salonen）、建築師法蘭克・蓋瑞之間的藝術／商業合作夥伴關係，建立了商業模式的新框架。他們花了兩年每週相聚，為樂團打造新願景。這一切起始於蓋瑞，他希望定位音樂廳，變成類似觀眾家中的「客廳」，拓展樂團的曲目、擴及世界音樂、爵士樂、約翰・威廉斯（John Williams）參與創作電影音樂以及新音樂，當然也有經典的標準曲目。

然而，我們很難對音樂機構保持樂觀，也很難輕鬆地以亞馬遜影集《叢林中的莫札特》（Mozart in the Jungle）那句難忘名言的脈絡來看待——「古典音樂已經讓大家賠了五百年的錢。」美國主要都市的歌劇團消失了，歷史悠久的音樂機構宣布破產或停止營運。界定藝術遺產價值是政府的責任之一，然而歐洲政府大幅減少資助古典表演藝術機構，已動搖其肩起責任的重要基礎——受全球疫情影響，這種情況明顯惡化。儘管古典音樂的標準曲目看似屹立不搖，以目前的情況而言，確實看起來逐漸消逝，緩緩走入歷史。

許多人提出理論試圖解釋此一現象，也有人認為沒這回事。二〇一四年，《紐約時報》的一篇長文報導，管弦樂團的訂閱人數大幅下降，而且在未來幾十年內很可能繼續減少。該文指出，原因出自現代社會習慣改變。紐約及洛杉磯愛樂管弦樂團的藝術總監與該報古典音樂評論主筆提出的解決方案如下：第一，時間較短的音樂會；第二，在非劇

院場舉辦活動，比如酒吧；第三，樂團穿著非正式服裝；第四，單場音樂會節目（即減少重複音樂會。排練成本維持不變，音樂會收入大幅縮減，就此而言，這種模式絕對不可行）。換句話說，他們沒有討論改變演奏的內容，只有思考機構該如何包裝音樂。

同時，其他藝術與娛樂正在蓬勃發展。在二十一世紀，博物館、爵士及搖滾演唱會、現場戲劇演出、電影院所吸引的觀眾人數（以及隨之而來的錢財）前所未見，體育賽事以及電視（及其各種平台）尤是如此。舉例來說，二○一八年的百老匯演出季帶來了十八億美元的收入，這是史上觀眾人數最多、票房最高的一年。為了避免這樣的成果被歸結為粗俗的商業主義，在此補充這一季充滿戲劇、喜劇、音樂劇──新舊並陳，有的簡單、有的複雜，有些演員陣容龐大、有些則是獨角戲。美國的每一座城市都在爭取業餘與職業足球、籃球比賽的季票，類似於古典音樂界所謂的「訂閱制」（subscriptions）。全球各大足球聯賽擁有價值數十億美元的娛樂產業與媒體主導地位，也許是訂閱制與觀眾持續投入時間的最佳國際案例。

二十世紀末，古典表演藝術觀眾減少的主流理由，除了我個人的最愛「停車麻煩」之外，是觀看《芝麻街》學齡前兒童短片長大的年輕人注意力時間變短了。但是當時這些青少年（目前已成年）熬夜閱讀大量書籍，包括：《哈利波特》系列、《魔戒》、《冰與火之歌》（又稱《權力遊戲》）。因此，這個假設與事實矛盾。人們現在花超過三小時看

電影很正常，然後再觀看這些電影的「加長版」以及「特別收錄」。過去只有特殊電影才有這樣的時間長度，比如：《亂世佳人》、《賓漢》和《埃及艷后》。我們甚至還沒討論人們花在打電動或「追」整季影集的時間。注意力的長短似乎並非問題所在。

也許，還有另一個原因。管弦樂團並未探索二戰期間及戰後所創作的優美而通俗易懂的音樂，而是仍舊固守於演奏我們父執輩、祖父輩所喜愛的「經典」曲目，其中多數當然是文明中音樂藝術的傑作。在音樂會上，彆扭地夾在這些不斷老化、亙古流傳的傑作之間的是來自在世作曲家的作品。畢竟，誰不想鼓勵產出新音樂呢？[2]

以嶄新面貌呈現的新音樂，幾乎無一例外是無調性的（有時被誤稱為「前衛」），對大多數人來說非常複雜、難以理解。只有少數的樂迷對新音樂有興趣──而且我應該特別說明，這常常是刻意為之。

已數不清多少次有人告訴我，他們討厭「現代」音樂並且請我解析。大家常常因為無法理解而感到自責。有時，他們會告訴我，自己被困在音樂會的中間座位而感到恐慌，因為樂團演奏無法理解的音樂，而且常常令人反感。這種現象已經持續超過一個世紀了。利奧波德・史托科夫斯基（Leopold Stokowski）擔任費城管弦樂團音樂總監（一九一二─一九四一）期間，當地一篇評論如此起頭：「昨晚在音樂學院發生踩踏事件，遲到的觀

眾在指揮史托科夫斯基的現代音樂節目中遇上那些早早離開的觀眾。」

在極少數的情況下，管弦樂團會演奏大眾真正想聽的當代音樂（例如，電影或電玩的新配樂），吸引熱情、搶票的觀眾，但是人們不認為他們是古典音樂的聽眾。這種音樂被視為是短暫的風潮、遭到詆毀，而且往往被媒體忽視，因此排除在任何嚴肅的討論之外。此類管弦樂曲的排練次數最少（通常只有一次），被大家視為商業而非藝術。二〇〇〇年，擔任柏林美國學院研究員的兩名俄裔美籍視覺藝術家，對於我談論當代音樂感到憤怒，並對我說：「你為什麼要支持不需要受到支持的音樂？」

商業音樂可以定義為，本身可以獲利以及讓作曲家賺錢的音樂。所有威爾第與理查・史特勞斯的歌劇、貝多芬與莫札特的協奏曲──沒錯，讓我們面對現實吧，所有的音樂都以某種方式商業化，獲得食宿的修道士創作的葛利果聖歌，或管弦樂團委託創作的當代作品皆是如此。一七八一年莫札特在致父親的信中寫道：「相信我，我的唯一目的是盡可能多賺錢；因為除了健康之外，最棒的就是擁有錢財。」約瑟夫・海頓住在尼古拉斯・埃斯特哈齊（Nicolas Esterhaazy）王子位於匈牙利的宮殿，為皇室及宮廷創作音樂。華格納俘獲巴伐利亞國王路德維希二世（King Ludwig II）的心，資助他一座全新的劇院、生活津貼、一棟房子。在二十世紀，作曲家、音樂理論家和教授米爾頓・巴比特（Milton Babbitt）任職於美國多所大學，使他能夠創作電子音樂、發表文章，生活無憂無慮，不

需接案工作。也就是說，華格納和海頓與王公貴族同住，而巴比特則入住普林斯頓。

皮耶‧布列茲（Pierre Boulez, 1925-2016）無疑是二十世紀下半葉古典音樂中最有影響力的人物。那麼受廣大公眾喜愛的當代器樂音樂，以及布列茲曲高和寡的藝術，兩者是否都能視為一種表達方式？我們是否能將約翰‧威廉斯、漢斯‧季默（Hans Zimmer）、亞歷山大‧戴斯培（Alexandre Desplat）、拉敏‧賈瓦帝（Ramin Djawadi）、希爾杜‧古茲納多提爾（Hildur Guðnadóttir）以二〇一九年的《小丑》（Joker）電影配樂，成為第一位獲得奧斯卡最佳原創音樂獎的女性，她的作品是否也能獲得認可？目前這個圈子包括：喬治‧班傑明（George Benjamin）、湯瑪士‧阿德斯（Thomas Ades）、凱亞‧薩里亞后（Kaija Saariaho）、尼可‧慕禮（Nico Muhly）等在世古典作曲家，他們的音樂受到支持，獲得委託創作、獎項、補助以及駐村的機會。

如果你認為音樂分為流行與嚴肅兩種「類型」，兩者之間互相對立，而且是品質好壞的決定因素，那麼你應該想想，這兩個形容詞實際上在任何語言或哲學中都不是對立的。你或許會想知道這個現象出現的原因與時間點，我們稍後將會解開這個特殊的謎團。

嚴肅音樂肯定可以廣受歡迎。普契尼的《波西米亞人》（La Bohème）與貝多芬的第五號交響曲都是很好的例子。簡單的音樂能引起廣大迴響，如：拉威爾的《波麗露》；複雜

的音樂則讓有些人毫無興趣，如：梅湘的《時間的色彩》（Chronochromie）。古典音樂可以有趣輕鬆（普羅高菲夫的「典型的」交響曲），而流行作品也可以是嚴肅的，例如：雙人組羅傑斯與漢默斯坦（Rodgers and Hammerstein）的《旋轉木馬》（Carousel）、坎德與艾柏（Kander and Ebb）的《酒店》（Cabaret）、李奧納德‧伯恩斯坦的《西城故事》、安奈斯‧密契爾（Anaïs Mitchell）的《黑帝斯小鎮》（Hadestown）——不過有些人可能會覺得這些作品輕浮而膚淺。

政治上，我們經常見到自由與保守的二元稱號，它們也不是對立的。每個人都具有兩者的特質，問題在於你希望保存什麼以及如何支持它。描述二十世紀的音樂時，「保守」（conservative）仍然被視為退步，「現代」及其各種附屬詞則被認為是出色而恰當的，其中還包括：後現代、現代主義、現代派，以及「實驗性」。

然而，如果有人要問要選擇白天或黑夜，你可能會選擇另一種看待世界的方式，或許可以稱之為動力／光譜視角。在這種模式中，每一天總是在轉變成與當下相反的狀態，白日變成夜晚，夜晚變成白日。儘管北半球冬季氣溫持續下降，白晝卻越來越長。紐約大學強納森‧海德特（Jonathan Haidt）教授在「曼哈頓政策研究所」（Manhattan Institute）針對大學與身分政治的演說，恰好點出是／非、開／關二分世界的困境——而且，在音樂界也是如此。「人類的演化將年輕人的思維形塑成適合部落衝突與我們／他們的二分思考。當

你讓他們的心思充滿二分法，就會產生有趣的現象。你告訴他們每個兩極的一側是好的、另一側是不好的，就會啟動部落衝突的迴路，使他們進入備戰狀態。這讓許多學生感到刺激，升起滿腔使命感。」3 二○一五年三月，芬蘭作曲家、指揮家沙隆談起他的導師布列茲：「年輕人受善惡分明的想法所吸引，至少我是如此。而布列茲就像一台非黑即白的聲明機器，他會說：『那是錯的、這是對的。』」4

所有的邊界都充滿孔隙。影響後世戲劇甚巨的華格納曾描述作曲為「過渡的藝術」，而我們可以將這句話延伸成「生活的藝術是過渡的藝術」。音樂及其引發的反應更接近華格納式的典範，是一連串的轉變，不會因為一、兩個因素就被徹底擊倒，除非是單一且不斷發展的個人因素，本書後續也將針對此一主題進行討論。

一九三七年六月十一日，喬治・蓋希文（George Gershwin）驟逝，享年三十八歲，由荀貝格在美國的廣播電台發表悼詞，其情感豐沛的演說包括以下這句話：「他絕對是一位偉大的作曲家。」在流行與嚴肅音樂的二元世界中，面對蓋希文與荀貝格，你必須二擇一。但是，如果他們沒有這麼做，我們何必如此？而且，設計一場晚期荀貝格與蓋希文並陳的音樂會可能會非常有趣，或許有助於聽眾了解他們如何相互影響。

音樂頌揚我們共同的人性，同時又認可我們各自相異──是否存在這種普世原則呢？政

治評論家大衛‧布魯克斯（David Brooks）認為以二元的角度來定義世界「將會撕裂多元化的國家」，他的看法確實合理。[5]

國家如此，音樂亦然。

悠久的傳統

古典音樂走過二十世紀、進入二十一世紀，在戰爭與動盪中倖存。古典音樂的傳統發展悠久，其具有類似戲劇進展特質的創作可以追溯至巴哈、韓德爾、海頓、莫札特及貝多芬之前。然而，古典音樂的自然延續在二十世紀中葉被西方民主世界抹去；同時，音樂廳與歌劇院則拒絕當代音樂，因為它無法達到其新定義的功能。我們將在本書探究可能造成這種情況的複雜原因，主要源自納粹和義大利法西斯政權的各種官方指令，也與戰後人們對這些音樂的態度有關。

二戰後，立意良善的愛國人士與贊助人、音樂學院與大學教師、指揮家與作曲家、樂評家、公務人員以及經手政府資金的私人基金會，全都接受一種排他對立的定義來評斷適合當代、具有價值的藝術。他們的審美判斷不是自然發展的藝術，而是一種政治行動與

個人生存的手段。

許多年輕創作者成長於滿目瘡痍的歐洲，他們接受了一種新的、無感情的、難度極高的音樂，而且，我必須強調，許多人因此獲利甚多。他們從寒冷黑暗中茁壯，需要規則（新規則）打造戰後的生活與文化，雖然他們對那場戰爭幾乎一無所知，但其影響隨處可見。

我於一九六六年第一次造訪歐洲，穿過慕尼黑的街道時，看見許多坐輪椅與拄著柺杖的男人，數量令人震驚。城市仍百廢待舉，電鑽敲擊的噪音是每個街角都能聽見的「音樂」——那時距離戰機轟炸的年代已經超過二十年了。

當時許多歐洲年輕人無法接受多愁善感。戰爭帶來的恐怖使美變得不合時宜。對他們而言，美是脆弱的代名詞，視之媚俗而拒之門外。美只能是一種罪惡的快感。正如極具影響力、塑造西德知識基礎的德國哲學家西奧多・阿多諾（Theodor Adorno, 1903-1969）在《美學理論》（Aesthetic Theory）中挑釁地寫道：「不和諧比和諧帶來更多喜悅。」兩次世界大戰之後，創傷的世界陷入麻木。一個新的音樂世界，以複雜的知識結構而非情感為基礎，在亂世中提供某種程度的藝術保護。回過頭來看，我們可以提出另一種結論：這種不和諧音樂散發著失去家人、家園、社群的氣息，強行將人們從不久前的罪行中解脫出來。音樂就像藥物，嘗起來很糟，但對你的內心有所好處——這和被炸毀的科隆建造自我懲罰的醜陋建築相去不遠。

成長於戰爭期間的作曲家及其生徒，堅守著這種立場。身為一九六〇年代受教育、被鼓勵作曲的人，我承認譜寫這種音樂是有趣的。那些年散發著自由與未來主義的氣息，讓我們這些陷入其中的音樂人興奮不已。當時，我們是最優秀、睿智的人才，利用數學運算、電子聲音振盪器，還有叫做「電腦」的新機器來創作音樂，就像學習怎麼玩非常進階的立體棋盤遊戲。而且，因為我們非常聰明也非常有創意，所以能夠以眼花撩亂的作品讓大家覺得有趣又困惑。我們贏取獎項，獲得碩士學位，而且成績斐然。

歐洲年輕（而且通常是憤怒的）知識份子的聲音獲得支持時，古典音樂樂團開始遠離二十世紀的前「嚴肅」音樂大師——維拉—羅伯斯（Heitor Villa-Lobos）、豪爾德·韓森（Howard Hanson）、撒姆爾·巴伯（Samuel Barber）、吉安·卡洛·梅諾悌（Gian Carlo Menotti）、艾隆·柯普蘭（Aaron Copland）、保羅·亨德密特（Paul Hindemith）、雷夫·佛漢·威廉斯（Ralph Vaughan Williams）等無數音樂家。至一九三〇年左右取得普遍認可成就的作曲家（那些我們仍稱之為「古典音樂」的作品）依然存在，但後來一小群以複雜、非敘事風格（不再訴說故事或描述自然）寫作的作曲家興起攀至頂峰，到了二十一世紀仍鞏固著自己的地位。音樂作品的數量與身敗名裂作曲家的人數，目前仍是二十世紀最大的謎團與悲劇。這僅僅是時代精神的產物，還是存在著其他因素？

但是，對於尋覓作品填補西方藝術音樂偉大卻消失的曲目的人來說，這只是難題的一部

分。獲獎與大型委託的新曲目在全球首演之後，與前面列出的大師一樣也都消失了。要列出創作於一九六○年至二○○○年間不容置疑的交響樂與歌劇傑作非常困難，光是這一點就足以投入調查。想想目前世界各地古典音樂廣播電台與串流媒體上播放的曲目，這是個有力的實例。你幾乎不會在這些電台與平台上聽到得獎或是獲得補助的新作品。

難道不是經典曲目超過七十五年的巨大斷層，造成古典音樂與當代觀眾脫節嗎？我出生時，理查・史特勞斯、拉赫曼尼諾夫、史特拉汶斯基、懷爾、西貝流士、蕭斯塔科維契、普羅高菲夫、亨德密特、康果爾德、巴爾托克、荀貝格以及布瑞頓都仍在世。對於現在出生的人來說，有哪些創作者會出現在他們的在世作曲家名單上呢？

同樣重要的是，我們必須了解在二十世紀下半葉，非調性現代主義開始主導音樂場館演奏新作品的同時，基本上完全不涉入現代主義古典音樂論述的音樂家仍大量創作交響樂曲。他們致力於創作樂曲，有時出於反抗心態，導致我們這個時代的獨特現象：當代器樂的兩個平行宇宙，一個是作曲家創作出來但很少有人想聽的音樂，另一個則是作曲家幾乎不去創作的音樂，這是大家想聽的作品，卻不被視為是「古典的」。

數百萬人（他們可以被稱為「觀眾」，但通常被貶為「粉絲」）在音樂會欣賞屬於上述後者的樂曲。這些作品展現出戲劇音樂堅不可摧的連續性，從十九世紀末延伸至二十一

世紀。創作這些音樂的都是極為優秀的作曲家，深諳古典音樂在二十世紀的實驗與成就——但幾乎不在意如何贏得那些拒絕繼承傳統的作曲家的讚許。有些人稱這種音樂聽起來像「電影音樂」，或直接以此稱之。接下來我們將會了解，事實並非如此。

雖然這兩種世界同時存在，對此現象卻普遍缺乏討論。現在或許是該改變論述方式的時候了，並且理解古典音樂的傳統雖然二十世紀中葉被打亂，但並未被打破。

如前所述，藝術與政治總是交互影響。二十世紀中葉，一股遍及全球的勢力堅持主張音樂風格與功能的某些審美判斷，深深影響我們所聽到的音樂，也決定哪些作品能夠受美國以及其他國際機構授予官方地位。在二十世紀初，前衛派是為了對抗、推翻機構而成形；但是到了二十世紀後期，我們的機構透過在歐美舉辦音樂節與委託創作大型創作案支持前衛藝術。

而且，在這種轉變的過程中，音樂成為一種政治武器與攻擊對象。大量出色而多樣的音樂就這樣消失了半個多世紀，引用前維也納音樂廳總監的話來說，這個情況令人厭惡又「難堪」。音樂作品被創作出來之後，要如何消除？那些作品不再被演奏的交響作曲家後來怎麼了？為什麼我們現在很難說出當代在世偉大作曲家的名字，而如果在一百年前，就很容易滔滔不絕地列舉呢？比如，普契尼、拉威爾、聖桑、艾爾加、維拉—羅伯

斯⋯⋯儘管歌劇這種藝術形式在一九四○年代之後持續廣受歡迎，為什麼最後一部進入標準曲目的義大利歌劇卻是普契尼創作於一九二四年的《杜蘭朵》？而且，為什麼即使納粹戰敗了，我們仍然不去演奏希特勒禁演的音樂呢？

第二章

Chapter 2
Brahms and Wagner: The Twilight of Two Gods

布拉姆斯與華格納：雙神的黃昏

二十世紀古典音樂圈的紛擾來自十九世紀末的兩股重要影響力，德意志帝國作曲家約翰內斯・布拉姆斯（Johannes Brahms, 1833-1897）與理查・華格納（Richard Wagner, 1813-1883）主導了古典音樂界的知識交流。美學論戰起始於兩者對立的傳聞，成為整個新世紀不斷出現的主題：古老的、非描述性或「絕對」音樂，以及新的、圖像音樂、「未來音樂」的概念，兩者相比孰優孰劣？前者以布拉姆斯為代表，而後者則以華格納為首。

華格納的巧思在於創造「總體藝術」（total artwork）的願景，音樂與戲劇各個方面的體驗都由他自己一個人掌握。儘管目標困難，他仍在一八七六年達成了。華格納首先構思一首分為四部分的宏大史詩，類似早期日耳曼及斯堪地納維亞的神話，以虛構的偽古德語寫成，接著為其譜曲。他監造了當時全球最現代化的劇院──管弦樂團隱藏於觀眾視線之外，劇院內部能夠完全暗下來，因此可以對表演廳內的照明進行前所未有的控制。

這座劇院名為拜魯特節慶劇院（Bayreuth Festspielhaus），華格納主導了所有的視覺元素，運用新舊的舞台技術，包括：煤氣燈、紗幕、煙霧、蒸汽幕、幻燈機以及立體與平面佈景。華格納將所謂的「主導動機」（leitmotif）發揮得淋漓盡致──他自己並未使用這個詞，指的是用簡短難忘的旋律、節奏或和聲片段，來代表樂劇中的人物、物件、情境，並且隨後在整部作品中重複出現作為「記憶主題」。他在腦海中構思各種主導動機搭配舞台演出，要求歌手的姿勢與演唱完全同步進行。

德國知名男低音中音漢斯・霍特（Hans Hotter）學習華格納歌劇角色時，一併記下對白、歌詞、音樂、姿勢，以確保這整體成為有機的肌肉記憶。他在一九八九年告訴我，「戰後拜魯特重新開放時，為維蘭德（Wieland Wagner）演唱佛旦（Wotan）最難的事情，就是忘掉之前唱歌時弄長矛的姿勢。」華格納的孫子維蘭德從一九五一年到一九六六年去世，打造華格納經典歌劇的新製作，刪去祖父在演出中設計預期與音樂同步的手勢。

經過二十八年的醞釀與創作，期間短暫喘息創作了《崔斯坦與伊索德》（Tristan und Isolde）與《紐倫堡的名歌手》（Die Meistersinger von Nürnberg）之後，華格納的十五小時歌劇全集《尼貝龍指環》（Der Ring des Nibelungen）於一八七六年八月在新落成的節慶劇院舉行首演。觀眾在這四個夜晚裡，經歷了古老神話的浪漫主義再詮釋，內容講述由萊茵河黃金鍛造的魔法戒指。故事始於侏儒打造的指環遭竊，而指環本身受到詛咒。世代之間的愛與謊言、妥協與破誓，諸神、半神、矮人、兩名巨人、兩隻惡龍的陰謀，再加上惡棍與英雄的詭計，迎來遠古神祇的滅亡，也導致最偉大的人類英雄齊飛及其由女武神貶為凡人的妻子布倫希德雙雙死亡——後者意識到人類的愛是宇宙中最偉大的力量，並且在齊格飛葬禮上自焚。當背負雙重詛咒的戒指回到萊茵河底部，地球的邪惡也完全淨化時，整個《尼貝龍指環》系列深情地描述大自然終於恢復了原初的平衡。

華格納在音樂劇場的成就前所未見——即使在二十一世紀，他仍極具影響力。此外，希臘戲劇的基本原則凝聚西方藝術的各個領域，華格納以宏大的規模將之轉化，包括詩歌、視覺設計、服裝、姿態以及重要歷史與社會議題。他還創作「未來主義」的音樂，打破許多歌劇的常規，擴展和聲功能和旋律樂句長度以打造「無盡的旋律」。

華格納假定的對手是布拉姆斯。二元歷史模型就如同牛頓第三運動定律，似乎要求宇宙中的一切都具有旗鼓相當的對立面。不同於華格納運用幻想的曩昔復述遠古故事又致力於創作未來音樂，布拉姆斯的音樂靈感顯然來自真實的過往——古典音樂的血脈與遺產。在華格納詮釋古希臘哲學的同時，布拉姆斯則忙於收集前輩作曲家的手稿，運用大家不再採納的音樂形式，例如：十八世紀由巴哈發展至顛峰的賦格（fugue），以及十七世紀早期名為帕薩加利亞舞曲（passacaglia）的變奏曲。透過上述的方式，布拉姆斯將自己的音樂與當代鮮活、持續發展的德意志傳統融為一體。

布拉姆斯對舊音樂形式的興趣以及對連續性的追求，成為學術新領域的一部分：音樂學——幾乎全球每所大學的音樂系都提供相關訓練，學生能夠以此專業獲得最高的博士學位。

幾百年來，作曲家向老師學習，而且只聽過其他在世作曲家的音樂。同樣重要的是，作

曲家並不指望自己的音樂能夠在他們安排的演出之後持續存在，而是繼續創作新的作品。作曲家沒有任何版稅，如果他們賣掉自己的作品，那也只是賣給為公司賺錢的出版商而已。儘管這種情況在十九世紀開始發生變化，但音樂普遍被視為一次性的藝術形式，當時的觀眾習慣只聽新音樂。然而，到了十九世紀末，作曲家逐漸找到即使他們不在現場演出也能從作品中獲利的方式，這也是音樂學興起的原因之一。人們開始意識到，為舞台演出與音樂廳創作的舊音樂不僅僅具有研究價值，在作曲家逝世後也有演出的經濟價值。

簡而言之，我們可以說華格納與布拉姆斯被視為音樂的未來和過去——這種錯誤的二分法在維也納當時最具影響力的樂評家愛德華・漢斯利克（Eduard Hanslick, 1825-1904）鼓吹之下蔚為流行。華格納幾乎只寫歌劇，而布拉姆斯除了歌劇之外什麼都寫，使得許多人容易接受這種誇張的區分方式。畢竟，華格納懂得說故事。他所有的作品都有標題與佈景。布拉姆斯按一般類別（交響樂、四重奏等）與作品編號出版他的創作，很少像他的《悲劇序曲》（Tragic Overture，作品第八十一號）那樣使用描述性標題。以上這些因素引發了一場關於未來與過去的大戰。

我們現在或許很難理解漢斯利克的影響力。雖然現在有幾位當代樂評家被認為能夠左右大眾意見，但完全無法與漢斯利克在作品豐富出色的「音樂之城」維也納所發揮的影響

相比。漢斯利克生於布拉格，學習法律與音樂，是當時音樂界的巨擘。從一八五四年出版《論音樂美》（Vom Musikalisch-Schönen）至一九○四年逝世，五十年來他盡立於音樂界撰述評論。他的反華格納美學被視為保守的思想，其論點認為：無論你喜歡與否，音樂都是美的；音樂中沒有情感，甚至也不代表情感，即使它可以激發感覺；音樂由聲音與旋律高低變化組成，它的美僅來自於其形式。音樂根本就沒有描述任何事物。

漢斯利克是布拉姆斯的狂熱支持者（以及朋友），他討厭華格納的樂劇，也討厭華格納自稱的「未來的音樂」。漢斯利克的審美哲學與希臘人定義與描述音樂的方式背道而馳，其餘音在二十一世紀仍可清楚聽聞。漢斯利克美學的支持者認為好的音樂是「絕對的」，並且視其為純粹的，而以某種方式講述故事（「標題」音樂）的樂曲價值則相對低得多。諷刺的是，隨後現代主義者接受了漢斯利克的反未來保守哲學，他們也反對標題音樂──這種音樂常見於電影配樂，但也普遍存在於許多為音樂廳創作的作品之中。同時，這些現代主義者接納了馬勒的交響曲；不過，馬勒致德國作家、樂評家馬克斯·卡爾貝克（Max Kalbeck）的信中卻提到：「從貝多芬之後，現代音樂都有與生俱來的標題。」我們接下來談到二十世紀時，會看到這種諷刺的情況比比皆是。

華格納與絕對音樂作曲家截然不同，他的音樂能夠描述水、彩虹、激狂風暴、英雄事蹟、詛咒、惡龍、靈性之愛、肉慾之愛以及跳躍的青蛙。布拉姆斯則是音樂活生生的偉大代

表，他創作器樂合奏曲目，以數字與不具描述性的名字稱呼自己的交響曲。

其實，布拉姆斯相當欽佩華格納。目前存有這兩位天才之間的四封通信，內容關於布拉姆斯擁有一八六一年巴黎歌劇院版華格納歌劇《唐懷瑟》的部分手稿。華格納希望討回手稿（表面上是為了讓他兒子齊格飛收藏），而且在信中暗示，對布拉姆斯來說這並非意義重大的「珍品」。布拉姆斯的答覆表示，他不收藏珍品，而且年輕的齊格飛已經擁有許多父親的音樂手稿，但作為一位同輩作曲家，他無法拒絕華格納的要求。接著，這封信有趣的地方來了：布拉姆斯要求用別的手稿交換，「也許是《紐倫堡的名歌手》」，並在信上「以至高的敬意」署名。

華格納收到被法國抄寫員用來為管弦樂團製作分部譜的（遭到荼毒的）手稿後，回信感謝布拉姆斯，並且提及《紐倫堡的名歌手》已全數售罄。華格納希望布拉姆斯能接受一本皮革裝訂、燙金的《萊茵黃金》展示本，曾於一八七三年維也納世界博覽會展出。華格納指出，他的音樂被指控不過是「舞台風景」（漢斯利克！），而正是《萊茵黃金》招來責難，因為該劇從前五分鐘的水上音樂開始到尾聲的彩虹橋，都充滿了描述性的音樂。華格納戲謔地在備受討論的《萊茵黃金》樂譜上為布拉姆斯題詞：「獻給約翰尼斯·布拉姆斯先生，作為醜陋手稿的精美替代品。一八七五年六月二十七日，理查·華格納於拜魯特。」而他的信件則如此收尾：「敬業萬分而負債纍纍的理查·華格納向您致上

最崇高的敬意。」

最後一封信是當時最偉大的兩位德意志作曲家以及所謂的勁敵和解的神聖時刻。一場將會持續超過百年的戰爭已然停火，因為雙方的權威王者在戰場上對彼此展現的尊重——但也絲毫沒有讓步。

這封信是布拉姆斯寄出的，寫於一八七五年六月，他稱華格納的饋贈為「絕妙的禮物」。布拉姆斯指出，比起《萊茵黃金》他更喜歡《女武神》，並且希望華格納不要誤解他的評論。別忘了，一八七五年《尼貝龍指環》系列中的最後兩部歌劇尚未進行首演，不過華格納已完成《崔斯坦與伊索德》與《紐倫堡的名歌手》。因此，布拉姆斯和許多人一樣迫不及待，等著華格納完成宏大的創作計畫以及拜魯特新劇院的開幕。布拉姆斯寫道：

畢竟，看著您這件獨特的作品逐漸形成，我們有一種奇異、甚至是激昂的享受——就像羅馬人挖掘到巨大雕像時的感受。當您目睹我們的驚愕與分歧而感到不甚愉快時，緩解之道當然就是極為堅定的信念，以及您氣勢磅礴的創造力受各界持續提升的崇敬。

這一刻，驚人的事實挑戰了長年以來公認的智慧。複雜的情況籠罩世界的二元性，而我們很慶幸無需以黑白分明的方式來看待世事。我們獲准同時喜愛華格納與布拉姆斯，而不是在一場古老且有問題的美學爭論中偏祖任一方。布拉姆斯承認自己熟悉華格納的歌劇，還購藏華格納的手稿，並列於偉大作曲家前輩莫札特、海頓、加布里耶利（Giovanni Gabrieli）、巴哈的親筆簽名之中──這一切不證自明。雖然兩人通信時，華格納似乎不熟悉布拉姆斯的音樂，但我們知道華格納隨後要求看看布拉姆斯的交響曲，包括總譜與鋼琴改編版。顯然華格納保存了布拉姆斯的信件，而後者亦然。我們可以合理假設華格納研究了布拉姆斯的《第一號交響曲》，不過這只是臆測罷了。

一八八三年二月華格納去世時，布拉姆斯正在創作《第三號交響曲》，任何聽力正常的人都會發現，他引用了許多華格納重要作品，在樂曲中若隱若現──第一樂章結束前，一段《崔斯坦與伊索德》的破碎記憶被寂靜環繞；第二樂章再現部，《尼貝龍指環》的愛情動機成為一首意料之外的歌曲，將情緒推升至巔峰。雖然漢斯利克視布拉姆斯為「純粹」音樂的縮影，但這些片段就如致華格納信中提及深埋的羅馬雕像，安全隱藏在

我再次表達感激，並且懷著無上的敬意

您最真誠的

約翰斯·布拉姆斯 2

漢斯利克的音樂觀之下。

一九三三年，荀貝格發表題為〈進步的布拉姆斯〉（Brahms the Progressive）的文章，他在其中試圖「證明布拉姆斯這位古典主義者、院士在音樂領域是一位偉大的創新者，事實上，他是一位偉大的進步者。」顯然，這兩位所謂的對手之間的界限已經變得模糊，由荀貝格帶頭衝鋒。雖然華格納一直在創作未來的音樂，不過布拉姆斯創作的是「進步的」音樂。這種聆聽布拉姆斯的新方式正是證明其價值的前衛規則──好像布拉姆斯的樂迷都需要正當理由。諷刺的是，荀貝格本人也是非黑即白敘事的受害者。正如先前指出的，他比世人所知的更加有趣也更加重要。

華格納與布拉姆斯在報刊評論上較量一百多年後，我們現在終於可以看出這兩位作曲家有多麼相似。他們都從歷史中尋找創作新音樂的正當理由與靈感。華格納著眼於古代神話──除了主題之外，還有經常仰賴問答推動故事發展的詩意結構，以及希臘戲劇的手法。華格納的歌劇《齊格飛》演出時間為四個多小時，舞台上不會同時超過兩個人，源自於希臘悲劇作家埃斯庫羅斯（Aeschylus）的原則。布拉姆斯研究德意志過往的音樂形式。兩位作曲家都明白，沒有全然嶄新的音樂，也沒有什麼是可以重複的。新舊是一體的不同部分──這只是貪求方便（而且常常造成誤導）的觀點。

⁘ 一九〇〇：未來抵達

華格納在威尼斯逝世十四年後，布拉姆斯於一八九七年四月三日在維也納逝世。不久，新世紀來臨，不僅帶來「現代」世界的複雜技術，「未來主義」的世界也隨之而來。未來主義是模稜兩可的概念。即使「新」本身難以定義，未來主義仍將實驗與傳統視為對立，並且認為新的更好。

當年，以聚焦於「新」作為任何藝術作品的評價方式變得越來越重要，就如現今評論當代古典音樂時常出現的情況，部分原因來自於對華格納所謂日耳曼音樂未來理論的誤解。這項準則對於巴哈或莫札特來說無關緊要，因為他們關注的是接下來會創作什麼作品，而不是什麼是新的。下一部作品就是新的。

歐洲文化向來習於自我參照。畫家與藝術家複製名作，供富人擺放在宮殿與大莊園裡。這些是真正的藝術品還是新的仿品？「複製品」和「贗品」這兩個詞與商業有關，但其本質上的藝術價值呢？布蘭登堡門是柏林的象徵，具有十二支多立克柱式列柱，仿建於公元前四三二年的雅典衛城城門，在一七九一年完工。它是藝術還是贗品──或兩者兼之？德語的「藝術」（Kunst）與「人工」（Künstlich）是派生詞，在英語中也是如此。後來，真實與模仿之間的藝術爭論，成為納粹政權惡意消除「猶太」德國音樂的主要論點。

遊客來到科隆肯定會前往其高聳的大教堂。始建於一二四八年，但工程於一四七三年暫停，維持未完工的狀態將近四百年，直到一八四二年重啟工程，終於在一八八〇年竣工。雖然科隆大教堂看起來像巴黎聖母院（建於一一六三－一三四五），但它其實相對現代，是受中世紀浪漫概念所催生的作品——其精神也啟發華格納創作了《尼貝龍指環》系列、《崔斯坦與伊索德》、《紐倫堡的名歌手》以及《帕西法爾》。事實上，在二〇一九年四月十五日那場幾乎燒燬巴黎聖母院的大火之後，大家才意識到這座建築也是經過多年增建改造的結果，其中包括建築師尤金·維奧列—勒—杜克（Eugène Viollet-le-Duc）在十九世紀中葉設計的經典尖塔。

換句話說，現在你參觀科隆大教堂時，請想想法蘭西作曲家紀堯姆·德·馬修（Guillaume de Machaut）於一三六〇年代創作的彌撒曲，以及安東·布魯克納（Anton Bruckner）的《第七號交響曲》（一八八一－一八八三），因為前者的中世紀音樂與後者的浪漫主義晚期音樂都在大教堂完工時演奏——歌德稱這座建築為「凍結的音樂」。我們再回頭思考一下，科隆大教堂是老的還是新的？是真品或是廉價的複製品？

科隆大教堂落成後的那個世代，歐洲淹沒在二十世紀早期各種「主義」之中——未來主義、立體主義、表現主義、漩渦主義、結構主義與超現實主義。二十世紀的無情大戰吞噬全球多數地區時，上個世紀的其他主義仍然存在，如：馬克思主義、社會主義、

共產主義以及可能稱得上是最重要的無政府主義。二〇一四年適逢一戰一百週年，許多新書出版提供海量資訊，不過這些內容都能用一句話總結：由於全球強權國家及帝國糾纏於眾多條約與世仇之中，致使單一事件將世界捲入衝突，規模之大前所未見——一九一四年六月二十八日星期日，法蘭茲·斐迪南大公在塞拉耶佛遭十九歲的加夫里洛·普林西普（Gavrilo Princip）暗殺。

第一次世界大戰被許多人稱為「歐洲大內戰」，不但終結帝國與君主制，國家邊界重新劃分，強權還瓜分到新領土，這其中也包括建立伊拉克等國家，幾乎或根本沒有尊重成為這些國家公民的人民。而音樂在國際秩序重組前、中、後一直都是其中的一份子。

一戰前夕的藝術充滿活力、變化多樣。當時，大量的思想激發藝術音樂的熱烈辯論，主流時代精神是透過打破與／或拒絕舊有的事物來尋找新的事物。

在音樂中創造新事物透過一系列實驗以捨棄音樂的某些部分，同時又保留其他方面。因此，荀貝格創作將音樂從調性系統解放出來的作品，但在八度範圍內仍維持相同數量的音符；史特拉汶斯基同時使用超過一個調性來創作，節奏不連貫且不可預測，使聽眾陷入迷惘。但是，他們兩人仍持續創作敘事作品——那些舞台上講述線性故事的樂曲。荀貝格在其中運用表情豐富的人聲——具有節奏的說話方式、歌唱，偶爾還有喊叫，而史

特拉汶斯基此類作品則採取舞蹈與默劇的形式。

歐洲每日出版數千份報紙以及新的音樂月刊，因此報章雜誌能夠掀起爭論。同時，我們也必須了解當年確切的演出內容以及大眾真正擁護的曲目。評論經常引用觀眾的反應，例如：熱烈鼓掌、要求安可曲等等。就歌劇而言，在其他歌劇院重複演出與製作的次數反映了觀眾的反應，而不是評價的好壞。因此，我們藉此更清楚了解當年實際受歡迎的曲目——而那些實驗性作品雖然在媒體獲得許多關注，但在過去與現在都不受歡迎。

一戰爆發前幾年，人們開始提出存在主義式的問題，對於前幾個世紀的作曲家來說，肯定不是他們思考的重點。音樂具有目的嗎？如果有的話，那可能會是什麼？亞里斯多德相信音樂是用來撫慰人類，但也該教導我們擺脫自滿或者把我們從中喚醒。或許音樂應當打開聽眾耳朵，讓我們聆聽周遭現代社會的聲音，而不是專注於封閉的音樂廳。而且，作曲家究竟為什麼要寫大家想聽的音樂呢？

當時所有的人都感受到，有某種東西正隱約逼近。從種種書寫當年歷史的著作所引用的日記與文章，可以清楚地看到隨著每一場罷工、每一次侵略、每一場巴爾幹半島戰事，每一次衰頹的鄂圖曼帝國斬首基督徒，刺激與恐懼感逐漸累積升高。有些人認為一場無可避免的戰爭最終將淨化社會，就如古老神話與久遠歷史所見，而有些人則憎恨持續升

溫的暴力。還有一些人認為這完全是捕風捉影，歐洲不可能發生戰爭──他們錯了。

音樂界曾在一戰爆發前夕起身響應並與之合作，而這場戰爭最終使其前衛派被指控為瘋狂行為的共謀，導致數百萬人喪生，甚至代表歐洲及其自詡為世界強大教化力量的疾速墮落──文化是最佳寫照，其中又以音樂尤甚。

為它最初是被記錄在西方文明奠基者希臘人的著作中，而該文明至今仍以此為名。至於「西方音樂」之所以叫這個名字，即因「在哪裡的西邊」則是邏輯問題。雖然這個名稱忽略了所有的音樂，都是源於我們本性中模仿聽見聲音的慾望，但本書還是以這個詞作為一種簡稱，指涉在歐洲發展並且因其極為流行而傳回到誕生地的音樂。

歐洲所發展出的古典音樂，集結世界文化千年來的輝煌成就。始於先民的原始音樂，隨著貿易、宗教、戰爭以及人類的好奇心及渴求愉悅的欲望，穿越各種貿易路線、四處流傳。

從古羅馬人首次購買蠶絲所製成的迷人織物以來，直到今天，將近六千五百公里的絲路已存在兩千年以上。販售絲綢的商人也帶來中國、波斯、印度以及游牧部落的音樂。羅馬人用實體貨幣支付，還贈與了無形的禮物：羅馬的音樂──匯集希臘人與羅馬人在非洲北部和中東征服地的音樂，穿越沙漠與山脈（據說需要四年的時間）來到中國人養蠶

的桑樹下。

古老的音樂繼續被收集、模仿、改編，為巴哈與華格納在一千多年後創作的音符以及樂曲選用的樂器奠定基礎。從石器時代到十九世紀中葉，現代長笛經過三萬五千年才成型。在法老墓中曾發現黃金與青銅製成的喇叭。中國傳統音樂的八度與歐洲一樣有十二個音，正如《大英百科全書》所述：「在聲學上和比例上與希臘畢達哥拉斯系統中的關係相同，為西方過去廣泛使用的律式。」古代系統以十二而不是十為一組，與歷史上的時間單位有關，例如：巴比倫人使用的黃道十二宮與小時制。因此，我們所說的古典音樂的誕生源於改編、同化、不精確模仿等文化交流，以及創造、聆聽音樂並佔為己有的慾望。這種音樂鑲嵌著我們的集體記憶、人性以及樂於分享的天性。

從古希臘開始，人們就認為音樂是展現文明的方式──同時也是教化的方式。慘烈的一戰結束後，音樂的爭論比一九一四年戰爭爆發以前更為激昂。為避免討論操之過急，我們將在下一章先回顧一戰前夕的兩個重要音樂事件。

第三章

Chapter 3
Brahms and Wagner: The Twilight of Two Gods

史特拉汶斯基與荀貝格：一戰序曲

一九二〇年代的音樂史往往聚焦於兩位作曲家與兩座城市：巴黎的史特拉汶斯基（一八八二—一九七一）以及維也納的荀貝格（一八七四—一九五一）。十九世紀中葉起，古典音樂界出現這兩座重點城市，是全球都關注的焦點，特別是新的與具有煽動性的創作。或許史特拉汶斯基與荀貝格成為兩位最有趣的前衛作曲家並非偶然，他們的作品首次登台僅相差幾個月（一九一二年十月十六日、一九一三年五月二十九日），很快就導致思想進步的音樂界分裂為兩個對立的陣營。

在一九一四年大戰爆發、法國與奧地利反目成仇之前，兩國都擁有國際化的大型首都，吸引來自世界各地的藝術家、作家與資金。巴黎與維也納的動態極為重要，國內外報紙皆有所報導。原因很簡單，欄位需要被填滿，而且對於關心音樂與表演藝術最新發展的讀者來說，總有一些事情值得報導評論。

⠿ 終結一切舞蹈的舞蹈

一九〇七年，自詡為江湖郎中的俄羅斯主持人、經理人謝爾蓋·佳吉列夫（Serge Diaghilev）在巴黎舉辦五場俄羅斯音樂會，曲目皆為當地首演。翌年，他更進一步帶來俄羅斯歌手與舞者組成的劇團，加上布景、服裝與交響樂團，在俄羅斯境外首次演出摩德

士特・穆梭斯基（Modest Mussorgsky）的歌劇《鮑利斯・郭多諾夫》（Boris Godunov），由費奧多・夏里亞賓（Feodor Chaliapin）領銜主演。隨後在一九〇九年，他轉而專注於芭蕾舞，徹底改變古典音樂與戲劇設計。對於巴黎人來說，俄羅斯是遙遠的地方，現代世界的類中世紀國家。俄羅斯芭蕾舞團（Ballets Russes）帶來激情的演出以及色彩絢麗的超現實視覺設計，再加上法國芭蕾舞迷從未見過這種發自肺腑的舞蹈，使其舞季成為年度大事。

俄羅斯的音樂為巴黎帶來各種異國情調，不過法俄其實在政治上已透過秘密條約結盟。一八九四年，法俄聯盟保護兩國免受德國的侵害，而德國則與奧匈帝國締交。此外，一九〇七年法、俄、英三國簽署了《三國協約》（Triple Entente），制衡德、奧匈、義的《三國同盟》（Triple Alliance）。

我們或許永遠無法清楚明白，當年的政治聯盟如何順水推舟將佳吉列夫帶到巴黎，但毫無疑問的是，當時在法國首都，兩國的友好關係進一步升溫。一九〇九年舞季，佳吉列夫知道自己的計畫即將驚駭巴黎市民。單幕芭蕾舞劇《埃及艷后》（Cléopâtre）為史詩故事，講述與埃及女王的一夜致命春宵，演出搭配里昂・巴克斯特（Léon Bakst）夢幻的華美布景，再加上近乎赤裸的舞者展現大膽肢體動作，令觀眾興奮不已。同樣重要的是亞歷山大・鮑羅定（Alexander Borodin）的歌劇《伊果王子》（Prince Igor）第二幕的法國首演。「韃靼人舞曲」（Polovtsian Dances）是其重頭戲，活躍的半裸男女令人想起原始的俄羅斯文化，

而尼古拉斯・羅里奇（Nicolas Roerich）為歌劇設計的布景引起轟動，演出結束時，席中的男人興奮地衝進後台入口。

佳吉列夫顯然從芭蕾舞的性與暴力中看見商業價值，他知道自己必須透過哪些手段才能確保演出座無虛席。十九世紀的芭蕾舞是女性的世界——然而，這個說法來自男性的觀點。古典法俄芭蕾舞優雅夢幻，具有魔力的要角是首席女伶，藉由男舞伴在身後支撐，使她在跳躍後可以輕盈降落，或讓她看起來像是用一根腳趾平衡全身的重量。現在，在俄羅斯芭蕾舞團的演出中，女性獵捕男性作為禁臠。

一九一〇年，佳吉列夫讓他的小情人超級巨星瓦斯拉夫・尼金斯基（Vaslav Nijinsky）為克勞德・德布西（Claude Debussy）的十分鐘交響詩《牧神的午後前奏曲》（Prelude to the Afternoon of a Faun）編舞，芭雷舞變成男人的場子，展示健壯肢體又大膽流露慾望。尼金斯基以自己為中心創作了一部膚淺的芭蕾舞劇，他扮演性慾旺盛的半人半獸牧神，以側姿表現沒有條理、優雅全失的芭蕾動作，宛如直接從希臘花瓶與埃及繪畫跑出來的人物。德布西一八九四年朦朧感性的非凡少作加上巴克斯特野性的森林布景震驚四座。首先，其編舞似乎完全不表現或回應音樂——而是與之對抗。再來是服裝的問題。

仙女披著寬鬆透光的希臘襯裙登場，觀眾感覺就像看見了赤裸的身軀。尼金斯基身穿特

別設計的舞衣，露出部分軀幹，脊椎尾端有一條翹起的小尾巴，假髮上戴著兩隻犄角。

紫色葡萄裝飾是為了將觀眾的視線引向他的胯下，據說他沒有穿內褲，暴露出一位作家所謂的「全然不知羞恥的曲線」（rotundités complètement impudiques）——緊身衣下方驚人的男性生殖器輪廓。前一年，尼金斯基在聖彼得堡演出《吉賽兒》（Giselle）時褪去男舞者的傳統小裙，俄羅斯皇太后因而將他解僱。

迷茫的燈光籠罩，尼金斯基飾演的牧神是裸體而慾望勃發的異星生物，在日落時分的林中空地邂逅一群半裸仙女。演出的最後一幕，牧神側面對著觀眾，把身體放上仙女遺留的面紗，慢慢把鼠蹊部壓下去，同時伴隨美妙的尾聲——諧調指鈸與豎琴和聲清亮作響。牧神弓著背、張著嘴，幕下。

觀眾暴動！報刊爭相報導！一票難求！拜託加開場次！當然，演出除了造成轟動，也導致公憤四起、惡名如潮。隨後，舞團前往倫敦及德國的巡演。如果有人叫警察來演出場地，尼金斯基就會讓結局看起來更類似「牧神的午睡」。

然而，當時音樂圈缺乏的，是能夠搭配非常暴力與／或性感的表演的新音樂。佳吉列夫選用林姆斯基—高沙可夫（Rimsky-Korsakov）一八八八年的交響曲《天方夜譚》（Scheherazade）來表現性愛場景，於一九一○年製作俄羅斯芭蕾舞團最成功的芭蕾舞劇。春色蕩漾版

《天方夜譚》轟動數十年，喬治・巴蘭奇（George Balanchine）甚至在一九三六年百老匯音樂劇《引趾待舞》（On Your Toes）中創作了戲仿芭蕾舞劇「芝諾比亞公主」（The Princess Zenobia）。為了打造感官饗宴，佳吉列夫請拉威爾取希臘神話的達芙妮（Daphnis）與克洛伊（Chloe）為題材，但一九一二年的觀眾對以中間路線描繪的古希臘愛情並不買單，他們想要的是尾聲持續推進的音樂配上放蕩的酒神節慶典，而不是歡快的群舞。

年輕、聰明、好鬥的史特拉汶斯基蓄勢待發，他為佳吉列夫創作了兩部充滿異國情調但缺乏性愛場面的芭蕾舞劇：一九一〇年的《火鳥》與一九一一年的《彼得洛希卡》。「他是那種親吻你的手時會踩到你的腳的年輕人。」德布西如此評價。後來，佳吉列夫的直覺讓他找到那個時代驚天動地的作品。

尼金斯基打造完美的舞作，回應巴黎大眾對芭蕾舞納入更多性與暴力的渴望；史特拉汶斯基則為其譜曲，他聲稱最初的故事情節來自一個夢境，「我曾夢到一個異教儀式的場景，獲選獻祭的處女必須狂舞至死。」他們與畫家兼考古學家尼古拉斯・羅里奇（Nicolas Roerich）一同創造出表現某時某地的作品——並非遠古俄羅斯，而是一九一三年第一次世界大戰爆發前瘋狂的幾個月，在潛意識裡偽裝成遠古俄羅斯、獸性淫窺的巴黎。那部作品正是《春之祭》（Le Sacre du printemps）。「春之祭」是其法文的準確翻譯，但其俄文標題的原意是「春之加冕」（The Coronation of Spring）。

《春之祭》的演出實際上是一系列的畫作搭配舞蹈與啞劇，作品副標題則是「俄羅斯異教徒場景」（Scenes from Pagan Russia）。這部作品帶領我們來到春之伊始的原始俄羅斯，各部落激起慾望與暴戾之氣。木管與銅管樂器奏畢蜿蜒曲折的導奏之後，布幕升起，舞台搬演白天發生在部落的事：古代占卜師、處女的舞蹈，以及一群男人抓住處女的綁架儀式。此外，還有春天「圓圈舞」、部落之爭（《西城故事》「體育館之舞」（Dance at the Gym）將近半世紀前的靈感）以及大地之舞。布幕下降，而再次升起時，已是黑夜──祭獻大典之夜。我們看見少女圍成神秘的圓圈，一場召喚祖先的儀式，以及最後老者選擇一位年少處女，接受榮耀的她因恐懼而顫抖，必須狂舞至死獻祭給春天。

故事背景設定在遠古時代以及非常遙遠的異地，可以有效通過歐洲的審查。比方說，故事發生在西班牙的歌劇可以讓作曲家不受限制，因為當時西班牙被視為歐洲文明的三不管地帶，而且當地剛好沒有明顯的歌劇傳統。因此，莫札特的《唐‧喬凡尼》、貝多芬的《費黛里奧》、威爾第的《命運之力》（La Forza del destino）、比才的《卡門》都可以在沒有太多官方反對的情況下演出。威爾第不得不把《假面舞會》（Un Ballo in maschera）最後一幕的謀殺場景挪得更遠，從歐洲瑞典轉移到美國波士頓，以防止觀眾與審查員反應過度激烈。

即使審查員表現得好像觀眾很笨，但他們絕非如此。佳吉列夫推出的新芭蕾舞劇雖然以

遠古俄羅斯為背景，卻帶給嗜血的歐洲觀眾極度渴望的刺激與挑釁。對這部作品來說，引發公憤就是莫大的成功。

西方音樂很少描述暴力，但是戲劇就不算罕見。然而，古典戲劇中最暴力的行為是常發生在舞台之外，所以觀眾無法親眼目睹。有些歌劇的情節包括謀殺與悲劇，可是並未透過音樂來描述——而是發生在宣敘調的歌詞裡（亨德爾的《凱薩大帝在埃及》）或單一和弦（莫札特的《唐・喬凡尼》中。觀眾光聽音樂不會知道威爾第《假面舞會》中的國王遭人刺傷，必須仰賴歌詞與舞台動作。

這一切在華格納之後展開新的局面，他堪稱音樂隱喻大師。他在一八四五年的《唐懷瑟》中，以讚美詩曲調創作描述精神之愛的音樂，並且發明描述肉慾之愛的音樂。後者是前所未見的手法，布幕升起之前，奔騰、半音上升的音樂在序曲中達到高潮。值得注意的是，他為一八六一年三月十三日的巴黎首演增加一場縱慾狂歡的芭蕾。可想而知，新增的戲碼引起軒然大波，在三場演出後遭撤除。歷史學家宣稱，大眾抗議的原因是華格納打破傳統將芭蕾舞劇置於第一幕，而不是第二幕。這種說法或許部分正確，但音樂描寫及其演出視覺效果也是必須考量的因素。畢竟，華格納本來可以在第二幕寫一部動人的芭蕾舞劇作為歌唱比賽的前奏曲，但是他卻沒有這麼做。

一八五四年，華格納因為自己寫的歌詞，而必須描述一場舞台上的謀殺——巨人法夫納（Father）在《萊茵黃金》最後一幕中將他的哥哥法索德（Fasolt）打死。華格納再次創造歷史——打擊樂手重擊定音鼓三小節，伴隨弦樂低音部的支持，演奏出前所未聞的暴虐蠻橫。（這個手法他只用過一次，即使《尼貝龍指環》中的其他角色，如：齊格蒙德（Siegmund）、迷魅（Mime）、齊格飛，也會在眾目睽睽之下死去。在華格納的戲劇中，謀殺是迅速且一刀斃命，因此樂團幾乎沒有發出任何聲音。）然而，在一九一○年代，古典音樂中的暴力行為及其管弦樂伴奏的描述變得越來越鮮明，歌劇作品更加如此。

第一部成為標準劇目的二十世紀歌劇是普契尼的《托斯卡》，於一九○○年一月十四日在羅馬首演。雖然曾遭眾多評論家譏笑，不過這確實是一部傑作。若一定要選一部普契尼最偉大的歌劇，那就是《托斯卡》了。我的選擇有許多理由，包括：情節與詩意的完美平衡，精彩的配器，設定於真實歷史背景，還有運用「一名女子試圖為她的兄弟／丈夫／情人向腐敗的官員／權貴求情，而對方卻要求以性行為作為回報」（類似作品請參見莎士比亞的《量·度》（Measure for Measure）與德國導演劉別謙（Ernst Lubitsch）的《你逃我也逃》（To Be or Not To Be）的劇本）。然而，就我們討論的目的而言，《托斯卡》正是因為其描寫暴力的音樂而成為先驅，尤其是以二十世紀的觀點來訴說民間故事。

《托斯卡》與貝多芬的《費德里奧》同樣都發生在拿破崙的帝國頹傾之際；不同的是，

前者的暴力四伏——《托斯卡》劇終時，故事徹底結束了。三位主角都死了。一位遭到刺殺，窒息於自己的鮮血之中，另一位被行刑隊槍殺，還有一位跳下城堞自殺——這一切都發生在觀眾的眼前。相對地，在貝多芬筆下，腐敗的官員在最後一刻被捕，夫妻倆得救，合唱團加入，詠唱結尾獻給自由與上帝慈悲的讚歌。美國音樂學家約瑟夫·克爾曼（Joseph Kerman）曾稱《托斯卡》為「低劣的小爛劇」，但它既不低劣也不小。《托斯卡》是二十世紀第一部大型音樂震撼彈，而且絕非唯一。

理查·史特勞斯也回應時局，創作了兩部以暴力為主要元素的歌劇：《莎樂美》（一九〇五）與《艾蕾克特拉》（一九〇九）。史特勞斯藉由創作於十九世紀的交響詩磨練了物體、人物、自然現象的描寫，甚至在他開始創作歌劇之前，大家就普遍視他為華格納的傳人。《莎樂美》以施洗者約翰在舞台之外被斬首作為其駭人的高潮，樂團描繪頭顱落地的聲音，接續一幕是莎樂美輕撫、親吻砍下的頭顱，最後年輕的莎樂美在羅馬士兵盾牌的重壓下死亡——伴隨著豎笛屠豬似的慘叫，震耳的銅管，打擊的節奏則深受華格納在《萊茵黃金》表現法索德遭重擊的影響。而且，就如《托斯卡》，布幕在莎樂美死亡後旋即落下。沒有終曲，只有全程在觀眾面前演出的可怖處決。

《艾蕾克特拉》則有所不同，由於該劇改編自索福克里斯的戲劇，謀殺是清洗阿楚斯（Atreus）家族的淨化之舉。如同其他希臘戲劇，《艾蕾克特拉》的謀殺發生在舞台之外，

但二十世紀管弦樂的殘暴描述以及受害者的尖叫，在音樂舞台上乃首開先例。艾蕾克特拉在我們眼前舞蹈至死時，她的妹妹克麗索忒彌斯（Chrysothemis）一邊拍打宮殿的門，一邊呼喚著弟弟俄瑞斯忒斯（Orestes）。他沒有回應──只剩粗暴得意的 C 大調，被打擊以最大力度演奏重複的三音節奏音型打斷。如同《托斯卡》與《莎樂美》一樣，《艾蕾克特拉》的結局沒有任何註解，只有一場令人驚詫的死亡。

⁝⁝ 戰事逼近

上一段的討論將我們帶回一九一三年，佳吉列夫的俄羅斯芭蕾舞團再度來到巴黎，備受眾人期待。新的一季，舞團進駐全新的劇院──香榭麗舍劇院（Théâtre des Champs-Elysées），這座現代化的劇院被視為相當「非法式」（意思就是「德式」），設計非常前衛。那一舞季的兩場世界首演象徵當時歐洲的審美分裂。一九一三年五月十五日晚間的開季演出是德布西芭蕾舞劇《遊戲》（Jeux）世界首演；兩週後，同一舞團演出史特拉汶斯基《春之祭》的世界首演。這兩部作品的首演都安頓（也許「隱藏」是更好的說法）在巴黎觀眾皆熟悉的作品之間。

史特拉汶斯基景仰德布西並且希望獲得他的認可；但是，德布西一直不看好這位俄羅

斯青年。一九一〇年史特拉汶斯基的《火鳥》首演後，別人問起德布西的看法時，他說：「人總要有個開頭。」一九〇八年史特拉汶斯基開始動筆創作歌劇《夜鶯》（The Nightingale），開場幾個小節幾乎直接引用法國大師在〈雲〉（Nuages）之中描述雲的方式。史特拉汶斯基完成了《春之祭》的四手聯彈版後，帶著樂譜找德布西，兩人坐在鋼琴前彈奏，德布西負責視奏下半部。

《遊戲》和《春之祭》由同一舞團在同一舞台演出，皆由皮耶・蒙托（Pierre Monteux）指揮、尼金斯基編舞。不過，兩者的相似之處就僅止於此。

《春之祭》的節目單表示故事發生在「遠古俄羅斯」，而《遊戲》的背景設定則是在未來。縹渺神祕的開場和弦，交替著聽來陌生的節奏音型，預示著一系列特別的遊戲。樂曲的節奏點綴著非西方打擊樂器，如：木琴、吊鈸、鈴鼓，因而聽來「異國」，戲謔地回應典型德布西「正常」、空靈的管弦樂色彩。布幕升起，一切都再次歸於平靜，以倫敦貝福德廣場（Bedford Square）為藍本的公園沐浴在夕陽下——這將是劇中最後一道「自然」光。德布西與巴克斯特打造的聽覺與視覺環境中，闖入讓觀眾詫異的畫面：一顆網球從右側劃過天空，在舞台上彈跳，消失在左側。

如果舞台上突然出現一群大象也不奇怪了——而網球帶來的驚喜惹得滿座發笑。接下

來，比賽正式開始。

《遊戲》最初的設定是兩女一男的豔遇，他們穿著網球裝，在倫敦公園新裝路燈的不自然光線下邂逅。如果閱讀紙本鋼琴樂譜上的文字會發現，作品的高潮是三重吻被舞台上彈跳的第二個網球打斷，三人因而倉惶遁入暗夜。德布西創作了性感氛圍的音樂，引用華格納《尼貝龍指環》中主要的愛情動機，配上和弦，擴展為比華格納原始設定的任何版本都更具慾望與獵捕的意味。德布西討厭暴力，史特拉汶斯基與其他同輩認為即將爆發的戰爭可能會淨化歐洲文明，他對此深感震驚。一家法國雜誌曾援引史特拉汶斯基的說法：戰爭可以是一件好事，清除社會中的弱者，讓世界變得更強大。這種想法並不罕見。畢竟，這是一九○九年義大利詩人馬里內蒂（Filippo Tommaso Marinetti）出版的《未來主義宣言》（Manifesto del futurismo）的基本概念之一。

事實上，同時為《遊戲》和《春之祭》編舞的尼金斯基也討厭暴力。當他將自己的舞步與德布西的音樂結合起來時，原先的計畫逐漸發生巨大的變化。舞劇的高潮不再具有性意味。當時的素描、繪畫、照片與評論記錄了那個高潮時刻：男人（尼金斯基）與站在兩側的兩個女人以原始而對稱的姿勢結合，手臂交纏宛如希臘雕像。

這一刻發生之前是一連串慌亂的手勢，三人試圖一起跳華爾滋，男人在某一刻跌倒落地。

音樂原本可能是為了描述三人勃發的性慾，但實際作品中醞釀的情緒是一股不祥的預感與警戒。

第二個網球，並非象徵三人遭抓姦在床，更像是來自天上的意外攻擊。最初，尼金斯基說這代表一架飛機在後台隆毀，佳吉列夫與其他人當時認為這只是他快瘋狂的徵兆而已。

或許是因為尼金斯基同時也在創作《春之祭》，極為敏感的他似乎預見戰爭——這場戰事在一九一八年結束時，捲入戰火的國家男女比為一比二。創作《遊戲》期間，他常常拜訪莫瑞夫人（Ottoline Morrell）的倫敦宅邸。莫瑞夫人、她傑出的國會議員丈夫、她的情人伯特蘭‧羅素（Bertrand Russell）在一戰前夕都是和平主義者。尼金斯基結識畫家凡妮莎‧貝爾（Vanessa Bell）及其妹妹作家維吉尼亞‧伍爾夫（Virginia Woolf），以及俄羅斯芭蕾舞團一九一二年至倫敦巡演期間，細心觀察雙性戀藝術家鄧肯‧格蘭特（Duncan Grant）在貝福德廣場打網球，上述這些經驗都極有可能是《遊戲》故事背景與舞台設計的靈感來源。

舞劇尾聲，第二顆網球驚擾了躺在草地上的三名年輕人。劇本情境指出他們感到驚訝害怕，並躍入「夜晚公園的深處」（dans les profondeurs du parc nocturne）。德布西再度使用開場的神秘和聲，在配器中加入了一道喃喃自語。觀眾在看著夜裡空蕩蕩的公園三十秒（就音樂而言是一段很長的時間！），好奇第二個網球從哪來的（另一個「遊戲」）？除了

我們之外的偷窺者？），也可能想像在黑暗中的某個角落，兩女一男稍微了解對方之後會發生什麼事？

雖然《遊戲》並未招致惡名，但要是兩位女子的手勢代表自願與男人發生性行為（正如劇本所寫，他們在公園裡見面「分享秘密」），肯定就不是這麼一回事了。任何類似尼金斯基在《牧神的午後》最後自慰手勢的舞姿，都能夠引發醜聞，甚至更激烈的反應。不過，尼金斯基反而參考打網球的姿勢，以對稱的模式設計舞姿。各種組合都來自流行的舞蹈形式，包括：探戈、華爾滋、兩步舞，受束埔寨儀式隊形的影響，並學習《睡美人》（The Sleeping Beauty）等古典芭蕾，結果就像是古希臘與埃及藝術的元素結合立體主義的手法。

巴克斯特設計的布景宛如叢林，樹根誇張地向上扭曲。背景有一棟白色的住宅公寓俯視著公園，暗示這片叢林位於市中心，為看不見的偷窺者打開了一扇窗——正是我們這些觀眾！三名舞者身著白衣；尼金斯基的襯衫領口敞開、袖子捲起，打著艷紅領帶，網球褲繫著腰帶。顯然，這些設計是為了以性別模糊以及受藝文團體「布魯姆斯伯里」（Bloomsbury Group）擁護的開放式關係來打造一部芭蕾舞劇。1

重點在於，一開始《遊戲》聚集了最性感的設計與音樂，具有引發醜聞的潛力，最後卻

成為一記針對暴力的警告。一九一三年舞季開季之夜，俄羅斯芭蕾舞團以一九一〇年的熱門節目《火鳥》開場，《遊戲》緊接在後，而當晚壓軸是佳吉列夫的代表作《天方夜譚》。包圍在如此氣勢如虹的燦爛炫目之中，《遊戲》顯得黯然失色，其重要性幾乎因為當晚嘉賓雲集而遭到忽視了。因此，儘管其音樂（德布西最後的管弦樂作品）相當出色，這件作品仍相對不為人知。

兩週後，俄羅斯芭蕾舞團首演《春之祭》，導致了證據確鑿的醜聞。《春之祭》就像《遊戲》一樣，安插在俄羅斯芭蕾舞團的名作之間。歷史性的那一夜以《仙女》（Les Sylphides）揭開序幕，音樂為蕭邦的作品，由亞歷山大・葛拉祖諾夫、史特拉汶斯基等多位作曲家精心編曲。中場休息後，九十九人的樂團擠進樂池，演奏喧鬧的《春之祭》。新芭蕾舞劇世界首演前，尼金斯基一直在側台做準備；結束之後，他回到更衣室穿上粉紅緊身連衣褲、別上玫瑰花、化妝與塗上口紅，打扮成玫瑰，那是少女跳第一支舞時收到的情慾記憶。

《春之祭》之後的劇目是《玫瑰花魂》（Le Spectre de la rose），其音樂選用一八四一年白遼士為卡爾・瑪麗亞・馮・韋伯（Carl Maria von Weber）一八一九年的鋼琴曲《邀舞》（Invitation to the Dance）的編曲；緊接著又是一部安全而成功的名作——「韃靼人舞曲」，鮑羅定於十九世紀創作的悠揚配樂某種程度上減輕了其暴力程度。當晚，《春之祭》首演之後的

節目幾乎不受重視，不過必須強調的是，觀眾在後續演出（倫敦巡演之前在巴黎還有五場）並沒有像開幕之夜那樣吹口哨、丟節目冊或是偶發的鬥毆。參加第二場演出的作家葛楚・史坦（Gertrude Stein）表示現場有些噪音，但並未出現任何「暴動」。從現存的報導來看，後來所有的演出觀眾都很安靜；尼金斯基在倫敦還感謝大眾沒有發起暴動。

《春之祭》的相關故事已多有記錄，在此無需贅述。雖然《遊戲》發生在未來，而《春之祭》發生在古代，但兩者可以看作是一九一三年歐洲社會互補的典型。在此，或許應該提出另外兩個重點。

第一，《春之祭》的醜聞更像是成功的公關活動，而不是反映其驚人的藝術影響力。世界首演的醜聞其實並不少見。《托斯卡》在羅馬（一九〇〇）、《蝴蝶夫人》在米蘭（一九〇四）、《莎樂美》在德勒斯登（一九〇五）的世界首演都面臨示威、引發爭議，《茶花女》在威尼斯（一八五三）、《卡門》在巴黎（一八七四）也有相同的遭遇。一八三〇年，雨果的戲劇《艾納尼》（Hernani）首次在法蘭西喜劇院（Comédie-Française）搬演，每天晚上，保守古典主義派與新潮反傳統浪漫主義派都爆發拳打腳踢的肢體衝突。

美國通常會在一年內（有時是幾個月內）引進歐洲最新的重要作品，卻等了七年才有音樂會的形式演出《春之祭》，又過了五年才上演芭蕾舞劇。所謂的巴黎開季之夜暴動（沒

有人遭槍擊或死亡，但噓聲吹哨不斷），似乎與芭蕾舞本身以及芭蕾舞觀眾的期望有關，而與音樂無關。第二年，《春之祭》音樂會在巴黎賭場上演，再次由蒙托指揮。觀眾為史特拉汶斯基喝采，拉著他去遊巴黎的街（佳吉列夫得知警察在場後極為惱火，諷刺地說：「我們的小伊果現在需要保鏢了，就像拳擊手一樣。」）這個故事特別令人心酸的是，這部作品所支持的暴力成為現實之後，許多將史特拉汶斯基帶到街上的年輕人將在一年內死去。

再者，撇開「暴動」不談，《春之祭》仍是非凡的傑作。如同《托斯卡》《莎樂美》、《艾蕾克特拉》，《春之祭》理直氣壯地表現暴力。舞劇的結局，少女被選擇她的老人包圍，她不斷舞動直到心臟停止跳動、倒地死去。他們高舉少女遺體，舞台燈滅。西方芭蕾舞作品在其他情況之下，都會有尾聲來合理化此一行為。最後的畫面可能類似於《天鵝湖》的結局或年代更相近的《火鳥》，向觀眾展示犧牲帶來的祝福：大地復甦，春花綻放，迎來豐收又一年，以此證明年度儀式的正當性。大地之母感到喜悅，搭配一場群舞。幕下，掌聲響起。

根本不是這樣！《春之祭》的暴力直接了當，並未進一步提供任何解釋。許多人認為這部作品是暴力「瀰漫」的時代產物，不僅展現史特拉汶斯基支持戰爭清洗的天真哲學，同時接受又鼓勵部落中糟糕的性別歧視行為。

首演一百多年後，《春之祭》仍使史特拉汶斯基聲名不墜（不過感官而繽紛的《火鳥》才是他最受歡迎、最常表演的作品）。請容許我從個人的角度來談談，我仍清楚地記得指揮當下與結束之後的感受。為了演出《春之祭》，身為文明人的指揮家必須轉化成另一個模樣，才能找到人性中我們努力抗拒的那一面。在倫敦的一場演出結束後，我覺得這部作品太糟糕了，不想再經歷一遍，也不想再成為那樣的人——而且，我必須強調的是，連作曲家自己也不想。

作曲家找到自己的「聲音」以及隨之而來的國際名聲後，試圖維持聲譽，同時又遠離具有個人特色的聲音——很難找到任何其他案例了。而且，儘管當時已有許多論著談及《春之祭》的影響，但只有少數作品聽起來相像——我們接下來會看到，要到很久以後作曲家才會創作類似的作品。

無論如何，完成《春之祭》演出還微笑著的指揮家肯定不了解這部作品的故事內容。我們永遠無法接受歌手唱完舒伯特悲戚的聯篇歌曲《冬之旅》（Winterreise）面帶微笑，然而演出《春之祭》已不再是最初深入原始行為的可怕旅程，而是技巧的試金石——越快越厲害。

誠然，史特拉汶斯基憑藉《春之祭》發明獨特而迷人的作曲手法，影響了其他古典作曲

家。音樂家之外的聽眾必須藉由仔細的引導，才有辦法聽見其特殊之處。首先，《春之祭》的音樂掩蓋了史特拉汶斯基利用鋼琴作曲的事實。利用鋼琴寫作的作曲家以手掌與手指敲擊琴鍵，使他們能夠實際聽到音樂，而不是在腦中空想。

作曲家獲得創作靈感並且將之發展的過程多變而有趣。舉例而言，普羅高菲夫以脫離鍵盤樂器創作「古典」交響曲而感到自豪，普契尼、德布西、韓德爾都以鍵盤樂器作曲，據稱白遼士用吉他作曲。

從《春之祭》中可以清楚看見，史特拉汶斯基在鋼琴上進行實驗，同時用兩隻手演奏「正常」但不同調的和弦，有點像化學實驗：鎂粉非常穩定，水也是如此，但是放在一起就會爆炸。這就是《春之祭》的音樂大多數時候的模樣，以專業術語來說即「複調性」（polytonality）。不過，在《春之祭》之後的複調作品多為滑稽的樂曲，因為旋律與伴奏是在不同的調性上。這種「錯誤音符」配置很有趣，聽起來像是看不懂樂譜調號或譜號的初學者所犯的一連串錯誤。

同樣有趣的是，史特拉汶斯基為《春之祭》創作了許多長樂段，匯集各種極短的音樂動機（又稱「小單元」），組成難以預測的重複模式。我認為，這是他想像古代音樂的方式，甚至可能是想像鳥類在相互呼喚時的模式。捷克作曲家萊奧什‧楊納傑克（Leoš

Janáček）的音樂就是這樣構成的，伯納‧赫曼（Bernard Herrmann）為希區考克《驚魂記》所寫的配樂也是如此快速震顫。

不過，大抵而言，要等到迪士尼的動畫家脫離《春之祭》的原著故事，以宇宙誕生與地球最初三億年的暴力（一切都發生在不到半個小時）取而代之，一般大眾才注意到這部作品。自從《春之祭》作為一九四〇年動畫電影《幻想曲》（Fantasia）的配樂之一，各種起來類似的作品一一浮現。未必是在音樂廳，有時在電影院裡，諸如法蘭茲‧威克斯曼（Franz Waxman）、赫曼、傑瑞‧高史密斯（Jerry Goldsmith）、威廉斯的配樂；有時則在百老匯，在伯恩斯坦的《西區故事》——在第二幕夢魘芭蕾，歌詞「某處」（somewhere）的和弦與配器法是另一參考史特拉汶斯基大男人暴力故事的明顯案例。

對史特拉汶斯基來說，《春之祭》是自造的死胡同。我認為是因為他意識到自己對戰爭的看法完全錯誤，並深深理解自己曾支持、鼓勵戰爭應受譴責。後續我們將在本書見到，史特拉汶斯基與許多同輩一樣，終究找到自己的聲音——獨一無二，但沒有過去那麼密集（我想說的是「嘈雜」與「殘酷」），而且更清澈（和弦變得更簡單，音符之間也有更大的空間）。

《春之祭》之後，史特拉汶斯基經歷各種風格「時期」，其一是對他人作品進行現代再

詮釋的「歷史大發現」——一九二〇年的《普欽內拉》(Pulcinella)、一九二八年的《仙女之吻》(Le Baiser de la fée)、一九四〇年的《C大調交響曲》(Symphony in C)、一九六〇年的《紀念傑蘇亞鐸》(Monumentum pro Gesualdo)。從巴洛克、前巴洛克、古典甚至浪漫主義作曲家的作品汲取靈感並參考，包括柴可夫斯基鮮為人知的音樂，他四處安插音符破壞傳統古典音樂的節奏，改變「正常」的和弦，好似把它們擺到哈哈鏡前。一九一八年之後，史特拉汶斯基的作品普遍不見《春之祭》所描繪的暴烈激情。這種音樂語言通常被稱為新古典主義，表現出荒謬的幽默、疏離的感情，偶爾也帶有些許靈性。最重要的是，它不具有明顯的暴力，同時維持複雜節奏，呼應《春之祭》——雖然對聽眾來說相當不明顯，不過對我們這些演奏者來說卻是公認的挑戰。

史特拉汶斯基相當長壽，而生活極為公開。他早年嘗試過指揮，許多人認為他留給後世的錄音是他的音樂最可靠的詮釋。雖然作曲家擔任自身創作的詮釋者相當合理，可是許多作曲家並非稱職的指揮家，而且難免以他們對自己音樂的看法，作為其指揮成果以及適切性的辯護理由。

史特拉汶斯基指揮自己的音樂收入頗豐。他的各種《春之祭》錄音（一九二八、一九四〇、一九六〇）都值得細細品味。隨著歲月流逝，史特拉汶斯基的指揮變得越來越有把握，管弦樂隊也越來越能演奏複雜的音樂。然而，每次重新灌錄，史特拉汶斯基似乎也持續

重塑《春之祭》來因應不斷變化的美學世界。他堅定不屈的節奏，導致後來每一張錄音都變得越來越超然，聽起來比較不動人——也可以說是變得不那麼「浪漫」，並且強調其冷酷的殘暴行為。

《春之祭》畢竟是源自史特拉汶斯基所說的夢中場景，而故事是與一位視覺藝術家共同發展而成的，而且每一段都有各自的標題；當史特拉汶斯基擺脫其直白的敘事，他終於在首演半個世紀表示這部作品「並非描繪古代俄羅斯的明信片。」這一切感覺就像是試圖讓作品保持新鮮感，並且符合知識份子所抱持的判斷：「純粹」音樂比標題音樂更好——這在一九六○年代廣為接受的格言，漢斯利克的想法由同樣頗具影響力的德國哲學家阿多諾繼續推波助瀾。正如二○一七年大英百科全書線上版所述，「二十世紀」古典音樂）的浪潮基本上遠離描述性的創作。」任我們如何稱呼、如何演奏，《春之祭》仍舊是一部傑出的敘事芭蕾舞，以宏大的音樂描述人類暴力行為。就是這樣。

除了和聲與龐大樂團的殘酷力量，《春之祭》的創新之處是無法預測的節奏。當華格納在一八四九年的著作《未來的藝術品》中稱貝多芬的《第七號交響曲》為「舞蹈的完美典範」時，他沒有料到未來會出現一部實際上反舞曲的芭蕾舞劇。如果說所有的音樂在本質上都是歌曲或舞蹈，那麼《春之祭》就是終結舞曲發展的作品。節奏與節拍原本是舞蹈不變且可靠的精髓，卻在其中不斷地擾亂、愚弄、挑戰聽眾，讓我們無法預測下一

個強拍。

一、二、三、一、二、三、一、二、三是華爾滋，永遠不會改變。一、二、一、二、一、二是波卡舞曲（polka）或森巴舞曲（samba）。探戈始終是探戈。舞蹈樂隊不需要指揮，因為樂隊的首席可以下簡短的倒數（「呃——一——二——三——四」）來開始演奏，接著就可以繼續下去了。然而，《春之祭》的拍點非常不規則，導致史特拉汶斯基即使能夠用鋼琴彈奏，卻不知道該如何記譜。事實上，一九一三年首演後的幾十年，他一直在改寫樂譜（不是調整聽起來如何，而是如何在樂譜上表明這種效果）。即使今天，許多指揮家也在改寫跳動模式，讓樂團更容易演奏。

以下是樂譜最後部分的節拍示例：1& / 1&& / 1&& / 1&& / 1&& / 1& / 1& / 1—2&& / 1&—2& / 1。

在樂譜更前面一些，就在進入名為「讚美中選少女」的部分之前，四個定音鼓、一個大鼓以及全體弦樂的下弓以最大的強度敲擊了十一個相等的巨響。你可能會問：為什麼是十一呢？十一是質數，大腦無法將其分成兩個、三個或四個的重複組合。史特拉汶斯基運用十一製造出似乎沒有盡頭、震耳欲聾的重複噪音——而這可以稱之為「音樂」是史無前例。緊隨其後的是舞蹈模式（如果可以這樣稱呼的話）：1&—2&& / 1&—2&& / 1&—

188—288—388／18—288—388—然後接續下去。聽眾都沒料到，選中即將犧牲的少女後，部落的狂喜會如此豪放瘋癲地爆發出來。對我來說，那十一次打擊震撼了我的靈魂，因為一部分的我正在暴力殺人，而另一部分的我感覺自己真的被打了十一下。指揮家就是這樣：負責指揮樂譜能量，引導它並成為其最直接的受眾。對於指揮家來說，沒有比這一個小節更可怕的時刻了，因為你同時是加害者也是受害者。

貝多芬的《第九號交響曲》啟發大量戲劇性的交響樂，一八六五年《崔斯坦與伊索德》首演後的幾十年內，崔斯坦的鬼魂徘徊於許多歌劇與交響作品之中——即使一九一三年《春之祭》首演之後，未能如前二激發一系列類似的作品，我們仍可將之視為西方舞曲複雜的巔峰之作。其他作曲家後來也創作了許多偉大的舞蹈作品，但很難找到另一部節奏結構幾乎毫無章法的傑作。

如果說《春之祭》以其暴力的配器法與複雜的舞蹈節奏將歐洲帶到一個終點，那麼在一戰前歐洲實驗音樂界偉大歌曲的傳統又是如何呢？《春之祭》由俄羅斯民間曲調片段與史特拉汶斯基的新曲組成，其前衛地位與旋律無關。談到聲樂與旋律，我們必須離開巴黎才能找到應對時勢的最新音樂實驗。維也納同樣正在產出驚人的作品，而且不出所料，這裡建立起現代音樂的另一陣營，將史特拉汶斯基視為媚俗的創作者。

無人能唱的歌

我們務必記得，維也納位於西歐的東端。在二十世紀初，其人口為多元民族，受各種文化影響，比巴黎更加多樣化與「非歐化」。大家在巴黎說法語，也是歐洲外交的官方語言；相較之下，奧匈帝國的主要首都維也納則有十一種官方語言。奧匈帝國人口包括日耳曼人、捷克人、蒙特內哥羅人、波蘭人、羅馬尼亞人、匈牙利人、義大利人、烏克蘭人、克羅埃西亞人、斯洛伐克人、塞爾維亞人、斯洛維尼亞人、波士尼亞人、魯塞尼亞人與赫塞哥維納人。在維也納，各種音樂、藝術、哲學、神話以及傳統互相交融，如同巴黎一樣吸引著藝術家與知識份子。

一八六七年，奧匈帝國建立雙君主制與憲法，同時猶太人解放運動宣告完成，來自帝國各地的猶太人湧入維也納，善加利用剛獲得的自由。隨著猶太人人口增加（一八八〇年達到人口的百分之十），他們在商業及各領域的成功，導致反猶太主義持續升溫，最終導致一九三八年三月十二日的「德奧合併」（Anschluss），成為納粹德國的一員。

維也納也是佛洛伊德發現深層暴力潛意識的城市、扭曲詩意的表現主義視覺藝術浪潮的城市，以及作曲家荀貝格誕生的城市。

荀貝格早期作品延續十九世紀晚期德奧浪漫主義的史詩風潮，受到馬勒與理查‧史特勞斯的高度讚賞。然而，他宣稱「內在的衝動」驅使自己遠離音樂的進化發展，並且在一九〇八—〇九年間，開始創作完全沒有調性的歌曲。

在此之前，幾乎所有的古典音樂作品都可以說具有「調性」。貝多芬的《第五號交響曲》出版時標示著「C小調」。巴哈的偉大彌撒被稱為《B小調彌撒》。荀貝格以史蒂凡‧吉奧格（Stefan George）的神秘詩歌邁向未知。這些詩歌沒有主調，可以漫遊於漂浮的隱喻世界，不受重力這種基本作用力的限制。不久，他開始創作大型作品，延續先前嘗試的手法，最終領導所謂的「第二維也納樂派」——相對於上個世紀莫札特、海頓與貝多芬的「第一維也納樂派」。

我們每天聽的調性音樂經過幾個世紀發展，簡而言之是「正常」音樂——無論是童謠、國歌、披頭四的歌、馬勒的龐大交響樂或者新電玩的配樂。幾百年以來，古典音樂持續將西方音樂的調性風格推展地越來越遠，最終還是（不可避免地）回到原點。荀貝格在一九一〇年代剪斷臍帶，開始創作沒有「主調」、無家可歸〔譯按：「主調」（home key）直譯為「家調」〕的音樂，而且沒有任何規則，可以讓人在和聲完全自由的世界裡找到方向——因此，也可以視之為和聲混沌宇宙。

有家的感覺，才會有記憶；而我們從失智症患者身上清楚見到，沒有記憶，就沒有家。這種新音樂沒有任何規則，唯一的要求是不可／不應聽起來像調性音樂。對大多數的人來說，它也沒有聽覺可感知的結構。沒有結構記憶，聽眾會感到迷失，因為音樂是透過時間推移來體驗的，聽眾唯有能夠感知、記憶時，才能理解音樂。

「意圖謬誤」（intentional fallacy）一詞質疑藝術家的意圖是否能從作品中理解，「生平謬誤」則是對藝術反映藝術家生活狀況的概念提出挑戰。音樂家或許過得不快樂，可是依然能創作出「快樂」的音樂。然而，荀貝格勇敢邁入失重的人生，那些經歷無疑影響了他的音樂創作。雖然荀貝格在早期極為浪漫的音樂中，確實偶爾會注入令人驚訝的不和諧音，但生命的重大轉折似乎導致他的心理狀態徹底崩解，所以必然創作出非調性音樂。

荀貝格與妻子瑪蒂達（Mathilde Schönberg）於一九〇一年結婚，生了兩個孩子；一九〇八年瑪蒂達拋棄丈夫，與名叫理查·葛斯特（Richard Gerstl）的年輕畫家交往。許多人視葛斯特為表現主義之父，他與荀貝格一家住在同一棟公寓裡，為他們繪製家庭肖像畫。葛斯特對荀貝格的音樂很感興趣，甚至曾教他如何繪畫。瑪蒂達最終回到丈夫身旁，大概是為了孩子著想。

一九〇八年十一月四日晚間是荀貝格學生的音樂會，葛斯特未受邀參加。這位二十五歲

的畫家焚燒畫室所有的東西，一絲不掛地上吊並刺傷自己，看著自己的形象映照在全身鏡之中——那片鏡子是他為了觀賞最後一張自畫像而特地擺放的。

在此期間，荀貝格像著魔似地創作音樂。他在一九〇九年的創作數量驚人：聯篇歌曲《空中花園之書》（Das Buch der hängende Gärten），共有十五首詩歌，講述一段青澀的戀愛故事，以少女離去、花園崩毀告終；《五首管弦樂曲》（Orchesterstücke）；單幕獨角劇《期待》（Erwartung）；以及《六首鋼琴小品》（6 Little Piano Pieces, Op. 19）。當他的音樂搭配文字時，其內容描述人類能夠承受的巨大打擊，而且在歷經之後依然存活，就像《期待》中的描述：

漫漫長路，毫無生命……沒有聲音……寬闊蒼白的田野沒有氣息，彷彿已死……沒有任何一根麥稈搖曳。……然而，城裡總是……沒有雲，沒有夜鳥翅膀在空中的影子……這無邊無際的死亡蒼白……我幾乎無法再進一步了。

荀貝格經常公開稱呼這種新音樂為「不和諧的解放」，彷彿這是一項技術成就，而不是傳達他的情緒狀態與他受到種種屈辱的方式。我必須說句公道話，荀貝格知曉這段婚外情並痛苦地保守秘密的時間點眾說紛紜。從他的專業角度來看，新音樂創造了一個沒有「不和諧音」的世界。以前，這種聲音放在協和或悅耳的音樂之間時，被稱為不和諧音。

然而，正如沒有白天就沒有夜晚、沒有喧鬧就沒有寧靜，荀貝格認為，非調性音樂本身是完整的聲音宇宙，不和諧的概念在其中是無效的——不過，複雜的波形刺激耳朵，向我們的大腦傳遞訊息，我們是否喜歡又是另一回事了。

荀貝格早已因其獨特的音樂風格而聲名遠播，一九一二年更以音樂話劇《月光小丑》（Pierrot lunaire）達到了一個里程碑。這部作品是一系列詩歌，由扮成諧角的女演員朗誦表演，由藏在觀眾視線之外的室內管弦樂團伴奏。悲傷的白臉小丑是啞劇與義大利即興喜劇的常見人物，穿著全套服裝在舞台上說話、唱歌，有時甚至尖叫。作品中的小丑陷入瘋狂又思鄉，而詩歌傳達出他的渴望——他幻想成為盜墓者、瀆神者，或是被判死刑、即將被斬首的人，甚至是因作品而被大眾釘在十字架上的詩人。

這部作品不是在維也納首演，而是在一戰後取代維也納成為音樂中心的城市——柏林。只要演出荀貝格的新作品，該場所就會發生示威。一九一三年，在巴黎《春之祭》世界首演發生著名「暴動」的半年前，維也納金色大廳（Musikverein）於三月三十一日則上演了「醜聞音樂會」（Skandalkonzert），也稱為「巴」掌音樂會（Watschen-Konzert）。荀貝格的《第一號室內交響曲》（Chamber Symphony No.1）及其門生安東・魏本（Anton Webern）與阿班・貝爾格（Alban Berg）的作品，引發聽眾激烈反應，投擲物品、破壞傢俱，導致音樂會在演出最後一首馬勒的曲目前就結束了。

不過，新音樂也獲得一些熱情支持。毫無疑問的是，無論立場為何，每一位重要人物都去體驗了《月光小丑》：史特拉汶斯基在創作《春之祭》時前往柏林聆聽。

即使你沒去柏林，你也會遇上《月光小丑》。首演後，作曲家、來自歌舞廳的歌手以及小室內樂團立即前往維也納、萊比錫、德勒斯登、布拉格、漢堡、杜塞道夫等至少十八個城市演出。這部作品收到超過一百則評論，目前全數由盡責的維也納荀貝格中心（Arnold Schönberg Center）典藏。十年之內，巡演遍及歐洲各地──倫敦、巴黎、阿姆斯特丹、布魯塞爾、羅馬、威尼斯、米蘭、巴塞隆納，並且橫越大西洋到達紐約市。除了荀貝格，赫曼・謝爾亨（Hermann Scherchen）、達流士・米堯（Darius Milhaud）、利奧波德・史托科夫斯基（Leopold Stokowski）、奧托・克倫貝勒（Otto Klemperer）、弗利茲・史提德利（Fritz Stiedry）與弗利茲・萊納（Fritz Reiner）也都指揮過《月光小丑》。甚至連馬勒遺孀阿爾瑪也於一九二三年，在維也納的家中舉辦了一場由荀貝格（馬勒視他為音樂圈的義子）指揮的演出。

從早期《月光小丑》的評論可以發現，荀貝格的新音樂一開始就與維也納的前衛派、表現主義以及猶太人佛洛依德的理論連結在一起。以下這篇首演樂評來自《柏林小型證券交易所報》（Berliner Kleine Börsenzeitung），評斷簡明扼要。發表日期為一九一二年十月十二日，未署名，內容如下：

《月光小丑》，音樂中的未來主義，等同於康丁斯基的展覽。這是我們時代的悲傷文獻、是新興藝術的祈願，也是徒勞的無力者。音樂是一片不和諧的混沌，繪畫般的朗誦，時而歇斯底里的尖叫，時而低語。憤怒的觀眾予以掌聲。這種新藝術只有在未來主義者及其追隨者的療養院中才得以生存。

儘管新音樂充滿張力，荀貝格明白這種無調性音樂及其隨後發展的十二音列，能夠表現的內容非常有限。沒有成功的無調性喜劇，也沒有令人振奮的十二音列終曲。他的學生貝爾格的兩部歌劇《伍采克》（Wozceck）和《露露》（Lulu）充滿酷刑、謀殺、精神錯亂、性成癮以及墮落。

░ 西方音樂的大霹靂

西方古典音樂在一戰爆發前的幾個月，迎來一個關鍵時刻：古典舞蹈變得無法舞蹈，古典歌曲無法歌唱。一千多年來，所有歐洲文化發展起來的和聲規則都被兩首走在時代尖端的作品所拋棄，讓其他作曲家無法忽視。普契尼、米堯、蓋希文以及無數作曲家前往欣賞荀貝格大膽躍進全新的音樂世界。史特拉汶斯基拒絕了荀貝格，而荀貝格也拒絕了史特拉汶斯基。對於史特拉汶斯基來說，當十年後荀貝格開始信奉十二音列，這位來自

奧地利的競爭對手就變得比較像是化學家而不是作曲家。荀貝格則認為史特拉汶斯基只是表面上的現代，不具真正的革命性。

值得注意的是，兩位作曲家試圖利用《春之祭》與《月光小丑》的視覺及語言意象，重建無理智的原始狀態——前者藉由暴力的舞台動作，後者透過詩意之旅進入人類心靈最黑暗的幻象。有趣的是，《春之祭》毫不掩飾的部落行為與《月光小丑》埋藏在我們潛意識中的集體噩夢竟然有些相似。當時的文明世界正準備發現他們到底有多文明，而許多作家認為，藝術與音樂中的新元素對於幫助我們理解自己、找尋未來方向極為重要。

藝術界許多人將《月光小丑》與《春之祭》視為等同於宇宙大霹靂的作品，因為音樂史通常被描述為朝著更高密度與複雜度前進的旅程。令人意外的是，美國天文學家韋斯托‧斯里弗（Vesto Slipher）正是於一九一二年首次在星系中觀察到「紅移」（redshifts），進而使物理學家提出所謂的大霹靂理論。當音樂實驗在一九一二至一九一三年達到密度極致的和聲以及複雜的節奏——或者說，至少達到大多數的樂迷再也無法辨識形式或發現美的程度時，古典音樂已經凝聚成接近熔融的前兆，預示一場全球戰爭即將襲來，摧毀歐洲許多維持已久的結構。新的音樂將會從上述兩者幾乎同時發生的事件中浮現，並在整個二十世紀往新方向擴展。

在兩位現代主義作曲家的創作達成完全飽和與不可預測性之後，我們應該如何理解西方音樂？半音音階的十二個音都可以同時或依照順序演奏，而舞蹈音樂的節奏或節拍可以不具預測性——當我們的頭腦與耳朵經歷過這些無法理解的複雜內容，是否應該繼續堅持更複雜的理論？

第一次世界大戰爆發前不久的一連串事件，在一百多年後的今天仍能感受到其影響，同時也是學院、樂評家及主要機構等品味仲裁者認為最具價值的音樂，而且標準不僅限於上個世紀，也包括這個新世紀的作品。一九一二年《月光小丑》震驚世界，而英國作曲家喬治・班傑明的歌劇《寫於膚上》（Written on Skin）則在一百年後首演，故事改編自崔斯坦相關傳說：被戴綠帽的丈夫謀殺了妻子的年輕情人，並且以年輕人的心臟為妻子準備晚餐。國際媒體盛讚這部歌劇為傑作。安妮・米傑特（Anne Midgette）於《華盛頓郵報》的評論稱其音樂「幸好並未試圖用甜美的旋律引誘聽眾，但通常令人愉悅地落在耳裡，揭開紋理展現柔和的時刻，然後在劇情逐漸緊繃時堆疊樂器的層次，直到銅管聲部驚聲尖叫。」2

二〇一六年，湯瑪士・阿德斯（Thomas Adès）的無調性歌劇《滅絕天使》（The Exterminating Angel）改編自路易斯・布紐爾（Luis Buñuel）的電影，講述旅客被困在上鎖的房間裡無法離開的故事，其表現手法包括：刺耳的不和諧音、沉重的節奏以及寬廣的音域，使得每

個母音都變成「啊」，如果不閱讀歌詞就難以理解。《洛杉磯時報》樂評家馬克‧史威德（Mark Swed）的評論發稿於薩爾茲堡音樂節，標題為〈年度歌劇《滅絕天使》將青史留名〉。

知識份子給予前衛派、下一波潮流以及不斷的再實驗化的作品大量關注；不過，如果我們把所當然的優先權放在一旁，那麼剩下的作品會是什麼模樣？它們會透露二十世紀的什麼呢？這個世紀被歸於現代主義，但可能其實是浪漫主義綻放的新技術時代。在此可以提出另一同樣具有挑釁意味的論點：當偉大作曲家以密度極高的音樂創作登上世界舞臺時，他們便遠離那些大霹靂時刻，轉而創造個人的二十世紀之聲，獨特深刻、多元成功——而且表面上看起來比較簡單。上述的作曲家包括：亨德密特、懷爾、普羅高菲夫、史特拉汶斯基、柯普蘭以及蕭斯塔科維契。

雖然作曲家在試驗、展示年輕的音樂肌肉時，我們很容易混淆早期無調性的拉威爾與荀貝格，或是分不清楚一九一八年的巴爾托克與一九一六年的普羅高菲夫。不過，當他們找到了自己的聲音就不會搞混了，因為他們遠離「包山包海」的想法，而且發現「全包」對藝術家來說毫無益處。然而，前衛派在沒有這些作曲家的情況下繼續發展。

一九一八年一戰結束後，誰會料到史特拉汶斯基和荀貝格的餘生大部分時間都將居住加

州洛杉磯度過、創作音樂（兩人老死不相往來！），而且以美國公民的身分離世？

我們別忘了音樂圈的整體發展，普契尼、西貝流士、史特勞斯、拉威爾、拉赫曼尼諾夫、佛漢・威廉斯、普朗克、普羅高菲夫及從那時起無數其他作曲家，一邊好奇是什麼讓某些人如此興奮，一邊繼續寫自己的音樂——那些我們今天繼續在音樂會演奏的音樂、在歌劇院演出的劇碼，還有在古典音樂電台與串流媒體上播放的音樂。這些我們都簡而稱之為：古典音樂。

第四章

Chapter 4
The Lure of Chaos

混沌的誘惑

摒棄對位規則、調性和聲的聲部導進、音樂學院的賦格創作考題、節奏強弱拍的一致性等千年傳統，只留下紙上的音符（十二個完好無缺），此等高度革命性的想法，能夠激起脫離校園束縛似的狂喜。對某些作曲家來說，這種吸引力難以抗拒。

一九一四年夏天，德奧結盟入侵法國。狂野而具有創意的俄羅斯設計師、舞者與作曲家帶給巴黎藝術震撼，而作為地位崇高的古典音樂中心的德奧，則是最先鋒的前衛作曲家荀貝格的故鄉。對某些人來說，不太可能發生的事情很快就轉變成現實——這場大戰將世界多數地區捲入一場「結束所有戰爭」的戰爭。部分戰士的反應是禁演敵人的音樂，這種姿態的意義不容小覷。

四十一歲的荀貝格加入奧地利軍隊，並且想像奧德的勝利會以某種方式「教導媚俗販子尊崇日耳曼精神、敬拜日耳曼上帝」。他所謂的媚俗販子包括：拉威爾，還有先前已經提過的現代主義對手——史特拉汶斯基。

三十九歲的拉威爾身材嬌小、體重太輕，無法入伍也撐不起軍裝，轉而照顧傷兵並學會駕駛。戰爭期間，多數時間都用他命名為阿德萊德（Adélaïde）的卡車，在極其危險的環境為法國運送物資。拉威爾得了心臟病，染上痢疾，動手術治療疝氣；後來又為失眠症所擾，在一九三七年去世之前都沒能治好。

五十二歲的德布西罹患癌症病入膏肓，因無法上戰場而感到沮喪：「我的年齡與體格頂多只能守住柵欄……但是，為了確保勝利，如果他們一定要痛毆另一張臉的話，我將毫不猶豫地奉上我的臉。」一九一八年三月，德國人開發了一種大型攻城炮，可以從巴黎城外一百二十公里處投擲巨大的砲彈。德布西太虛弱了，無法被抬到地下室，因而在轟炸以及他在生活與藝術都極度恐懼的暴力之中死去。

戰爭爆發時，佛漢．威廉斯時年四十一歲。他應徵入伍，在法國與希臘薩洛尼卡（Salonika）擔任擔架兵。他因暴露於槍砲聲響而導致聽力永久損傷，最終完全失聰。

樂於支持發動戰爭的史特拉汶斯基在當時三十二歲，他並未自願為俄羅斯或法國出戰，而是倉促撤退，與孩子和妻子在瑞士日內瓦湖畔等待戰爭結束，同時又生了兩個寶寶。根據法國舒曼歐洲中心（Centre Européen Robert Schuman）的數據，一九一八年底打了四年的戰爭即將結束，約兩千萬人喪生，另有約兩千一百萬人受傷。

仔細想想你剛才讀到的內容，繼續往下看也別忘了回頭參照。歐洲以往自信滿滿，開創出深厚的音樂遺產，但這一切將面目全非。戰爭的結果之一是，所有倖存的國家都再度肯定各種文化遺產，並且加以利用來增強價值感與認同感──試圖以某種方式理解一戰這樣毫無意義的事情。戰後，隨處可見的口號「自決」被應用於藝術與音樂，作為國族

認同的代表。在前幾個世紀裡，音樂風格可以代表國家與民族——但現在也可以代表一種政治哲學，這或許是史上頭一遭。

俄羅斯、日耳曼、奧匈、鄂圖曼帝國皆已不復存在，而俄羅斯後來發生「一九一七年俄國革命」，致力於席捲全球的勞工革命，要求獲得公平勞動報酬——這個想法將吸引全球數百萬人。對於我們理解這段時期同樣重要的一點是，當戰爭結束時，其實稱不上結束。正如瑪格蕾特·麥克米蘭（Margaret MacMillan）在《結束和平的戰爭》（The War That Ended Peace）所述：

歐洲在許多方面都為第一次世界大戰付出了慘痛的代價：生心理無法康復的退伍軍人、寡婦與孤兒，因為太多男人陣亡而永遠找不到丈夫的年輕女性。重回和平的最初幾年，新的苦難降臨歐洲社會：奪走全球兩千萬人性命的流感疫情，沒有男人耕種也沒有運輸網絡將食物送到市場而導致的饑荒，還有左右派極端份子使用武力達成目的引發的政治動盪。維也納曾經是歐洲最富有的城市，但紅十字會成員在此看到傷寒、霍亂、佝僂病與壞血病病例，這些都是他們認為已經消失在歐洲的禍害。1

在某種程度上，古典音樂及其前衛份子正在處理與戰爭的關係，而大眾則試圖接受各種

條約所塑造的新世界，其中最知名的便是《凡爾賽條約》。此外，美國的勢力與藝術也注入歐洲文化。過去，奧匈帝國擁有多元文化，華爾茲舞曲、波卡舞曲與查爾達斯舞曲（csárdás）熠熠生輝；現在，成為一群獨立的國家，擁有各自的文化歷史，但沒有多少政治權力。德國被各國指責為戰爭的罪魁禍首，因高額賠款而經濟癱瘓，對德國商品徵收關稅而變得更加不切實際。

另一方面，美國音樂的散拍音樂與爵士散播到歐洲各地。十九世紀非裔美國奴隸的解放掀起音樂創作的狂潮，類似於布萊恩‧麥奇（Bryan Magee）所指出歐洲猶太區開放帶來巨大文化影響，始於一八九〇年代史考特‧喬普林（Scott Joplin）等人的散拍音樂。有些人或許會反駁，無論是埃及、巴比倫還是羅馬，蓄奴者勢必控制奴隸的生活空間，意味其文化精髓必然滲入奴隸的文化之中。不過，到了一九一八年，美國黑人音樂已經進入流行（白人）文化，不久就征服全世界。

起初，古典作曲家以散拍音樂為靈感創作新作品，包括：德布西、拉威爾、史特拉汶斯基、亨德密特以及後來的蕭斯塔科維契。自一九二七年起，一部接著一部「爵士歌劇」在德國首演，以《強尼領舞》（Jonny spielt auf）、馬克斯‧布蘭德（Max Brand）一九二九年的《機械工霍金斯》（Maschinist Hopkins）、恩斯特‧托赫（Ernst Toch）一九三〇年的《扇子》（Der Fächer）領銜登台，而爵士樂團則出現於厄文‧舒霍夫（Erwin Schulhoff）一九三二年的《火

焰》（Flammen）與貝爾格一九三五年未完成的《露露》。然而，風潮只是一時興起，再加上希特勒藝術政策的壓力下，大多數的古典音樂作曲家轉身離開，只剩下蓋希文提醒我們散拍音樂與爵士樂具有發展成為鋼琴協奏曲、交響詩、歌劇等大型作品的潛力，創作了《藍色狂想曲》（Rhapsody in Blue）、《第二狂想曲》（Second Rhapsody）、《一個美國人在巴黎》（An American in Paris）、《波吉與貝絲》（Porgy and Bess，又譯《乞丐與蕩婦》）。2

——現在依舊如此。

儘管音樂在一戰成為一種政治玩物，但唯一可行的控制方式就是不去演奏——就像一九一七年紐約大都會歌劇院對德國音樂所採取的行動。如果紐約人沒有聽見華格納與貝多芬的作品，也許他們就不會受到誘惑。但是，這種無形的藝術形式不需要護照就能輕鬆越過國界。黑奴在美國、古巴與南美洲發明的音樂蔚為流行正是相當鮮明的案例，大多數的非黑人聽眾認為這種具有感染力、發自內心、自由的音樂令人陶醉解放

美國黑人音樂由「黑人靈歌」（negro spiritual）時期發展而來，安東尼・德弗札克（Antonín Leopold Dvořák）與「菲德列克・戴流士（Frederick Delius）都深受當時的音樂所感動。隨後，該時期逐漸發展為散拍音樂、福音音樂、爵士樂、搖滾樂，並在二十世紀最後的二十五年形成嘻哈音樂——不過，這種音樂遭到古典音樂圈自視甚高者忽視迴避。二十一世紀初，由非裔與拉丁裔城市居民的怒氣所孕生的嘻哈文化與饒舌音樂，進入了全球最高壓

政權下的音樂創作之中。我們看到敘利亞與阿拉伯都有饒舌音樂，最近在美國國務院的支持下，嘻哈音樂在烏茲別克逐漸興起。3

當美國參戰為一戰劃下句點，疲憊而沮喪的歐洲大眾陷入一段瘋狂時期，而此時流行音樂中的新潮流是美國音樂——這點不足為奇，因為其特色是逃避現實，而且頑皮有趣。

正如史學家菲利普‧布隆姆（Philipp Blom）在他的著作《斷裂》（Fracture）所述：

一戰結束後，一度轟轟烈烈的立體派運動戛然而止，彷彿藝術家對於畫布上所呈現的破碎身體與瓦解的自我形象失去了勇氣，也失去了興趣。畢卡索反思藝術潮流，同時也帶起風潮。早在一九一八年就開始以新古典主義風格創作繪畫，很快地其他藝術家便紛紛效仿。在俄羅斯，年輕的普羅高菲夫於同年首演第一號交響曲，又名《古典》（Classical Symphony）；在巴黎，尚‧考克多（Jean Cocteau）的繪畫與舞台設計使用了近似簡化新古典主義的語彙，而史特拉汶斯基從《春之祭》的放肆現代性，轉向順從十八世紀義大利音樂的變奏形式。藝術界看似無窮的實驗已覆蓋棺罩。許多藝術家加入西方的偉大計劃，讓人類重新完整，將「新人類」（New Man）從轟炸後的舊廢墟中拯救出來。4

拉威爾剩餘的二十年所創作的作品，持續反映出他的戰時經歷，例如：獻給喪生同袍的

一系列鋼琴曲《庫普蘭之墓》（Le Tombeau de Couperin）；為一位在戰爭中失去右臂的富有鋼琴家創作的《左手協奏曲》（Concerto for the Left Hand），是一部戰爭令人痛心的寫照；一首原名為《維也納》但改名為《圓舞曲》（La Valse）的交響詩，結尾的維也納華爾滋變成了嘈雜的噩夢；以及工廠運作般不斷重複的《波麗露》（Boléro）。

戰爭爆發時，普契尼已年過半百，即使試圖創作歌劇超越《波希米亞人》、《托斯卡》與《蝴蝶夫人》獲得的巨大成功，還是無法擺脫戰爭的政治影響。他的計畫失敗了。大都會歌劇院委託他創作下一部作品《西部女郎》（La Fanciulla del West），一九一〇年在紐約首演。當時人們認為這是普契尼的傑作，由此可見他對法國與俄羅斯音樂的最新發展瞭如指掌。

然而，來自維也納的輕歌劇《燕子》（La Rondine）創作委託案，導致普契尼在激烈的戰火中，遭人指責支持德奧侵略。這部作品因而必須在蒙地卡羅首演前重新改寫，成為他晚期作品中最不成功的一部。簽訂停戰協議一個月後，普契尼在大都會歌劇院推出三聯單幕歌劇。《三聯劇》（Il Trittico）包含一部關於謀殺與通姦、情緒極為激昂的悲劇，一部關於復仇、自殺與救贖的宗教通俗劇，以及一部關於貪婪的喜劇。這三幕的故事有一個共同點：死亡。

史特拉汶斯基創作了許多小型作品，部分運用了俄羅斯元素，還有一部特別以戰爭為主題的作品，名為《大兵的故事》（L'Histoire du soldat）。作品由敘事者、三位演員、一名舞者與小樂團演出，可能是修正《春之祭》的龐大編制，抑或呼應荀貝格《月光小丑》便於巡演的機動性。一九一八年九月二十八日，一戰結束前六週，《大兵的故事》在瑞士進行全球首演。

根據多方說法，英國二等兵亨利・坦迪（Henry Tandey）正是在這一天，在法國遇到一名自第四次伊普爾之役（Fourth Battle of Ypres）撤退的德國傷兵。坦迪覺得自己無法殺死受傷的士兵，決定放他走。這德國士兵是陸軍下士阿道夫・希特勒（Adolf Hitler）。

《大兵的故事》描述疲憊不堪的士兵從戰場返鄉的過程。途中，魔鬼誘惑他，要以財富換取他最寶貴的財產：他的小提琴。顯然，這部作品是對戰爭的回應，但也可以視作表達了史特拉汶斯基戰前信念與不參戰的矛盾情緒。樂譜編制只有七位演奏家（相較《春之祭》需要將近一百位），但仍將作品的節奏複雜性保持在時代的先鋒，而且就如同《春之祭》，結尾沒有解釋也不振奮人心。惡魔終究還是贏了。

荀貝格所屬的軍隊打了敗仗，回到不再是帝國首都的維也納。他創立了一個私人協會，在理想的排練、演出條件下，呈現複雜且具有挑戰性的現代音樂，完全不受流行音樂吸

引力的影響。後來，他開創了一種被稱為「十二音列」的作曲技巧（也有人稱之為「系統」），雖然毀譽參半，但也使他留名後世。

曾獲普立茲獎的作曲家梅爾・鮑威爾（Mel Powell, 1923-1998）認為，荀貝格試圖藉由十二音列系統控制他在戰前釋放的野獸，當時非調性音樂「無拘無束」，也就是說，完全沒有作曲規則或系統。我無意在此深入介紹調性音樂，只提適用於任一調的兩大重點。第一個是主音，我們以此命名作品的調性。以C音以及其相關和弦為例，該音是音階上的最低音符。第二重要的音及其相關和弦，是音階向上數的第五個音（C調中的G音）。如果主調是G調，那麼第二重要的音是建立在G音上的音階中的第五個音：D音。[5]
如果說C=1、D=2、E=3、F=4、G=5，你可以簡單數看看。調中的其他音都具有輔助功能。

縱觀西方音樂的百年發展，回歸主調仍是音樂及其可理解性的基本元素。荀貝格進入沒有主音與主調的音樂世界之後，決定走得更遠。他建立了一種系統，使一個八度音所有的十二個音絕對相等，沒有任何一個音符比其他音具有更大的「拉力」。以下他提出的做法：

一、《以特定順序排列八度音階全部十二個音。C可能排第一，F可能是第二，降A可能是第三，依此類推，直到十二個音各自處於序列之中。這是新作品的「音列」

（tonerow），作品所有的音符都從中選擇，但只能按照音列的順序排列。

二、音列可以透過四種基本形式運用：原型（一至十二）、逆行（十二到一）、倒影（以音列的鏡像來演奏）以及逆行倒影（第三與第四個形式的「倒影」是透過音程建構的——也就是根據音符之間的距離，而不是音名。如果音列中的兩個音向上半階，則鏡像版本則會下降半階）。

三、音符可以像和弦一樣同時演奏，也可以作為旋律，或兩者兼有之。

四、音符可以在任何八度中演奏，但必須遵守一開始訂下的順序。

由於樂曲使用特定順序的音符，所以這種創作技巧通常被稱為「序列音樂」。

即使你尚未完全了解規則，你大概可以想像，那些一開始就對自由無調性音樂半信半疑的人對此的反應：參雜了絕對的恐懼、看笑話心態，同時又不屑一顧。相較之下，十二音列系統的熱情支持者認為這是音樂的應許之地，特別是對德國音樂而言。這是純粹的音樂，受到嚴格管控。序列音樂聽起來與過去的浪漫音樂完全不同，對於荀貝格和他的學生（主要是貝爾格與魏本）來說，它仍具有深刻的表現力，以獨特的方式表現與華格納和馬勒一樣的浪漫情懷——但是兩者聽起來完全不一樣。就此而言，它便是新的音樂。

令人驚訝的是，聽眾不太可能真正感知十二音列系統與自由非調性音樂作品之間的差異。但是，使用這個系統可以確保和聲與生俱來的作曲結構，並且藉此完成整部作品。十二音列是一種創作方法，所以不能也不該以此評判作品好壞。

我們可能會對這些事感興趣：貝多芬每天如何創作，他花了多長時間創作《第五交響曲》的第一樂章（很長的時間！）以及他如何丟棄多個版本，反覆修改，直到這個樂章感覺有機、難以忘記且必然如此。但是，最終作品本身才是對你是否有意義的關鍵。如果你覺得音樂很有吸引力，可能就會想更深入了解作曲家以及作品的創作過程，但前提是作品要先吸引你，順序通常不會反過來。

但是，另一位同樣出色的維也納作曲家卻欣然延續了華格納、馬勒以及他的良師理查‧史特勞斯的日耳曼古典音樂語言，提供聽眾另一種選擇，不同於荀貝格私人協會演奏的不和諧新音樂。他的名字是康果爾德。他的音樂極其複雜，但與荀貝格與貝爾格的作品感覺不同，具有振奮人心的神奇效果。這位年輕人不畏懼高亢的旋律，其寫作風格源自《崔斯坦與伊索德》與《帕西法爾》的音樂語言以及維也納輕歌劇的不加掩飾的情感，與史特勞斯創作一九一〇年歌劇《玫瑰騎士》的手法極為相似。康果爾德的半音漂移總是帶來非常悅耳的和聲。

對立的維也納作曲家荀貝格與康果爾德曾經有過一次難得的會面，過程中荀貝格教導康

果爾德如何運用十二音列系統——這是康果爾德家族常常重提的故事。荀貝格拿著一支鉛筆向下指，對康果爾德說：「如果這是一排音列，」然後將鉛筆朝上指向天花板，「這就是它的倒影。」康果爾德還沒上完課就插嘴：「我懂，但是荀貝格，這不能用來創作！」然後，康果爾德二話不說，坐到鋼琴前憑記憶彈奏出荀貝格的一九一三年的第十九號作品《六首鋼琴小品》。「我們永遠低估爸爸的記憶力，」九十五歲的兒媳婦在二○一九年說道：「那幾乎是一種超自然的天賦。」

最終評價荀貝格十二音列音樂的是大眾，而不是樂評或專家；他們也評價了史特拉汶斯基的後《春之祭》時代作品。他們判斷的是聲音聽起來如何，而不是寫法方式——還有，這點必須強調，是否會想要再聽一遍。

結果，史特拉汶斯基音樂的最大受益者以及荀貝格最知名的學生不是法國人、俄羅斯人或維也納人，而且在十二音列系統建立時（一九二一|二三）還只是個孩子。那時，他們還不知道自己最終會遇見「現代主義之父」史特拉汶斯基與「無調性之父」荀貝格，向他們學習、受其啟發；不過，這一切卻是任何人都無法想像的地點，距離巴黎、柏林與維也納數千公里。

⠿ 控制的必要性

一九二二年，眾多事態的發展將導致上一段最後所提到諷刺的結果，並且引發人類及歐洲文化的巨大悲劇。那一年，在義大利國王維克多・艾曼紐三世（Victor Emmanuel III）的任命之下，三十九歲的貝尼托・墨索里尼（Benito Mussolini）成為史上最年輕的總理，並且將在三年內把義大利變成極權國家。法西斯義大利將成為第一個正式承認俄羅斯布爾什維克政權的西方國家。墨索里尼為了建立義大利文化的共同點，在校園裡強制規定行伸出手臂的羅馬式敬禮。起初，美國歡迎墨索里尼，因為他為義大利帶來秩序與穩定的局面。墨索里尼是希特勒的榜樣──因此，納粹挪用墨索里尼的羅馬式敬禮，即現在所謂的「納粹敬禮」。

一九二三年，德國馬克已貶值到只剩戰前的一兆分之一，而希特勒在他的政黨名加上了「國家社會主義」。他起先企圖控制德國，但是失敗入獄，直到一九三三年才成為總理──這時墨索里尼政權已在義大利執政十一年。

同樣在一九二二年，列寧任命約瑟夫・維薩里奧諾維奇・朱加什維利（Iosif Vissarionovich Dzhugashvili）為蘇聯共產黨總書記。這位個性強硬的執政者取了更簡單明瞭的名字⋯⋯「鋼鐵之人」──史達林。列寧很快就不信任史達林，希望自己過世之後，由集體領導來統

治共產黨。列寧逝世於一九二四年，史達林在三年內控制政府，持續掌權到一九五三年病逝為止。6

這三位獨裁者都對音樂進行管控。希特勒與墨索里尼讚賞美國的多方優點，而且三位都喜歡看好萊塢電影──他們會在住所自行放映。想像史達林在國宴後看泰山電影，或者希特勒欣賞《白雪公主》（Snow White and the Seven Dwarfs），不禁讓人思考，他們是否幻想有所需求？他們是否欽佩常遭到嘲笑的美國娛樂業？墨索里尼在羅馬建立「電影城」（Cinecittà），以便義大利與其他國家一起製片；他在一九三七年的座右銘是「電影是最偉大的武器」。不過，電影城曾在一九四五年作為拘留營。然後，在和平時期，費德里柯‧費里尼（Federico Fellini）在此拍攝《生活的甜蜜》（La Dolce vita），好萊塢則拍了《賓漢》與《埃及艷后》。

這三位獨裁者堅信控制的強大力量，但他們實際上的成就以及無可挽回的破壞，在政權垮台後的幾十年，持續被揭露了不堪的真相。堅持與勝利交織著悲劇與難以估量的損失。可是，最諷刺的莫過於希特勒盡力消除猶太人及其音樂，卻意外導致猶太人創作的音樂傳播到世界各地，而且還是透過他在晚餐後十分享受的媒介──電影。

這段音樂史的核心是一位似乎無所不在的作曲家：華格納。大家都知道，他應受譴責的

反猶太文章啟發了希特勒。歌劇愛好者也都曉得，華格納家族在二戰前及期間巴結元首，以維持拜魯特音樂節正常舉辦。鮮為人知的是，在戰爭期間以及二十一世紀，公開傳承華格納傳統的猶太作曲家，讓世界認識華格納的音樂以及其成就非凡的創作手法，也就是可以在不斷發展的管弦樂框架中創作無盡的旋律，進而成為西方音樂的通用語言。他們從未評論過華格納對種族與宗教的仇恨態度。對那些作曲家及其家人來說，應對洛杉磯的反猶太主義就夠累了，無需深入探討德國音樂界最偉大的天才所寫的幾篇文章──而且，華格納早在他們出生前就去世了。

不過，為避免妄下定論，我們需要了解希特勒、墨索里尼與史達林實際用什麼方式來控制音樂，以及到底誰是贏家與輸家。而對希特勒來說，一切似乎都以華格納為中心。

第五章

Chapter 5
Hitler, Wagner, and the Poison from Withi

希特勒、華格納以及國內的毒物

一九六八年出版的《華格納面面觀》（Aspects of Wagner）既精闢闢又簡潔，是關於華格納最輕薄短的小書，由已故英國哲學家馬吉所著。其中一章標題為：〈猶太人——特別與音樂相關〉（Jews - Not Least in Music），作者談及華格納意識到猶太人將以某種方式主宰古典音樂。十九世紀起，猶太人在藝術、文學、科學、哲學、音樂的成就非凡；對此，馬吉提出了獨到的見解。他的重點不是要討論猶太人作為一個優異的民族（這會翻轉反猶太主義，落入反向種族歧視的陷阱），也不是因為猶太人具有獨特的知識傳統，幾百年後突然在上述領域百花齊放。馬吉反而如此寫道：：

在基本原則上發揮創意對任何封閉的、權威主義的文化來說都是有害的，因為他們不允許也無法容忍其基本假設受到質疑。拿破崙征服歐洲時解放了猶太區，猶太人終於有了⋯⋯自己的文化復興，具有古希臘、文藝復興、歐洲新教時期所有相同的主要特徵：從解放到巔峰成就之間經過兩、三代的時間，偉大創意天才脫離封閉的宗教與知識圈，終身對抗制度偏見與個人怨恨——最後，以大規模、高度組織化、國家支持的屠殺收尾。

華格納似乎比其他人更早注意到即將來臨的局面。他抨擊控制巴黎歌劇院的兩位同輩猶太作曲家佛羅蒙塔·阿萊維（Fromental Halévy）與賈科莫·麥亞白爾（Giacomo Meyerbeer）；他讚揚生於顯赫猶太家庭（七歲受洗前沒有宗教信仰）的菲力克斯·孟德爾頌（Felix

Mendelssohn）才華洋溢，卻又批評他完全缺乏深度。華格納於一八八三年去世，隨後兩位傑出猶太作曲家馬勒以及仍是男孩的荀貝格，將引領一陣猶太人才浪潮，一路席捲二十世紀上半葉的古典音樂。此時，剛好身為猶太人的偉大德國作曲家、演奏家、指揮家與聲樂家，將必須面對德國人與世界定義屬於「德國」音樂的標準。一九三三年，只有四十萬德國公民自認為猶太人，而該國總人口為六千七百萬人。

當高知識水準國家正式宣布奉行反猶主義，但猶太人卻是該國創意階層的主要成員，會發生什麼事呢？答案昭然若揭：自我扼殺文化產業。二戰結束已超過七十五年，德國與曾被第三帝國吞併的奧地利從未恢復榮景。

納粹所謂的「墮落藝術」和「墮落音樂」目前已有諸多論述。德語形容詞「墮落的」（entartet）發明於十九世紀，是個令人厭惡的詞，由「遠離」（ent）與「類型」或「種類」（art）所組成。其原形名詞「墮落」（Entartung）是馬克斯・諾道（Max Nordau）在一八九二年的同名著作中使用的術語，抨擊華格納等人（以及反猶主義！）的偏激行為，以此作為世紀末社會退化的例子。納粹黨挪用了這個詞來達成自己的目的。

這個陌生的詞可以用來指涉任何越界或不符合期望的事物，它令人反感，因為暗示著被形容的物體是變形、有缺陷的。同時，這個詞又比「遲鈍」、「畸形」和「病態」等還要含糊。

納粹認為藝術與音樂是統一第三帝國的重要元素，因此舉辦兩場展覽向德國人展示某些藝術與音樂是多麼令人厭惡、極其危險。第一場展覽「墮落藝術」（Entartete Kunst）於一九三七年舉辦，以視覺藝術為主，從博物館與私人藏家手中沒收作品。首先在慕尼黑展出，然後到德國與奧地利各個城市巡展。希特勒下定決心要讓現代藝術在德國消失，反對宣傳部長約瑟夫‧戈培爾（Joseph Goebbels）打造第三帝國前瞻、現代形象的期望。納粹黨的簿記做得非常詳盡，我們現在已知有一萬六千五百五十八件作品從德國公民與機構手上奪走，超過兩百萬德國人參觀了巡迴展覽。入選作品依照各種墮落形式分組——「褻瀆嘲弄神性」、「侮辱德國女性」、「典範：白癡與妓女」、「猶太種族靈魂的啟示」等。

一九三八年，帝國政府決定為音樂舉辦另一場「墮落音樂」（Entartete Musik）展覽，由威瑪劇院總監漢斯‧西弗勒斯‧齊格勒（Hans Severus Ziegler）策劃，第一站是杜塞道夫。雖然規模較小，但正式表明納粹歸類為危險的音樂，並且正式禁演。困難的是，非法音樂風格不一；相較之下，「墮落藝術」展出的入選作品則為非寫實，呈現扭曲的視覺形象與「頹敗」的題材。猶太人或共產黨員創作的任何音樂都是非法的。然而，猶太人與共產黨人與德國其他作曲家一樣，都以多種音樂風格創作，無論他們的種族、宗教或政治信仰為何。路德會的亨德密特與羅馬天主教徒恩斯特‧克雷內克（Ernst Krenek）讓第三帝國領導人深感困擾，成為國家在藝術上的敵人。

因此，政府有責任向德國人民解釋其相當混亂的立場。大學不再允許猶太人擔任教授，甚至不能教課，而希望保住大學教職的音樂學家撰寫深入研究論證的學術文章，證明指責亨德密特、康果爾德、懷爾、荀貝格合情合理，也支持排拒孟德爾頌與馬勒。試圖在希特勒的美學宣言中找到音樂的通用論點並不容易，因為他的說法根本不一致。

儘管希特勒在青春期就愛上華格納的歌劇，但他對古典音樂的興趣顯然比我們大多數人所想像的還要少。他喜歡威爾第的《阿依達》，也喜歡輕歌劇──法蘭茲．雷哈爾（Franz Lehar）一九〇五年的《風流寡婦》（Die Lustige Witwe）是他的最愛。雷哈爾於一九四八年逝世前，曾為《風流寡婦》補上一首盛大的序曲，並且於一九四〇年由維也納愛樂樂團首演；此時，奧地利已被第三帝國吞併兩年。雖然希特勒知道，他應該表現強烈的興趣，鼓勵德國人支持自家的古典機構（他確實讓柏林愛樂樂團成員免服兵役、確保華格納的拜魯特劇院受到保護），但是他更喜歡、而且不斷重看的，是他最愛的好萊塢電影。

▓ 創造來自內部的敵人

希特勒需要增強德國意識，達成目標的方式之一就是讚揚德國古典音樂風行全球，地位至高無上。先前提過，古典音樂的受眾正在萎縮，德國人（及其他歐洲人）轉而享受更

多樂趣刺激的事物。由於美國在一戰尾聲及之後進入歐洲，人們在大城市的夜總會、爵士俱樂部以及廣播上，聽到受美國啟發或直接來自美國的音樂。然而，儘管德國人可能不會去聽演奏貝多芬的音樂會，但市場調查顯示，德國人仍為他們的「品牌」感到無比自豪。

納粹為了理解德國人的心願，投入研究當時被視為世上最先進的美國民意調查技術。二十歲的伊麗莎白・諾艾爾（Elisabeth Noelle）是協助德國同胞研究的其中一人，她於一九三七年以德國交換生的身分從柏林來到密蘇里大學——這招致同輩大學生的懷疑。她成為伽馬阿爾法志姐妹會（Gamma Alpha Chi sorority）的阿爾法分會成員，該姐妹會自稱為「全國榮譽廣告姐妹會」，在一九二〇年成立於密蘇里大學，現已不存。

回到祖國後，諾艾爾在一九四〇年以〈美國政治及新聞大眾調查〉（Amerikanische Massenbefragungen über Politik und Presse）的論文探討民意調查，特別聚焦於喬治・蓋洛普（George Gallup）在一九三五年成立的「美國民意研究所」（American Institute of Public Opinion）所進行的調查。隨後，她被指控發布曖昧的政治化數據，然後進行民意調查以顯示虛數據如何影響輿論。戈培爾注意到她的文章，招攬她作為手下。因此，學自美國的公共政策以及解讀、控制輿論的知識納入第三帝國的美學決策。1

眾所周知，《凡爾賽條約》奠定了一戰後的和平，卻使德國遭受侮辱。畢竟，戰爭是以停戰協議畫下句點，而不是任一方的投降；可是，德國卻被視為唯一咎責對象，受到嚴厲的懲罰。各國於一九一九年六月二十九日簽署《凡爾賽條約》，即斐迪南大公遇刺五週年，戰爭正式宣告結束。這天也可以說是二戰的第一天。這場公開羞辱、引發眾怒的簽署儀式上，德國代表團甚至不被允許使用與其他代表團相同的出口。德國花了九十二年才還清戰爭債務，最後一次付款是在二〇一〇年十月三日，即二戰結束六十五年後、德國統一二十週年。

如果德國大眾重視古典音樂之國不可動搖的地位，那麼受到外界羞辱又需要找個內部的代罪羔羊，音樂就是納粹鞏固政權的關鍵之一。

爵士樂很受歡迎，卻與敗德有關，而且毫無疑問是「外人」的音樂。因此，爵士樂可以代表德國人的感受：德國音樂遺產（象徵德國）遭受來自國外低劣、危險的異族攻擊。它是一種毒品，政府必須將其列為非法物質。

另一種毒物來自國內。德國猶太人的音樂被認為相當危險，因為有些作品巧妙模仿優美而振奮人心的音樂，藉此滲透「真正的德國音樂」並且掌控國家。這不是正宗的德國音

樂。「流浪的猶太人」（Wandering Jews）沒有真正的家園。他們藉由同化倖存下來，透過剽竊他人深刻的作品來獲利——他們是為了賺錢。「墮落音樂」可能是實驗性的現代作品，也可能是誘人優美的老派樂曲。這種音樂應該銷毀，因為作曲家的種族犯下了文化上的通姦罪或盜竊罪。

這意味著必須告訴大眾哪些音樂有害、哪些安全。康果爾德一九二七年的精彩歌劇《赫蓮娜的奇蹟》頗受理查‧史特勞斯一九一七年的歌劇《無影的女人》（Die Frau ohne Schatten）的啟發，大家不可能會因為欣賞這部歌劇，就認為他的卓越成就是邪惡而空洞的。

猶太裔美國作曲家西格蒙德‧龍伯格（Sigmund Romberg），原名齊格蒙德‧羅森伯格（Siegmund Rosenberg），其旋律優美的維也納式輕歌劇《學生王子》（The Student Prince，德文名：Der Studentenprinz）在柏林大受歡迎，於一九三三年停演。2

約翰‧史特勞斯（Johann Strauss）與他的兒子小約翰‧史特勞斯等人的音樂難以攻擊，事實上根本不可能，一九三八年德國將奧地利納入帝國之後更是如此。素有「華爾滋之王」之名的小約翰‧史特勞斯於一八九九年去世，他的《藍色多瑙河》（The Blue Danube Waltz）圓舞曲與歌劇《蝙蝠》（Die Fledermaus）怎麼有辦法禁止呢？結果，納粹僅僅簡單抹去史

特勞斯家族的眾多猶太血脈（甚至帶著一把剪刀前往洗禮登記處），也從未提及小約翰結過三次婚，其中兩次娶了猶太妻子。小約翰的繼女長期面臨驅逐出境的威脅，嫁給一位納粹高官，但仍然被迫放棄史特勞斯的遺產與版權。

戰後，雷哈爾情緒激動地承認，當時他可以選擇拯救他的猶太妻子，或拯救原名貝德里奇·洛維（Bedrich Löwy）的佛里茲·洛納—貝達（Fritz Löhner-Beda）——他的多部輕歌劇的作詞人。他選擇了妻子，洛納—貝達則在奧斯威辛集中營遇難。

許多當代音樂和音樂劇很容易被納粹列入黑名單，因為作品不受歡迎，而且大都意圖驚駭四座、挑釁觀眾。荀貝格顯然具有猶太血統；而大眾不喜歡他較新的音樂，因為這些作品傾向運用不和諧和音以及不討喜的文本。荀貝格與他的（非猶太）追隨者有可能在沒有群眾強烈抗議的情況下就遭到取締。其他非猶太作曲家，例如：亨德密特，也創作了故事設定前衛的劇場作品。他一九二二年的歌劇《聖蘇珊娜》（Sancta Susanna）中，一位修女從窗台觀察兩名年輕人做愛之後，撕下修道院禮拜堂內巨大十字架上的帷幕。在他一九二九年的喜劇歌劇《每日新聞》（Neues vom Tage）中，亨德密特安排一位裸體女高音在浴缸裡當她被發現時，衣不蔽體、慾火熾烈，央求眾人將她活埋在修道院內。戈培爾不僅沒有被逗樂，而且很憤怒；即使亨德密特已經遠離早期作品的風格，但他絕對不能繼續留在德國了。（這個故事有眾多諷刺之處，讚頌市政供水系統帶來的喜悅。

其中之一是像亨德密特、荀貝格這樣的作曲家，在二戰前因激進而遭到抨擊，戰後則因保守遭受攻訐，於是被歸為明日黃花。）

墮落音樂代表了一種混雜風格，運用偽科學、美學理論、道德憤怒與彌天大謊來推動納粹的政治議程。我們務必意識到，這些被取締的音樂還有其他共通點──作曲法皆源自相同的系統，作曲家都受過嚴格的德國學院培訓。雖然墮落音樂作曲家的「聲音」截然不同，每一位都相當成功，廣受大眾喜愛、享譽國際。

理查‧史特勞斯，是當時公認德國最偉大的在世作曲家，在戰爭期間依然如此。他生於一八六四年，卒於一九四九年。[3] 起初，他接受帝國音樂局主席的職位，該局是一九三三年納粹上台後不久由戈培爾成立的，旨在推廣「優良德國音樂」，同時也作為作曲家協會。史特勞斯會接受這個榮譽職位，是因為「如果從現在開始，德國的音樂圈將由……業餘人士與無知的求官者『重新整頓』」，他希望自己能「做一些好事，防止更糟糕的憾事發生」。他利用自己的名聲和官職爭取古典音樂作曲家的權利，提高作品版稅、擴大版權保護。

由於美國流行音樂以及啤酒館、歌舞廳、德國輕歌劇的音樂廣受德國大眾喜愛，史特勞斯認為古典音樂作曲家需要更高的版稅來確保「嚴肅」德國音樂的生存──他

藉由立法來實現此一目標。這表示所有的音樂都必須註冊版權，分為「娛樂音樂」（Unterhaltungsmusik, U-Musik），即流行音樂，或「嚴肅音樂」（Ernste Musik, E-Musik）。因此，嚴肅與流行之間的分裂（以及版稅差異）成了法律議題，世界各地紛紛效仿，由史特勞斯領導下的古典音樂作曲家傳授出去——至今仍然維持如此。

若非為了協助音樂家，理查·史特勞斯對政治並不感興趣。納粹利用他的象徵意義，很快就被取代了。他的兒子法蘭茲娶了猶太人，孫子被視為猶太人，也就是說，這位年邁的作曲家必須規避風險、遠離麻煩，創作純潔透明的柔和歌劇。一九三五年，他冒著極高的風險以猶太作家史蒂芬·褚威格（Stefan Zweig）的歌詞創作歌劇《沉默的女人》。

納粹時期（一九三三－一九四五）只有一部古典音樂作品受全球聽眾喜愛：卡爾·奧福（Carl Orff）的《布蘭詩歌》（Carmina Burana）。一九三七年首演即獲得成功，而納粹接受了這部作品，因為它向世界證明偉大的德國新作品是出自純種德國人之手。（有人認為奧福有些猶太血統，不過如果比例不到四分之一，納粹就不會採取行動。）《布蘭詩歌》獨具一格，它之於二戰，就如史特拉汶斯基的《春之祭》之於第一次世界大戰。

《布蘭詩歌》部落式的蠻橫無可阻擋、難以遏制，其優勢在於比《春之祭》更容易演出，也比較容易理解。《布蘭詩歌》由簡單的和聲與重複的節奏，組成可以立即辨認的龐大

結構，時而散發的異國情調，使其更像一種擁有力量的音樂催情劑，而不是像《春之祭》那樣無法預測、未經馴化的野獸。時至今日，它仍是唯一一部由第三帝國德國作曲家創作並進入標準曲目的作品。其他偉大的「德國」作品將由作曲家在其他國家創作，主要在美國，有些在法國和英國。兩百多年來累積的偉大古典音樂傳統成功移植，在上述這些國家發揚光大。

第六章

**Chapter 6
Stalin and Mussolini Make Music**

史達林與墨索里尼的音樂

希特勒時代的德國擁有四千七百家報社，而史達林與墨索里尼所掌握的國家識字率參差不齊。不過，無論是否具備閱讀能力，眾人都能理解音樂。

墨索里尼與史達林早在一九二〇年代就已掌權，而且史達林在二戰結束後還活了好一陣子，直到一九五三年才去世。他們對作曲家以及代表其政權的音樂的影響頗大；希特勒因為統治時間最短，所以無法相比擬。不過，三位獨裁者都使用音樂作為政權、政治理念以及國家的象徵。這種策略已有先例，比方說，拿破崙希望以新的音樂來迎接自己與軍隊進入大城市，甚至提供獎金舉辦作曲比賽，藉此凝聚征服當地人民對法蘭西共和國的支持。

一七九七年十月十七日，拿破崙致巴黎音樂學院督學的信中，似乎援引古希臘人的概念：「各項藝術中，最能影響情感正是音樂，是立法者最應該鼓勵的領域。大師創作的音樂作品具有歷久彌新的感染力，其影響力遠勝於一本談論道德的好書，那種書只能說服人的理智，卻無法改變人的習慣。」

希特勒、墨索里尼與史達林皆設定風格規範，以便政權擁有屬於官方的音樂。史達林的音樂品味比希特勒與墨索里尼延續得更久，這是因為他過世之後，這種品味仍以不同程度的控制三個世代的作曲家，直到一九九一年蘇聯解體。

蘇聯官方音樂

不同於二戰戰敗的德國與義大利，俄國政府維持史達林在一九三二年確立的「社會主義寫實主義」（socialist realism）美學政策——絕對不是實驗性或未來主義的音樂。蘇聯有兩位超級作曲巨星，普羅高菲夫（一九三六年起）與蕭斯塔科維契，創作了歌劇、芭蕾舞劇、協奏曲、交響曲及電影配樂。以普羅高菲夫為例，二戰尾聲時，他剛完成寫於一九四〇至一九四四年的芭蕾舞劇《灰姑娘》（Cinderella），正在創作一九四二年開始動筆的歌劇《戰爭與和平》（War and Peace）。稍早，他甫完成謝爾蓋·艾森斯坦一九四五年名作《恐怖的伊凡》（Ivan the Terrible）的電影配樂，而廣受歡迎的《第五號交響曲》也已於一九四四年夏天完成。

如果蘇聯作曲家遭指控為「形式主義」（即使用系統來創作難以理解的音樂），後果可能與收到前往西伯利亞的單程票相去不遠：作品禁止發表、演出、放送。墨索里尼沒有那麼嚴格，但接觸了義大利前衛現代主義的藝術思想之後，例如：飛機、肌肉男子、厭女情結以及機器噪音作為音樂，他拒絕這種美學的音樂，而且平心而論，義大利大眾也是如此。希特勒視荀貝格的系統為猶太人破壞德國文化的陰謀之一——這個想法與荀貝格的目標完全相反。雖然理由相異，但德國、義大利與俄羅斯做出相同的決定。美國則讚揚他們都將無調性、十二音列以及任何可能被視為「實驗性」的音樂噤聲了。

更幽微的民族主義音樂，柯普蘭、威廉・舒曼（William Schuman）、華特・皮斯頓（Walter Piston）等人的寫作方式等同於美國的社會主義寫實主義，而科普蘭的《阿帕拉契之春》（Appalachian Spring）是特別著名的例子。我們接下來會看到，這一切在二戰後的冷戰時代將徹底改變。

蘇聯作曲家協會（Union of Soviet Composers）許多成員都經官方認可，但除了普羅高菲夫與蕭斯塔科維契，其他作曲家的音樂在任何地方都很少聽到，連俄國境內也不例外。眾多作曲家數千小時的音樂等著被發現，德米特里・卡巴列夫斯基（Dmitry Kabalevsky）和阿拉姆・哈察都量（Aram Khachaturian）的作品偶爾會被演出，他們正是其中的少數案例。只有透過一個辦法才能辨別這些作品的好壞——在俄羅斯音樂檔案館地下室中翻找樂譜，然後進行演奏。

而且，要找的不只是俄羅斯的檔案。蘇聯包含多達十五個國家：亞美尼亞、亞塞拜然、白俄羅斯、愛沙尼亞、喬治亞、哈薩克、吉爾吉斯、拉脫維亞、立陶宛、摩爾達維亞（現為摩爾多瓦）、俄羅斯、塔吉克、土庫曼、烏克蘭、烏茲別克。前蘇聯加盟國的古典音樂受政治與美學因素影響，目前仍然鮮為人知。最近，蕭斯塔科維契的朋友、波蘭作曲家米爾茲瓦夫・范貝格（Mieczysław Weinberg, 1919-1996）的音樂引起了人們的興趣。還有多少作曲家尚待發掘？

相較之下，普羅高菲夫與蕭斯塔科契成功維持認可與封殺之間的平衡。普羅高菲夫的早期作品和聲密集，接近於無調性音樂，但與同時代的史特拉汶斯基相比，節奏較容易預測，因此大眾更容易接受。而且，他格外能寫出優美的旋律；史特拉汶斯基在這方面較不擅長，經常使用別人的旋律。

史特拉汶斯基不斷向西遷移，竭盡所能遠離莫斯科；普羅高菲夫在巴黎與美國的成就，引領他回到俄羅斯，大半人生都在蘇聯政權的支配之下度過。（一九一三年，史特拉汶斯基與普羅高菲夫都在巴黎。當時，無人能夠料到四十年後，普羅高菲夫與史達林會在同一天於莫斯科逝世，而史特拉汶斯基則長期定居西好萊塢。）

普羅高菲夫以殘暴兇猛的早期作品成名，不過這種風格在歐美失寵後，他的風格變得更簡單、更容易理解。學者偶爾提及可能原因之一是他改信基督教科學派（Christian Science）。另一個可能是，普羅高菲夫的行徑就如同許多二十世紀初年輕叛逆音樂家——將作曲家奈德・羅倫（Ned Rorem）所謂的「暴怒階段」（tantrum phase）發洩殆盡，遠離飽和的和聲與節奏。他與家人於一九三六年搬回蘇聯，共產黨的各方老大經常把他拖到委員會審訊羞辱。生活在他們的統治之下，他的音樂風格勢必需要簡化。普羅高菲夫晚年生活貧困，有人說服他重寫最後一部交響曲《第七號交響曲》，加上「光明美滿的結局」，這樣他就可以獲得獎金十萬盧布的史達林獎。他照做了，但沒有獲獎。他反而

是在去世四年後，才獲得一九五七的列寧獎。

蕭斯塔科維契的人生故事也頗為相似。他與普羅高菲夫生活的年代相近，但經歷了更長的冷戰時期，於一九七五年去世。因此，他與一九七一年去世的史特拉汶斯基更能相互呼應。西方有史特拉汶斯基、東方有蕭斯塔科維契作為俄羅斯音樂的代表人物，讓我們得以對政治與音樂進行有趣的比較。

史特拉汶斯基可以「自由」創作，可是大家期望他繼續保持現代風格，這令他感到困擾——他的驚人之作讓自己必須停留在一九一三年，而且正如他曾描述的那般，「其名氣維持得〔比自己的〕更久。」蕭斯塔科維契經常被當局利用作為蘇聯音樂的代表，也因未堅持社會主義現實主義而被當局抨擊。因此，他生活中的困擾與史特拉汶斯基完全不同。史特拉汶斯基需要藉由新聞報導，維持時尚、前衛和引人入勝的形象（「逃離好萊塢的唯一途徑就是生活在其中」）。

蕭斯塔科維契的作曲生涯初始便表現高度幽默感。我曾在一九七一年與史托科夫斯基共進午餐，他回憶在莫斯科一家歌舞廳發現年輕的蕭斯塔科維契，「那是在大革命之後，他彈的鋼琴是我聽過最有趣的。」就像尼諾‧羅塔（Nino Rota）為費里尼電影配樂一樣，蕭斯塔科維契的音樂多少與馬戲團相關，無論是歌劇、交響樂還是電影配樂。羅塔以馬

戲團音樂象徵幻想與夢境，蕭斯塔科維契反而以此作為諷刺，似乎表現出他對被要求提供娛樂感到又愛又恨——宛若小丑、雜技演員或是跳舞的熊。

蕭斯塔科維契的歌劇《穆欽斯基縣的馬克白夫人》（Lady Macbeth of the Mtsensk District）於一九三四年首演後，他的音樂語言發生劇烈的改變。這部歌劇在列寧格勒引起轟動，正如二十年前在巴黎與維也納上演的眾多反傳統作品。其這部歌劇完美融合表現主義音樂的各種姿態，史特拉汶斯基斥之為「原始寫實主義」。毫無疑問地，蕭斯塔科維契使用西方音樂的象徵主義來描繪性愛場景，其中包括長號下行滑奏代表勃起功能障礙。劇本是史達林不樂見演出的內容，關於喪志的妻子、誘惑以及不假掩飾的家庭暴力，包括：鞭打、勒斃、燭台痛擊與老鼠藥毒殺。希特勒、墨索里尼、史達林以及其他大多數的人對這部作品的看法應該都一致。

這種故事在表現主義戲劇與歌劇曾經相當常見，比如：懷爾一九二五年講述亂倫與謀殺的歌劇《主角》（Der Protagonist），以及先前提到的亨德密特早期歌劇。一九二六年的《奇異的滿州官吏》（The Miraculous Mandarin）是有史以來情節最為淫穢、極度種族歧視的芭蕾舞劇，主要以管絃樂組曲的形式流傳至今。故事發生在喧鬧城市的妓院裡，一位妓女與三個流氓合作，流氓負責劫殺妓女的客人。神秘而富有的中國男子進入妓女的房間，開始與她發生性關係。這時，男子遭到襲擊——被枕頭悶住，接著被生

鏽的劍刺傷，最後被吊掛到鉤子上。因為他一直沒死，女人最後終於想通該怎麼做了。當男子達到高潮時，他眼中散發的神秘綠光熄滅，失血過多而死。幕下。即使在希特勒之前的威瑪時代，巴爾托克的《奇異的滿州官吏》在德國也遭禁演。

蕭斯塔科維契被當局告知，如果想要繼續在蘇聯生活，就別再寫《穆欽斯基縣的馬克白夫人》那樣的作品，而眾所皆知的是，他取消了新交響曲（《第四號交響曲》）的首演，並且重新編寫《第五號交響曲》，成為他受歡迎的名作。這部作品的成功之處在於，一九三七年首演以來，不僅取悅了蘇聯當局，也受到全球聽眾的喜愛。

透過語言講述故事可能從中衍生歧義，透過音樂也是如此，尤其是在沒有歌詞的情況下。音樂之所以能夠揭示秘密，除了含有幾百年發展出來的通俗隱喻，還可以嵌入只有某人能夠聽出來的隱晦引用，並且具有能夠仿擬與諷刺的特質。音樂需要經由詮釋才能演奏出來，而同時又被聽見的觀眾（以及當局）各自解釋。因此，蕭斯塔科維契《第五號交響曲》的勝利終曲可以有三種演奏方式：（一）真正的勝利，（二）模仿低俗的勝利音樂，或（三）兼具以上兩者，夠低俗足以取悅蘇聯當局，又包含深刻的勝利，因為作曲家給了政治大佬們想要的東西，也挽救了自己的性命──多重而共時的勝利。蕭斯塔科維契不僅比史達林活得更久，甚至比蘇聯部長會議主席尼基塔·赫魯雪夫（Nikita Khrushchev）更長壽，並且又創作了十部交響曲後，才在列昂尼德·勃列日涅夫（Leonid

Brezhnev）掌權時期過世。對此，任何人都會視之為蕭斯塔科維契的另一勝利。

如果蕭斯塔科維契沒有改變音樂風格與文本主題，他能夠在《穆欽斯基縣的馬克白夫人》首演之後倖存嗎？恐怕不能。如果他被送到民主國家或者蘇聯在一九三五年解體，他因而寫了更多類似《穆欽斯基縣的馬克白夫人》的作品，我們今天還會演奏他的音樂嗎？可能不會。伯恩斯坦曾經告訴我：「蕭斯蒂（Shosty，蕭斯塔科維契暱稱）寫的每一顆音符都值得聆聽。」「蕭斯塔科維契寫的每一個音符」以及普羅高菲夫美好、戲劇性的作品，籠罩著懸而未解且無法回答的問題：拒絕現代主義是否真的帶來我們原本無法擁有的傑作？此外，這些音樂還引出其他問題：為什麼某些作曲家能夠超越侷限，而有些則否？偉大的作曲家能夠超越侷限，那麼這是天才的特色嗎？無論限制是巴哈在萊比錫聖托馬斯教堂的小合唱團，或是長度固定的電影，這某種程度是火煉真金的方式嗎？天才是否需要限制，才能成就我們推崇為文明礎石的傑作？

當我們談到第三帝國、史達林的蘇聯和墨索里尼的法西斯義大利時，永遠無法比較哪一個恐怖時期最為惡劣，即使造成的死亡人數會促使我們把凶殘的史達林放在首位。雖然估計各不相同，不過目前普遍認為史達林殺害了數百萬公民。不過，談到毀壞整個藝術形式，則是由墨索里尼死後接手義大利的統治者成功完成這項壯舉。畢竟，歌劇是義大利人在一五九八年發明的。很少藝術形式擁有明確的出生日期，但歌劇是其中之一。義

大利人在二戰後幾年裡繼續發展歌劇，最後親手結束其生命，也許可說是恰如其分。

▓▒ 義大利歌劇成為附帶損害

普契尼的《杜蘭朵》目前仍是有史上最有趣、神秘的歌劇之一，儘管表面看來是簡單的童話故事。故事源自一四〇五年帖木兒去世後的波斯，這個傳說帶著期望的意味，因為他未能重建成吉思汗的伊斯蘭蒙古帝國，也無力復興中國的元朝。（「杜蘭」（Turan）是波斯語對中亞某一區域的稱呼，「朵」（dokhtar）是波斯語的「女兒」。）在此提起這部作品，是因為目前它依舊是標準劇目中最後一部義大利歌劇。

一九二四年普契尼去世時，《杜蘭朵》尚未完成，並且於一九二六年四月二十六日在米蘭斯卡拉歌劇院舉行世界首演。指揮阿圖羅·托斯卡尼尼（Arturo Toscanini）在第三幕中間停止表演，就在普契尼完成的手稿結束的地方。後來的演出搭配法蘭科·阿爾法諾（Franco Alfano）根據普契尼手稿創作的簡短二重唱與終曲，幫觀眾補上歌劇的結局。由於托斯卡尼尼拒絕演奏法西斯黨歌《青年》（Giovinezza）為演出開場，結果墨索里尼禁止他出席這場熠熠生輝的世界首演。

《杜蘭朵》現在是歌劇院的常備劇目之一。不過，當年各國首演後，《杜蘭朵》在一九六〇年代之前一直處於邊緣。在那之前，普契尼的名聲只由一八九五年至一九〇三年間所寫的三部作品撐起：《波西米亞人》、《托斯卡》、《蝴蝶夫人》。《杜蘭朵》重見天日、進入常備劇目有諸多原因，但這不是本書要討論的重點。[1]

普契尼在墨索里尼掌權的最初幾年就去世了──當時，領袖還沒完全把自己變成法西斯國家的獨裁者。一九二〇年代初期是義大利歌劇的輝煌時期，許多作曲家都在尋找獨特精彩的方式講述故事，除了需要出色的演唱技巧，還發展出將管弦樂團作為音樂劇場同等重要的角色。以前，義大利歌劇很少使用管弦樂團作為敘事的交響樂元素；反之，這是德國浪漫主義歌劇的基本元素。普契尼是最早將華格納管弦樂描繪手法融入義大利歌劇的義大利作曲家之一，同時又保持其優美而令人難忘的旋律。

大致而言，大眾一直被引導將二十世紀初期到一九四五年的義大利歌劇區分為「verismo」或「post-verismo」，而後者的命名成為不值得人們關注的代號。義大利文「verismo」源自「vero」（真實），約略等同「寫實主義」，指涉講述普通人（而不是國王皇后）暗黑故事的歌劇，他們在情慾之中糾葛不清，通常以死亡告終。一般認為，寫實主義在一九二〇年左右逐漸消失，在這個相當模糊的時刻之後創作的作品都被稱為「後寫實主義」，或者有時是「後浪漫主義」或「新浪漫主義」。實際上，這樣的分類

第六章 史達林與墨索里尼的音樂

可能指的是歷史／政治時期：「前法西斯」和「法西斯」時期。

以下為二十世紀部分最成功的義大利歌劇作曲家的簡短列表。你會注意到他們大都完整經歷了法西斯時期，也會看到他們創作了多少部歌劇，而且幾乎所有的作品都於在世時完成製作：伊塔洛・蒙特梅齊（Italo Montemezzi, 1875-1952），八部歌劇；阿爾法諾（一八七五─一九五四），十二部歌劇；里卡多・詹多奈（Riccardo Zandonai, 1883-1944），十三部歌劇；艾瑪諾・沃爾夫─菲拉利（Ermanno Wolf-Ferrari, 1876-1948），十五部歌劇；皮耶特羅・馬斯卡尼（Pietro Mascagni, 1863-1945），十五部歌劇；安貝托・喬大諾（Umberto Giordano, 1867-1948），十三部歌劇；奧圖里諾・雷史畢基（Ottorino Respighi, 1879-1936），九部歌劇；羅塔（一九一一─一九七九），十一部歌劇以及一百五十多部電影配樂，包括《教父》和《教父2》。吉安・卡洛・梅諾悌（Gian Carlo Menotti, 1911-2007）生於義大利，接受美國學院訓練，創作了二十六部歌劇，數量驚人，其中兩部曾獲普立茲獎，還有首部為電視創作的歌劇《阿瑪與夜訪者》（Amahl and the Night Visitors），觀看人次比歷史上任何一部歌劇都還要多。

當然，我們無法知道大多數的作品是否成功。一九三〇年代，隨著有聲電影的出現，義大利觀眾已經開始遠離歌劇──這種情況類似於同期德國人逐漸對古典音樂失去興趣。

然而，仔細檢閱一些樂譜與少數演出的盜版錄音，這些作品顯然「能夠演唱」，而且不在乎寫實主義的分類。當時的歌劇作曲家經常改編文學名著，配器絢麗複雜。你可以試

著想像一下雷史畢基的《羅馬之松》（Pini di Roma）配上人聲。2

不過，我必須強調，雷史畢基的作品回應了墨索里尼的心願，他希望透過想像重建羅馬帝國來打造民族主義，尤其是利用建築與音樂。法西斯黨堅信，在一九二〇年代只能透過一個包羅萬象的文化源頭來凝聚義大利人——透過軍事征服將文明與文化四處傳播的古羅馬。一九二四年《羅馬之松》激動人心、極受歡迎的終曲，以排山倒海的音樂描繪勝利的羅馬軍團，像極了法西斯夢想中的義大利強權。雷史畢基或許沒有加入法西斯黨，不過作家、學者哈維‧賽克斯（Harvey Sachs）精準指出，他根本不需要加入。他早就已經在創作墨索里尼想要的曲子了。《羅馬之松》與其搭配之作《羅馬噴泉》（Fountains of Rome）仍是法西斯時期義大利管弦樂曲進入標準曲目的罕見案例。

先前列出的作曲家（只是部分名單）的音樂已經在歐洲各地演出，特別是在義大利的歌劇院上演、在廣播中放送。這一點顯然不證自明：除了二十世紀初的幾十年，少數義大利未來主義者一度熱中於運用噪音與機械聲來創作，到了一九二〇年代，義大利作曲家大都遠離俄法前衛派與奧德十二音列派的美學之爭。二十世紀上半葉，義大利人想看的都是善良慷慨、激發智識的大型歌劇，以梅諾悌與羅塔的案例看來，有些義大利人在隨後幾十年依舊堅持同樣的標準。

為什麼這些音樂幾乎從我們的歌劇院消失？關鍵理由可見於一九九九年三月七日梅諾悌在紐約自宅公寓所接受的採訪，請見下段摘錄。高齡八十七歲的他，依舊伶俐挑釁。

經看不起義大利音樂學院的指揮托斯卡尼尼建議，〔一九二八年起，梅諾悌〕在費城〔寇蒂斯音樂學院（Curtis Institute of Music）〕接受訓練。因此，他既是義大利人也是局外人。在美國，他欣賞的是布拉姆斯與柴可夫斯基的音樂。

「在米蘭，我們只聽過普契尼、馬斯卡尼與貝多芬，而且樂團不是特別出色。我在十六歲時突然聽到費城管弦樂團的演出！我學到舒伯特的曲子，他在義大利幾乎不為人知。」

一九四○年代初期，梅諾悌是世上首屈一指的年輕義裔歌劇作曲家，在大都會歌劇院製作過兩部歌劇。他受邀返回義大利，拒絕支持法西斯主義，令文化部長感到失望。戰後，支持共產主義（「甚至盧契諾・維斯康堤（Luciano Visconti）也是共產主義者。」）他難以置信地說），只演奏十二音列作品成為一種時尚，他的音樂突然變成美國帝國主義的產物，被〔共產主義同輩〕路易吉・諾諾（Luigi Nono）與克勞迪歐・阿巴多（Claudio Abbado）嗤之以鼻。

「這讓我特別難過，因為兩年前我和萊尼〔伯恩斯坦〕、福斯托‧克雷瓦（Fausto Cleva）才頒發米托普羅斯指揮獎（Mitropoulos Conducting Award）給阿巴多。」他帶著失望而諷刺的語氣談論這件事。

佛羅倫斯五月音樂節（Maggio Musicale）曾發生一場重大歷史事件：梅諾悌獲普立茲獎的歌劇《領事》因內容關於極權國家而引發爭議。當年諾諾也參加了音樂節，他發出一份宣言，邀請藝術家抗議梅諾悌的歌劇。最後，合唱團與樂團為梅諾悌辯護，諾諾不得不撤回自己的歌劇，結束轟動一時的話題。「他的歌劇被稱為『無法容忍』（Intolleranza），你敢相信嗎？」梅諾悌悲傷地說。[3]

因此，梅諾悌將義大利古典音樂在戰爭期間與戰後的發展線索交給了我。前面提到的大多數作曲家都是法西斯黨的成員。義大利法西斯主義建立於有志一同的民族主義之上，尊重傳統、充滿激情，但欠缺智慧，而且以極權主義為基礎。在一九三二年出版的《法西斯主義教條》（Dottrina del fascismo）中，墨索里尼表示：

「因此，對於法西斯主義者來說，一切都與國家有關。沒有任何人或精神性的事物存在於國家之外；如果有的話，也沒有任何價值。」

任何支持作曲家及其音樂的單位，所有義大利的歌劇院、出版社、廣播電台都與國家有

關。一九九八年，梅諾悌向我談起關於入黨的事，指了指他的翻領。顯然，文化部長曾告訴他：「我們只是要你戴上這個別針。」那個翻領別針針會向全世界宣告，梅諾悌支持墨索里尼與義大利政府。梅諾悌與托斯卡尼尼一樣，拒絕了。

每一位在義大利生活、工作、早上喝濃縮咖啡、午餐吃義大利麵、受委託譜寫新歌劇並演出的作曲家都必須成為法西斯黨員，或者至少是真正法西斯支持者。

不過，並非所有的義大利作曲家都是法西斯黨員。例如，蒙特梅齊於一九三九年離開義大利定居南加州，戰爭結束就立刻回國。馬力歐・卡斯特諾沃—泰德斯可（Mario Castelnuovo-Tedesco, 1895-1968）創作了七部歌劇以及眾多交響樂、器樂作品，他是富有猶太銀行家族的後裔，其家族於一四九二年遭逐出西班牙。卡斯特諾沃的境遇與其他天主教法西斯同輩不同，他的音樂在一九三八年遭禁。當時墨索里尼發表《種族宣言》（Manifesto of Race），宣布義大利人是雅利安人（Aryans），而猶太人不是雅利安人，所以無法成為義大利人。突然之間，卡斯特諾沃的兒子皮耶特羅（Pietro）被禁止就讀公立學校。他離開親愛的祖國，黯然心碎，移民美國繼續作曲。卡斯特諾沃在致導師、作曲家伊德布蘭多・皮才第（Ildebrando Pizzetti）的信中寫道：「我無法告訴你，我感到多麼痛苦……離開這個國家，離開我的父母與許多摯友！」[4] 他在好萊塢也繼續任教，門生包括安德烈・普列文（André Previn）、亨利・曼奇尼（亨利・曼西尼）、傑瑞・高史密斯、約翰・威廉斯、

法蘭克・辛納屈（Frank Sinatra）的偉大編曲家尼爾森・瑞德（Nelson Riddle）。墨索里尼的歧視法把卡斯特諾沃送給美國；而義大利則少了一個住在佛羅倫斯的猶太家庭。

義大利、歌劇和二戰不會在餐桌旁或義大利抒情劇院的藝術規劃會議上被談論。義大利人熱愛他們的歌劇。就像德國人的貝多芬、布拉姆斯與華格納，歌劇給予義大利人源源不絕的民族自豪感。因此，在二戰帶來慘烈的下場之後，義大利人悄悄地同意了一項政策。他們以普契尼為界線，保存在他（含）之前創作的所有音樂，放棄在他之後任何具有法西斯幻想意味的作品。

賽克斯一九八七年的著作《法西斯義大利的音樂》（Music in Fascist Italy）尚未翻譯成義大利文，不過二〇一七年的《托斯卡尼尼：良心音樂家》（Toscanini: Musician of Conscience）已有義文版。在法西斯時期，羅馬上演了許多更新版的普契尼《托斯卡》製作。演出都相當成功，但諷刺的是，大多數的人並不知曉，普契尼在一九二四年去世，恰好就在法西斯黨掌權實施極權主義之前，因而勉強逃過後法西斯時代的清洗。對義大利人來說，法西斯時期並不光彩，尤其是因為墨索里尼的夢想全是關於建立義大利的驕傲與恢復偉大榮光。

法西斯的暴力與種族主義，納粹在一九四三年試圖退出戰爭時對義大利的報復，以及義

大利戰敗後隨之而來的屈辱與飢荒——這些事實導致義大利新政權必須與法西斯主義保持距離，這是情有可原的。倖存的共產黨員被釋放出獄，成為一股強大的文化力量。戰爭結束前去世的義大利共產黨創始人安東尼歐‧葛蘭西（Antonio Gramsci），曾在都靈求學，當時大型汽車公司飛雅特（Fiat）與蘭吉雅（Lancia）將來自義大利各地區（主要是西西里）貧窮、文盲工人引入他們的工廠。他很清楚共產黨需要著眼於哪些層面：教育、法學、藝術。因此，共產黨與他們的政敵合作，包括過去遭取締的基督教民主主義者、社會工人黨與改革派，清除歌劇院中法西斯主義的惡臭。

在政治影響之下，帶有墨索里尼的愚昧氣息的事物——所有描繪輝煌古羅馬、義大利文化的充滿激情史詩般的音樂，那些讓義大利觀眾歡笑、哭泣、自豪的故事與傳統，幾乎在一夕之間都遭到譴責，必須集體沉默、隻字不提。

一九四三年之後，很難找到任何人承認自己是法西斯主義者。當時，義大利人天真地認為戰爭已經結束——國王將墨索里尼革職，義大利簽署停戰協定。人們在街上歡呼，把「領袖」的照片扔到窗外。他們不知道的是，政府已經悄悄離開了羅馬，任憑命運處置這座城市。盟軍有其他優先事項，因此納粹率先抵達，在接下來的幾個月逮捕約一百萬名義大利人，將他們送往集中營、礦坑，或在廣場上執行絞刑。

戰後，義大利為了建立音樂新常態，採取和德國與奧地利相仿的做法：「回到過去」，回到最後一位基本上未受到法西斯時期影響的義大利作曲家普契尼，他於一九二四年十一月二十九日在布魯塞爾的手術臺上去世。過世前一年，普契尼曾二度會面墨索里尼，並寫了幾封支持法西斯黨的信——但幸運的是，這一切都發生在墨索里尼成為獨裁者之前。有人可能會設想，普契尼要是沒有罹患咽喉癌，又再活了十年，會有什麼下場？極有可能成為法西斯政權的官方作曲家——這正是馬斯卡尼的命運。如果他活到一九四〇年代，我們會不會在這本書中爭論他的歌劇需要被「發現」嗎？不過，他早年的名聲也許能夠確保他的作品在當代的標準劇目中，仍佔有一席之地。普契尼雖然因實驗性放射療法而不幸去世，卻以這種奇異的方式免於面臨大多數的同輩向命運妥協的遭遇。

法西斯政權期間創作的義大利歌劇，包括戰爭期間與戰後仍活躍的作曲家在一九二二年之前創作的作品。這些歌劇全面消除之後，義大利眾多樂團和歌劇院需要新音樂的「泉源」，而且聽起來不能是汩汩流淌的旋律與激情，儘管這種音樂比被稱為「歌劇」的藝術形式早四百年出現。

然而，即使義大利擁有數百年的舊音樂可以一再演出，但是不能再演奏法西斯時代任何作曲家的歌劇，那麼到底還有什麼新音樂能夠表演呢？（而德國與曾經是奧匈帝國的國

（家又能演奏什麼呢？）

要回答這些問題已經夠複雜了，可是在戰爭結束後幾個月，又出現新的麻煩——另一場戰爭，一場「冷」戰，音樂再次淪為政治棋局的棋子。這將會是一場充滿失敗、屈辱、憤怒與重建的賽局。在新競賽中，輸家會一夕之間變成贏家。因為二戰即將結束、盟軍在歐洲的勝利近在眼前之際，美國政府深知，必須盡快把敵人變成強大的朋友。在瞬息萬變的局勢中，蘇聯曾是協助美國擊敗軸心國的重要盟友，卻因逐漸崛起而帶來更甚於納粹與義大利法西斯的威脅。俄羅斯目前仍認為他們為盟軍獲勝做出了最大犧牲。四十萬五千名美國人喪生，而蘇聯則有二千七百萬人喪生。這場新戰爭導致信仰基督的西方與無神冷酷的東方展開對抗，西方將俄羅斯塑造成沒有靈魂的怪物，意圖摧毀所有的西方文明。

音樂再次被徵召入伍，穿上新的盔甲，藉由一種不再表現族群差異的音樂語言，團結所有熱愛自由的人。自此之後，法國、德國、義大利、英國與美國的知識份子，無論你是否聆聽音樂，全都談論相同的音樂語言、共享相同的語法，並且受言論自由啟發，一同擊垮異教的斯拉夫人。

第七章

Chapter 7
The Miracle of a Second Exodus

《出埃及記》的奇蹟再現

二十世紀初的音樂實驗受到極多關注，不過在二戰期間還發生其他的事，無疑為延續千年的音樂發展注入活力，即使有一小群作曲家正在努力與之分道揚鑣。

一九三三年，希特勒禁止猶太作曲家與音樂家在德國工作，宣傳部長戈培爾組織新的方式來宣傳「優秀的德國音樂」——華格納是主要靈感來源。德國及其不斷擴張的第三帝國迅速對猶太作曲家關上大門；此時，另一扇大門正對他們開啟，因為一種新的媒介亟需作曲家以華格納的規模創作出色的戲劇管弦樂：好萊塢的有聲電影。

꘎ 猶太作曲家及華格納理論的勝利

計畫縝密、規模龐然，企圖超越戲劇設計的限制，實現音樂與演出精確同步——這是華格納在十九世紀構築的樂劇大夢，後來在加州洛杉磯逐漸成形。電影當然改變了華格納在音樂與形象之間的平衡。不過，一九三三年，美國工程師解決了有聲電影與管弦樂伴奏的挑戰，達成華格納最複雜的舞台要求。

一方面，華格納的舞台描述似乎類似於電影腳本的深刻情緒展演，例如《女武神》在第一幕第二景結尾的這一小段：

齊格林德佇立一會兒，猶豫不決，若有所思，慢慢轉身走向儲藏室。〔八小節音樂〕她又停下來，依然站著，陷入沉思，面向一側。〔十二小節音樂〕她平靜地打開櫥櫃，拿了一個盒子的些許香料撒入杯中。〔六小節音樂〕接著，她將目光轉向齊格蒙德，迎上他的目光，而齊格蒙德則持續凝視著齊格林德。〔四小節音樂〕她察覺到丈夫渾丁（Hunding）注視著他們，立即轉向卧室。〔兩小節音樂〕在台階上，她再次轉身，渴望地看著齊格蒙德，以堅定而流露誠懇的眼神，指向白楊樹幹上的某個位置。〔十二小節音樂〕渾丁開始用暴力的手勢將她趕出房間。〔兩小節音樂〕她看了齊格蒙德最後一眼，走進卧室，將門關上。〔四小節音樂〕

值得注意的是，搭配這一場戲的音樂元素是與哀傷、愛情、魔劍、渾丁相關的動機。華格納的舞台描述可以準確告訴歌手，不唱歌時作曲家期望的演出──看哪裡、如何站立、如何聆聽，他還提出即便是一百五十多年後也不可能達到的舞台要求，除非是在電影裡，例如進入《齊格飛》第三幕最後一幕的過渡段落：

他一揮將長矛劈成兩截，一道閃電從中射向岩石高地，火焰不斷閃耀。長矛的碎片落在流浪者腳下。不亮的霹靂雷轟，迅速消失。他悄悄拾起碎片。斷下沉的雲層越來越亮，映入了齊格飛的眼簾。他把號角放在唇邊，跳進從高

處流瀉一路蔓延到前景的舞動火舌。齊格飛很快就消失在觀眾視線之外，似乎正往山上攀爬……。

電影發明於十九世紀末，不過要到二十世紀初的技術發展，才將這種珍奇之物轉變為具有革命性的藝術形式。音樂一直以來都是無聲電影體驗的一部分，除了掩蓋投影機的聲音，還具備使視覺故事看起來完整的神奇能力，讓同一場戲不斷剪輯的各個角度似乎天衣無縫。

一戰期間，美國電話與電報公司 AT&T 及其製造子公司西方電器（Western Electric）開發了一種錄音與聲音重現系統，使用真空管與電子喇叭形揚聲器製成的擴音器。這項技術發明之後，錄製的音樂與聲音首度能夠在大型劇院讓觀眾聽見。戰後，各家公司進行了其他技術改良；因此，到了一九三〇年，每家電影公司都在製作有聲電影。一九三三年《金剛》上映，作曲家馬克斯・許泰納（Max Steiner, 1888-1971）向最頑抗的製片人證明：完整的交響樂配樂，可以將一部由非常假的迷你猴子木偶主演的愚蠢電影，變成可怕的奇幻故事，娛樂數百萬人並且賺入大把鈔票。新發明的廣播號角喇叭也將成為全球大型政治集會的重要元素，讓成千上萬的人聽見那些要求獲得權力的人的聲音。

對於許多年輕作曲家來說，這是另類的前衛——不是風格而是技術上的革新。他們可以

創作演出模式及功能永遠固定的音樂，這是從未聽聞的情況。過去，音樂依賴表演者來詮釋。雖然有些作曲家認為調性與節奏的實驗才是新音樂的前沿，但另一群作曲家則認為在有聲電影中創造音樂與戲劇的全新方式更令人躍躍欲試。康果爾德的兒媳海倫認為，他們的偏好也與此有關。二○二○年，她談及岳父時如此回憶：「他是個大指揮家，控制著家中的一切，包括重新整理音樂室裡每一件女僕動過的物品。至於電影，他的音樂及其演奏都由他直接監督。」

同時，出身富有猶太維也納家庭的許泰納，也證明華格納在《尼貝龍指環》臻至完善的作曲技巧，將由受過德奧訓練的作曲家及其美國學生繼續發展。這些作曲家遭第三帝國定義為猶太人，幾乎沒有例外，儘管他們大都沒有宗教信仰，而有些則成長於早年飯依基督教的家庭。這句話經常被引用：「我們自認是德國人，是希特勒把我們變成猶太人。」好萊塢有聲電影的第一代配樂作曲家是「墮落者」，名列希特勒的非法音樂危險作曲家清單之上。

創作電影配樂或許是入門級的工作，但並未被視為作曲家的二流工作。電影公司不過是另一委託創作新音樂的單位。舉例而言，在蘇聯，電影配樂不代表降低標準，普羅高菲夫與蕭斯塔科維契正是有力的證據。在英國，亞瑟・布利斯（Arthur Bliss）、威廉・華爾頓（William Walton）等作曲家的電影音樂、交響曲以及協奏曲皆為眾人所認可。布利斯於

一九五三年被任命為女王音樂大師（Master of the Queen's Musick），華爾頓分別於一九三七年與一九五三年為國王喬治六世與女王伊麗莎白二世譜寫加冕進行曲。我們接下來將看到，只有那些在好萊塢成名的二戰難民作曲家，才會因為與新媒體的關聯以及從中取得巨大成功，而導致「嚴肅」聲譽一落千丈。戰後，人們一度認為替好萊塢譜曲本質上是不好的（而為蘇聯、英國、義大利、法國電影譜曲則是好的）。

⠿ 電影與音樂

在二十世紀，電影風靡全球——這是說故事的終極協作媒介，運用了歷代雛型與新興技術：視覺、聽覺，最後再加上沉浸式的體驗。正如早期作曲家在教堂、劇院以及隨後持續發展的城市中的音樂廳與大歌劇院討生活，電影成為二十世紀新音樂來源。無怪乎這麼多年輕的創意能量從傳統的古典音樂場館轉而為電影譜曲、共同創作。同樣重要的是，大家都會去看電影：古典音樂迷以及不聽音樂會或歌劇的人。

一八九〇年代，藉由許多攝影師、化學家與發明家的才能，電影出現了。不過，是法國的盧米埃兄弟（Lumière）將這項新發明公諸於世，擁有適切姓氏（譯按：「盧米埃」文原意為「光」）的奧古斯特（Auguste）與路易（Louis）的第一步，是於一八九五年十二月

二十八日在巴黎上映十部短片。電影真正可以開始講述故事之後，就配上了音樂，以鋼琴、管風琴彈奏，有時由管弦樂團演奏。一九二〇年代後期，音樂開始預錄並與電影同步——從此便維持這個模式。

最初，配樂是即興演出。接著，出版社將古典音樂的主旋律和新音樂依照情緒分類、出版成冊，主打客群為在新市場中工作的鋼琴家與管風琴家。不久，作曲家開始為重要的「無聲」電影創作專屬的原創配樂。

傳統戲劇仍活躍於歐美城市知名劇院，而這種深具潛力的新媒體展現有前所未見的親密感與壯闊場面，則能夠在任何具備黑暗的房間、銀幕及電力之處講述故事。許多為新媒體譜曲的知名音樂家都是歌劇作曲家，其中包括卡米爾·聖桑（Camille Saint-Saëns）、馬斯卡尼、理查·史特勞斯，這並不令人意外。

電影是新玩意，讓人興奮。我先前提過，為新媒體寫作所帶來的興奮感，肯定無異於約同一時期吸引年輕作曲家嘗試創作的實驗音樂。然而，創作電影音樂為才華洋溢的作曲家帶來了極大的挑戰及機會，新音樂的演出地點不是擁有數百名會員的私人俱樂部，而是在佔有龐大觀眾群的全球各地。

二十世紀古典音樂拼圖中的關鍵部分之一是分配給電影音樂（movie music）的位置，或者稱之為「影業音樂」（music for the cinema），以謹慎避免與「電影」一詞相關的虛假貶義詞產生連結。一九三〇年代初期，當技術已進步到音樂、影像、歌聲和說話的聲音可以同步，音樂就由出身歐洲最嚴格知名音樂學院或（比較不嚴格的）美國音樂學院的音樂家來創作。這是年輕作曲家嶄露頭角的最大平台。

我們感興趣的並非使電影音樂與眾不同的部分，而是將它與所有音樂的核心相連結的部分。把電影音樂描述為一種類型並不精確，因為電影只是音樂的傳遞系統，而它所傳遞的音樂，就與廣義而言的音樂一樣多變。不過，如果依據音樂最初的發源地（音樂廳、歌劇院、劇院）分類音樂，那麼我們可以將電影音樂作為獨立項目來討論。這種分類法的問題在於，它必然讓我們陷入爭論，例如：蓋希文的《波吉與貝絲》是歌劇還是音樂劇？史特拉汶斯基的《春之祭》是否屬於芭蕾舞音樂？或者孟德爾頌的《仲夏夜之夢》戲劇配樂是否曾經打算於音樂廳演出？

二十世紀新古典音樂重視現代性的嚴格要求，導致許多作曲家寧願在藝術中最不可能之處尋找藝術自由：商業電影。儘管必須計時，而且要面對多位老闆的要求（以及完全缺乏工作保障），但許多作曲家還是在電影中找到一席之地。作曲家永遠不必擔心差評，因為媒體上的嚴肅音樂評論家通常會直接將其忽略。唯有一年一度的奧斯卡頒獎典禮才

會帶來榮譽與惡名，作曲家的名字在台上公開宣布。除此之外，他們的工作相對匿名——這與當代古典作曲家完全不同，後者的名字見於樂譜、音樂會節目冊與唱片上。

通常被稱為「電影音樂」或「好萊塢音樂」是在有聲電影發明時創作的某種管弦樂風格，即一九二〇年代後期、一九三〇年代的古典音樂。如前所述，理查・史特勞斯創作力旺盛，譜寫悅耳複雜的調性歌劇，以及許多義大利、俄羅斯、德國、奧地利的交響樂與歌劇作曲家，包括：康果爾德、拉赫曼尼諾夫、普契尼、普羅高菲夫、雷史畢基。這是由歐洲人直接帶到好萊塢攝影棚的音樂風格。對於有聽音樂會習慣的觀眾而言，那就只是音樂。這是歐洲、俄羅斯與美國音樂學院的課堂內容，作為一種風格並沒有什麼特別引人注目或與眾不同之處。任何風格值得注意的是，藝術家在其中的手法：如何調整、平衡、以某種方式變得獨特，超越其固有的限制，並且發揮藝術家預期的效果。

上述內容還有另一重點：隨著受過歐洲訓練的第一代好萊塢作曲家高齡化，其極度浪漫的音樂演變成風格更精簡的電影音樂，主要由在美國出生求學的音樂家創作——不過，他們接受的是歐洲典範人物的指導訓練。這些新一代作曲家包括：艾默・伯恩斯坦（Elmer Bernstein，師從柯普蘭、羅傑・賽旬思（Roger Sessions）以及茱莉亞音樂學院的亨麗耶塔・麥可森（Henrietta Michelson，師從南加州大學米克羅斯・羅薩（Miklos Rózsa）、李奧納・羅森（傑瑞・高史密斯（師從南加州大學與茱莉亞音樂學院）、伯納・赫曼（就讀紐約大學與茱莉亞音樂學院）、李奧納・羅與逃難來美的大師卡斯特諾沃）、伯納・赫曼

塞曼（Leonard Rosenman，師從荀貝格、賽甸思、路易吉·達拉匹可拉（Luigi Dallapiccola）以及艾力克斯·諾斯（Alex North，就讀寇蒂斯音樂學院、茱莉亞音樂學院、莫斯科音樂學院）。同時，電影配樂德高望重的大老也在以正常的方式進化、適應新環境，並且回應從錄音、廣播以及同儕那邊所聽到的音樂——世界音樂（通常是「民族」（ethnic）音樂）、流行音樂、爵士樂、音樂會音樂以及前衛音樂。

在二十世紀，有些作曲家接受音樂會音樂與電影音樂風格分離的概念。約翰·威廉斯的特色很難在他的協奏曲中聽見，令許多歌迷感到驚訝。他採取毫無組織的無調性語言，並未表現出大受歡迎的電影配樂中繁盛的旋律天賦。顏尼歐·莫利柯奈（Ennio Morricone）也抱持相同的看法。當莫利柯奈開始指揮他的作品音樂會時，上半場專屬實驗前衛作品。下半場是電影配樂選粹。觀眾很快就明白自己想聽的是什麼，於是在中場休息後逐漸現身。我問莫利柯奈，為什麼他以兩種風格創作？他說，這是為了「尊重不同類型的音樂」。換句話說，音樂會音樂（或「絕對」音樂，即不「關於」任何事物的音樂）是無調性的，而電影音樂仍然以豐富的旋律與戲劇性發展為基礎，藉此講述故事、描述場景與時間。

任何關於戲劇音樂可行性的討論，大致上在乎的是：音樂風格（或音樂語言本身）是否多樣靈活，足以講述多種故事或者讓聽眾踏上複雜的情感旅程？在歐洲發展起來的音

樂，已展現出具有描繪事物的非凡能力——它可以描述情緒狀態。舉例而言，十七世紀初左右，談論新音樂作品的著作必然包含作曲家熱情洋溢的序言，例如：由克勞迪歐‧蒙台威爾第（Claudio Monteverdi）、朱利歐‧卡契尼（Giulio Caccini）等人，談論音樂與詩歌作為表達情緒的管道。幾百年後，歐洲音樂從來都不是中性的聽覺繪畫。音樂的這項重要特點首見於希臘人的記錄，歐洲聽眾以他們耳中「所見」，來為海頓的新交響曲命名。因此，海頓有些交響曲擁有「母雞」（The Hen）或「時鐘」（The Clock）之類的綽號。

隨著器樂變得更具描述性，作曲家開始公開「講故事」，賦予作品特定的標題——這可不是觀眾所取的暱稱。在十九世紀，白遼士創造了戲劇交響曲：法蘭茲‧李斯特（Franz Liszt）則發明了新術語來指稱由單一樂章講述一個故事的（帶有標題）獨立音樂作品，他的「交響詩」清楚展現音樂在沒有文字、布景，或甚至是沒有戲劇的情況下，也能夠講述故事。劇場自在觀眾心中。

除了交響樂作品、歌劇與芭蕾舞，古典音樂還有作為對白戲配樂的重要傳統，最早可以追溯到海頓。這些製作與歌劇一樣，都始於序曲，以推動故事的發展。有些音樂伴隨布景變換、營造氣氛，有些音樂則低聲演奏搭配對話。這些段落被稱為「音樂話劇」（melodrama）。

搭配話劇的音樂，無論悲喜、史詩或情愛，幾乎都是我們熟知的重要古典作曲家的作品，包括：海頓、舒伯特、貝多芬、柴可夫斯基、史特勞斯、康果爾德、普羅高菲夫、西貝流士、蕭斯塔科維契、德布西，以及布列茲，他曾於一九四八年為勒內‧夏爾（René Char）的廣播劇作曲。現在，我們在音樂廳裡欣賞孟德爾頌的《仲夏夜之夢》、貝多芬的《艾格蒙》（Egmont）與舒伯特的《羅莎蒙》（Rosamunde），通常只演出序曲而已；不過，當初作曲家從未打算在這種場地演奏這些作品。

電影的戲劇音樂與上述這些作品不同的是，音樂與演出是一個整體，就如同二十世紀上半葉也正在發展的所謂電子音樂。作曲家可以精準地在動作發生的那一刻，發揮才華來塑造情緒。這並非電影獨有的特色。作曲家可以精準地在動作發生的那一刻，發揮才華來而且，就如先前提及的，華格納歌劇的歌手準確地隨著音樂所描述的姿勢演出，音樂與動作合而為一。然而，電影可以完全掌握，實現最佳的結果，並且不斷重播——理想視覺環境中動作與音樂的合作成果。

年年進步的技術帶來更吃力的挑戰，但也帶來更豐碩的回報。計算出特定速度下需要多少小節的音樂，才能配合每秒二十四幀的電影放映機，提供電影畫面配樂——康果爾德等數學不錯的作曲家能夠樂在其中。正如同其他作曲家受十二音列作曲的數學運算吸引，電影作曲家也可以享受時間與主題嚴格限制下，創作所帶來的純粹樂趣與艱鉅任

務。偉大作曲家的作品符合要求，而且超越其限制，使得這些音樂聽起來理所當然。[1]

在同步錄音初期（一九二七—三二），好萊塢主管與導演認為音樂的唯一用途，是搭配有歌曲與舞蹈的電影。電影公司紛紛從百老匯挖角作曲家、作詞家與編曲家。詞曲雙人組理查・羅傑斯（Richard Rodgers）與羅倫茲・哈特（Lorenz Hart）、蓋希文及其作詞家胞弟伊拉（Ira Gershwin）、寇爾・波特（Cole Porter）、傑羅姆・柯恩（Jerome Kern）、奧斯卡・漢默斯坦二世（Oscar Hammerstein II）、哈洛・亞倫（Harold Arlen）和歐文・伯林（Irving Berlin）都被聘請到西岸。

不過，在戲劇場景中的對白演奏音樂的概念，也就是所謂的「配樂」（underscoring），並不是大多數的製片人考量的重點。以前人們確實認為管弦樂會干擾對話場景，讓觀眾搞不清楚狀況。為什麼沙漠或海洋會有管弦樂團在鏡頭外演奏？我們無法確認好萊塢高層是否看過管弦樂團在樂池伴奏的有聲電影，但即使他們有過這樣的經驗，銀幕上的「真實感」會讓他們判定，在電影的戲劇場景中加入音樂只會帶來混亂。

一九三二年，雷電華電影公司（RKO Pictures）的音樂總監許泰納應製片人大衛・塞茲尼克（David O. Selznick）之邀進行實驗，為劇情電影譜寫配樂，該片改編自紅極一時的美國作家梵妮・赫斯特（Fannie Hurst）的故事《夜鐘》（Night Bell）。年少時期在維也納的經驗，

讓許泰納非常了解音樂能夠賦予口語文本更深厚的意義。他也知道音樂在華格納的史詩級歌劇中如何發揮作用，知道華格納如何透過記憶理論與音樂動機在一長段時間內講述故事。他在成長過程中欣賞壯闊的戲劇、傑出的交響樂以及那個年代音樂的精彩演出，其中包括他祖父製作的小約翰·史特勞斯的輕歌劇。年輕的許泰納與康果爾德都熟悉史特勞斯的兩種「類型」：理查·史特勞斯與小約翰·史特勞斯（兩者沒有親戚關係）。他曾試圖說服雷電華的老闆，讓他為劇情電影譜寫配樂，而不是將音樂限制在「都在唱歌跳舞！」的歌舞片。

一九三一年十一月，塞茲尼克擔任雷電華新攝影棚負責人，許泰納找到了志同道合的夥伴。根據《許泰納的音樂》（Music by Max Steiner）[2] 的作者史蒂文·史密斯（Steven C. Smith）的說法，塞茲尼克從小就喜歡看有管弦樂伴奏的無聲電影，他批准的第一部電影是赫斯特的小說改編電影。值得注意的是，這部電影改名為《六百萬交響曲》（Symphony of Six Million），其劇本預先聲明「整部電影都將伴隨著交響曲配樂」。整部劇本的配樂指示，呈現出影像、文字、音樂在電影中合而為一，成為史無前例的想像場景。「菲利克斯在陽光下……他抬頭注視光線，這正是重生的畫面，配樂攀升成為情緒高潮的終曲。」隨著毛片每日送來、電影接近完成，許泰納開始動工。這段經歷將改變他的人生，甚至可以說是完全改變了交響樂的發展方向。《六百萬交響曲》是一部灑狗血的庸俗之作，年輕的猶太外科醫生拋棄家人，遠離曼哈頓下東區的猶太區，成為公園大道上專門醫

治富人與名人的成功醫生。當他的父親需要緊急進行腦瘤手術時，母親懇求由他動刀（「媽，別叫我動這個手術！」）。他心軟了（「兒子，上帝會引導你的手指！」），結果父親死在手術台上。特寫鏡頭帶出手術刀、血壓計以及偷窺的眼神，格雷哥里‧拉托夫（Gregory Ratoff）的死亡場景是電影需要配樂的最佳證明。在醫院場景聽見管弦樂，大家沒有任何疑慮。世界各地都發現，音樂與靜默能夠吸引觀眾的注意力。3

一九三三年，《六百萬交響曲》在希特勒成為德國總理的幾個月前發行，大受歡迎，影評注意到許泰納的配樂。塞茲尼克的下一部電影是《蠻女天堂》（Bird of Paradise），他致信許泰納：「為了讓我發大財，你的音樂可以從第一幀持續到最後一幀。」《許泰納的音樂》的作者算了一下：「這部八十二分鐘長的電影，只有兩分鐘沒有配樂。」

不久，每一間好萊塢電影公司都忙於建立、擴展音樂部門，聘請自己的交響樂團。到了一九四〇年，華納兄弟（Warner Bros.）在五十二週內發行了五十部電影，而且全部都配上新的音樂。那時，歐洲戰事肆虐，好萊塢作曲家想盡辦法要讓留在歐洲的家人離開，而新的國度，一個陽光燦爛、橘樹芬芳的城市裡，難民作曲家在此創作的是——德國音樂。許泰納陸續創作三百多首管弦樂電影配樂，有些長度只有幾分鐘（主題曲、過渡段落與尾聲），有些則持續了一個多小時，一九三九年的《亂世佳人》（Gone with the Wind）長達三小時——比《萊茵黃金》還要長。許泰納深知其藝術源頭：「我得概念來自華格納。」

如果華格納生在這個世紀，他會成為冠絕群倫的電影作曲家。」

正如華格納為齊格飛與他所持的劍各創作了一個主題，許泰納也為塔拉莊園（Tara）、保母（Mammie）與韓美蘭（Melanie）寫了專屬的動機。他清楚如何利用觀眾的記憶來創造時間感、引發追憶之情、擴大渲染力，就像華格納在《諸神的黃昏》（Götterdämmerung）為齊格飛的送葬曲引用無數音樂片段的效果。

比方說，許泰納在《亂世佳人》片頭曲的開場就演奏「塔拉莊園主題」。電影標題「Gone with the Wind」從右往左略過，旋律以這些字詞移動的速度作為節奏，深植觀眾的腦海之中。大約十分鐘後，郝思嘉（Scarlett O'Hara）的父親告訴她，莊園有多麼重要，這時，「塔拉莊園主題」與農場、塔拉莊園以及土地產生連結。這段旋律在電影中首次回歸，以英國管演奏，為父親的一席話伴奏。語畢，管弦樂團演奏整整二十秒氣宇軒昂的旋律，鏡頭拉遠，展露一對父女的剪影佇立於高大的橡樹旁，四周是青翠的大地。音樂延續了父親的情緒，就像華格納在角色停止唱歌之後才展現最精彩的主題。

一個多小時後，郝思嘉回到歷經南北戰爭肆虐的家園，「塔拉莊園主題」並未再次出現。主題的小片段再度以哀戚的英國管呈現，穿插戰前快樂時光的旋律記憶，而基本的音樂色調是複雜而憂鬱的華格納半音。郝思嘉的母親死了，塔拉莊園慘遭洗劫，她的父親精

神失常、不發一語。直到她將悲傷轉化為破釜沉舟的決心（「上帝作證，我再也不要挨餓了！」），「塔拉莊園主題」才會回到一個半小時前在片頭曲聽到的第一次迭代。許泰納運用華格納準則的效果極為強烈，以英雄式結尾為電影上半部畫下句號。

其他電影作曲家為許多人物與情境打造了獨特的主題，包括：艾洛・佛林（Errol Flynn）的羅賓漢、葛雷哥萊・畢克（Gregory Peck）在《意亂情迷》（Spellbound）中的心理狀況、布利斯・卡洛夫（Boris Karloff）的科學怪人與他的新娘艾莎・蘭切斯特（Elsa Lanchester）以及葛洛麗亞・史萬森（Gloria Swanson）在《紅樓金粉》（Sunset Boulevard）中過氣的默片明星。曾在維也納創作過五部歌劇的康果爾德表示，他為華納兄弟創作的電影配樂是「沒有歌唱的歌劇」，並且將其應用於電影配樂，即使這些角色是在說話而不是唱歌。許泰納與他的歐洲同輩曾在歌劇院，親身體驗華格納音樂與動作同步技術的效果，並且稱普契尼的《托斯卡》是「史上最偉大的電影配樂」。

從這個角度來看，在戲劇音樂中，華格納透過創造連貫性所達成的卓越成就，可以視為電影音樂創作的前身。這就是許泰納想表達的意思：這種音樂可以營造情境、塑造角色，在一段長時間、充滿情感的故事中，透過同步聲音與影像來呈現結構與情節。

由於許泰納以德國戲劇、歌劇的管弦樂伴奏傳統大獲全勝，因此一九三三年起，大大小

小電影公司都需要新交響樂，開始招兵買馬。受過歐洲訓練的猶太神童聽到了召喚，冒著風險遠離家園數千公里，前往新國家為自己與家人謀求生存機會：

· 米克羅斯·羅薩（Miklós Rózsa），來自匈牙利的神童，學會閱讀音樂先於文字，出身要求嚴格的萊比錫音樂學院的資優生。移民美國，創作了九十八部電影配樂，包括：《意亂情迷》、《雙重保險》（Double Indemnity）、《賓漢》與《萬世英雄》（El Cid），以及為音樂廳所寫的管弦樂與室內樂作品。

· 二十七歲的法蘭茲·威克斯曼來自德國，在德勒斯登接受嚴格的訓練，畢業後在銀行工作掙錢，同時在柏林兼職當爵士音樂家。他與朋友比利·懷爾德（Billy Wilder）一起來到美國，創作了一九三五年《科學怪人的新娘》（The Bride of Frankenstein）的配樂。威克斯曼旋即被任命為環球影業（Universal Studios）的音樂部門主管。他後續創作了一百五十部電影的配樂，其中包括接連獲得奧斯卡獎的《紅樓金粉》與《郎心如鐵》（A Place in the Sun）。威克斯將爵士樂與馬勒、史特勞斯的和聲世界相互融合，使他成為描繪《後窗》（Rear Window）的葛麗絲·凱莉（Grace Kelly）、《費城故事》（Philadelphia Story）的凱薩琳·赫本（Katherine Hepburn）與《郎心如鐵》的伊麗莎白·泰勒（Elizabeth Taylor）的最佳人選。

- 在聖彼得堡，天資卓越的迪米特里・提昂金向弗拉迪米爾・霍洛維茲（Vladimir Horowitz）的老師菲力克斯・布魯門菲德（Felix Blumenfeld）學習鋼琴；他也在俄羅斯最傑出的作曲教授亞歷山大・格拉祖諾夫（Alexander Glazunov）門下學習作曲，他的師兄包括蕭斯塔科維契與普羅高菲夫。這段期間，他認識到了美國流行音樂。在一個校外的學生聚會之夜，十七歲的提昂金偶然發現一本雜誌上印有當代美國歌曲：一九一一年的熱門金曲《亞力山大的散拍音樂樂團》（Alexander's Ragtime Band）。他明白自己必須想辦法離開俄羅斯，去追尋這種活力充沛的新音樂來自何方。當時，提昂金不可能知道歐文・伯林——這位出生在西伯利亞的音樂家，一八九三年來到紐約市時只有五歲。提昂金後來曾在柏林待了一段時間，向當地最知名的作曲老師義大利未來派費魯西奧・布索尼（Ferruccio Busoni）學習，然後前往巴黎，擔任蓋希文鋼琴協奏曲一九二八年在歌劇院歐洲首演的獨奏家，當晚蓋希文坐在觀眾席。

- 他取了假名，因為音樂出版商在電話上聽錯他的本名伊瑟瑞・巴林（Israel Baline）。

- 提昂金的第一部重要好萊塢電影配樂是一九三三年的《愛麗絲夢遊仙境》（Alice in Wonderland）。他的配樂與歌曲贏得四項奧斯卡獎（共二十二項提名）。有一個意想不到的事實或許鮮少人知：當另一位斯拉夫裔美國猶太人柯普蘭（父母來自立陶宛）在紐約創作「假」牛仔芭蕾舞劇《牛仔競技》（Rodeo）、《比利小子》（Billy the Kid），俄羅斯裔猶太人提昂金正在西岸譜寫「假」牛仔音樂，例如《紅河谷》（Red River）、《日

正當中》（High Noon）等約翰·韋恩（John Wayne）電影的配樂，以及《浴血邊城》（Rawhide）的主題曲。（有人問他，為什麼身為俄羅斯人，沒有在美國西部生活的經驗，卻如此擅長描寫那裡廣袤的天地，他有句名言：「草原就是草原。」）

• 來自波蘭的另一位神童：布羅尼斯瓦夫·卡佩爾（Bronisław Kaper），於華沙音樂學院學習作曲。他在柏林結識奧地利人華特·尤爾曼（Walter Jurmann），一同前往美國，創作了《舊金山（敞開金門吧）》（San Francisco (Open Your Golden Gate)）等歌曲，並為馬克思兄弟（Marx Brothers）的《歌劇院之夜》（A Night at the Opera）和《賽馬場的一天》（A Day at the Races）譜寫歌曲。卡佩爾為《孤鳳奇緣》（Lili）所寫的音樂贏得奧斯卡獎，並為《叛艦喋血記》（Mutiny on the Bounty）與《歡樂梅姑》（Auntie Mame）創作配樂。

• 來自維也納的康果爾德可說是最受眾人讚譽的作曲家。康果爾德受到新媒體有聲電影的吸引，而他的音樂在德國遭禁。起初，他半年待在維也納創作音樂會及戲劇作品，接著前往在好萊塢度過冬季，兒子喬治的肺部痼疾也因此有所改善。一九三八年在洛杉磯時，他得知希特勒曾命令奧地利總理庫特·舒施尼格（Kurt Schuschnigg）拜訪他。舒施尼格收到最後通牒，將權力移交給奧地利納粹，並且獲悉德奧合併（Anschluss）是必然的結果。康果爾德及其家人無法回到奧地利，還面臨挑戰，要趕在邊境關閉之前讓父母與長子恩斯特（Ernst）離開。恩斯特與祖父母搭乘最後一班火車離開維也納，

車廂非常擁擠，他不得不坐在一名納粹士兵的腿上。抵達洛杉磯後，恩斯特於北好萊塢高中完成學業，榮獲畢業生代表的身分，隨後加入海軍陸戰隊。

這些猶太裔作曲家在歐洲最頂尖的音樂學院中名列前茅，他們後來都運用了華格納的主導動機以及其所發現記憶在長篇樂劇與喜劇中的功效。最諷刺的是，他們不僅將華格納美學帶給沒有聽歌劇習慣的大眾，他們還向世界「傳授」古典歐洲音樂的符號與詞彙，同時又各自擴展其內涵。許泰納的《亂世佳人》配樂是華格納風格的交響詩，偶爾引用來自美國南部的知名流行旋律，沒有人會反對這種說法。它僅被當作「音樂」來聽。正如伯恩斯坦曾說：「數百萬人聽到了他們的音樂，但如果他們創作的是室內樂、交響曲或歌劇，人數不會那麼多。」[4]

⁞⁞⁞ 心靈劇場

當然，華格納與華格納主義並非憑空出現的。根據古希臘前人的著作，音樂一直以來都具有敘事傾向，並能夠將自身與實體物件、情感與其他感官連結。在前電影時代，不是專門為舞台寫作的作曲家，是否期望聽眾在體驗他們的音樂時以敘事的角度來理解？若是如此，是否存在通用的解釋或屬於個人詮釋……或兩者兼具？德國音樂學家安諾·蒙

根（Anno Mungen）是研究歐美「前電影音樂」的第一把交椅。蒙根的研究在十九世紀書籍與報紙廣告中，發現了器樂與視覺意象結合的啟發性資訊。5

例如，一八一二年二月，貝多芬的《第五號鋼琴協奏曲》（又稱《皇帝》）在維也納霍夫劇院（Hoffheater）進行首演，搭配兩個「活繪畫」（tableaux vivants）。6（或者應該反過來說：兩個活繪畫由貝多芬的《第五號鋼琴協奏曲》伴奏？）貝多芬的學生卡爾·徹爾尼（Carl Czerny）擔任獨奏家，貝多芬依然在世，而且肯定在場。第一樂章搭配的是拉斐爾的《席巴女王拜見所羅門王》（Queen of Sheba Paying Homage to Solomon），由定格的真人演員飾演。

接續的是尼可拉·普桑（Nicolas Poussin）的《昏厥的以斯帖》（Swooning of Esther）。我們無法確定當時音樂與圖像是否同時演出，但得知音樂透過視覺藝術來傳達，能夠幫助我們理解貝多芬音樂在他的時代的作用。這首協奏曲只有一個中斷，第二與第三樂章連續演奏。這或許可以推測，這兩幅畫作是在演奏過程中供人欣賞，而休止用於重新布置舞台。

到了一八七〇年，杜塞道夫、伍珀塔爾、倫敦等地曾多次嘗試為貝多芬的交響曲配上圖像。（別忘了，七十年後迪士尼在《幻想曲》中也為貝多芬的「田園」交響曲做了同樣的事，受到「純粹主義者」一片嘲弄。）奧托·尼可萊（Otto Nicolai）、芬妮·孟德爾頌（Fanny Mendelssohn）、麥亞白爾、楊納傑克、西貝流士、理查·史特勞斯都曾為活人

造型創作的原創音樂。一八九二年，理查‧史特勞斯為卡爾‧亞歷山大（Carl Alexander）大公的婚禮創作四首搭配活繪畫的曲子；這些作品隨後在音樂廳演奏（一八九七），進而證明了他提出的觀點：音樂無論搭配圖像與否都能演出。後來，他回收部分音樂用於一九二五年默片的配樂及歌劇《玫瑰騎士》之中，透過作曲家本人展現音樂多變的功能與目的。

十九世紀初期，大城市與宮廷流行的視覺娛樂形式是「透視畫」（dioramas）：黑暗的房間裡有類似電影般的屏幕呈現想像的地景，伴隨音效與音樂，比如阿爾卑斯山景中隆隆崩裂的冰川，或會堂式教堂內部伴隨管風琴音樂。「漂浮景緻」（Pleoramas）則是動態全景圖，這種娛樂持續變化的圖像可能是沿著萊茵河旅行，觀眾坐在靜止的船上，負責同步操作的工作人員不斷移動手繪場景，讓人有種正在旅行的感覺，並且伴隨鳴笛聲。華格納為《諸神的黃昏》創作齊格飛的「萊茵河之旅」時，他肯定曾想到這種視聽娛樂。

值得注意的是，這種娛樂活動至今仍然可以體驗，例如：迪士尼樂園的「星際旅行：冒險續航」（Star Tours: The Adventures Continue），以及加州拉古納海灘（位於原迪士尼樂園南邊）一年一度演出一系列活繪畫的「名畫真人秀」（Pageant of the Masters），由管弦樂團現場伴奏原創音樂。這個古老的歐洲傳統在一九三三年移植到南加州，那些蔑視迪士尼主題公園、認為名畫真人秀只是南加州媚俗活動的人可能不會留意。這如果稱得上媚俗的話，那也是古老的歐洲媚俗，或所謂的傳統文化。

更重要的是，我們要知道十九世紀歐洲人是如何定義「圖像」（picture）這個詞。首先，這不只是一種光學現象，而是一個由人以某種方式打造的想像產物，比如透過顏色與透視法，或是聲音與氣味。因此，我們或許可以說，觀眾體驗貝多芬的交響樂的同時也在聆聽圖像；而且，同樣重要的是，貝多芬本人也有這樣的意圖。

他的「田園」交響曲（一八〇八）是音樂視覺內涵的公開宣言。（韋瓦第於一七一七年左右創作的《四季》也有許多相同的手法。）貝多芬打破交響樂的形式，賦予每個樂章視覺描述──就像他在《第五號交響曲》的音樂結構，運用貫穿全曲的節奏動機，打破樂章之間的隔閡，他的《第九號交響曲》透過加入人聲來附加明確的詩歌意象，藉此強化其中隱含的意義。

我們知道在十九世紀中葉，舒曼的《第二號交響曲》曾被描述為以感覺構成而不是文字書寫的小說，德語單詞是「感覺小說」（Gefühlsnovelle）。因此，奉蒙根重要的著作作為圭臬的音樂學家可能會得出以下結論：西方文化中不存在非描述性或非敘事性的音樂，因為人們聆聽交響樂、奏鳴曲和弦樂四重奏時，腦海總會浮現一系列的意象、情感以及畫面。已退休的偉大歌劇教練和伴奏蘇珊娜・蘭貝斯卡亞（Susanna Lemberskaya）在基輔音樂學院求學時，老師指示學生為每一首學過的鋼琴奏鳴曲「編造自己的故事」，當你在演奏時，就是在「訴說」個人的敘事。

那麼說來，也許電影可以被視為音樂早就在人們腦中達到的效果，而不是電影配樂以音樂回應、描述電影中的視覺與戲劇元素。任何有幸指揮過馬勒《第三號交響曲》的指揮家，一定能夠「看見」這一段的畫面——一組小鼓敲擊軍隊行進節奏並慢慢淡出，彷彿漸行漸遠，突然，八支法國號以完全不同的速度，用極強的力度高聲唱出開場英雄主題的再現部。這就是電影所謂的交叉淡入淡出，但一八九五年馬勒想像、創作這首曲子時，無法在電影中實現，因為這項技術才剛被發明出來。

有了這種對圖像意義的理解，我們才能更加明瞭普契尼描述歌劇《波西米亞人》（一八九六）四幕時的用詞是多麼地天才。根據「波西米亞人〔即貧困學生〕生活場景」小書，歌劇的每一幕都被稱為義大利文的「圖像」（quadro）。第三幕結束時，普契尼指示布幕在最後四十五秒開始緩慢降下（通常是在五至七秒內降下）。雪花開始飄落，咪咪與魯道夫獨處。咪咪唱道：「冬天要是永遠持續就好了！」（Vorrei che eterno durasse il verno!）重逢的一雙戀人繼續歌唱，布幕開始緩緩落下。十九世紀歌劇院的布幕並非像斷頭台一樣從天而降，而是從上方與側面向中間關閉，形成不斷縮小的框架，觀眾可以從中窺見舞台。換句話說，這是當時最接近特寫的技術。兩名舞台工作人員走到幕後上方，引導其他工作人員在側邊操作極為沉重的布幕邊緣，樂團演奏出這一幕的最後兩個和弦，嗒噠，他們隨著音樂精準地闔上布頭。[7]

馬勒、德布西、西貝流士、普契尼與理查・史特勞斯創作音樂時，盧米埃兄弟正帶著盧米埃電影機前往孟買、倫敦、蒙特婁、紐約和布宜諾斯艾利斯巡迴演出。古典音樂及其在聽眾腦海引發的動態圖像，不久將與新的視覺媒體結合，把歐洲古典音樂的語言從音樂廳與歌劇院帶到世界的每一個角落。

一個世代之後，世界正無情地走向第二次世界大戰。新上任不久的德國總理希特勒在其柏林辦公室與柏特斯加登（Berchtesgaden）住所安裝最新的有聲電影投影設備，放映最新的好萊塢電影。美國與德國尚未開戰，好萊塢電影公司有數千名歐洲員工管理電影的發行。希特勒在深夜放映由猶太人許泰納配樂的《金剛》時，8 史達林請普羅高菲夫為蘇聯最偉大的電影配樂，而一九三七年墨索里尼則在歐洲最大的新片場羅馬「電影城」拍電影。

第八章

Chapter 8
A New War, an Old Avant-Garde

新戰爭，舊前衛

一九四五年停戰之後，那些負責傳達、決定應該委託音樂家創作、演出哪些作品，以及大眾應該聆聽哪些曲目的歐美古典音樂領袖與策展人，面臨二十世紀反覆出現的問題：「我們接下來該何去何從？」這個問題隱含著：「我們剛剛經歷了什麼？」

經歷一個世代的政治動盪，音樂被作為政治意識型態的象徵代表，上述的問題因而變得非常棘手。現在，這個問題關乎社會大眾，因為它涉及每個人戰爭期間與戰後的行為和身分認同。政治家、工業界領袖或「一般」人，無論他們是否參加音樂會與歌劇，情況皆是如此。這可不是一個無關緊要的問題。新解放的國家政府運用公共資金重建管弦樂團、歌劇院以及廣播電台。因此，這關係到我們現在是什麼人，而不是我們曾經是、或曾經想成為什麼人。一九四六年的德國人允許自己在柏林聽什麼音樂？義大利戰敗後，當羅馬正在制定新憲法時，米蘭斯卡拉歌劇院能為大眾上演哪一種歌劇？

先前闡述在二十世紀歷史上，一戰前各種前衛運動對於古典音樂的論戰與指導方針，都未能產出新一代可被接受的曲目。此外，大眾想聽的其他種類的古典音樂，如：非前衛的義大利歌劇、流亡者創作的交響曲，正好令人想起應該遺忘的痛苦記憶。歐洲知識份子也感到惶恐，包括但不限於德國和義大利的樂評家與教授，他們先前與政權共謀的課程、演講與學術論文，現在顯得有損名譽，需要為其找到正當的理由。

戰後，保留學術職位的前第三帝國歐洲大學教授找到新方法，維持對「墮落」作曲家的一致立場。領導戰後知識份子評論的德國人藉由拒絕亨德密特、康果爾德、懷爾德與荀貝格所寫的美國音樂，成功地從音樂廳將他們的音樂作品仍嘆通不止的心臟中摘除。這是致命的一擊。戰敗國激昂的情緒以「專家」最權威的聲音表達出來，因而導致整個一世代的音樂都遭到消滅；隨後，勝利國尊重戰敗國的觀點，並尋求他們支持，來對抗新戰爭的新敵人——蘇聯共產主義。

他們找到一個簡單的解方，在大眾與大師之間達成心照不宣的默契：不演奏任何一首當時的曲目。「納粹」音樂以及被納粹禁止的墮落音樂，被便宜行事地歸屬於同一類令人為難的音樂。這個作法尤其尷尬，因為懷爾、亨德密特、康果爾德與荀貝格想要與歐洲人分享他們的音樂。但是，歐洲人願意聆聽嗎？義大利身敗名裂的作曲家以及那些「放棄」祖國並在美國倖存的作曲家，都被扔進同一個垃圾坑：皮才弟與梅諾悌、馬斯卡尼與卡斯特諾沃。因此，經過拖網般不分青紅皂白的打撈，音樂世界已被淨化，清除大家現在不願聽到的曲目。目前這個策略仍持續進行，值得我們深入探索其產生過程。

觀眾一如往常，選擇他們想聽的內容。音樂民主化隨著收音機、留聲機與有聲（說話與唱歌）電影的發明而來。戰前歐洲人喜歡的古典曲目，是大家欣然再次聆聽的曲目，即使演奏家名聲不佳，通常也能受到包容。新的詮釋者很快就出現了，而新的技術也讓人

們重新發現舊的傑作，這一切都使得演奏戰前的音樂免受戰後初期複雜情況的影響。

貝多芬的《第九號交響曲》和威爾第的《阿依達》新製作可能在柏林與米蘭作為開季節目，而克虜伯（Krupp）與梅賽德斯（Mercedes）執行長、義大利共和國總統與米蘭市長、耀眼的電影明星和時尚模特兒、一般民眾與媒體，去聽音樂會與歌劇演出，都無需對剛結束的戰爭發表任何評論。

然而，華格納的音樂特別棘手。華格納的兒媳溫妮芙蕾德（Winifred）生於英國，理直氣壯地歡迎希特勒，並接受他為華格納音樂節提供的經濟支持，為戰後的拜魯特劇院留下難以抹去的印記。大眾仍渴望前往一八七六年依照華格納設計而建造的歌劇院，在其中欣賞大師的歌劇作品；因此，華格納的兩名孫子與兩名孫女其中一位以及來自美國的總監，不得不想辦法從人們的耳目中清除近期的歷史。

戰後，孫女弗里林德（Friedelind Wagner）與其兄弟獲權主辦音樂節，不過他們親納粹的母親仍然在世。維蘭德與沃夫岡（Wolfgang Wagner）各佔百分之三十三，弗里林德掌握百分之三十四。弗里林德的百分之一優勢，是因為她在一九四〇年離開德國，並在倫敦的廣播節目上發表反對希特勒的演說。（「如果希特勒真的了解我祖父的歌劇，他也會禁演這些作品。」她說。）她在托斯卡尼尼的協助之下抵達美國，成為美國公民。

在一九五一年重新開幕的「新拜魯特」，弗里林德為年輕藝術家開設一所學校，招收許多美國人，有助於緩解戰前遺留的麻煩。

維蘭德與沃夫岡所做的事可能更重要。大部分的行政工作由沃夫岡擔起，兄弟倆則共同執導、監督製作。保留十九世紀原始設計傳統的納粹時代舊布景，要麼在戰爭中被摧毀，要麼必須被摧毀，因為它承載了太多近期的記憶。他們開發了一種新的替代方案上演華格納的歌劇，不僅捨棄了舊布景，也摒除了過去的舞台動作。維蘭德曾修習建築學，受戰前歐洲未來主義建築師的啟發，打造巨大彎曲的天幕，投影鮮明永恆的圖像。舞台是凸起的橢圓型神秘平台，向觀眾微微傾斜，彷彿漂浮在空中。由於華格納兄弟沒有經費製作布景，他們將所有的資源投入最先進的照明與投影系統。

維蘭德也是才華橫溢的導演，他刪去華格納在歌劇中的同步手勢。歌手在橢圓平台上互動，幾乎沒有立體布景或道具。在他的一九六五年版《諸神的黃昏》製作中，布倫希德（Brünnhilde）與妹妹瓦特勞德（Waltraute）的一個場景猶如摔角比賽，她們都在反擊對方的動作。在知名場景「女武神的飛行」，八位半神半人站在原地，二十多台投影機的成像製造出驚人眩目的雲氣，讓天空似乎在移動。

起初，音樂是由曾為納粹演出過的音樂家指揮，包括：漢斯・克納佩次布許（Hans

Knappertsbusch）、卡爾・貝姆（Karl Böhm）以及赫伯特・馮・卡拉揚（Herbert von Karajan）——他們的詮釋都可追溯到華格納本人。劇院於一九五一年七月二十九日重新開幕，演出非常安全的曲目：貝多芬的《第九號交響曲》，由希特勒最鍾愛的迷人威廉・福特萬格勒（Wilhelm Furtwängler）指揮。隨後，維蘭德展演了他基進的《帕西法爾》，這個製作直到一九六六年他去世時，仍屬標準劇目。這部作品一九五一年由克納佩次布許指揮，而一九六六年的音樂總監，正是戰後歐洲前衛派領袖布列茲。

一九六六年，從二戰廢墟中崛起的布列茲，已是最能言善道、最具影響力，甚至可以說是最危險的音樂家。布列茲同意擔任華格納浪漫主義音樂的指揮時，這位作曲家兼輿論領袖早已藉由出席現代音樂節、演講以及偶爾發表的煽動性文章，成為歐洲教條式序列主義的現代主義知識份子主要代言人。維蘭德開心地宣布，終於找到他心目中符合新拜魯特願景，又能詮釋祖父音樂的人選。

布列茲抹去了華格納的發明，以冷靜而細緻準備的樂譜，取代極為起伏不定的表演傳統。一九七四年，有人問及拜魯特的演出是否保留管弦樂的原始標記，他看起來既驚訝又冷漠。「沒有，我用新的取代舊的了。」因此，拜魯特被去納粹化，拘泥傳統的德國人偶爾會（在黑暗的觀眾席中）發出噓聲而不受怪罪，基進的現代主義者則獲准為所見所聞高聲叫好。維蘭德還在世的時候，拜魯特是華格納粉絲最想去的地方了。所有的人

似乎都感到滿足。

同時，流行音樂形式再次順應歐美觀眾的渴望。他們想聽到旋律優美、令人興奮、難忘有趣的新音樂，而這些作品出現在廣播、演出錄音以及舞廳與爵士樂俱樂部的大樂團（big band）現場表演之中。另外，遵循華格納理論並為電影譜寫配樂的美國人正在創作新的交響樂。觀眾大都不知道他們是移民，因為美國人有各式各樣的姓氏。當威克斯曼的拼法是「Waxman」時，恐怕沒有人想到，這位幫亨利‧方達（Henry Fonda）、凱薩琳‧赫本、卡萊‧葛倫（Cary Grant）主演的電影譜寫配樂的音樂家就是「Wachsmann」。

戰爭結束時，前面幾個章節提到的四位德奧音樂巨頭都創作了新曲目。在洛杉磯，荀貝格繼續創作嚴謹的十二音列作品，但也嘗試創作複雜而優美的調性音樂，包括一首小提琴協奏曲、一首鋼琴協奏曲、一套管弦樂變奏曲、一部室內交響曲與一套弦樂組曲。在康乃狄克州的紐黑文（New Haven），亨德密特完成了五部交響曲、兩部歌劇、一首壯闊的安魂曲，以及多部室內樂作品和奏鳴曲。在洛杉磯，康果爾德為華納兄弟的電影創作了十多部龐大的配樂，總計長達三十多小時的交響樂。希特勒死後，他為音樂廳寫作，完成一部小提琴協奏曲、一部四樂章的交響小夜曲，以及一部出色的交響樂。在紐約市，懷爾完成一部史詩級的聖經劇、一部歌劇、五部音樂劇、一部民謠廣播歌劇、一部歷史劇以及數首藝術歌曲。他的百老匯音樂劇探討種族隔離、精神疾病、年齡歧視、戰爭、

美國種族主義、對性的偽善態度等重要的政治社會現況。德國音樂似乎在美國生存得很好。

「現代主義」是戰後歐美古典音樂前進的唯一道路——這種想法並沒有被作曲家普遍接受，他們繼續創作，不願意或無法改變風格以應對正在聚集而來的壓力。

當然，這些作曲家的音樂在提供庇護的國家，產生了特異的變化與發展。他們和許多其他音樂家讓大眾決定成敗，有如十九世紀威爾第的作法；他以歌劇受觀眾歡迎的程度來判斷其價值，僅此而已，從未指責大眾不理解他的最新歌劇。華格納出版了談論歌劇、戲劇、藝術與革命以及音樂未來的書籍與文章後，一位記者問威爾第，他是否也有自己的戲劇理論。「有啊，」據報導，大師這樣回答，「劇院應該座無虛席。」

二十世紀是流行歌曲的黃金時代，尤其是對情歌而言，其中大都來自美國。與所謂的浪漫主義十九世紀相比，二十世紀經常被描述為現代的世紀，見證了情愛的澎湃傾瀉——以及其他隨之而來的強烈情緒。

然而，作曲家仍在尋找一種可以稱之為「現代」的音樂風格，這是二十世紀注定需要處理的議題，似乎永遠不會消失。對於想要藉由高級藝術音樂，來代表新民主主義西歐以

及解放歐洲、樂於助人的美國的人而言，此一概念尤其具有新的意義。如前所述，至少對於既有錢又有建立民主歐洲的政治目標的美國人來說，其中一個解決方案是讓音樂嚴格界定出自由表達的概念，藉此與蘇聯官方理直氣壯的反前衛音樂語言區分開來。擺脫聽起來像最近創作、極具吸引力的歐美音樂，對歐洲的年輕倖存者來說也很重要。他們是父母輩的戰爭的無辜受害者，遭受暴力與剝奪，也許傷害最深的是，這場幾乎無法理解的災難為他們帶來恥辱的失敗。

什麼樣的新古典音樂應該得到西方的官方支持？什麼樣的聲音，應該響徹英美的音樂廳與歌劇院？美麗新西歐的新歐洲藝術與音樂，獲得美國政府與私人基金會的巨額資金支持——那麼這裡的音樂廳與歌劇院又應該演奏何種曲目？畢竟，盟軍承諾重建被摧毀的德國文化基礎設施。德國、法國、義大利、丹麥、英國等廣播管弦樂團，在一九四五年應該演奏什麼樂曲？一九五五年、一九六五年呢？說到底，歐洲大部分重建計畫的資金可是美國所提供的。

當然，現在回頭來看，新音樂必須採用普遍認可的語言，這種想法具有極權色彩，反對極權主義的人卻一直在推廣。

先前提過，史達林政權下的蘇聯對當代音樂的政策保持不變。俄羅斯也打了勝仗；然

而，義大利、法國以及德語系國家面臨艱鉅複雜的任務。

解方出現：前衛的回歸

「前衛」是軍事術語，指的是一群訓練有素的士兵，先於其他人（中衛與後衛）前進尋找敵軍。但是，如果你從藝術的角度來查找這個詞，你會發現一大堆定義，其中有些完全相互矛盾。

二十世紀初，前衛運動似乎源自對資本主義和大眾市場的憎恨，一九〇九年馬里內蒂將之編纂成《未來主義宣言》出版，作為行動號召。因此，前衛藝術家不會因為其運動對其他藝術家與大眾（即中衛與後衛）產生影響而感到高興，反而必須完全拒絕對他人造成影響——好像這是有可能做到似的。此外，該運動將任何可能受到其影響的藝術定義為模仿之作，所以是假的或媚俗的。

前衛也源於未來主義的概念，也就是所謂新勝於舊，而全面反對主流藝術與音樂觀念是其信仰的核心。因此，當前衛的外在表現（或者說，它的聲音）被接受後，就必須將之拋棄或貶低為虛假的姿態。在前衛密封的定義中，它只能以一群俱樂部領導者的形式存

在，沒有其他人能加入，因為當有人加入時，它就不存在了。當然，當我們試圖定義新舊之分，這種循環論證的謬誤就顯而易見了。

「obscene」（猥褻的、淫穢的）一詞來自拉丁文「obscena」，意為「舞台之外」。根據希臘與羅馬人的規定，劇場的神聖祭壇絕不允許觀眾看到某些行為。由於無法在舞台上講述內容不宜的故事，為了解決這個困境，希臘人發明了「信使」（messenger）——負責報告女王自縊等情節的角色。觀眾必須想像這些事件，但無法親眼看到它們發生。

前衛派藝術家喜歡翻轉大家心目中的藝術，也喜歡挑戰改變不雅的觀念。例如，二○一四年，藝術家丹・科倫的四幅白色帆布配上鴿子糞便畫作，在紐約以五十四萬五千美元成交。二○一七年，為宣傳表現主義畫家埃貢・席勒（Egon Schiele, 1890-1918）的情色畫作回顧展的廣告，在維也納與倫敦遭禁，無法在公車車身上展示。

一九六○年代，隨著西歐與美國藝術社群接納一戰前的前衛運動，作曲家將其基本原則套用到創作之上，得到合乎邏輯的結果，不過有些人可能認為荒謬至極。

你可以花幾個小時在腦中想像幾首新的音樂作品，實現你在前面幾個段落中所讀到的大部分內容。而依循這個邏輯，你或許會覺得寫一本關於這些作品的書可能更合適，無需

實際創作或演出。接著，計劃好這本談論音樂創作的書之後，就沒有必要出版這本關於如何執行這種音樂／事件／計劃／裝置／表演藝術的書，因為畢竟藝術家已經在腦中想過、體驗過了。1

簡單來說，所謂「前衛」通常具有幾個主要特徵：

- 挑戰公認的看法。
- 具有革命性，追求實現澈底的改變。
- 它的存在迫使我們重新思考既有的環境。
- 它具有活潑新穎的感覺，令人聯想起智性與青春。

這些概念在整個二十世紀持續滲入歐美音樂思想的語言中，不過曾經在一戰與經濟大蕭條之後沉寂許久，直到一九四五年才再度現身。然而，前衛運動卻對試圖加入這個小圈圈的人帶來強烈外顯的影響。他們天資聰穎、口才流利，有時仰賴藥物刺激，下定決心要永遠維持新鮮感與年輕感——並且保持獨立。

畢竟，除了不同於他人之外，我們還有什麼方式定義「新」呢？這說明了為何英語中的「當代音樂」（contemporary music）一詞遭到挪用，遠離「當時的音樂」（music of its time）的

含義。這個詞彙僅適用於被視為屬於前衛運動的音樂。

因此，當代音樂的音樂會不能包括二十世紀的調性音樂，因為這種音樂已從前衛音樂的資料庫中刪除。二〇一九年，普列文回想起布列茲說，只要他還擔任紐約愛樂（一九七一 — 七七）的音樂總監，他就會「保護它免受蕭斯塔科維契的傷害。」普雷文回應：「你不是認真的吧，皮耶？」布列茲確實是認真的。前衛音樂的作曲家與支持者缺乏對藝術的幽默感，發表了許多聽起來好戰的宣言。不過，有個例外——韓福瑞・席爾勒（Humphrey Searle）。這位英國作曲家曾師從魏本，向這位荀貝格最恪守規則的維也納門生學習作曲，於戰後幾年在英國廣播公司推廣音列作曲，並於一九四七年至一九四九年擔任國際當代音樂協會（International Society for Contemporary Music）主席。

戰後，歐洲前衛作曲家的音樂會受到贊助，讓許多人振奮不已，卻也激怒了更多人——這時，一個罕見的幽默聲音出現於一九五八年的音樂會，由生於柏林的諷刺作家、漫畫家傑拉德・霍夫能（Gerard Hoffnung）策劃。其中席爾勒最有趣的作品，就是那首對十二音列音樂不敬的戲仿《Punkt Contrapunkt》。

那一夜，在倫敦皇家節日音樂廳（Royal Festival Hall）的笑聲與諷刺中，我們可以感受到英國對這股來自歐陸的侵略勢力，抱持著一定程度的擔憂。畢竟，戰爭不過才結束十年而

已。戰後，英國人非常寬容地接納德國音樂家，對於這些年輕的無調性大師的創作以及他們希望教給英國作曲家的經驗非常感興趣。這首樂曲虛構一位作品正要在「英國首演」的作曲家，布魯諾‧海因茲‧亞亞（Bruno Heinz Jaja）——由三位在世前衛作曲家布魯諾‧馬代爾納（Bruno Maderna）、史托克豪森、諾諾的名字混合而成。

兩位口音聽起來很德國的「教授」，由霍夫能與編劇約翰‧艾密斯（John Amis）飾演，如此展開演說：

德荀貝格發明音列時，音樂就誕生了。（笑聲）十二音列之前作曲絕對是混沌不明！海頓、莫扎特、貝多芬——一切都是膚淺的。他們是「流行歌曲」（Schlagers）！或者，你們常常比喻為的「打發鮮奶油」……

在英國演奏亞亞的音樂有個問題，因為你們這裡尚未非常有條理（ganz organisiert）。你們沒有電子機械作品（Machinewerks）。

我們德國已經辦到了。在德國，每一位自重的年輕作曲家都不再隨身帶筆或「叉音」〔譯按：forking tune，本來應該要說的是「音叉」（tuning fork）〕（掌聲）……而是抽拉式計算尺與扳手。

空白五線譜已經過時了。現在必備的是網格紙，每一位優秀的德國作曲家都準備將他的扳手放到作品中……〔爆笑〕

每個音符都取決於下一個音符。正如史特拉汶斯基曾說，每個音符都像一顆拋光的小鑽石。當然，史特拉汶斯基是在停止寫調性音樂之後才說這句話的，謝天謝地（Got sei Dank）。〔笑聲〕

媚俗！是的，媚俗！亞亞不同於史特拉汶斯基，他一生從未犯下創作和聲的罪過。〔笑聲〕亞亞是純粹的，絕對的十二音列。

這個危險的諧仿中，極端現代主義者的謬誤非常明顯——尤其是他們仰賴極為保守的音樂概念，例如：主題變奏和高潮（畢竟是古老的德國音樂概念）。然而，這些假作授們解釋，為了與舊音樂保持距離，任何類似於調性音樂的東西都必須加上前綴「類」（quasi）。這樣就不會是真的表現出已死的調性系統，只是類似而已。

霍夫能與艾密斯所謂的「類發展部」（quasi-development）以及「看似類再現部」（what seems like a quasi-recapitulation）是當年實際用於分析十二音列與序列作曲的術語。在這首假作品中，高潮（「如此『類抒情』以至於『類感人』」）是三小節的靜默。他們告訴觀眾，

中間的安靜小節是四三拍（三拍子華爾滋節奏），為作品帶來了「類維也納色彩」。更荒謬的是，他們接著說：「沉默中呈現漸強。」這部作品精彩有趣，但那些笑不出來的人可不那麼認為——他們確實非常、非常認真看待這種創作。

美國也有自己的前衛派音樂，其中就屬荀貝格的學生約翰・凱吉（John Cage）最具影響力。他相當頑皮、淘氣幽默，搭配上他的才華，成為一個可愛的局外人。他真的似乎存在於外界之外。而且，奇怪的是，他竟然成為家喻戶曉的音樂家。艾伍士喜歡在生活中邂逅音樂，樂於欣賞遊行的行進樂隊經過時演奏的不同樂曲，或者模仿業餘音樂家演奏他作品時的「錯音」；凱吉也和艾伍士一樣，並且將歐美音樂融入非歐洲的古樂與思想。艾伍士在世時，作品很少演出，但凱吉的作品卻常常在知識份子的圈子頗受關注。

凱吉熱中於鑽研印度哲學、禪宗與《易經》，意味著他的思想、甚至是音樂，也滲透到古典音樂最高階層的作曲家與聽眾的意識之中。他與偉大的舞蹈家、編舞家摩斯・康寧漢（Merce Cunningham）合作，代表他的音樂擁有戲劇性的「一面」。更重要的是，他鼓勵人們傾聽周遭的聲音：車水馬龍、玩具鋼琴或觀眾坐立不安等待某事發生所製造的聲響——就如他知名的無聲樂曲《四分三十三秒》（4'33"）。在凱吉的世界裡，確實沒有寂靜，也沒有喧囂。

一九四三年三月十五日的《生活》（Life）雜誌刊登了一篇關於凱吉的報導，名為〈打擊樂音樂會——敲打物件的樂團〉（Percussion Concert — Band Bangs Things to Make Music），其中提及一九四二年二月七日在紐約現代藝術博物館演出的音樂會。文中描述凱吉表現得「耐心和幽默」，並且表示「凱吉相信，今晚的觀眾如果理解、喜歡上他的音樂，他們就會從現代日常生活物體相互碰撞的噪音中，發現新的美。」[2]

在這本廣受歡迎的雜誌上的這篇報導，特別引人入勝之處在於它為凱吉的實驗提供了歷史證據。「打擊樂可以追溯到人類原始時代，純樸的野蠻人以敲打粗糙的鼓或空心圓木為樂。」值得注意的是，報導還描述凱吉音樂會上的觀眾「非常有風度」。

除此之外，凱吉甚至創造出一種新音樂，有時被稱為「機遇音樂」（chance music; aleatoric music）。這與一絲不苟的派系正面交鋒，他們作曲的每個元素——音列、力度、音符長度以及每個音符的起奏強度，全都由各種公式控制。凱吉的建議恰恰相反：「隨意選擇音符，然後隨意演奏，直到有人請你停下來。」

雖然歐洲年輕的前衛藝術家布列茲、伊阿尼斯・瑟納基斯（Iannis Xenakis）與史托克豪森協助推廣這位美國怪咖，在他們如此關注秩序的音樂中享受凱吉的「混亂」，但他終究還是走得太前面了。凱吉被學校開除。這些前衛藝術家身為虔誠的結構主義者，他們主

張的一切都被機遇音樂暗地否定了。不過，或許有人會說，凱吉的機遇對古典音樂來說確實是新的，然而結構，無論對於調性或非調性音樂來說，都不是新的概念。

最重要的是，可能會有人想知道：凱吉為交響樂團創作的「不確定」樂曲，以及其他作曲家，比方說備受讚譽的艾略特・卡特（Elliott Carter）或巴比特，為同樣大小樂團所寫的完全確定樂曲，聽眾是否能分辨兩者之間的差異？凱吉的《黃道天體圖》（Atlas Eclipticalis）將印刷樂譜中常見的五線譜，印在一群星圖之上。樂譜指示每一位演奏者使用其樂器的正常譜號，演奏某一區域（或星座）中的音符，順序、強度或持續時間皆隨意，但只能演奏這些音符，直到指揮變換手勢，演奏者才能轉移到另一個星座。指揮家的手勢像時鐘，而不是像指揮巴哈或布列茲音符樂譜所做的正常手勢。指揮移動的速度必須至少比秒針慢兩倍。

如果樂團樂手認真演奏的話，會產生羽毛般的聲音，與其他前衛音樂作品沒有什麼兩樣；那些樂曲特別為個別管弦樂演奏者譜寫專屬的旋律，來自複雜的算數、甚至有時動用運算所得出的結果。

這裡有一重點：無論這些作品是如何創造的，幾乎都能達到相同的聽覺效果——完全飽和的和聲紋理、難以感知的內在節奏、一種停滯又極其複雜的感覺。凱吉及其歐洲同

輩達到了交集，混亂的偶然音樂的聲音，等同於極其複雜、完全受控制的音樂的聲音。後來，這種音樂被稱為「音景」（soundscape）或「頻譜音樂」（spectral music）。儘管這種聲音首次出現於一九四〇年代，卻仍被視為現代風格，後來在一九六〇年代，史托克豪森、李蓋悌（György Ligeti）、克里斯多福·潘德列茨基（Krzysztof Penderecki）等作曲家幾乎都曾運用在他們的樂曲中。這是一種多數人在兩、三分鐘後會發現絕對無法忍受的音樂。大量樂迷接收到一種說法，因為他們不夠聰明或訓練不足，所以無法理解這種音樂——而且對此深信不疑。

一九七二年三月二十六日，伯恩斯坦在最後一次「年輕人的音樂會」（Young People's Concert）節目的電視轉播上，進行了二十世紀最具啟發性的音樂實驗。不過，對某些人來說，則是可怕至極。那是節目的第五十三集「霍爾斯特：《行星》」。由於古斯塔夫·霍爾斯特（Gustav Holst）從未為冥王星寫過樂章（儘管一九三〇年發現冥王星時他仍在世），伯恩斯坦與紐約愛樂即興創作了一個樂章，他稱之為「冥王星：無可預測」（Pluto: The Unpredictable）。「我們沒有預先安排好的暗號，在台上的我們將會與你們一樣，對我們接下來發出的神秘聲音感到驚訝。換句話說，你將聽到一首不存在，而且永遠不會再被演奏的樂曲。」語畢，台下的孩子笑了。

接下來的三分鐘，伯恩斯坦直接對樂團下手勢。我必需強調，自一九五八年伯恩斯坦成

為紐約愛樂音樂總監以來，樂團在他的領導下演奏了許多新作品。

因此，樂手熟知二十世紀初的序列主義、前衛派、表現主義的語彙。沒有寫給任何人閱讀的音符，也沒有關於演奏什麼以及如何演奏的說明，紐約愛樂演奏出一首首真實的新音樂——各個方面都是新的。除了結局比較明顯之外，不知道這件作品創作過程的人，是否能說出它是如何創作出來的？抑或只是當成國際派的一首後二戰現代主義作品？

李蓋悌的《氣氛》（Atmospheres）因作為史丹利・庫柏力克（Stanley Kubrick）一九六八年電影《2001 太空漫遊》（2001: A Space Odyssey）配樂而名聞遐邇；如果你細看樂譜，會發現樂團中每個樂手都演奏不同的分部。弦樂部被要求在一系列微微變化的起奏不斷改變音符，沒有人同時移動。

威廉斯在《第三類接觸》（Close Encounters of the Third Kind）的配樂中，達到類似的效果。他（以凱吉的方式）要求弦樂樂手選擇一個音符並（在一定的尺度內）隨意變換，這樣產生的聲音與李蓋悌的作品完全相同。約翰・亞當斯（John Adams）活力充沛的極簡主義在演奏過程改變節拍與小節長度時，便產生了危險的能量，而威廉斯的《A.I.人工智慧》（A.I.: Artificial Intelligence）配樂則使用規律的節奏與小節長度，藉由和聲變化落在小節內意外的

節拍上達到完全相同的效果。換句話說，威廉斯的每一個小節長度一樣，而音樂擾亂了正常的強弱拍。這些並非來自於聲音指示，而是來自於記譜法。

凱吉還創造了一種被稱為「事件」（happenings）的表演藝術。現在，我們稱之為行為藝術（performance art），彷彿這是新的事物。他說過諸如「把一切都當作實驗」之類的話，以及類似艾伍士的「你演奏出來的任何東西都不會是錯的」。他只不過是鼓勵我們傾聽、思考身邊的各種聲音——這似乎才真正是前衛派給予我們的互久禮物。

第九章

Chapter 9
A Cold War Defines Contemporary Music

定義當代音樂的冷戰

一九四五年四月三十日，希特勒自殺身亡。經過最後一場戰役，紅軍於五月二日在柏林國會大廈升起蘇聯國旗。六週後的七月十七日，英國首相邱吉爾、美國總統杜魯門、蘇聯領導人史達林在（由蘇聯控制的）波茨坦（Potsdam）近郊的塞琪琳霍夫宮（Cecilienhof palace）會面商議歐洲的未來，這裡剛好距離令人嫌惡的屍體、飢餓、瓦礫與濃煙夠遠。「三巨頭」每天傍晚五點舉行會議，連續十三場，每次約一、兩個小時，緊接著的是宴會、餘興節目以及高唱歡快的歌曲。

為了避免重蹈一戰後《凡爾賽條約》的覆轍，各國將德國劃分為由法、英、美、蘇佔領的四個區域。位於東德中部的柏林也被區隔為四個部分。由於東柏林每天約有一千名公民出走至西方，一九六一年八月十三日清晨，東德士兵開始建造圍牆，最終成為約兩公尺高、超過一百五十公里長的混凝土柏林圍牆——直到一九八九年十一月九日才倒塌。波茨坦會議成功避免歐洲陷入另一場熱戰，卻讓蘇聯掌握了波蘭、保加利亞、匈牙利、捷克斯洛伐克、羅馬尼亞與阿爾巴尼亞——這些國家都成為史達林控制下的衛星「共和國」。

因此，整個環境導致歐洲新古典音樂界必須思考要何去何從。你或許會感到疑惑，為什麼古典音樂會面臨這個問題，而流行音樂卻只是不斷為世界帶來新的情歌、活潑的舞蹈以及無限的歡樂？因為流行音樂不容易控制——太多人想聽了。由於二十世紀「藝術」

音樂作為國家官方行銷工具的特殊用途，各國政府再次要求新古典音樂響應、領導官方政策，創作代表團結、智慧、熱愛自由、公平組織的歐洲的音樂。

如同二戰後各個時期一樣，此時的作曲家社群形成充滿活力的聯盟：以史托豪森為首的德奧無調性作曲家，以布列茲為首的法國前衛派，還有以諾諾為首的義大利共產主義知識份子。達拉匹可拉是比諾諾年紀稍長的同輩，他的人生展現出歷經戰火的嚴肅作曲家所面臨的挑戰。從青年時期親法西斯，到一九三八年義大利頒布《種族法》轉而反法西斯，最後是戰後在自由民主的義大利共和國創作音樂。達拉匹可拉的音樂風格演變，幾乎可以視為二十世紀自由西方古典音樂的縮影：從一九三八年戰前維也納前衛派、半音表現主義色彩的《囚犯》（Il Prigioniero），轉移到一九四四年戰前深受華格納、德布西影響的《夜間飛行》（Volo di notte），最終是一九六八年的十二音列歌劇《尤利西斯》（Ulysses）──廣受樂評讚譽，卻幾乎從未製作上演。

先前提過，義大利馬克思主義哲學家葛蘭西曾經說，法西斯垮台時，義大利共產黨員應該專注於三個要素來獲得權力：教育、法學（解釋法律而不是制定法律）以及藝術。他們做的正是如此。墨索里尼排拒的義大利前衛語彙，成為戰後義大利古典音樂的官方語言。

義大利的這組社群，在馬代爾納與共產黨同輩盧奇亞諾・貝里歐（Luciano Berio）的加入之後而成型。馬代爾納在戰爭快結束時，加入反法西斯游擊隊，隨後在一九五二年加入共產黨；貝里歐在美國曾向達拉匹可拉學習，他的作品最具實驗性，以電音生成器作曲，透過電子手法改變自然的聲響。

新的義大利音樂與過去決裂，毫不猶豫向前看。如前所述，一段艱難的日子被抹去了——那可說是義大利歌劇最後一次綻放的時期。義大利年輕的嚴肅作曲家很難在國內找到老師或音樂學院，能夠指導他們學習那時的作品。吉安・法蘭切斯科・馬里皮耶洛（Gian Francesco Malipiero）等義大利作曲家，甚至大膽痛斥那些在戰爭期間逃離家園的義大利人，並將自己以及留下來的其他人視為真正的烈士。（「思鄉對流亡者來說無疑痛苦萬分，但面臨轟炸、革命、飢餓等，生活也相當艱難。」）馬里皮耶洛還指責美國不歡迎他以及他的音樂。「現在好客之道去哪了？」

當代作品只要試圖呈現延續義大利歌劇的音樂遺產，都被視為隱含法西斯主義並受到譴責，尤其是在義大利歌劇院上演的話——這些歌劇院過去與現在，都接受政府大量補助（儘管金額正在縮減）。支持戰後湧現智性複雜音樂風格的樂評家，唯有在此類作品的重大新製作時，才會寫嚴厲的評論。因此，數百份樂譜留存在義大利出版社的檔案中，等待未來可以在不帶偏見的情況下被世人聽見。我們也許即將進入那個時期，又或許，

現在為時已晚。

羅塔就如其他二十世紀義大利作曲家，幾乎都在義大利音樂學院系統以教學為生，但是只有他突破了義大利官方認可的音樂「新」世界。一九三〇年代初，他在費城寇蒂斯音樂學院求學兩年，追隨兩位傳統派移民老師：指揮家萊納與作曲家羅薩里歐‧斯卡列羅（Rosario Scalero）──向斯卡列羅學習作曲的音樂家還有：梅諾悌、巴伯、馬克‧布利次斯坦（Marc Blitzstein）。羅塔創作了歌劇、清唱劇等許多作品，在經典曲目外遭人冷落，部分原因是他不願意遵守同儕運用的十二音列與序列主義手法。然而，電影製作人費里尼、佛朗哥‧澤菲雷利（Franco Zeffirelli）以及法蘭西斯‧福特‧柯波拉（Francis Ford Coppola）鼓勵他維持義大利音樂傳統，不受政治美學的影響。去他的公共政策！二戰前已經開始放棄歌劇院的普通公民，用響亮的民主之聲表達他們的看法。他們為了尋找美而去看電影，用一句發自內心的「Basta！」（義大利文：夠了！）來回應義大利戰後的音樂現代性。

如果有人想聽見延續到戰後的義大利旋律，那就要往世界各地的流行歌曲與電影配樂去了──這些音樂逃過「自由」西方討論嚴肅音樂的人的監視，他們的理論是：既然作品很流行，一定不難寫，所以沒有學術價值。儘管冷戰時期對義大利古典音樂的種種要求，羅塔與莫利柯奈還是寫了備受喜愛的管弦樂電影配樂；不過，莫利柯奈也創作了風格大

相逐庭、不受歡迎的音樂會作品。梅諾悌的作品則在紐約與義大利斯波列托上演，每次推出新作，就遭受到拒絕他「過時」音樂語言的人越來越嚴厲的譴責。

梅諾悌每天早上閱讀《紐約時報》，無法忍受其評論斷定什麼是好的，什麼該貶為壞的，甚至更糟的是——隻字不提。他逃到蘇格蘭的一座城堡，恰如其分地名為「昔日宅」（Yester House），並於二〇〇七年以九十六歲的高齡去世。

∴∷ 美國加入新音樂戰爭

美國曾經歷短暫的政府支持藝術時期（一九三九年至一九四三年的公共事業振興署（Works Progress Administration）），但是決議支持盼望民主歐洲的新音樂沒有那麼簡單。

一九三〇年代，柯普蘭、湯姆森・維吉爾（Virgil Thomson）等人毅然決定要「解決問題」，找到美國古典音樂獨特的聲音——有趣的是，這種聲音要與蓋希文受非裔美國人散拍音樂／爵士樂啟發的作品截然不同，或許可視為公開拒絕他在交響樂與歌劇《波吉和貝絲》中的改編。這種新美國古典樂不能類似布拉姆斯與德佛札克。就柯普蘭來說，這也抹去與自己最為相關的背景。他生於布魯克林，美國典型的文化大熔爐，父母是來自立陶宛的保守猶太移民。

柯普蘭及其同輩的成果大放異彩。全球觀眾很快就接受了這種美國古典音樂，包括：《比利小子》、《牛仔競技》以及《阿帕拉契之春》，美國學派就此孕生。後二戰時代的困境在於，如何以領導者的角色面對歐洲年輕人，他們顯然不希望音樂代表一個國家或種族，而美國卻在這時剛找到了屬於自己的古典之聲。[1]

戰後時期，美國政府優先考量更大的目標，其基因無處不在，秘密支持某些音樂、藝術與文學。有鑒於感受到可能發生的實際風險，美國的策略完全合乎常理。美國在各地為自由而戰，而蘇聯掌握歐洲的陰影逐漸逼近，西德與義大利尤其明顯，用國務卿約翰·福斯特·杜勒斯（John Foster Dulles）的話來說，「這不僅是美國目前面臨的最大威脅，而是我們所稱的西方文明，或是任何宗教信仰領導的文明所面臨的最大威脅。」

共產黨員公開宣稱自己是無神論者——這一點讓美國感到極為恐懼又棘手。一九五三年二月一日，德懷特·艾森豪（Dwight Eisenhower）就任總統後，受洗加入長老教會。艾森豪在任期間，《效忠宣誓》（Pledge of Allegiance）加入一句「上帝庇佑下」（under God）。以政教分離為榮的美國也有了全新的官方座右銘：「我們信靠上帝」（In God We Trust）印在美元紙幣上，取代了最初於一七七六年使用的拉丁文「合眾為一」（E pluribus unum）——一九五六年沒有任何一位國會議員投下反對票。

古典作曲家就如同其他音樂家，總是需要尋找案子或穩定的工作。有時是君主或教會委託作曲；有時是自己寫一首協奏曲來演奏，並且收取入場費——依賴大眾的商業支持。

一九五〇、六〇年代，歐洲政府及其藝術支持計畫，負責新古典音樂的新人招募、創作委託、演出安排，並且由美國政府透過各種公開與秘密募資來認捐。美國之音（Voice of America）、自由歐洲電台（Radio Free Europe）以及美國新聞署（U.S. Information Agency）為美國政府眾所皆知的武器。但也有秘密的中情局、福特基金會和費菲爾基金會（Fairfield Foundation）等大型私人基金會，以及「私人支持」的文化自由大會（Congress for Cultural Freedom）——在三十五個國家設有辦事處，將中情局的資金投入這場新的戰爭。

這是一場沒有動用軍隊的戰爭。總統艾森豪、國務卿杜勒斯、中央情報總監艾倫（Allen Dulles，國務卿的弟弟）都明白，美國無需派出一兵一卒就能支持或推翻各國政府。在那個時代，秘密滲透是贏得抱著懷疑態度的歐洲知識份子支持的關鍵，其中也包括現在是重要盟友的舊敵人，而這一切行動都瞞著美國大眾。

在美國，善心人士認為反對審查、壓迫是爭取自由的愛國義務；此外，也不免有人從這個局勢中看見獲利的機會，因此隨之調整他們的美學標準。在這兩個陣營之間有足夠的灰色地帶，可以包容善於表達的西歐年輕作曲家的創作，這種新穎且難度極高的音樂。

毋庸置疑，多數戰前逃往美國的歐洲猶太人支持左派。其中許多人確實是共產主義黨

員，因為他們相信共產主義保護工人權利以及分享集體勞動利潤的觀念。史達林轉變成怪物之後，許多人就不再支持共產黨了；不過，這仍使得歸化為美國公民的前共產黨員與左傾份子，在戰後仍遭人猜疑。二戰期間，蘇聯共產黨多數時候是美國的盟友，現在則是我們的敵人。對於反猶份子來說，這是一個很好的掩護，他們永遠不會指稱美國的內部敵人是猶太人。相反地，美國人被教導支持根除具顛覆性的藝術家與作家的活動，因為他們可能是或者曾經是共產主義者，抑或是共產主義同情者。

這也意味著美國需要雇用某些狂熱反共的前納粹份子，來對抗全球各地威脅西方的勢力。因此，美國公民理想的身分條件很快地反轉過來。裝了水的杯子是半空或半滿的老問題，變成了「我們應該如何描述這個人：納粹（狂熱反共人士）或狂熱反共人士（前納粹）？」

二○一九年七月十六日，美國慶祝登月五十週年。事實上，很少有人注意到，登月的基礎技術是由科學家帶到美國，並且領導美國與蘇聯抗衡的「太空競賽」。這些技術來自納粹的秘密軍事火箭計劃，藉由米特堡－朵拉（Mittelbau-Dora）集中營的奴隸進行測試、製造，約有兩萬名來自蘇聯、波蘭、義大利與法國的階下囚在此罹難（「集中營系統中死亡率最高的據點」），而他們製造的 V-2 火箭（「V」為「Vergeltungswaffe」縮寫，德文的「復仇武器」）在倫敦、安特衛普、巴黎等歐洲城市殺死至少四千名平民。冷戰期間，美國

政治喜劇演員湯姆・萊勒（Tom Lehrer）、莫特・薩爾（Mort Sahl）二人，精彩戲仿移居美國的太空工程師華納・馮布朗（Wernher von Braun）的說法。馮布朗宣稱自己只對太空旅行感興趣（「我瞄準星星，但有時我會打到倫敦」），但二〇一九年的世界對此似乎漠不關心。曾任親衛隊下級突擊隊領袖（Untersturmführer）的馮布朗，以及一千六百名前納粹工程師和科學家都成為美國公民，幫助美國跨出「人類一大步」。

前納粹份子與熱愛自由的美國人都憎恨向西入侵歐美的蘇聯，因此他們之間暗中形成一種完全可以理解的連結，具有諷刺意味又令人憎惡。而一九五〇年中國共產黨則支持北韓的入侵韓國，引發了一場真槍實彈的戰爭——距離二戰實際結束還不到五年。

一九六六年四月，《紐約時報》連載一系列關於中情局的文章，而引發軒然大波。這些報導揭露，中情局如何秘密贊助在全球從事冷戰宣傳的美國「公民團體」，文化自由大會（Congress for Cultural Freedom）為其中之一。文化自由大會將自己包裝成私人組織，主要由費爾菲基金會支持，該基金會是成立於一九五二年的慈善組織，由富豪朱利斯・佛萊施曼（Julius Fleischmann）資助，並且擔任其主席。佛萊施曼是知名的藝術贊助人，曾任職大都會歌劇院董事會，並與倫敦及蒙地卡羅的藝術組織多有往來。他也是中情局的特務。

美國猛烈抨擊蘇聯擁有文化人民政委以及明目張膽的謊言工廠——共產黨黨報名為《真理報》（Pravda）。政治宣傳是納粹與蘇聯在幹的事。美國是自由的國度，絕對不會如此降低格調。然而，半年內《紐約時報》等報章雜誌刊登更多文章，虛假的說詞露出馬腳，完全無法挽回，最終揭露美國全國學生會的活動由中情局秘密資助。隨之而來的醜聞，雖然推動了冷戰文化面向的必要研究，但也為所有驚人的成就蒙上陰霾，不僅影響文化的介紹推廣，也衝擊極具國際視野的戰後音樂、藝術與知識論的建立與普及。

在俄羅斯出生的作曲家尼古拉斯・納博科夫（Nicolas Nabokov）孜孜不倦的領導之下，文化自由大會花了十五年的時間投入文化冷戰，企圖贏得歐亞知識份子的支持。納博科夫是來自俄羅斯的白人，不滿故鄉的政治環境。他提出了一個點子：在巴黎、柏林、米蘭、布魯塞爾、東京、威尼斯和羅馬等地，舉辦新音樂及藝術的大型藝術節，將美國、歐洲、亞洲的表演者與創作者帶到戰爭遺留的廢墟之中，正面迎擊不信任美國並且藐視其文化誠意的懷疑論者。他的第一個藝術節，名為「二十世紀的傑作」，於一九五二年在巴黎舉辦。納博科夫帶著波士頓交響樂團，演奏在蘇聯仍遭禁演的偉大作品。

他達成了兩個重要的目標。首先，其展示美國音樂家無庸置疑的卓越水準，以及表演藝術為美國崇高而重要的傳統。（歐洲人很容易忘記紐約愛樂與維也納愛樂都成立於一八四二年。）此外，納博科夫藉由納入來自世界各地的藝術家及音樂，來證明言論自由非常重

要，其中甚至包括蘇聯的蕭斯塔科維契與普羅高菲夫。一九一三年，《春之祭》在香榭麗舍劇院首演時擔任指揮的蒙托，三十九年後再度指揮同一作品，而此次史特拉汶斯基也在觀眾席中——這只是納博科夫眾多成功的策略之一，戰勝了憤世嫉俗、傲慢自大的法國知識份子的反美主義，其中許多人是共產主義者及其同情者。

在藝術節期間，巴蘭奇的紐約市芭蕾舞團來到巴黎，也達到了相同的效果。其他節目包括：全黑人歌劇團演出湯姆森與史坦的《四聖徒三幕劇》（Four Saints in Three Acts）；由布瑞頓本人指揮的新歌劇《比利·巴德》（Billy Budd），以及由貝拇指揮的貝爾格一九二五年歌劇《伍采克》都是巴黎首演；荀貝格的表現主義獨角戲《期待》與史特拉汶斯基的《伊底帕斯王》（Oedipus Rex）是文化自由大會主辦的第一屆藝術節的兩大精彩節目。文化自由大會後續舉辦了更多藝術節，包括柏林「黑白」藝術節，探討非洲藝術對西方藝術的影響。對比納粹對藝術、音樂中「黑人元素」的立場，這個藝術節儼然直接抗辯前納粹首都的官方種族歧視。

傑出的非裔美國音樂家到歐洲，接著到蘇聯巡迴演出，甚至也是一種反擊，企圖澄清俄羅斯宣稱美國黑人遭惡劣對待的說法——請注意，他們可沒說錯。我們派出艾拉·費茲潔拉（Ella Fitzgerald）、艾靈頓公爵（Duke Ellington）、路易斯·阿姆斯壯（Louis Armstrong），以及蕾昂婷·普萊絲（Leontyne Price）與威廉·沃費爾德（William Warfield）主演的《波吉與

貝絲》到歐洲各大城市，不出所料遭到《真理報》痛斥。

這些措施的特別之處在於，如果沒有中情局的資助，都無法實現。納博科夫臨終前仍堅持，他從未被執政黨要求遵循秘密的官方路線。事實上，許多美國國會議員幾乎不相信面臨蘇聯侵略的嚴峻政治局勢，文化冷戰能夠為美國與西方文明帶來任何影響；有些國會議員則對納博科夫劫持文化自由大會最初的宣傳目的感到憤怒。媒體揭露美國政府的秘密活動，醜聞隨之而來，然而，前駐蘇聯大使、歷史學家喬治·肯楠（George Kennan）卻表示，「〔美國〕沒有文化部，中情局不得不這樣做，嘗試填補空缺。中情局應該為此接受表揚，而不是遭受批評。」[3]

可以肯定的是，納博科夫憎恨祖國俄羅斯的現狀以及當地藝術家的境遇。在這方面，中情局不必指導他。從納博科夫的著作中也可以看出，他確實堅定支持「新」的陣營。儘管納博科夫並非前衛藝術的盲目支持者，但他經常以情緒激昂的寫作與演講，反對心目中聽起來過時的音樂。他將沒有融入現代主義的西方音樂新作品，類比為普羅高菲夫、蕭斯塔科維契等蘇聯作曲家被逼著寫的音樂。換句話說，他正在灌輸我們，二十世紀下半葉的此時此刻，不和諧音與複雜節奏才具有價值的觀念。

前衛也代表政治自由。納博科夫將俄羅斯古典音樂的簡單化視為令人沈痛的提醒，他認

為這是極權主義的負面影響，普羅高菲夫廣受大眾喜愛的《羅密歐與茱麗葉》（Romeo and Juliet）「充滿了瑣碎又明顯的主題、傳統的和聲以及平庸的簡單寫作」，而蕭斯塔維契歷久彌新的第五號交響曲「讓人想起十九世紀的音樂」。[4]

納博科夫對自由的熱情捍衛，隱含著他對精英階級的信仰，這個階級不僅引領藝術發展，而且是理解、評價藝術的關鍵。在他看來，過去開創輝煌前衛的俄羅斯人，現在已經安頓在相當乏味的事物之上。這是大革命與史達林大屠殺後，俄羅斯知識份子的移民、消亡的結果。他寫道，現已不復存在的俄羅斯上層階級「為國家的文化生活定調，只有他們才能理解、鼓勵藝術先驅的創作。」因此，複雜的現代性不僅是表達自由的一種方式，而且一般人無法參透，只有教育程度高的貴族階級能夠理解。

自一九六〇年代末、七〇年代初，《紐約時報》刊載中情局秘密贊助「〔金錢〕轉移基金會」網絡的系列文章以來，已有無數書籍、間諜驚悚片、戲劇、電影討論這個被稱為「冷戰」的時代──此一詞由伯納德·巴魯克（Bernard Baruch）在一九四七年正式命名，隨著柏林牆倒塌與一九九一年蘇聯解體而結束。在二十一世紀，越來越多的文件解密，人們對二戰的興趣似乎永無止境。現在，我們已經知道戰後政治的複雜性，美國其實是數千名納粹份子的避風港，包括：科學家、醫生、以及活躍於前第三帝國龐大機構、較不出名的公民。先前提過，這是為了建立防禦，對抗納粹與美國人共同仇視的敵人──

共產主義。

探討這種仇恨與音樂以及官方過去與現在所支持的美學之間是否存在關聯，這樣的思考會過於牽強嗎？

⁝⁝ 自由西方的音樂美學

音樂再次成為政治家、知識份子（其中有些人必須與自己在納粹、法西斯時代書寫的音樂論述保持距離）以及投機者的玩物。去納粹化過程中，一開始就存在一個重要問題：納粹音樂之類的東西是否存在？⁵ 事實上，雖然可能沒有納粹音樂，至少對美國軍方而言這種音樂確實存在。那些深諳音樂知識且大致了解「墮落音樂」的人，訂定了評判戰後歐洲音樂家責任的準則。這裡值得再次強調，如果德國作曲家能夠證明曾在戰爭期間創作現代音樂作曲家；而且，顯然就風格來看，肯定有反納粹音樂，但肯定有納粹（尤其是序列音樂），那就是身為反納粹份子、參與抵抗運動的鐵證。

此外，法國人拾取未來主義者「噪音」音樂的殘骸，使用納粹發明的新設備磁帶錄音機，在國家廣播電台（Radiodiffusion Nationale）錄製編輯，創造出被稱為「具象音樂」（musique

concrète）的前衛電子音樂。在二戰期間，國家廣播電台曾作為法國反納粹運動的中心，因而將現代主義音樂運動連結抵抗運動。

義大利共產黨不同於蘇聯共產黨，一致支持無調性音樂為反法西斯主義。盟軍剛解放義大利的前幾個月，歌劇院重新營運，演出皮才與馬里皮耶洛的傳統作品，但隨著新政府成立與民主憲法頒布，一切都戛然而止。西德走上了同樣的道路，而共產黨統治的東德並未跟隨他們的腳步。

當然，如前所述，每個人都知道什麼是蘇聯共產主義音樂，因為蘇聯政府早在一九三二年就已正式判定並推廣。現在，我們可以把蕭斯塔科維契的作品當成一般的音樂來聽？或者它自始至終都是政治宣傳——又或者是反對蘇聯政權的秘密示威，同時假裝親蘇？（是啊，在今天，我們到底該怎麼聽呢？）據說，蕭斯塔科維契第七號交響曲《列寧格勒》（Leningrad）是描寫俄羅斯抵抗德國入侵；其美國首演是由公開反法西斯的托斯卡尼尼指揮，並於一九四二年七月十九日在紐約的全國公共廣播電台現場直播。而且，一九四二年是令人暈頭轉向的時刻，那年俄羅斯與美國成為盟友，兩國在不久前的一九三九年才剛與德國簽署互不侵犯條約。然而，到了一九四七年，兩國又成為西方的敵人。

西方如何讓「我們的」俄羅斯人（史特拉汶斯基、巴蘭欽及紐約市芭蕾舞團，以及所有來到美國演出的芭蕾明星，包括米哈伊．巴瑞辛尼可夫（Mikhail Baryshnikov）和娜塔莉亞．馬卡羅娃（Natalia Makarova），還有巨星大提琴家米斯蒂斯拉夫．羅斯特羅波維契（Mstislav Rostropovich））與「他們的」俄羅斯人（蕭斯塔科維契、普羅高菲夫、莫斯科大劇院芭蕾舞團）相互對立？對蘇聯來說，沒有任何重要西方藝術家離開美國到蘇聯生活已經夠糟，而共產德國（諷刺的是，其國名為「德意志民主共和國」）還不得不建造一道牆來防止東柏林的市民逃到西方。

根據費德里克．肯普（Frederick Kempe）的《柏林一九六一》（Berlin 1961），一九五三年一月至四月，共十二萬兩千名東德人從共產東柏林逃到西柏林，為前一年人數的兩倍。由於東德持續失去人口並即將從中崩解，而美國正為基督教價值觀與西方文明奮戰，到了一九六一年，鐵幕兩側都處於熱戰爆發的邊緣。

上述這些情況，再次需要將音樂作為一種官方宣傳工具，一種政治意識型態的隱喻。換句話說，音樂風格等同於國家。

西方的解方唯有復興幾十年前已經逐漸式微、但仍有少數追隨者的前衛實驗。一大戰之後發展出來的創作手法捲土重來，試圖控制非調性音樂的混沌。現在，這種音樂不是流

通於私人社團，而是獲得政府、私人資金與評論家的正式支持。西方好像若無其事地直接從一九二三年的維也納，跳到了一九四五年。

新創造的新音樂抹去了尷尬、充滿爭議的時期（二戰），而且知識份子感到十分滿意，因為它知識含量非常高。樂曲介紹文章通常由作曲家本人撰寫，充滿眼花撩亂且令人畏懂的技術性術語與數學參考資料，用上海明威所揶揄的「十美元詞彙」6。政治家感到滿意，因為它聽起來像希特勒、墨索里尼和史達林討厭的音樂。廢墟中許多年輕、不滿、聰明的音樂家也感到滿意，因為他們可以提煉一戰前的反傳統藝術運動來創作呼應時代的適切作品，同時運用新的數學控制方式與正當理由來馴服這頭野獸。它與種族無關，駁斥自十九世紀以來持續發展的民族主義音樂。唯一的問題是，觀眾並沒有特別想聆聽。

對於觀眾的抱怨，有兩個回答方式：第一，過去所有偉大的作曲家都「超越」了他們的時代（這當然不是真的）；否則巴哈、韓德爾、莫札特以及你聽過的大多數作曲家都會去當侍者或飯店員工，只有休假時作曲）；第二（這一點讓知識份子很高興），因為觀眾與我們不一樣，他們不夠聰明，對音樂一無所知。

這也許有助於解釋一個最大的謎團：為什麼戰後所有被希特勒禁止的音樂沒有立即被接

受或甚至獲得官方支持？德國打了敗仗，美國忙著透過支持藝術來贏得歐洲人的心，包括協助修復音樂廳、歌劇院、廣播電台，並且提供補助。即使我們能夠理解，義大利人為了證明他們不再是法西斯主義者，因此直接抹去整整一個世代的優秀歌劇作曲家──但為何那些移民和／或在美國獲得成就的義大利人也同樣遭受鄙視呢？戰後，歐洲的國家劇院、歌劇院甚至是音樂學校與學院，是否曾達成「君子協定」？難道這只是時代精神的體現嗎？歐洲古典音樂是否終於在一九四五年走到盡頭、土崩瓦解，宛如實現一九〇九年《未來主義宣言》期待已久的前景？

在某種程度上，如果我們接受當前的審美觀點，不得不做出這樣的結論：戰爭倖存者所創作的大部分古典音樂，這些具有個人特色的調性音樂，都是過時而陳腐的。歷經數十年的歐洲戰爭，滿是傷痛的複雜世界從碎片中重新站起；這樣的世界需要向前看的音樂，聽起來是新鮮的，而且是──怎麼說呢，新的聲響。此外，也有人認為，每一種藝術形式及藝術運動的結局都蘊含在其創作中，就如同所有的碳基生命體一樣。即使用上全世界的公共資金，也無法重現荷蘭與法蘭德斯的繪畫、百老匯的黃金時代或俄羅斯小說。這麼說來，也許戰爭加速了史詩般調性音樂的消亡，但在一九四五年之後，它終究還是壽終正寢了。

若真是如此，那麼回顧二十世紀下半葉時，還有一個同樣重要的問題：什麼音樂取代受

到譴責的作品——一旦被歸類為墮落音樂，這些樂曲就不再受到歡迎嗎？而所有後普契尼時期（一九二四—四五）的義大利歌劇也同樣會被拋棄嗎？

我們很清楚，答案是——沒有。沒有任何作品可以取代音樂廳裡獨一無二的曲目。相反地，一些被古典音樂專家邊緣化或排斥的作曲家，如：馬勒、拉赫曼尼諾夫、蓋希文，逐漸受到歡迎，名列古典音樂經典曲目之中。儘管有所例外（比方說，布瑞頓的歌劇），但基本上從一九二〇年代到最新全球首演的曲目都沒有取代過去的作品。二〇〇一年，電影導演巴茲・魯曼（Baz Luhrmann）「有個啟示，〔流行音樂〕對我們這個時代的影響，就如同當年的大歌劇詠嘆調。」[7]他說的「當年」指的是前現代主義時代。事實上，古典音樂迷可能很難說出他們最喜歡的一九五〇、一九六〇、一九七〇、一九八〇以及一九九〇年代的作品。留在我們集體意識中的音樂，是半個世紀來要我們認為可丟棄（流行）的音樂。對全球觀眾來說，百老匯音樂劇《西城故事》代表了一九五七年，而不是瑟納基斯的《透過機率模擬的行動》（Pithoprakta）、史托克豪森的《鋼琴曲十一》（Klavierstück XI）或諾諾的《變體》（Varianti）。

受國家資助的義大利歌劇院暫時以一系列新聲調演唱的歌劇作為新劇目，如：史托克豪森的七齣連篇歌劇《光》（Licht）之《星期六》（Samstag），由斯卡拉歌劇院於一九八四年製作。如果你查看斯卡拉歌劇院官方網站上的歷史，會發現從一八九三年威爾第《法

斯塔夫》（Falstaff）、一九二六年《杜蘭朵》的全球首演，直接跳到二〇〇四年的大型翻修工程，以及近期上任的音樂總監阿巴多與里卡多・穆提（Riccardo Muti），彷彿中間什麼事都沒發生。現在，舊歌劇院的新製作是歌劇院的命脈，而義大利過去鮮為人知的歌劇則充作新歌劇，因為沒有任何在世的觀眾聽過這些作品，例如：加斯帕雷・斯朋悌尼（Gaspare Spontini）一八〇五年的《貞潔的修女》（La Vestale）。

德國的情況更加令人困惑，因為一九四九年至一九八九年間曾有兩個德國。在共產東德官方主導的調性音樂，以及民主西德官方主導的無調性與序列音樂，兩者之間有與德國相關的共同之處嗎？還是消除整個德國冷戰時期音樂所有複雜的文獻是否更容易呢？而且，由於當時許多歐洲最偉大的作曲家都是美國公民，那麼究竟什麼才算是戰後德國音樂？我們應該說「美國的」荀貝格，還是「荀貝格」就好？是「美國亨德密特」，還是「亨德密特」就好？至於懷爾，絕對有德國懷爾與美國懷爾之分，不僅因為他的風格持續發展，而且他後來使用英文文本，與德文音樂劇場的區別更大。我們對韓德爾（一六八五─一七五九）也抱持相同的看法嗎？這位日耳曼人在倫敦寫了義大利歌劇，他的清唱劇改用英文文本。那麼他寫過日耳曼音樂、義大利音樂，還有英國音樂嗎？

一九九六年，荀貝格家族將父親所有的手稿、樂譜、照片與紀念物送回維也納。這在洛

杉磯引發爭議，也是一個重要且有說服力的故事。他們認為維也納會比移民地為荀貝格的音樂付出更多——他們的想法正確。

他的名字拼法從美國版本「Schoenberg」回復為其原始的「Schönberg」。維也納荀貝格中心是一座模範機構，保存音樂、鼓勵表演，所有的音樂家都對此心存感激。然而，一九九八年三月的開幕音樂會，維也納愛樂與指揮朱塞佩·辛諾波里（Giuseppe Sinopoli）只挑選作曲家移民美國前的創作。8 談到在好萊塢成功的流亡作曲家時，所謂的美學評價就會變得非常毒辣。這些作曲家無一例外，都是沒有國家的人。

二戰結束後的十年，是古典音樂及其機構設定未來發展方向的關鍵時期。透過荀貝格傑出獨特的奧地利門生魏本開創的進階控制理論，前衛音樂消除了明顯的情感表達，受到許多支持而蓬勃發展。魏本的音樂在當時與現在都很少演出，但他極為簡練、細緻控制的音樂語言，成為二戰後所有的當代音樂必須跨越的高難度門檻。就如許多二十世紀非調性的官方作曲家一樣，魏本的名字幾乎從大眾的認知中消失了。

一八八三年，魏本出生於維也納；據說一九四五年九月十五日在奧地利米特西爾，他在宵禁後走下門廊熄滅雪茄，遭一名美國士兵槍殺。魏本的死是一場悲劇，但也帶有殉難的氛圍，占領美軍的無知引燃奧地利人壓抑的憤怒。一等兵諾伍·貝爾（Norwood Bell）

怎麼膽敢在戰爭結束後，謀殺偉大的奧地利作曲家？貝爾因內疚而酗酒，十年後死於北卡羅來納州。

有些美國大兵本來是古典音樂家，回到故鄉後，對這種新音樂開始感興趣。一九五七年，蘇聯成功發射人造衛星後，美國政府提高科學的資金挹注，大學獲得大量計算機中心與電子學的補助。精明的大學成立電子音樂中心，教授計算機音樂課程，在一九六〇年代風靡一時。大學聘用許多教授作曲與音樂理論的老師，仰賴封閉、受保護的作曲系統為生，即便對古雅典的希臘人來說也是前所未見。你或許會認為，這是音樂史上最開明的時期，將賦予世界好幾個世代的崇高新音樂。

戰後的新序列音樂留存舊前衛的DNA，但經過基因改造。舊前衛生動而詩意的譜系，源自表現主義的噩夢——謀殺、強姦、精神疾病與情感問題都是一九二〇年代、一九三〇年代實驗音樂運用的文本，這些內容在新的「新」音樂基本上都不見蹤影。不再徘徊於黑暗的森林裡，在血紅月光下尋找失散的戀人。音樂經過學術化，除了音符隨時間移動的過程之外，顯然與任何事物沒有任何關聯。光是標題就展現出新的美學……《接觸》（Kontakte）、《層層疊疊》（Pli selon pli）、《給管弦樂團的靜態雕塑》（Stabiles for Orchestra）、《群》（Gruppen）以及先前提過的《直升機弦樂四重奏》。

最後，產出的是真正的新事物：一種受機構支持的前衛音樂。布列茲一直積極推廣這種音樂，他可能是古典音樂史上領導過最多機構、擔任顧問次數最多的人。9 在布列茲的九十歲生日（二〇一五年三月二十六日），美國電台主持人約翰‧薛佛（John Schaefer）在他的節目「試音」（Soundcheck）訪談這位作曲家兼指揮家，討論大師的二十世紀十大經典作品；這段訪問隨後發布在網路上。以下是布列茲一段旁白中重要的言論：

我們的世紀應該是最快、最迅速的，能夠及時反應，而且喜歡進步的──但有時在音樂方面，卻是最慢的世紀。如果與華格納相比，以一八六〇年左右創作的《崔斯坦與伊索德》為例──九十年後，也就是一九五〇年，華格納不再構成問題。我不想批評我的世紀，但人們吸收這個世紀的作品的速度非常緩慢，對我來說實在太慢了。

這裡可能有一個潛在的事實：也許「他的」世紀是一個精心構建的太陽系，而這個世紀真實的樣貌是華麗而混亂的宇宙。然而，永無止境的反傳統運動也應該讓大眾加入討論，而不只是僅限於哲學家與藝術史學家之間的概念。每個人都想看到、聽見新的事物。十九世紀的聽眾期待著華格納的下一部歌劇或布拉姆斯的下一部交響曲，而今天對新音樂感到興奮的人通常來自歌劇院或音樂廳之外。那些希望前衛音樂能無窮無盡的支持者，顯然會試圖推廣他們喜歡的新音樂。這當然很合理，但正如布列茲自己指出的，

前衛音樂未能說服更廣泛的聽眾，即使它支持那些作曲家獲得當代古典音樂三位一體的認可——來自贊助者、評論家、機構。當贊助者是政府時，政治與權力再次影響系統的平衡。這三位一體遺漏了非常重要的元素：觀眾。

二十世紀早期的實驗非常有趣，例如：斯克里亞賓的彩色鍵盤，或艾伍士的宇宙迷霧（由多種民謠、讚美詩、軍樂疊加而成）。然而，當我們閱讀二〇一五年的《紐約時報》，樂評家柯琳娜・達丰塞卡—沃爾海姆（Corinna da Fonseca-Wollheim）為紐約市舉辦的新音樂藝術節撰寫的評論（附上一張照片），數十年來幾乎沒有什麼改變。以下是其中一段描述：

在梅根・葛蕾絲・布格（Megan Grace Beugger，註：作者拼錯名字，非「Breuger」）的《聯絡》（Liaison）中，負責編舞的舞者梅蘭妮・阿塞托（Melanie Aceto）展現黑暗的張力，她與平台鋼琴拴在一起，手腕與腳踝繫著釣魚線，以滑輪系統纏繞在琴弦上。阿塞托女士藉由拉扯、弓起身體、跳躍來反抗身上的束縛，在鋼琴裡創造了金屬般的閃爍與轟隆聲響。有幾次，她舉起雙手接近琴鍵，彷彿要敲擊它們，但似乎有一股力量阻止了她，使她扭曲和翻騰——一個人類拉線玩偶，任由無生命的樂器擺佈。10

讀到這一段，不禁令人驚嘆，這描述與五十年前一名耶魯大學學生，為一個跳球與平台鋼琴創作的無題作品有多麼相似，這位作曲者為此得到了 A 的成績；也讓人想起一九一三年，路易吉・盧梭洛（Luigi Russolo）在一戰前的義大利提出的噪音管弦樂。

凱吉告訴我們，在音樂中沒有正當的選擇。有時最好的音樂是靜默。能夠分辨電影中的場景什麼時候需要配樂、什麼時候根本不需要任何音樂都非常重要。（以《賓漢》為例，其中長達十分鐘的雙輪戰車比賽，中間沒有任何音符，只有前後配上雄壯的軍樂進行曲。）而且，靜默是古典音樂現場顯出中最強大的手法，具有「集中」觀眾並抓住其注意力的效果，並且賦予響亮的聲音意義。當我們幾乎進入完全無聲的狀態，會意識到完全的靜默是永遠無法實現的狀態，因為環境音變成了主角。

最近大都會歌劇院上演的《帕西法爾》，動態調配非常出色，導致小聲的段落暴露出過時的冷暖氣設備。華格納的音樂時不時成為五十年歷史劇院通風系統的伴奏。音樂必須比充滿我們生活的環境噪音更響亮——即使是自詡為音樂的噪音，也必須比房間裡的環境噪音更大才能達到效果。

把噪音當成音樂的問題在於，人類會自己過濾掉避免噪音影響我們的生活。根據知名心理學教授米哈里・契克森米哈伊（Mihaly Csikszentmihalyi），我們的大腦每秒只能處理大約

一百一十位元的訊息。光是解碼語言就需要用掉六十位元，因此我們藉由忽略噪聲來生存，以便感知重要訊息。我們是群居動物，確實需要發出、接收訊息才能生存。剝奪與其他人交流是監獄中給予最令人髮指的罪犯的一種折磨方式。因此，單獨監禁被認為是「最不人道」的酷刑。警報、警鈴以及在電腦上試圖執行無用的操作時發出的不和諧的「登」聲，都在告訴我們出狀況了。這是我們逃離的聲音，它在發出警告。那不是中立的聲音。

諾貝爾獎得主法蘭克・維爾澤克（Frank Wilczek）寫道，科學家如此定義噪音：「任何具有隨機性的波動。噪音與訊號形成對比；訊號很有價值，因為它傳達我們需要的資訊。從混亂的噪音中分離出有趣的訊號是實驗科學與統計學的重要技術。不過有時候，噪音就是訊號。」[11] 實際上，我們身體內的這種隨機性，與傷口、發炎所感受到的疼痛有關，也就是一種「受傷神經的異常活化」。

同樣的定義也適用於音樂。以下是當代音樂正面評價的摘錄，是支持噪音的樂評家所寫：

週六晚上，吉他手佛瑞德・弗利斯（Fred Frith）與奈爾斯・克萊恩（Nels Cline，註：作者名字寫錯）在「次文化」（Subculture）首度公開重奏，有時聽起來不像吉他音樂。

有時，聽起來像垃圾車的壓縮機、管弦樂團在調音、鵝群之間的爭吵、唧唧作響的抽水馬達、垮掉的鐘琴，也像慢慢減速的火車殘骸。這就是「另類吉他高峰會」（Alternative Guitar Summi）的美妙之處，目前已是紐約吉他節的固定節目。[12]

創作這種音樂不僅是反抗之舉，也與我們的溝通方式背道而馳——否則我們無法在火車上閱讀或在嘈雜的餐廳中交談。一八六三年，德國醫師、物理學家赫爾曼·馮·黑姆赫茲（Hermann von Helmholtz）出版《論音調的感覺作為音樂理論的生理學基礎》（On the Sensations of Tone as a Physiological Basis for the Theory of Music）。他在書中嘗試根據和弦中各音高的泛音衝突，以科學解釋人類的共鳴感與不和諧感。這不是美學問題，而是他所謂的「心理生理學」。換句話說，這就是人類的本質。

並非所有二十世紀下半葉的當代古典音樂都會被多數人形容為嘈雜，不過他們也可能會稱之為雜亂無章的音樂。因為，其基本美學是一種反美學——也就是說，既不是調性音樂，也不是過去的延續。這種音樂即使輕盈清澈，大都聽起來毫無目標，像是克里斯提安·沃爾夫（Christian Wolff）、莫頓·費爾德曼（Morton Feldman）等作曲家的作品。戲劇／音樂進程對聽眾來說，似乎是隨機的、甚至根本不存在，因為無法察覺和聲或旋律的進行方向。最近有一篇報導受科幻小說啟發的視覺藝術，其標題宣稱：「在太空中，每個人都是外星人」。無怪乎李蓋悌的《氣氛》與庫柏力克的《2001太空漫遊》感覺如此

匹配。

這樣的說法並不在諷刺或嘲笑，就如同製片人使用《藍色多瑙河》圓舞曲來搭配優雅的太空站對接。李蓋悌的這部作品沒有旋律、沒有節奏，以非常安靜的同時事件（過去通常稱為「和弦」）為基底，樂器頻譜範圍內的每個音符都被同時演奏，充分表現身處外太空的可能會有的「感覺」。

既不是新的，也不是當代的。

創作那種棄絕理解性的藝術不僅不合群，也違背人類聽取、處理聲音的方式。也許，正因為如此，它才具有魅力與永恆的異質性——這可不同於稱其為「新」或「當代」。它

⠿ 未來的音樂？

作為聽眾，我們總是想要找到、體驗新的聲音。我們對下一部的優秀歌劇、弦樂四重奏或交響樂曲，沒有任何先入為主的想法，我們只渴望聽到精彩的作品。風格或許是新是舊，但是無法預測哪一方面能夠打動我們，唯有感受到作品的出色之處，我們才有辦法將其「定位」。比如，沒有人能預料到林—曼努爾・米蘭達（Lin-Manuel Miranda）會打造

出二十一世紀第二個十年的音樂劇時代巨作《漢密爾頓》（Hamilton），但他辦到了。而且這部音樂劇將會流傳下去。

二十世紀中葉，憤怒而有影響力的德國哲學家阿多諾表示：有價值的音樂根本不會流行。但是，無論他怎麼說，大眾支持的音樂並非美國的陰謀，不是生產線上大量製造、毫無意義的作品。儘管在戰爭、政治、哲學的影響之下，錫盤巷（Tin Pan Alley）、百老匯、好萊塢與世界各大都市中心還是持續創作如此大量的作品，這是因為仍有數百萬人想聽到這種音樂。這些才是留下的音樂，而實驗作品並未如此。正如奧地利裔美國難民作曲家托赫所寫：「藝術的真正本質，來自於宗教般的深度與天真，既不可教又不可學。這就是為何偉大的藝術不現代也不過時，而是超脫時間影響⋯⋯我們持續拒絕現代音樂，並非因為我們全然鄙視它，而是因為我們無法愛它。」[13]

人宛如植物，我們表現出正向光性。我們渴望光。我們的腳被重力拉向地心，夢想將我們往天空抬升。超現實主義、達達主義、表現主義、未來主義、野蠻主義——這些流派都將我們帶到陌生而有趣的地方，其形式通常是加上外框的視覺藝術作品，懸掛於真實的牆上或擺放在博物館展廳的中央。你可以隨時離開。

音樂是一種看不見的藝術，很難像視覺藝術那樣直接走掉。在它的影響和存在下，我們

變得與童話故事中的桃樂絲、愛麗絲、彼得潘的迷失男孩以及自稱「ET」的外星植物

學家沒什麼不同——我們是探險家、流浪者、虛構的孩子。

我們想展開冒險，但不論旅程多麼曲折、環境多麼怪異、聲音多麼奇幻，我們最終都必須回家。承認人類的這種需求，是古典音樂的核心要素。

第十章

Chapter 10
Creating History and Erasing History

創造歷史，抹去歷史

德國古典音樂歷史通常以代代影響、持續進步的一脈相承來描述。音樂史是所謂音樂學的學術研究，由德國人在十九世紀後期發明。這個新的研究領域如何「理解」兩千年來的音樂？是否有一個過程——進化發展或是一系列革命，或者似乎只是有許多音樂不時變化？這些變化有「原因」嗎？這段歷史背後有隱含的故事嗎？

德國知識份子試圖用一個過程來「解釋」音樂史。他們打造這個架構的靈感似乎來自當時兩個模型，這一點合情合理。其一是所謂的「黑格爾辯證法」（Hegelian dialectic），來自德國哲學家黑格爾（Georg Wilhelm Friedrich Hegel, 1770-1831）的著作，最簡單的形式是指某物〔「正」〕（thesis）遇上其對立面〔「反」〕（antithesis），兩者透過結合或爭論／互相牴觸，創造出更好的新事物〔「合」〕（synthesis）。過去，人們認為這是一種適合用來理解音樂史的方式。

另一個模型大致是根據英國博物學家、地質學家達爾文（一八〇九一八八二）的著作所提出的進化論。在一八七〇年代，此一理論作為說明碳基生命形式的發展過程，已被普遍接受。

就如同黑格爾的宇宙論，社會達爾文主義（由追隨者赫伯特·斯賓塞（Herbert Spencer）提出）在音樂史上被用來描述、證明、抹除資料，不僅彰顯「適者生存」，也展現了複

雜（生命）形式的勝利。換句話說，這就像拿猿猴與人類比較——更複雜的「更好」。

因此，根據這個模型，有趣的新音樂主要透過不斷提升和聲複雜度來發展，次要則為節奏的複雜程度，而且極少有簡化的時期。也就是說，地位崇高的新音樂比過去的音樂更加複雜。

這種歷史進程也假設了線性的直接影響。學習前輩作曲家的作品，吸收大師所欲傳達的一切，深入理解並且傳承下去，接著繼續前行——這對年輕作曲家來說相當重要。隨後，學生創作新的作品，其中涵納大師的部分教導，排拒大師的其他面向，並添加自己的新元素。於是，黑格爾辯證哲學的「合」以及達爾文進化論中所謂「適者」，也就是更複雜的生命形式取代更簡單者，在此相互結合。

我們可以用貝多芬（一七七〇—一八二七）作為例子。他熟悉海頓（一七三二—一八〇九）的音樂——那位發展出「交響曲」並創作一百零八首交響曲的音樂家。一七九二年，貝多芬向海頓學過幾堂課；後來，創作了更宏大、更複雜的音樂，超乎海頓的想像。這些事實巧妙地解釋了整個過程，並且證明此模型的可行性。

談論二十世紀的發展過程時，典範變得更為反動與感性，因此年輕作曲家被描述為先接受年長的作曲家，後來再公開拒絕他們——有時是透過直接的言行。這或許是佛洛伊德

（Sigmund Freud）二十世紀早期潛意識理論的美學應用，投射到學徒與魔法師的關係之上……一種伊底帕斯式的必然性。

馬勒崇敬華格納，從未公開反對他；年輕的德布西則認為有必要公開拒絕、取笑他曾經崇拜的華格納。（他把華格納的主導動機戲稱作是歌劇角色的「名片」。）起初，史特拉汶斯基以德布西為導師，後來卻強烈拒絕了後者的審美。在漫長的職涯中，他試圖改變風格超越年輕人，顛覆了傳統模型。這導致年輕的布列茲及其同學打斷他在巴黎的新古典音樂會。史特拉汶斯基曾經是英雄，但因為現在他的音樂變得更簡單而成為叛徒。（持續變化的史特拉汶斯基後來把整個過程顛倒過來。他等到洛杉磯的鄰居荀貝格去世，才在晚年採用宿敵的理論及十二音列／序列系統，同時讓掌握大局的序列主義者感到滿意，又符合佛洛伊德式的典範。）

艾伍士曾經照顧、扶持年輕的卡特。一九八七年，卡特卻毀壞恩師的名譽，暗指艾伍士把自己的樂譜改得比原來的風格更現代。年代的先後順序是未來主義模型的重要元素，這勝過艾伍士音樂的任何內涵或其永恆的價值。

線性影響發展的概念以及取代論（Supersessionism），能夠幫助我們理解海頓與莫札特的音樂（隨著年齡的增長似乎變得越來越複雜）如何衍生出貝多芬的音樂語言，從中又發

展出布拉姆斯與華格納的作品。在我們進入二十世紀之後，這條線斷裂了。上述概念也適用於義大利歌劇：從羅西尼的簡單和聲風格，到貝里尼與董尼才第的複雜音樂，再到威爾第與普契尼更繁複的作品。以威爾第為例，當音樂學家終於將目光投向非德國音樂（以及歌劇）時，學界普遍認為他的每一部歌劇都比前一部更好。《阿依達》（一八七一）、《奧泰羅》（Otello, 1887）、《法斯塔夫》（一八九三）都比《弄臣》（Rigoletto, 1851）與《茶花女》（一八五三）更有趣。因此，我們可以輕鬆簡單地分析，一八二〇年代到一九二〇年代的音樂發展是勢不可擋的進步，只有威爾第的《西西里晚禱》（Les Vêpres siciliennes，一八五五）與普契尼的《燕子》（La Rondine, 1916）被斥為是陳舊的退步（事實並非如此）。

在這種普遍的教學模式之下，二十世紀初華格納深深影響史特勞斯與馬勒，而布拉姆斯則成了保守的死胡同。布拉姆斯無法代表未來，甚至並不代表現代性，也沒有影響太多重要的音樂家，可能只有德佛札克與艾爾加。理查·史特勞斯後來也被視為拒絕複雜的保守派，遭音樂界拋諸腦後。相較之下，馬勒則憑藉其作品而被視為荀貝格的直系傳人，這些樂曲打破圖畫/自傳交響樂的流派之分，不僅在大型管弦樂中大膽運用親密的室內樂，長度也是前所未見。不過，荀貝格後來卻試圖拯救布拉姆斯的名聲，稱其為「進步主義者」。馬勒於一九一一年去世也有助於維持其聲譽。相較之下，史特勞斯活到一九四九年，使得他後期的音樂變得尷尬，因為這些作品不符合模型的規則。

前面提過，二戰後荀貝格並未始終如一創作更複雜的音樂時，他就如同史特拉汶斯基，立即遭受歐洲前衛派拋棄，由布列茲主導達爾文式的驅逐儀式。荀貝格與好萊塢明星當鄰居，他退步了，令人失望（童星秀蘭・鄧波兒（Shirley Temple）就住在對面）。如前所述，由於荀貝格過世（一九四五年九月十五日），再加上其刻苦的學生及非調性作曲家的靈感來源。魏本作為相對沒沒無聞的作曲家，卻有半個世紀的時間是嚴肅古典音樂的教父——若你未曾經歷那些年，可能很難相信這是事實。

由於十二音列是唯一獲准入選「當代音樂」的音樂，因此用來評價音樂直到二十世紀末的達爾文—黑格爾模型，僅認可越來越複雜的音樂，大都由數學公式與電腦來生成、操控作品的音高、力度、節奏以及音色。

約莫在二十世紀最後二十五年，另一種實驗音樂開始出現，顛覆了成功描述過去兩百年來音樂發展的歷史模型。這是一種全新的音樂，拒絕了主宰二十世紀古典音樂的半音體系。這種新流派承襲凱吉實驗作品中的精神，用表面上的簡單重複的風格取代複雜的和聲。他們運用一些協和和聲——那些孩子第一個鍵盤樂器上的和弦，脫離其調性功能的規則，在極為漫長的時間內以細微變化的節奏模式不斷重複。

這種新風格似乎相像於同期極簡主義藝術家理查·塞拉（Richard Serra）、法蘭克·史特拉（Frank Stella）等人的作品，也與非歐洲文化的穩態音樂（steady-state music）有所關聯。對有些人來說，這只是沒方向、無盡的花紋，有點類似壁紙；對另一群人而言，這是古典音樂迫切需要的卸妝霜。這種音樂風格被稱為極簡主義，形成希臘神祇俄耳甫斯（Orpheus）與墨菲斯（Morpheus）（譯注：俄耳甫斯為音樂之神，墨菲斯為夢神，作者以此形容此種音樂夢境般的效果，同時也暗指這種音樂可能讓人睡著）以及古典音樂聽眾之間的衝突，因為有些人喜歡，而有些人則認為這是有史以來最無聊的音樂。

然而，假設極簡主義的作品被認為是音樂，歷史模型現在就無法「解釋」這種新音樂。不出所料，這種音樂遭許多年邁的前衛主義者反對。當時，古老且值得信賴的未來主義典範已經拋棄大量音樂，因此似乎沒有理由不將極簡主義令人厭煩的「塗鴉」拖入垃圾桶。卡特公開將極簡主義比作希特勒的演講，而總是充滿意見的布列茲將其稱為「奇異果」（引自《芝加哥論壇報》）。

到了二十一世紀，菲利普·葛拉斯（Philip Glass）、史蒂夫·萊許（Steve Reich）以及亞當斯等知名極簡作曲家已相當受歡迎，「將序列／十二音列前衛者視為延續貝多芬與華格納（所謂的革命者）且必然成功」的模式因而受到挑戰⋯

海頓—莫札特—貝多芬—華格納—馬勒—荀貝格／魏本—布列茲（接續著同代的序列作曲家）。

越過萊茵河，另一種模式則以德布西取代馬勒，並繼續向前發展：

華格納—德布西—（早期）史特拉汶斯基—梅湘—布列茲（接續著同時代的序列作曲家）。

然而，我們可以反駁，如果確實存在一條標示出影響力的「線」，展現史上最常被欣賞的交響樂，這條線應該看起來像這樣：華格納—史特勞斯／馬勒—康果爾德／許泰納（威克斯曼、提昂金、羅薩）—威廉斯（艾默・伯恩斯坦、諾斯、赫曼、高史密斯）—霍華・蕭、丹尼・葉夫曼（Danny Elfman）、季默、戴斯培、植松伸夫、賈瓦帝等。更精簡的版本：

華格納—史特勞斯／馬勒—好萊塢難民作曲家—難民作曲家在世接班人（創作電影、電視與電玩的音樂）。

前衛派與各種音樂實驗，和爵士樂、蘇聯社會主義寫實主義以及二十世紀吸收的「世界音樂」，只剩下其對發展模式的影響。

接下來應該提出另一個合乎邏輯的問題。如果從歌劇院與音樂廳的曲目中遭踢出的音樂如此重要、如此受人喜愛，那麼這些作品怎麼可能被移除這麼多年，而且毫無蹤跡？如果羅薩如此出色，音樂會音樂由世上最偉大的樂團演奏，並由布魯諾·華爾特（Bruno Walter）、喬治·蕭提（Georg Solti）、伯恩斯坦（一九四四年紐約愛樂的首演）等大師指揮，為什麼他的音樂會作品從常演曲目中消失了？畢竟，紐約愛樂半個世紀以來都沒有再演奏過他的音樂，直到一九九五年——然後就再也沒有演奏過了。為什麼康果爾德一九二七年的歌劇《赫蓮娜的奇蹟》要等到二〇一九年才在美國首演，而不是由大型歌劇公司演出？一九九〇年，迪卡錄製懷爾一九四七年的《街景》（Street Scene）；為什麼要到懷爾去世四十年後，他的美國作品才完成第一張專輯？

一九三四年，洛杉磯愛樂委託荀貝格創作《給弦樂團的 G 大調組曲》（Suite in G Major for String Orchestra，譯按：作者在此使用 Suite for String Orchestra，在最後的附錄則用 Suite in G Major，不過附錄顯示全名為 Suite in G Major for String Orchestra）；為什麼一九三五年之後，洛杉磯愛樂就未曾演奏過這部作品——甚至連一次也沒有？

由於後二戰時代波瀾激昂的情緒，歐洲音樂教授、古典音樂主持人與作家找到了一種方法來保持觀點一致，同時又幫助大眾消除不久之前發生在自己身上的悲劇。這種新方法用來「證明」大家持相同看法——不去演奏糾纏於二戰歷史之中的音樂。其核心是建立

美學標準，證明將令人厭惡的曲目從演出中剔除是合理的行為。

音樂因為沒有實體，所以特別脆弱。不同於納粹掠奪的藝術品，從我們的曲目庫中盜取的音樂只有透過演奏才能「歸還」給我們。二〇一六年，馬勒第二號交響曲親筆手稿於蘇富比以四百五十萬英鎊成交。不過，由於交響樂屬於公眾領域，表演的價值是什麼呢？幾乎沒有商業價值。如果要討論音樂的藝術價值，除非我們聽見作品，否則根本無法發表意見。

我們經常讀到或聽到一種說法：某些作曲家或作品不再被演奏，是幾百年來自然篩選的結果。他們「出於某種原因」被遺忘了——模糊不清的定罪理由。而樂評給予在現代演出中重生的作品負評時，似乎證實了上述的理論。

同時，我們知道巴哈的作品經歷過再發現：一七五〇年去世後，有五十年以上的時間，大多數的樂迷都不知道他的音樂。一八二九年，二十歲的孟德爾頌實現了五年前的夢想。祖母送給他一本抄譜員所抄寫的巴哈《馬太受難曲》，目前公認為音樂史上最偉大的作品之一。我們絕對可以肯定地說，在一八二九年沒有人聽過這首作品。孟德爾頌在柏林指揮演出，重新確立巴哈的地位，現在被視為古典音樂之父。我的人生經歷了馬勒的交響曲從標準曲目的邊緣走向核心，主要是因為伯恩斯坦從一九六〇年代起，開始在

音樂會、錄音、廣播中對馬勒的支持，同時這些作品也大獲聽眾喜愛。

倘若恢復曲目仰賴演奏、播放，那麼去除曲目也就沒有特別困難，尤其假設大眾無意間成為共謀，而幾十年間都沒有年輕世代聽見並且重新評價這些作品。以下是去除曲目的方法：

· 建立支持偏好音樂的標準；將要去除的音樂類別定義為不屬於該領域；將較小的領域描述為普遍的領域。

· 將「新」、「現代」、「現代主義」、「挑戰」、「當代」、「支撐」和「不妥協」等概念和修飾語，用得好像它們普遍具有的正面意義，並且將之套用在受到承認的音樂上。請注意：「當代」這個詞的意義被重新定義為某種風格的音樂，而不是我們（或其）時代的音樂。此外，中性詞與上述標準結合運用時，可能會被賦予強烈的負面含義，例如：「好萊塢」。[1]

· 在某些情況下，以威嚇他人的方式寫作或說話，使人們認為自己可能不夠了解而無法提出反面意見。上述作法與以下概念緊密合作：流行音樂本質上是簡單化的作品，而且是降低藝術標準的象徵。[2]

- 運動賽事藉由率先抵達終點線或取得最高分來獲勝（高爾夫球例外）；與運動不同的是，音樂容易受到個人、大眾以及勸說意見的影響。如果沒有現場參加演出或無法聽到音樂的實際聲音，就只能相信（或質疑）樂評的書面意見，他們以明喻和暗喻來描述一段音樂或其演出，藉此支持上述所提及的標準。

- 名為「他者」的群體建立之後，大家會假設其中包含的作曲家與表演藝術家都相當雷同、不具特色。利用人們對彼此的敵意是一種強大的修辭手段，得以摧毀最初所建立的局外人群體。[3]

- 二戰相關音樂的研究及評價，最好由歐洲人而不是由美國人主持，已故德國指揮家馬舒曾說，前者「經歷過戰爭」，而後者「只讀過相關歷史」。

⠿ 設定標準的遊戲

尼爾・蓋布勒（Neal Gabler）在一九八八年出版的《自己的帝國》（*An Empire of Their Own*）指出：「好萊塢由東歐猶太人成立……由第二代猶太人監管……有聲電影主導這個產業時，一群猶太編劇入侵好萊塢……猶太人經營人力仲介公司，也有猶太律師與醫生。最

重要的是，猶太人拍出這些電影。」

蓋布勒的說法相當具有說服力，他認為，逃離東歐大屠殺與猶太小鎮的好萊塢奠基者，不僅堅信美國夢，還創造讓全世界都能在銀幕上看到的美國夢。這項風靡全球的藝術娛樂的最初起點，幾乎完全遭到遺忘，但對於我們要討論的歷史相當重要，同等重要的是面對好萊塢及其所觸及的任何事物的態度——例如，音樂。

二戰後的幾十年，詆毀好萊塢變成不受控制的國際混戰。好萊塢開始受到指控竊取、腐蝕高雅文化，而這正是第三帝國先前對其猶太藝術家提出的主要論點之一。

華格納的贊助人、巴伐利亞國王路德維希二世，聘請劇場布景設計師來建造著名的「童話城堡」——新天鵝堡（Neuschwanstein，建於一八六九～一八八六年），虛構一座具有數百年歷史的城堡，其功能是滿足幻想。現在，新天鵝堡是巴伐利亞的象徵建築，用於行銷德國。當然，它是十九世紀數以千計的浪漫主義贗品之一，與迪士尼的「睡美人城堡」（根據新天鵝堡設計）一樣，令人想起相同的幻想世界，而且這些討喜的浪漫主義贗品，肯定不會被認為會腐蝕歐洲文化。就如先前所述，它們正是歐洲文化的重要元素，每年有一百四十萬人參觀這座城堡。

至於好萊塢濫用、簡化經典的說法，請見一八五〇年四月二十四日的報紙《紐約阿爾比

恩》（New York Albion）對威爾第版本莎劇《馬克白》紐約首演的評論：「我們確信這個主題對威爾第的心智而言過於龐大，很快就發現他無助掙扎，試圖努力跟上這部戲劇的境界。」《芝加哥論壇報》也抱持相同的看法：「《馬克白》變得溫和而多愁善感，我們很難不對此抱持偏見。」

一百四十六年後，保羅・葛德柏格（Paul Goldberger）在《紐約時報》如此評論迪士尼版的《鐘樓怪人》：「這部卡通假裝深奧，腐蝕所有與其關聯的高雅文化。」[4]基本上這與前面的評論一模一樣，只是作品名稱不同。我們應該要問的是：有誰真正讀完雨果的原著？也許值得注意的是，雨果寫這部小說的原因之一，是為了促使巴黎人民不要破壞老建築，並且別再以現代建築取而代之（巴黎聖母院的彩繪玻璃窗昏暗地令人生厭，曾被換上透明玻璃）。

光是迪士尼一九九四年電影《獅子王》就造成巨大的影響，其流行歌曲由兩位英國人艾爾頓・強（Elton John）與提姆・萊斯（Tim Rice）創作，毫不違和地與德國作曲家季默及非洲作曲家李柏・M（Lebo M）的交響配樂一同呈現。一九九七年版音樂劇在老舊的劇院進行首演，演出場地由同樣受譴責的迪士尼組織翻新修復。這齣音樂劇無疑改變全球觀眾對戲劇的期望，主要由有色人種講述故事，並且在茱莉・泰摩（Julie Taymor）的執導之下，戲劇與偶戲打造的世界驚艷數以萬計的兒童。當年的孩子都已長大成人，他們將永

遠記得第一次精彩的現場戲劇體驗。

這部長壽的音樂劇在二〇一九年再次獲得新生，推出電影版本，由當代最受歡迎、最知名的演員與歌手演唱歌曲及配音。這些作品繼承人類的傳統，用音樂、藝術及動作講述偉大的故事——這正是古希臘人所讚揚的事物；曾觀賞過這些作品的孩子會創造出什麼樣的作品呢？義大利人重塑傳統並稱之為「歌劇」，接著百老匯與好萊塢將音樂敘事帶到新世紀，面向全球觀眾，將《獅子王》的台詞與歌詞翻譯成六種非洲原住民語言，並且推出日語、德語、韓語、法語、荷蘭語、華語與西班牙語全本製作。

正如同難民及非前衛作曲家的作品，古典音樂圈出現一系列規則，將所有的好萊塢音樂都排除在值得留存的藝術之外。然而，如果將針對二十世紀難民、調性作曲家（包括好萊塢及非好萊塢）的準則，套用於樂迷都同意成為古典音樂標準曲目的作品，我們會發現具有啟發性的結果。我們現在或許會覺得，二十世紀的美學之爭已然結束；即使戰爭結束後，最後一發子彈所引起的敵意，仍持續影響幾個世代。對於像我這樣經歷過二十世紀下半葉的人來說，回顧某些想法如何潛入我們評估古典音樂的方式或許相當重要。

一九一〇年左右，調性音樂就已智盡能索。

在二十世紀下半葉，這個想法持續存在，是音樂批評的有力「工具」。全面套用此一標準將會消滅西貝流士、普羅高菲夫、蕭斯塔科維契、佛漢・威廉斯、柯普蘭、拉赫曼尼諾夫、羅薩、蓋希文、布瑞頓及晚期荀貝格的交響樂；普契尼、史特勞斯、康果爾德的歌劇；數千小時、大部分用於電影的管弦樂⋯大量室內樂；以及一九一〇年後創作的數千首精彩新歌。那麼哈姆雷特確實說對了——剩餘的唯有沉默。

一般大眾不理解無調性、極簡主義以及電子音樂。

雖然這個說法也不再被公然用來解釋人們面對複雜當代音樂的反應，但老實說，許多人對於經歷下一次「世界首演」仍然感到害怕。因此，提醒大家《浩劫餘生》（Planet of the Apes）、《第三類接觸》（Close Encounters of the Third Kind）、《人工智慧A.I.》（A.I.）、《養子不教誰之過》（Rebel without a Cause）、《驚魂記》（Psycho）、《禁忌的星球》（Forbidden Planet）、《時時刻刻》（The Hours）等電影的複雜配樂能有效消除焦慮。此外，電子音樂也不斷出現在影視節目的配樂中。「聲音設計」指的是在戲劇、電影、電視中打造聽覺環境，運用電子音樂作為戲劇音樂語彙的基本工具。極簡主義音樂是電影的動作配樂最流行的風格之一，目前已是充滿活力的電視廣告所採用的基本配樂。自一九三〇年代配樂首次出現以來，非調性音樂一直都是電影音樂語彙的一部分，而重金屬以及當代爵士樂後來則經常融入非調性序列音樂。無論個人或群體，大眾絕對理解這些音樂風格，但

他們也有權選擇要聽什麼以及聆聽的時間長度。

難民作曲家（如：亨德密特、荀貝格、巴爾托克、懷爾）與祖國失去連結，因此作品在接收他們的國家找不到立足點。

長久以來，作曲家到處旅行、移居他方。日耳曼作曲家韓德爾名字拼法在倫敦從「Georg Friedrich Händel」改為「George Frideric Handel」，他為英國觀眾量身打造的義大利商業歌劇大受歡迎。懷爾、亨德密特和荀貝格則不再為美國的德國觀眾作曲。賈克・奧芬巴哈（Jacques Offenbach）生於普魯士（現德國）的科隆，他的名字拼法原本是德語的「Jacob」；我們該如何看待他知名的康康舞曲，其文化背景難道不是來自巴黎嗎？華格納在流浪期間創作了許多音樂。莫札特到處巡演，在各地創作、演奏自己的作品。普羅高菲夫曾定居於巴黎、美國以及蘇聯。拉赫曼尼諾夫於比佛利山莊逝世。

有些作曲家從未在祖國之外找到立足點，這是二十世紀永遠無法挽回的悲劇。不過，其他作曲家則創作大量風格各異的音樂。在美國創作的音樂，只能透過聆聽來判斷「好壞」。

電影音樂（好萊塢音樂）不是真正的音樂，因為它必須遵循嚴格的時間軸編曲。

電影配樂當然有其特殊要求，不過我們也必須注意，柴可夫斯基根據編舞家馬呂斯‧佩第帕（Marius Petipa）設計的特定小節與節拍模型編寫《睡美人》（《胡桃鉗》（The Nutcracker）也是如此）。如果芭蕾舞音樂沒有事先設計的模型，編舞家及行政人員通常會大幅更改樂譜。（請參見《天鵝湖》、《羅密歐與茱麗葉》以及伯恩斯坦的《靈魂》（Dybbuk）。）此外，請注意，所有的序列音樂都遵循許多自我強加的規則來譜寫，有時包括預先設計的模型。

電影音樂作曲家「在庭院裡創作」。

只要作曲家能寫出大家想聽的音樂，作曲速度快並沒有什麼問題。韋瓦第、泰勒曼（Georg Philipp Telemann）、莫札特與巴哈都創作了上百首作品。海頓寫下一百多首交響曲，帕萊斯特里納（Giovanni Pierluigi da Palestrina）則有一百零五首彌撒曲。好萊塢作曲家在生產線上提供音樂的形象，傳達出他們有不能遲交的死線。而且，別忘了狄更斯（Charles Dickens）的稿費是按字計酬，而他可是著作等身的作家。

懷爾出賣古典音樂，投身百老匯（即商業劇院）。

懷爾及其輝煌的美國職涯受到來自四面八方的攻擊，幸好目前已經平息。威爾第、羅西

尼、韓德爾都為商業劇院作曲，他們的收入取決於人氣（門票銷售）。懷爾寫的是百老匯作品，而不是為諾倫多爾夫廣場劇院（Theater am Nollendorfplatz，譯按：位於柏林，一戰至二戰期間上演輕歌劇）創作。作曲家都是靠寫作謀生，除非他們很富有，或還有另一份工作（參見艾伍士與卡特）。二十世紀下半葉，許多備受讚譽的作曲家都是終身職教授，他們有工作保障與退休金，無需迎合聽眾的口味。他們的作品也可以視為商業音樂的其中一種形式。巴哈的書信內容幾乎都是關於想要獲得更多金錢。另一方面，我們也要欽懷爾的勇氣。他避開美國大學職位的保護，在異鄉以外語創作的新音樂劇作品，仰賴其成敗來決定自己的命運。

好萊塢作曲家不是創作自然的音樂，而是將音樂「米老鼠化」來配合電影的動作。〔譯按：米老鼠化（Mickey-Mouse）是流行於一九三〇至一九四〇年代的詞彙，指的是「讓音樂跟隨電影動作」，因米老鼠卡通而得名。〕

先前提過，華格納在創作歌劇時將舞台指示寫在樂譜中，要求歌手的姿勢與音樂同步。一九三八年，普羅高菲夫在最後一次美國巡演，與迪士尼討論音樂如何與好萊塢電影同步，以便將技術帶回蘇聯；他與蕭斯塔科維契在家鄉都創作了電影配樂。芭蕾舞音樂也是依據視覺同步與編舞家的需求而創作。至於複合動詞「米老鼠化」所指稱的為角色特定動作譜寫音樂，更適切的說法應該是，好萊塢將米

老鼠等角色「華格納化」（Wagnerized），因為華格納早在十九世紀就已證明這種技術的可行性。「米老鼠化」是一直存在的音樂創作技法，卻被貶低為一種需要運用想像力與技巧的工藝。

好萊塢作曲家竊取古典音樂大師的音樂。

「竊取」是「受其影響」或「受其啟發」的貶義說法。二戰後的幾十年，電影作曲家常常遭抹黑為入侵者，進而將電影音樂與「真正的作品」區分開來。今天的小提琴家都會學習的康果爾德小提琴協奏曲，不會認定電影音樂與古典音樂之間非黑即白的差異。如果依循這種邏輯，消除專門演奏「電影音樂」的音樂會，並且以音樂會音樂搭配為電影創作的音樂，藉此創造精彩的音樂對話，或許有利可圖。一九九五年七月二十八日，《紐約時報》刊登一篇僅五英吋半的訃聞，標題為「古典風格電影配樂作曲家」，暗示羅薩在電影配樂撒入古典音樂的仙塵。同一天的報紙用兩頁的篇幅，介紹史托克豪森的全新作品《直升機弦樂四重奏》，附上多張照片。電影音樂千變萬化、琳琅滿目，它並不是一種風格——而是一種傳遞系統。

值得注意的是，在古典音樂的經典曲目中，批評者指控巴哈剽竊迪特里希·布克斯特胡德（Dieterich Buxtehude）；拉赫曼尼諾夫剽竊柴可夫斯基；威爾第自我抄襲；普契尼則剽

竊幾乎所有的作曲家。5

荀貝格在美國過得很苦，因為美國人不理解他的音樂，也並未以歐洲人的方式演奏他的音樂。

事實上，資料顯示美國人對待荀貝格的方式與歐洲人非常類似。荀貝格不得不以教職在柏林謀生（他也曾對此有所怨言），而先前也提過，儘管他在維也納和柏林已經頗有名氣，他的音樂當然還是面臨喧鬧的抗議。

荀貝格在一九三三年移居美國之前，就已廣為人知並在當地演出，而且備受尊重——在他超過強制退休年限後，加州大學洛杉磯分校破例給予他額外五年的工作年限。

德國人寫道，荀貝格的美國學生沒有任何一位成為知名作曲家，以此證明他在美國的生活肯定相當沮喪。凱吉是眾多在美國向荀貝格學習的其中一位「古典」作曲家，他的影響不亞於二十世紀任何作曲家，而且還有許多作曲家持續在美國社會中教授、分享他們的經驗。

事實上，好萊塢許多作曲家與編曲家都曾私下向荀貝格求學，包括：蓋希文、紐曼（二十

世紀福克斯音樂部負責人）、大衛・拉克辛（David Raksin，《羅蘭秘記》（*Laura*）與《玉女奇男》（*The Bad and the Beautiful*）、配器大師愛德華・鮑威爾（Edward Powell，創作超過一百部電影配樂，包括《聖袍千秋》（*The Robe*）、《旋轉木馬》（*Carousel*）與《國王與我》（*The King and I*）、威克斯曼（作曲大師、指揮家，將布瑞頓、史特拉汶斯基、蕭斯塔科維契的新作品帶到西岸首演）以及羅塞曼〔《養子不教誰之過》、《天倫夢覺》（*East of Eden*）、《星艦奇航記四》（*Star Trek IV*）〕。此外，他的門生中還有許多帶來影響的年輕女性，尚未獲得適當的評價。

荀貝格在洛杉磯生活、成家、創作音樂，直到一九五一年離世。他在布倫塢（Brentwood）有一棟房子，收入足夠捐款給多個慈善機構，包括定期提供「美國援助歐洲合作組織」（CARE）關懷包。他發展出複雜而優美的晚期音樂風格，創作許多十二音列作品，並且開始對作曲之外的事物產生興趣——他的猶太人身分及與之相關的活動，包括：陶器、繪畫、網球以及桌球。

在美國，荀貝格寫了一個名為《公主》（*Die Prinzessin*）的童話故事，並以「小阿諾」的故事來娛樂孩子。他的女兒努麗亞（Nuria）在二〇一八年寫道，小阿諾的冒險經歷（當母親把他一個人留在家中時）包括「騎著三輪車去中國」。他編造反抗軍的故事，他們以「希特勒毀滅！」（Unheil, Hitler!，譯按：荀貝格以「希特勒萬歲！」（Heil, Hitler!）玩文字遊戲〕互相敬禮。誰有權決定荀貝格應該如何生活？「我們過著非常幸福的生活。」他的小兒子勞

倫斯（Lawrence）在二○一五年表示。

電影音樂不是用來聆賞的。

電影音樂可以鮮明易懂，也可以隱晦運作，其主要功能是搭配戲劇場景，作為註解，以推進戲劇。然而，就如同任何足以超越其最初主旨的音樂，許多出色的電影音樂都可以作為音樂會音樂來演奏、欣賞。誠然，並非所有的電影音樂都是為了被人欣賞，但它一定是要讓人得以感知。在推進敘事的脈絡之下，這種音樂的重要性不亞於莫札特歌劇中的宣敘調。

各位可以試著把「電影音樂不是用來聆賞的」這陳腐的說詞，告訴發行電影原聲帶專輯的唱片公司，並將其與「應該被聽見」的當代古典音樂的銷售數量進行比較。另外，也該看看古典音樂廣播電台的播放列表中，一九三○年至今創作的音樂有哪些作品。古典音樂會節目在沒有搭配電影的情況下，仍然將好萊塢的電影配樂排除於現場演出之外，但有趣的是，卻包含蘇聯（普羅高菲夫）與英國（華爾頓）作曲家的電影配樂。

好萊塢製片人與片場管理階級是／曾是文化文盲。

請參考佳吉列夫的案例，他自詡為「江湖郎中」。雖然大多數的片場創始負責人確實不曉得長號的四分音符聽起來如何，但他們清楚知道自己希望音樂部門達到什麼效果，而且他們的直覺是對的；不過，這並不表示他們製作的每部電影都很棒。只有受過完備音樂術語訓練的人，才能「理解」音樂——這個假設令某些人感到欣慰，但並非事實。

現已遭世人遺忘的劇作家阿爾方斯·羅耶（Alphonse Royer）曾任巴黎歌劇院的總監，他就要求威爾第與華格納改寫歌劇來迎合巴黎人的口味——兩位作曲家確實照做了。上述的行為與好萊塢遭指控所謂「干涉藝術自由」如出一轍。威爾第將義大利語版《遊唱詩人》變成了法語版的「Le Trouvère」，增加必備的芭蕾舞，更長的終場以及許多其他必要的修改。華格納也改寫了《唐懷瑟》，增加一場巴黎人不可或缺的芭蕾舞戲；他形容羅耶是「荒謬」的人。山姆·戈德溫（Sam Goldwyn）也很荒謬，我們喜歡取笑他講的話，例如：「把我包括在外」以及「我認為任何人都應該在死前寫自傳」。然而，他們對觀眾的理解都是正確的。他們各自經營成功的商業企業——巴黎歌劇院與米高梅電影公司（Metro-Goldwyn-Mayer）。我們也該看看以下兩個案例。安東·埃斯特哈齊（Anton Esterházy）王子，他的父親曾聘任海頓為宮廷作曲家，而他則解散了宮廷樂團。一七一七年，薩克森——魏瑪公爵威廉·恩斯特（Wilhelm Ernst）因巴哈違抗命令而將其監禁。這些有權勢的人並非來自好萊塢。聰明人也會犯錯；愚人有時會負責管理，並做出正確的決定。天才通常得以生存。

⠿ 罪與罰

大多數的嚴肅音樂家都避免演奏被視為沒有價值的音樂。在二十世紀與二〇〇〇年代，任何降低標準為烏合之眾演出的藝術家，都可能因為這種罪行而受到嚴厲的懲罰。穆蒂錄製恩師羅塔的電影音樂專輯需要一定的勇氣。指揮賽門‧拉圖（Simon Rattle）是另一罕見的國際知名音樂大師，他在特殊場合將電影音樂帶到柏林愛樂，繼任指揮基里爾‧佩特連科（Kirill Petrenko）也是如此。

然而，看看洛杉磯成長的指揮家，有些在電影產業工作（普列文），也有其家人是製片廠樂團成員〔李奧納德‧史拉特金（Leonard Slatkin）〕，其他如：祖賓‧梅塔（Zubin Mehta）、勞倫斯‧福斯特（Lawrence Foster）、麥可‧提爾森‧托馬斯（Michael Tilson Thomas）則幾乎從未在頒獎台上擁護成長地的傳統。（普列文為康果爾德破例，但顯然他拿了四項奧斯卡獎離開好萊塢之後，就不想再與好萊塢有任何瓜葛。）一九九〇年代，一篇於洛杉磯刊出的文章將我重振、演出電影音樂的努力描述為「自毀前程」。

我與底特律交響樂團合作，演出由經典電影音樂改編、擴展的交響詩節目，時任音樂總監尼米‧賈維（Neeme Järvi）說：「你一定要回來指揮一些真正的音樂。」在我首次與馬舒領導的紐約愛樂首次合作後不久，我們在紐約的一家餐廳相遇，他細心地對我說：

「哦，對，你是那位電影音樂指揮。」在亞特蘭大交響樂團的演出，一位贊助人向我的妻子借看節目單。她看了內容，怒氣沖沖地把節目單遞回去，說道：「我們剛從罷工現場回來，不是來找樂子的！」

結果，我們必須接受這些虛構的標準，正如音樂學家馬科姆・吉利斯（Malcolm Gillies）所提出令人印象深刻的概念「美國愧疚」（American guilt），假定美國人沒有支持那些逃離大屠殺而來到美國的偉大作曲家。而且，我們可以在學術期刊上看到以下論述：亨德密特住在紐黑文時寫了太多作品（因此毫無意義、內容重複），而荀貝格在洛杉磯則寫得太少（也就是說，在美國生活讓他不開心）；從克雷內克所說、所寫看來，他似乎相當適應不良，覺得自己的音樂在美國演出次數不夠多。我們可能會提出疑問，哪位作曲家真的滿足於其作品的演出次數呢？（柴可夫斯基來到紐約時，他抱怨自己的音樂在莫斯科的演奏次數不如紐約。「我在這裡比在歐洲更出名。」他於一八九一年五月二日寫道。）[7]

⠿ 與其詮釋樂評，不如詮釋樂評家

王爾德寫道，評論「是自傳的唯一文明形式」。事實上，我們理解樂評的方式之一，就

是根據王爾德的看法來解讀樂評家的說法。出於諸多因素，已故的布列茲是本書的核心人物；或許其中最重要的原因是，他身為直言不諱、排他主義的樂評家在二十世紀下半葉所造成的影響。儘管布列茲並沒有寫報紙評論，但他的期刊文章、公開言論、無可置疑的權威地位，以及對眾多學生與藝術行政人員的啟發，使他成為二十世紀古典音樂界最重要的聲音。許多讀者可能會問，布列茲到底是誰？為什麼他的名字在書中不斷出現？這不僅僅是因為本書引用他本人及其觀點作為史實，而且其學生及虔誠的擁護者（目前已是中年人士）被推舉為在世榜樣，代表令人興奮的、新的以及具有權威地位的音樂。

布列茲年輕時曾呼籲摧毀歌劇院——不過在他晚年，支持者稱之為象徵性的說法，而非「實務上」的。二〇〇一年，瑞士警方逮捕布列茲，「將他從床上拖下」，並且告知他，他名列一九六〇年代的恐怖攻擊嫌疑人，〔因為〕布列茲先生曾說，應該炸毀歌劇院，瑞士人認為其說詞顯示他可能造成安全威脅。」[8] 在其他作曲家的音樂會上，他與學生干擾演出（在布列茲開始參加音樂會之前，納粹也做過一樣的事）並且痛斥創作他不喜歡的音樂的同儕「泡在一池液態肥料裡」。他曾在一九五四年羅馬當代音樂節結束後，憤怒地寫信給納博科夫，建議下一個活動舉辦「論保險套在二十世紀的功用」研討會，如此一來「品味會更好」。[9]

一九六〇年代初，布列茲受邀前往美國大學演講，作曲家鮑威爾表示他曾說：「美國沒有作曲家。」他接著用高盧人的機智笑著補充，同時提到一位競爭對手：「連像策（Hans Werner Henze）這樣的作曲家也沒有。」10 令鮑威爾驚訝的是，我們接受了這個評價。

「布列茲從未邀請任何美國人將我們的音樂帶到法國。」

布列茲上了年紀，變得越來越迷人、越來越不粗俗，而且他的觀點同樣具有影響力。布列茲曾指揮過自己嚴正蔑視的音樂，如：布拉姆斯、孟德爾頌等作曲家的作品，訃聞卻稱其「毫不妥協」，這顯然是荒謬的說法。任何與獨奏家合作過的音樂家都知道，演奏音樂的行為本身就是一種妥協。儘管布列茲強調結構與客觀性，不帶偏見的聽眾可能會發現他的音樂複雜、感性，宛如來自遠方——就如那些評論，他的音樂也具有自傳色彩。

你可能會喜歡、著迷他對音樂的詮釋——但也同時拒絕布列茲對其他作曲家的看法。

⠿ 請勿喜歡我的唱片

冷戰時期的雜誌、期刊、報紙上，批判書寫風格相當一致。隨著二十世紀逐漸成為歷史，觀察其中一個案例或許有助於我們更深入理解，而當時最重要的唱片系列的介紹手冊，是最佳的案例。

偉大的唱片製作人兼哥倫比亞唱片公司老闆葛達德・利伯森（Goddard Lieberson）曾經發行《窈窕淑女》和《西區故事》的原班卡司專輯，以及史特拉汶斯基的新舊作品。對於古典音樂樂迷來說，他推出的「荀貝格音樂全集」（The Music of Arnold Schoenberg）第七部是必買商品，這是首度可以欣賞這位二十世紀大師新錄製的音樂。

唱片附上的解說文字總是有助於啟發、教育消費者。在第七部中，鋼琴家葛蘭・顧爾德（Glenn Gould）與茱莉亞弦樂四重奏團（Juilliard Quartet）及演員約翰・霍頓（John Horton）合作演出《拿破崙頌》（Ode to Napoleon Bonaparte），為荀貝格的「美國」作品之一。顧爾德的解說如此總結：

不過，整體而言，我們會覺得這位提倡者只願意將這首作品建立在最微不足道的動機上──十二音列。而且，此音列並未特別有趣，也無法能透過結構的自然生成與合體，揭示出隱藏的動機。

這段話感覺像在針對我。一九六八年，我還是個音樂理論博士候選人，剛從得來不易的獎學金津貼中，挪出七塊三八美元購買這張唱片。此外，賓州大學音樂系主任喬治・羅奇伯格（George Rochberg）更進一步評論荀貝格在美國創作的《宣敘調變奏曲》（Variations on a Recitative）⋯

這部作品是否具有「調性」並不重要。然而，由於它經常被歸為D小調，且讓我們稍微研究一下。如果不斷涉及特定的音高（在此為D音）而使得作品具有「調性」，那麼第四十號作品無疑是調性音樂，而且是以D調為基礎。但是，如果第四十號作品不只是在旋律及和聲上運用重複音高，也不僅僅是趨近該音高的正向與反向半音進行，那麼它就不是「調性音樂」。那麼，它是什麼？目前的答案是：我不知道……無論這首作品是如何處理的，它無疑是荀貝格的創作——如同他的弦樂三重奏，是「殘酷」的音樂。

讀到這裡，我似乎還無法確定自己是否犯了相當糟糕的錯誤。最後，是荀貝格宏偉的第四十三b號作品《主題與變奏》（Theme and Variations）的解說（同樣由羅奇伯撰寫），而那些希望荀貝格成為別的樣貌的樂評家最憎恨這一部作品。

寫給管弦樂團的第四十三b號作品《主題與變奏》，無需佔據我們太多的注意力。第四十號作品與第四十五號作品似乎極為私密，第四十三b號卻不是如此。事實上，這部作品有一種難以言喻的尷尬，暗示主題的構建與變奏的設計具有很強的自我意識。或許，這是因為荀貝格對於為無所不在的美國校園樂團創作樂曲的奉獻程度不足，而第四十三b號作品原始版本正是這種作品。傑出荀貝格劈啪作響的電荷，在此消失了。

這段文字來自發行唱片的公司，而不是樂評家。消費者是否膽敢喜歡最後一首作品，還是應該受其鼓舞舉起斧頭砍斷唱片？我們發現，顧爾德與羅赫伯格很在意作曲家沒有符合他們的期望來創作。荀貝格的創作並未像魏本及其追隨者，變得越來越複雜、非調性、非發展性、反情緒，或運用控制數個音列的結構。這兩位哥倫比亞唱片公司聘請的專家，要怎麼處理荀貝格的「問題」呢？

一九五一年，荀貝格去世幾個月後，上述兩位專家與布列茲立場一致。布列茲做出驚人之舉，殘忍地寫下：「ARNOLD SCHOENBERG EST MORT」（沒錯，就是全部大寫的法文：阿諾・荀貝格死了）。對布列茲而言，荀貝格「已死」；因此，認同越來越嚴格控制、無感情、無調性音樂的人也抱持相同看法，而且人數眾多、勢不可擋。他們的看法來自於此：無調性之父於一九二一年發明並於一九二三年推出十二音列，但他沒有自始至終遵循這個系統。

（「沒有察覺十二音列語言必要性的音樂家都一無是處。」布列茲寫道——而這段話也包括了十二音列的發明者。）相較於荀貝格在維也納與柏林的成就，他在美國的生活及成果都從音樂廳與歷史中被抹去了，這對我們來說非常可惜。

⠿ 來自年輕世代的聲音

二十一世紀初，即便許多人努力透過錄製專輯、撰寫文章、演出作品找回一些「墮落」音樂，年輕樂評家仍認為自己有權繼續攻擊不堅持現代主義教義的作曲家。然而，我們卻意想不到希特勒禁止的某些音樂所能引起的仇恨程度。

二〇〇七年，倫敦愛樂在弗拉基米爾・尤洛夫斯基（Vladimir Jurowski）的指揮下，演出康果爾德《赫蓮娜的奇蹟》的英國首演。倫敦《每日電訊報》（Daily Telegraph）的魯伯特・克里斯汀森（Rupert Christiansen）描述為「全然一派胡言」，「情緒濃烈得可怕，音樂過度響亮，冗長的第一幕灑狗血而肉慾，讓我毛骨悚然……結束時，我感到有點不適，不得不在黑暗的房間裡躺一會兒。」

同一天早上（二〇〇七年十一月二十八日），邁克爾・坦納（Michael Tanner）在週刊雜誌《旁觀者》（Spectator）中的評論指出，這場表演是「充滿嫌惡的夜晚」，並且「完全符合『墮落』」，不過這個形容詞自從納粹將其作為一個類別之後就棄之不用了。但他們沒有說錯，確實有墮落藝術，而沒有比《赫蓮娜的奇蹟》更露骨的例子了。」他將樂譜描述為「未受緩解的音樂發炎，時常長出癤，噴發大量音樂膿液，隨後再度繼續累積。」

那是二○○七年的評論，來自兩位倫敦正經的樂評家。不是部落格貼文、也不是推特發文。

一九三五年，倫敦《泰晤士報》刊出懷爾諷刺作品《牛的王國》（A Kingdom for a Cow）英國首演的評論。匿名樂評家寫道：「我們不清楚懷爾最近離開德國，是否因為他偏好這類政治諷刺文本，或是他創作的音樂類型；但是，他的音樂會是德國當局驅逐他最正當的理由。」同年，美國作曲家、知名樂評家維吉爾為蓋希文《波吉和貝絲》全球首演寫了一篇評論：「這充其量只是以色列、非洲與蓋爾語群島文化的混合體，有趣但非常難看……我不喜歡虛假的民間傳說、不喜歡苦樂參半的和聲、不喜歡六部合唱、不喜歡煩躁的伴奏，也不喜歡像是猶太魚丸凍的配器。」兩則評論都不是來自納粹德國。

一甲子後，一位二十五歲的客座樂評家在《紐約時報》針對康果爾德作品發表了一些評論。他提及康果爾德的美國音樂是「衣食無虞的平庸」，「小夜曲剛開始聽起來很迷人，當你意識到主題是從阿米卡雷・龐吉耶利（Amilcare Ponchielli）的《時辰之舞》（Dance of the Hours）中提煉出來時，就不那麼迷人了。」

這位樂評家，也許在複述教授們普遍受認可的看法，希望讀者相信過胖的康果爾德偷走了他認為迷人的東西。（難道他會形容布拉姆斯「吃飽喝足」嗎？還是他的意思是康果爾德偷走

果爾德的音樂「報酬豐厚」？）此外，請注意他討論的這兩種旋律，一個是龐吉耶利的，一個是康果爾德的，它們只有一個共同點——上升的小三度，然後是大二度。隨後，這兩首曲子走向完全不同，節奏與感覺完全不同。這背後似乎有更大的觀點：與所有的好萊塢作曲家一樣，康果爾德的音樂是偷來的。不過，康果爾德之後會面臨更糟糕的狀況。

以下是理解康果爾德的好方法：想像他並未在一九五七年去世，而是在一九二〇年完成歌劇《死城》（Die Tote Stadt）就撒手人寰會是什麼樣的光景。這位二十三歲的作曲家將會留下兩部轟動一時的歌劇與幾部引人入勝的器樂作品。現在大家可能會惋惜天妒英才。他的名字將散發迷人的靈氣，堪比英國詩人濟慈或法國詩人藍波。

康果爾德卻活得更久，而他的名聲一落千丈。他早期與晚期的一些傑作，都在談論可能會發生的縹渺幻想。在此，偉大的定義模糊而毫無邏輯：作曲家活在他的時代過去之後仍然在世，作曲家在他的時代來臨之前死去，或者生卒年完全在錯誤的時代。對康果爾德的愛永遠是一種罪惡的享受，但是誰能怪罪音樂帶來快樂呢？ 12

這是一個非常好的問題。因此，我們發現自己對於與知名樂評家站在同一陣線感到安心——他們認為康果爾德的音樂令人不適，希特勒對其譴責是正確的，他的音樂是「膿液」，如果他在二十三歲而非六十歲才死去也許會更好。即便是當時的希特勒也要再過

十三年，才提出這種極端的解方。

一位評論家昏倒在床上，另一位在洗手間嘔吐；至少，其中一位在他對康果爾德音樂的評論泥沼中獲得「滿足」。然而，為什麼康果爾德的音樂是罪惡的享受？我們應該對此認真反思。亨德密特首部重要美國作品是威風的降 E 大調交響曲（一九四〇）；最近，一位紐約知名樂評家將之描述為包含「工業對位法」的作品[13]。另一位倫敦樂評家則以極為麻木不仁的說法表示：「基本上，對荀貝格來說去美國是一件壞事。」[14]我們必須仔細思考，為何這些年輕人會深深蔑視這種音樂——或者說，為何他們覺得自己應該這麼做？

有一種可能性是，他們尚未擺脫教育的烙印，也沒有工具來評斷這些作品的偉大——或者，他們也不覺得自己有權如此。當作曲家遷移到另一個國家找工作或求生存，不可能前一年還是天才，隔年就變得平庸。

這麼說似乎很冗贅，但作曲家與觀眾一樣，都是凡人。二戰期間優秀德奧作曲家出走之前，其他的作曲家過著痛苦激昂的人生。他們墜入愛河又心碎失戀；會傷心、會擔心；心生妒火，缺乏安全感。他們生活在戰爭與政治動盪的社會之中。他們需要資金時，取自贊助者：愛上你的國王（華格納）、不同意其政治立場的導演（伯恩斯坦）、高壓脅

迫的政府（史特勞斯、普羅高菲夫、蕭斯塔科維契）。需要錢的作曲家自然會為這種情況所擾，但他們會透過創作音樂來解決（德布西、莫札特、巴哈）。成名致富的作曲家可能會陷入醜聞（威爾第、普契尼）。有些是同性戀者（布利次斯坦、柴可夫斯基），也有一些性向不明（蕭邦、拉威爾）。有些是叛依基督教的猶太人（馬勒、荀貝格、羅薩），有些由基督教返回猶太教（荀貝格）。

這些作曲家的工作都是創作音樂，沒有人會因為他們人性的一面，對其作品提出辯解或不屑一顧。然而，我們持續聽見一連串此類「解釋」，貶斥二戰難民作曲家音樂，無論他們是否為電影譜寫配樂。

面對創傷沒有唯一的適當應對方式。偉大的作曲家往往是倖存者，克服個人與藝術的環境限制——長久以來一直是如此。

第十一章

Chapter 11
Of War and Loss

戰爭與損失

引爆第一次世界大戰的子彈發射之前，歐洲與俄羅斯的種族、宗教政策已經開始改變音樂界。美國獨立初始，就是數百萬受壓迫人民遠走高飛的首選之地。這些移民之中，將有一群傑出的作曲家（通常是移民的後代）與來自非洲的前奴隸，共同創造出我們所謂的美國音樂。歐洲與俄羅斯的損失顯而易見，這可說是二十世紀「舊世界」文化領導力流失的原因。

十九世紀的最後幾年，流亡猶太人逃離猶太隔離區與大屠殺，為我們帶來了蓋希文、科普蘭與伯恩斯坦的歸化美籍的父母。如果這些孩子出生在歐洲或俄羅斯，今天的俄羅斯音樂會是什麼樣子呢？一戰後，正是這些孩子創作的音樂，讓美國的古典音樂帶有美國文化特色，同時又維持古典風格。

美國擁有數量眾多的移民作曲家，以及歐洲、俄羅斯後裔作曲家，如：約翰·菲利普·蘇沙（John Philip Sousa）、伯林·維克多·赫伯特（Victor Herbert）、柯恩、哈利·沃倫（Harry Warren，本名薩瓦多列·瓜拉納（Salvatore Guaragna））。若沒有這些創作者，美國流行金曲全集不會有今天的規模。

就定義上而言，天才並不多見，任何驅逐其創意階層的國家將面臨永久的損害。但是，二戰結束後，驅逐天才的國家領導藝術圈，表現得像是他們的道德與美學在某種程度上

完整而客觀，而古典音樂界接受了這樣的狀態。在法西斯、納粹以及蘇聯音樂學院中，許多人離開樂團、歌劇院、廣播電台、音樂期刊的職位，而其他人欣然填補了這些空缺。然而，當美國得到懷爾，柏林得到了什麼？當美國得到亨德密特與荀貝格，誰取代他們來教導德國的年輕作曲家？作為成長於一九五○年代的紐約人，我們多數人第一位經常看到的指揮是托斯卡尼尼。有哪一位義大利人能夠這麼說呢？

舉例來說，德國沒有懷爾的在世傳人，因為懷爾、妻子及其追隨者都定居紐約。在坎德與艾柏的《酒店》、《芝加哥》（Chicago）、《老婦還鄉記》（The Visit）裡，以及在費城柯蒂斯學院學習作曲的羅塔與葉夫曼的管弦樂電影配樂中，可以聽到他的戲劇傳統譜系——但在德國卻找不到。

維也納現在沒有馬勒─史特勞斯傳統，反而成為美國的交響樂傳統。威廉斯、高史密斯、艾默‧伯恩斯坦、赫曼等美國本土作曲家都受到康果爾德、威克斯曼與許泰納的啟發，更不用說這些作曲家對史匹柏等電影導演的影響；同一時期，維也納正在「發現」馬勒──由來自美國的伯恩斯坦指揮。伯恩斯坦在美國曾向萊納以及馬勒的助手華爾特等難民指揮家學習，因此認識馬勒的交響曲。而且，別忘了，當年正是反猶太主義將馬勒趕出維也納。他到哪去了？紐約。當伯恩斯坦忙於建立紐約與維也納之間的連結，而那些受過馬勒和史特勞斯嫡系培訓、譜寫新作品的音樂家正在洛杉磯指導年輕的美國作曲家

——所謂的好萊塢作曲家。

我也必須強調，法西斯政策不只是德國的問題而已。第三帝國與義大利法西斯主義在歐洲和美國都獲得許多熱情的支持。有些音樂家熱情而自願參與其中，有些則試試在多變的政治氛圍中「做出調整」來拯救自己與家人。當然，也有些人安安靜靜，試圖保持低調來度過這一切。「解放」來臨時，美國本來認為所有厭戰的歐洲人民，會搖身一變成為新歐洲的親美、熱愛民主的公民。他們並未如此。

五十多年前，我首度造訪歐洲，當地人的情緒在二戰正式結束十一年後仍然相當激烈。一名醉漢在倫敦的地鐵向我問話。我的應答引起大量謾罵：「你這該死的美國佬！」在慕尼黑，我想不起來芥末的德語時，我講了一些法語並說「moutard」，櫃檯後面的男人眼神憤怒地大喊⋯「Senf!!!」後來，在拜魯特華格納音樂節上，我的日記如此記載⋯

馬克・魯賓斯坦（Mark Rubenstein，我的同學）和我在一家牛奶吧（milk bar，譯按：源自波蘭的大眾食堂），三名大約十八歲的德國士兵走進來。我們都在吧台前。其中一位帶著和善的微笑走到我們面前，用一口流利的英語說⋯「我們剛下崗，來不及換下制服。我們通常會換掉。然而，許多人認為德國人迷戀制服⋯⋯」

（一九六六年八月七日）

三天後，我寄給父母一封信，其中提到我與華格納的孫女弗里林德一同參加晚宴，她的母親溫妮芙蕾德也在場。

弗里林德因為痛恨納粹而在十九歲時離開德國。她在英國生活了一段時間，並在電台發表演講，還與托斯卡尼尼的妻子一起住在美國。事實上，她後來成為美國公民。我們問她，「你現在可以取回你的德國公民身分，不是嗎？」「當然可以，但我還不如去當野蠻人。」她在一九五三年回到德國，但在紐約保留了一間公寓。美國將節慶劇院歸還給弗里林德及其兩位兄弟，但她掌握了百分之三十四。你已經知道，溫妮芙蕾德是希特勒最愛之一。不過，溫妮芙蕾德其實是英國人（！），但在德國長大。在晚宴上，老溫妮芙蕾德穿過房間來到另一張桌子旁。「母親去找她的納粹朋友了。」弗里林德說。

我也必須指出，過去美國有很多人私下（而且其實沒那麼不公開）覺得希特勒、墨索里尼和史達林確實有一些優點。無論是意識型態、商業、實用性、野心，或是對非雅利安人與非基督教民族掌握權力某種程度的「厭惡」（從略感不適到全然仇恨），這個情況背後有更大的因素。畢竟，歐洲將反猶太主義當作一種官方認可或默許的生活方式，有超過一千五百年的歷史。這不是希特勒也不是華格納想出來的。

歐洲歷史上充滿暴力浪潮，源自種族、部落、宗教、哲學因素的偏狹，包括：宗教審判、大屠殺，以及以摩西、耶穌或穆罕默德著作的特定詮釋方式為名義出戰的掠奪性軍隊。

過去，戰事不斷是常態，直到二戰之後，歐洲才擁有歷史時代上最長的和平時期——即使這段期間也處於一場看不見的冷戰之中。儘管幾百年來，美國一直接受來自移民與奴隸的創意人士，但無論過去或是現在，美國還是深受偏狹思想的影響，那些由歐洲父母謹慎教導給我們的觀念。

作曲家法蘭茲·威克斯曼的兒子約翰·威克斯曼（John Waxman）生於美國，他記得小時候聽父母及其難民友人說過，他們成功逃離納粹官方的反猶太主義，在洛杉磯過著成功的生活，但也難過地提到，事實上，洛杉磯的某些餐館不歡迎他們入內用餐。當時的委婉說法是，這些餐館「空間有限」。當然，猶太人幾乎無法成為鄉村俱樂部的會員，也不能在洛杉磯愛樂董事會任職，而後者也不屑演奏流亡移民的音樂——無論這些作曲家是否為猶太人。

一九二七年八月十三日，洛杉磯愛樂在好萊塢露天劇場舉辦蓋希文的《藍色狂想曲》的西岸首演，布魯諾·大衛·厄舍（Bruno David Ussher）撰寫的節目介紹令人意外地稱他為「俄裔美國作曲家蓋希文」，並且表示：「蓋希文的《藍色狂想曲》已經透過交響樂編制『合法化』」。這可能是音樂廳中第一次出現結合切分音和爵士樂的作品，這種浮誇手法的目

的是為了讓上述的效果具有更高的音樂性。」埋藏在這些詞句中的含義有待讀者自行詮釋。

當時的反猶太主義「偽裝起來，非常邪惡，」約翰・威克斯曼如此回憶。「但卻是在美國！他們沒料到這一點。那裡是西部荒原，當時在比佛利山莊和好萊塢之間仍有馬徑，沒有長草，人們在泥地上騎馬。我的父母很失望，他們會在晚餐時討論這些事。」[1]

此外，對於共產主義滲透的恐懼誘發獵巫心態，助長（並且蒙蔽）美國反猶太主義的傳統。比方說，作曲家諾斯的護照被沒收，因為他被懷疑是共產黨員，沒有人願意雇用他。

諾斯一家從俄羅斯移民美國，在國內向北遷移後，將姓氏「索菲爾」（Soifer，譯按：原文寫「Seufer」但查到的資料皆為「Soifer」）改為「諾斯」。諾斯在賓夕法尼亞州的農村長大，過得相當困苦，他需要獎學金來支付寇蒂斯音樂學院（主修鋼琴）與茱莉亞音樂學院（主修作曲）的學費。為了負擔紐約的生活開支，他學習當電報員，從晚上六點工作到凌晨兩點，然後白天去茱莉亞音樂學院上課。蘇聯提供諾斯工作機會，承諾為他支付生活開銷，由於諾斯崇拜普羅高菲夫，期望有朝一日能受他指導，因此接受了蘇聯的邀請。不久，他便參加莫斯科音樂學院的面試，入學後主修作曲兩年──然而，根據遺孀安娜（Anna）的說法，他從未見過普羅高菲夫。

更奇怪的是，在諾斯前往俄羅斯的幾年前，兄長獲得公民獎，當聯邦調查局發現他是猶太人時，該獎項遭到撤銷。根據諾斯夫人的說法，他的哥哥因此成為社運人士，最終擔任美國共產主義報紙《工人日報》（Daily Worker）的編輯。

諾斯創作了《慾望街車》、《萬夫莫敵》（Spartacus）、《埃及艷后》和《靈慾春宵》（Who's Afraid of Virginia Woolf?）的配樂，身為寇蒂斯音樂學院、茱莉亞音樂學院和莫斯科音樂學院的校友，他的創作生涯主要是在美國形塑而成——這片自由的土地是他父母的避難所，他們逃離了反猶太主義的俄羅斯。難道諾斯是蘇聯同路人，打算推翻美國政府嗎？顯然，有些人認為是可能性極高。

儘管我們現在能夠輕易對於誤判公民、甚至誤判蘇聯的能耐而感到憤怒，但可能也有些人會低聲說，或許當年的作為是正確的，畢竟我們確實沒有生活在共產黨的統治之下。

無論如何，我們現在比上個世紀進行文化戰爭的人開明得多。

是嗎？

美學

我們都以某種方式創造現在、延續過往。我們試圖透過將事件、記憶和已出版的文字記錄串連成線，來「理解」過去的時代；不過，事實上任何理論我們都可以找到用來解釋與辯護的說法。所有的時代都樣貌模糊。

比方說，現在人們仍繼續批評年邁的理查‧史特勞斯是納粹份子。先前提過，因為他的兒子法蘭茲娶了猶太妻子，所以他的孫子、孫女在德國政府眼中都是猶太人。當時邊境關閉，他遭人監視。換作是你會怎麼做呢？

史特拉汶斯基早年為確保獲得版稅而多方應和納粹。他曾針對墨索里尼與法西斯主義發表一些令人難堪的看法，例如一九三〇年在《論壇報》（La Tribuna）接受羅馬樂評家阿貝托‧加斯科（Alberto Gasco）採訪的說法：

我不相信有人比我更崇拜墨索里尼。對我來說，他是當今世上最重要的人物。……他是義大利的救星，且讓我們期待他成為歐洲的救世主。

西貝流士也曾遭人指控為納粹同情者。畢竟，他的音樂象徵著迷人健壯雅利安人的北歐

英雄夢。由於美國音樂學家提摩西‧傑克森（Timothy L. Jackson）的研究，現在大家都知道這位芬蘭大師在戰爭期間，一直由納粹提供豐厚的退休金。

從芬蘭與俄羅斯敵對歷史的脈絡來看，有助於我們更加了解此一事實。威嚇貪婪的俄羅斯惡熊是潛伏在芬蘭人潛意識中的怪物，如果西貝流士必須選擇支持布爾什維克或納粹，他將不得不站在德國這一邊，就像教皇庇護十二世的選擇，不過出自不同的理由。

當時，西貝流士面臨相當嚴重的寫作障礙，在一九二〇年代停止作曲。他的版稅因為戰爭而被扣留。西貝流士音樂學院的音樂史教授（Veijo Murtomäki）回應了這些指控，他說：「所以，西貝流士是自私的，對於他在德國獲得的名聲倍感榮幸，而且想要獲得財富。我對此感到遺憾。」但換作是你，又會怎麼做呢？

即使人們已經逐漸淡忘，戰爭世紀收關生死的日常決定，但隨著檔案公開以及歷史學家盡力澄清事實，我們將會更深入了解從中產生的複雜情況。除了小說之外，還有什麼有固定的結論嗎？多數故事大概都以「從前從前」起頭，「他們從此過上了幸福的生活」收尾。介於這兩個經常重複的句子之間的，是事實：過程、過渡以及轉變。根據物理學的定義，週期必然在開始的地方結束。進化則是完全不同。

過去的一百多年來，音樂一直被當作武器、象徵與攻擊對象。不過，音樂不應該被視為

附帶損害。音樂是我們的集體故事。我們透過音樂理解我們是誰，而所有的音樂都需要受到關注與尊重——原因很簡單：音樂包含了世界的記憶。

第十二章

Chapter 12
A Century Ends

世紀尾聲

一九九九年十二月三十一日。作為出生於二十世紀中葉的人，我在二十一世紀以前大部分的時間，都在與在世作曲家及其新作品進行互動。當我們告別舊世紀時，看看藝術機構如何總結，特別具有啟發性。[1]

紐約市自詡為世界文化之都。跨年前夕，紐約愛樂演出貝多芬寫於一八二四年的《第九號交響曲》，慶祝二十世紀的結束。當晚的節目沒有包含任何美國元素，也沒有包含一百年來愛樂的委託創作與歷史，而且曲目根本與二十世紀無關。唯一有關的，只有預錄的十二音列鈴聲組曲，選自荀貝格、貝爾格、魏本、伯恩斯坦與史特拉汶斯基的音樂，用來召集觀眾進入大廳。這讓人想起舊現代主義世紀的遠去，並非一聲巨響，而是微弱的叮叮噹噹。

紐約大都會歌劇院改編《蝙蝠》（一八七四）第二幕，演出一場「千禧盛會」。當晚演奏的二十世紀音樂不是來自歌劇，而是來自百老匯音樂劇《南太平洋》（South Pacific）、《旋轉木馬》、《錦城春色》（On the Town）與《夢幻騎士》。持平而論，演出中包含普契尼歌劇的兩首詠嘆調：〈為藝術〉（Vissi d'arte, 1900）與〈公主徹夜未眠〉（Nessun dorma, 1924）。還有赫伯特與雷哈爾的輕歌劇詠嘆調，以及來自一九五一年馬利奧・蘭沙（Mario Lanza）的好萊塢電影《金縷情歌》（Because You're Mine），其中薩米・卡恩（Sammy Cahn）的歌詞寫道：「親愛的，那不是雷鳴，你聽見的是我的心跳。」當晚沒有貝爾格、亨策、

史托克豪森或貝里歐的作品。二十世紀偉大歌劇作曲家包括：理查・史特勞斯、康果爾德、懷爾、布瑞頓、亞當斯、巴伯、梅諾悌，他們的作品一首都沒有出現。而且，節目也沒有致敬大都會歌劇院在二十世紀委託創作的三十部歌劇。

當然，機構選擇這些節目時會進行內部討論，我們不應該過度解讀這些資料。然而，如果我們將這兩場節目與一九六一年愛樂廳的開幕式（貝多芬、馬勒、佛漢・威廉斯、一部柯普蘭作品的世界首演）以及一九六六年新大都會歌劇院的開幕式（巴伯的《安東尼與克麗奧佩脫拉》(*Antony and Cleopatra*) 世界首演）進行比較，便會發現其對比相當驚人。那些最偉大的美國機構以及其對委託創作的態度，還有如何看待過去一百年間創作的數百、甚至數千部作品的方式，意味著什麼呢？這些機構是否認為，沒有任何作品能夠彰顯他們對整個二十世紀新音樂與歌劇的努力，也沒有任何作品值得再次聆聽？

當年跨年前夕，阿巴多指揮柏林愛樂樂團演出幾部交響樂作品的最後樂章，幾乎沒有將觀眾帶入二十世紀——十九世紀的貝多芬與德佛札克的節選、史特拉汶斯基的《火鳥》（一九一〇）的簡短節選、馬勒的《第五號交響曲》（一九〇二）終曲、荀貝格《古雷之歌》(*Gurrelieder*, 1900-1911) 浪漫至極的日出，以及一些德國輕歌劇節選與舞曲。每首樂曲都以一個簡單的大調和弦（A大調、G大調、B大調）收尾，以古典時期為主的音樂會上半場，以雷鳴般的、長達一分鐘歡喜的C大調三和弦劃下句點，這是每個孩子學習彈奏

鍵盤白鍵的最簡單和弦。沒有魏本、布列茲、卡特或費爾德曼的作品。沒有任何在世作曲家的作品（無論是德國人或其他國籍），也沒有任何一九一一年之後創作的古典音樂。

在那個歷史性的一夜，沒有任何知名單位委託創作作品的全球首演。關於古典音樂機構選擇如何結束二十世紀的方式，搜索各種檔案之後，我獲得更多令人深省的數據。這些事實與談論二十世紀的著作，以及哲學與美學上被視為「重要」的內容，產生直接的衝突。彷彿我們生活在兩個平行的宇宙中：一個是我們實際體驗的世界，另一個則似乎更像是一種渴望，迫切地希望它成為現實。

目前已有成千上萬本出版物談論兩次世界大戰、戰爭爆發的前奏及後果，不禁讓人有種不安的感受：有沒有可能戰爭其實根本還沒結束？第二次世界大戰的「敵意」或許在一九四五年解除，但即便到了一九四五年九月十二日，也就是我出生的那一天，世界並未恢復和平。事實上，「敵意解除」只是一種委婉說法，表示軍隊撤退並簽署和平條約，但「敵意」實際含義中的敵對行為顯然仍存在——只要有記憶，就會繼續下去。畢竟，這是一場世界大戰，而且在某些方面看來，似乎是一場永遠不會結束的戰爭。

現在，幾乎每天都還有關於二戰的新聞報導。然而，書寫、出版關於古典音樂和歌劇的

作者，卻沒有實際去討論這場在英文世界以「戰爭」（the war）代稱的戰爭，如何影響我們在音樂廳聽到的音樂，以及我們所看到的美學討論。我們應該永遠記得，這既是一場運用音樂的戰爭，也是針對某些音樂進攻的戰爭。這場戰爭懲罰了某些音樂家，同時透過官方力量將某些音樂家塑造成英雄，頌揚他們的音樂代表（或至少支持）特定的政治思想。

對於古典音樂來說，二十世紀最主要是遺失的世紀，而這裡提到的遺失很重要。我認為有一件事實非常明顯：我們淘汰了大量曾經被演奏與欣賞的作曲家。有些人可能會說，這是正常的過程。畢竟，許多十九世紀的交響樂、室內樂和歌劇都不再被演出，而我們接受這是正常的去蕪存菁。然而，不同之處在於，儘管這些作品和作曲家不斷取得成功，但在二十世紀中葉還是被去除了。二戰已經結束超過七十五年，現在是時候重新設定了。所謂的缺乏劇目，純屬謬誤。

歷史由勝者書寫；接著修正主義者、理性平衡者與邏輯學家加入其中，提供勝負之間更加細緻的觀點。有時，書寫者會正確指出，被征服者對征服者影響甚巨。然而，這個書寫過程在二戰後加速了。文化圈出現獨特的案例，被征服者強行據理力爭、尋求報復，在古典音樂界尤是如此。美國一直以來都將德國與義大利視為古典音樂的主要源頭（確實如此），並且尊重他們，因為他們知道的比我們多（不一定）；而且，儘管他們戰敗

了，但我們需要他們並肩抵抗蘇聯（毫無疑問）。結果，這變成一場巨大的美學勝利，他們從戰敗羞辱的塵土中崛起。

而且，這些在美國創作、源自於歐洲的古典音樂，如果在歐洲不受歡迎的話，美國無論如何也無法強迫歐洲人去欣賞。這些作品確實不受歡迎，演出後都會受到報紙評論的撻伐。問問康果爾德的家族，就知道他在一九五〇年代將新作品帶到維也納時，面臨了什麼樣的局面。

知識份子在受辱的社會中，生活在自己幻想破滅的廢墟裡，他們書寫書籍、評論，教授年輕人音樂。市長與警察局長可以換人，但不可能把所有的人都取代——記錄清楚顯示，許多納粹與法西斯教授回到原先的崗位，指揮家、作家與表演者也是如此。有些才華橫溢的孩子在災難中成長，拒絕美國的難民作曲家，他們創作的音樂直視缺乏食物與飲水的歐洲人民。此時，人們到處追究責任；歐洲許多流離失所的猶太人艱困地活下來，回到城鎮與村莊的殘留之地，卻遭指責為導致戰爭的罪魁禍首。

我認為，這就是為何數千小時的音樂作品（其中一些可能是傑作）消失了。隨著世代流逝，這些美學標準的來源已被遺忘——納粹與法西斯的種族政策以及對蘇聯共產主義的戰爭。戰後，這些美學所提出的結論被視為客觀真理。我們從生活中移除了這麼多音樂

與作曲家之後，得到了什麼呢？我們無疑抹除了與歷代大師的連結與連續性，迫使音樂機構跳過一片虛無，轉向新創作的音樂，可是這種美學立場已經超過一百年不被大眾接受了。

美學與政治息息相關；在二十世紀，前者很容易掩蓋後者的意圖。如果古典音樂機構只是為了演奏截至兩次世界大戰期間的標準曲目，然後跳到以特定風格創作的現代作曲家，那他們就無法獲利。這些機構也覺得自己必須支持具有挑釁性與邊緣元素的作品，把藝術圈自然發展的現象之一當作最主要的核心——這一點值得我們嚴肅討論。我並不是要說邊緣與挑釁沒有價值，但它們並不是古典音樂的全部，從來都不是。我們永遠不該忘記，毫無節制接納挑釁、諷刺、混亂與不連貫的音樂，將會使新古典音樂與其他藝術漸行漸遠。那些藝術將會繼續蓬勃發展，而古典音樂則越來越不受歡迎。

「進步」本身是一個相對新的概念，不應被視為既定事實。舉例來說，羅納德·塞姆（Ronald Syme）在《羅馬革命》（The Roman Revolution）表示，羅馬人「不信任、厭惡新奇的事物」，而「進步的神話」則自十九世紀以來一直是知識份子論述的一部分。一九〇〇年代的未來主義幻想非常過時（要稱之為復古也可以），因而令人好奇且觸動人心。許多中年億萬富翁正在投資短期太空觀光，但我們需要將科幻夢想與現實相互調和。最後一位曾在月球上行走的太空人尤金·塞南（Eugene Cernan）於二〇一七年去世享年八十二

歲，而二〇一九年埃羅‧沙里寧（Eero Saarinen）一九六二年未來主義「環球航空航站」（TWA Flight Center）的修復工程，如今成為懷舊之旅，回顧著一個從未實現的未來。我小時候相信，幽浮與外星人會入侵地球。一九九〇年代，《金融時報》的頭條似乎強化了我的看法：「火星（Mars）取得德國冰淇淋銷售權。」當我發現「瑪氏」（Mars）是美國糖果與寵物食品公司的名稱時，我鬆了一口氣。

進步可能是神話，但轉變卻不是。不斷重複的藝術革命非常無聊、令人麻木，最後大家漠不關心。現在，我們應該要認清這個無可阻擋、被稱之為「進化」的過程到底是什麼樣子。這與自由和保守無關、與流行和嚴肅無關、也與進步和倒退無關。這個過程應該兼容並蓄，而不是嚴格排他。

寫給桌球選手與交響樂團的協奏曲[2]，或是費城管弦樂團在卡內基音樂廳演奏的交響詩，以「費城起司牛排」在烤架上滋滋作響的錄音作為樂曲元素[3]──雖然讓現在的樂評家興奮得喘不過氣來，但我們不得不懷疑，這些作品是否能感動人心？大家或許只是覺得有趣而已。如果是這樣的話，那就和聽十九世紀的機械管弦樂團、一九一三年的噪音管弦樂團及 YouTube 上貓咪諾拉彈鋼琴一樣。

如果你願意重讀那些讓布列茲在一九五〇年代初期如此出名的煽動性說詞，可能就會開

始理解，在美國與歐洲政治極為動盪的一九六〇年代，為何音樂機構會普遍接受他的宣言。後來，布列茲花了許多年的時間指揮華格納、布拉姆斯、馬勒和拉威爾的偉大浪漫主義作品，讓它們聽起來理性、冷靜、節制。或許，這是他回歸自己所熱愛的藝術形式中心的方式，回頭接觸偉大、具有描述性的調性音樂，而無需寫下任何一個音符，不像擁有足夠勇氣去動筆的荀貝格、康果爾德、蕭斯塔科維契、亨德密特與布瑞頓。布列茲只是試圖讓那些浪漫主義作品聽起來像是他寫的。這也是完全可以理解的。布列茲的演出也為志同道合的人提供掩護，他們希望去喜愛那些在現代的二十世紀自己不敢說出名字的音樂——那些充滿激情的音樂，只有在理性冷靜的外衣下才能被現代世界接受。這種作法吸引了許多年輕人，大概可以視為當時表達反主流的方式。

史托克豪森欣賞九一一恐怖攻擊，視之為一件出色的藝術作品。我理解他想要表達什麼，因為他的說法概括了一戰前前衛派最初的哲學立場，藝術必須發出基進的聲明——最好能夠改變一切。史托克豪森很快就解釋他不是這個意思，因為他知道如果堅持自己的說法是真的，就沒有人會再演奏他的音樂了。他最初是這樣說的：

這些人用音樂界做夢也想不到的方式取得成就。沒有人瘋狂排練十年，狂熱準備音樂會，最後在演出中死去。想想看他們的行動吧！這些表演者致力打造一場演出，然後一瞬間就有五千人被送往來世。我做不到。相比之下，我們這些

作曲家微不足道。4

我們不應該自欺欺人。史托克豪森很欣賞為了創造新事物而去破壞現有的事物。一小群基本教義派宗教信仰者劫持兩架飛機後，在陽光明媚的尋常早晨，創造出大樓倒塌的圖像，這確實（對他而言）是偉大的行為藝術——「整個宇宙中最偉大的藝術作品」。

為了理解（如果真的能夠的話）史托克豪森這樣的思想，請參見以下的資訊。他於一九二八年出生在科隆附近，母親在他三歲時精神崩潰。他的父親改娶管家，與她生了兩個孩子。他的生母被關在精神病院，後來隨著其他「沒用的食客」被納粹送進毒氣室。他的青少年時期，整個科隆被盟軍地毯式轟炸。仔細看看一九四五年科隆的照片，再想像一位沒有母親的十七歲少年。

這就是史托克豪森接受音樂教育的地方。十年後，科隆大部分地區仍是一片廢墟；此時，史托克豪森在開設了電子音樂工作室的西德廣播公司（West German Radio）任職。

這個人生簡歷省略了許許多多的週四與灰暗冰冷的二月——但或許我們從中可以理解很多事情。無論你是否喜歡史托克豪森的音樂，他的成就是人類韌性與轉變的奇蹟。也許現在知道了他的故事，你會願意傾聽他留給我們的作品。

史托克豪森在二〇〇一年所表達的美學哲學，和他的思想與靈魂產生共鳴，而且直接呼應近一百年前的創作者推廣的理念。一九〇九年，被稱之為未來主義的運動誕生了，其目的是「宣揚運動與侵略行為、狂熱的失眠、賽跑選手的步伐，以及致命的跳躍、耳光與猛擊……我們意圖讚美戰爭，這是清潔世界的唯一途徑，也讚美軍國主義、愛國主義、無政府主義者的破壞行動、值得為之赴死的美好理念以及對女性的蔑視。我們打算摧毀博物館、圖書館、各種學院……我們將在現代都市中高唱出多彩複調的革命浪潮。」

這些想法孕生於一戰前的動盪時期，在二戰後重新循環，最後激發二〇〇一年史托克豪森對紐約世貿中心攻擊事件的看法。無論你怎麼想，他絕非惡人。

雖然後來他撤回言論，不過這些說法仍顯現出一種持續存在的前衛美學，而現在保護、策展、委託、買賣此類作品的，正是最初前衛美學意圖批判的體制。此外，正如約瑟夫‧艾普斯坦（Joseph Epstein）在他的《當歷史遇見哲學》（History Meets Philosophy）所述，「當社會誕生時，共和國的領袖建立了體制；此後，正是這些體制創造了共和國的領袖。」

回顧一九六〇、七〇年代，笑著說些「嗯，那是天真的時代，我們別再那樣做了」的話，這樣既危險又過於簡化。如果你去參加一場不喜歡的當代音樂演出，然後信號一下，你會成為英雄嗎？我想應該不會。布列茲後來的人生都處於戰爭之中。哲學家羅傑‧斯克魯頓站起來吹口哨、敲擊榔頭打斷音樂會，像布列茲在一九四六年對待同學的方式，你會成

爵士（Sir Roger Scruton）稱他為「悲慘戰爭的副產品」。

當然，現在應該要追求和平了。5

▪ 和平之子

餐廳、運動、編織、政治、寵物訓練、公共衛生、洗衣精、電影、路邊停車、天氣——這些都是可以批評的事物，每個人都覺得自己有權對其發表有效的意見。向大多數的人問起藝術，尤其是古典音樂，你會得到類似的回應：「我真的完全不懂。」重點就在這裡——其實，需要知道所有的一切，你都已經知道了。你不需要在學校學習才能理解的藝術，而且音樂是所有的藝術類型中最個人化又最普遍的。你人生中的每一天都在學習。你生活在音樂之中，而音樂也存在於你心中。

如果說大環境中存在些許樂觀的跡象，那就是年輕音樂家開始接受部分「缺失的曲目」，而越來越多人在交響樂團工作。隨著出生於後《星際大戰》時代的樂手在樂團佔有一席之地，演奏童年時期的音樂逐漸成為令人深深享受的事——對於許多人來說，最初是這些作品激發他們走上音樂之路。二〇二〇年，維也納愛樂演奏威廉斯的音樂向這位

八十八歲的作曲家致敬，這應該也算是另一跡象。他的作品是許多音樂家在音樂學院學習到好萊之前，就已經認識的音樂。一九九○年代，管弦樂團演奏者在各個音樂學院學習到好萊塢的「電影音樂」是拙劣的作品，因而大力抵制。不過，我們可能已經來到一個臨界點了。一九七五年以後出生的成年人都與這種音樂建立了連結，在青春期就已經將其納入個人播放清單，即使備受推崇的評論家稱之為「罪惡的享受」也無法動搖。

起初，人們可能只是暗中輕蔑身為好萊塢電影音樂始祖的猶太移民新貴，但這種情緒很快演變成全面鄙視幾十年後發生於美國的作曲家（但仍然針對猶太人）的音樂。蔑視年輕世代電影作曲家的其中一個「理由」是，他們沒有在真正的音樂學院（而是電影學校）接受過正統的訓練。當然，如果他們嘗試接受學院的訓練，而不是向業界作曲家實習，他們將不斷與教授衝突，還會面臨必須拒絕特定音樂語彙的壓力，可是這些大量而持續成長的寫作手法，卻是在電影產業獲得成功的必要條件。

在二十一世紀，電影音樂作曲家從演奏搖滾樂的經驗中嶄露頭角，例如：霍華．蕭〔《變蠅人》（The Fly）、《魔戒》（The Lord of the Rings）、《誘‧惑》（Doubt）〕、季默〔《獅子王》、《神鬼戰士》（Gladiator）、《黑暗騎士》（The Dark Knight）與葉夫曼〔《蝙蝠俠》（Batman）、《剪刀手愛德華》（Edward Scissorhands）、《聖誕夜驚魂》（The Nightmare Before Christmas）〕。他們的音樂缺乏正統的資歷而遭到藐視。二○一七年，我正在準備葉夫曼小提琴協奏曲的

全球首演，我與普列文進行了以下的對話。「那是誰？」普列文問道。我告訴他葉夫曼是誰時，他打斷我，「哦，原來是吹口哨的那一位。」「吹口哨？」我問。「對啊，你知道的，他想出了一段旋律然後用口哨吹出來，然後編曲家幫他寫出音樂。」儘管我為葉夫曼辯護，他的每一個音符都是自己譜寫的，而且是我合作過耳朵最敏銳的音樂家，但普列文仍不相信。他的助手比作曲家更了解這部作品。）不過，聽眾並不在意「專業內幕」。（蓋希文的《美國人在巴黎》於一九二八年全球首演，一直有傳言說他的助手比作曲家更了解這部作品。）不過，聽眾並不在意「專業內幕」。

重點是，他們喜歡這些音樂。

義大利最近開始製作一些二戰前的歌劇，如：蒙特梅齊、詹多奈、阿弗雷多・卡瑟拉（Alfredo Casella）・馬斯卡尼、阿爾法諾的作品，而且至少有一位作曲家馬可・圖提諾（Marco Tutino）正在創作繼承普契尼傳統的歌劇。康果爾德《赫蓮娜的奇蹟》二〇一八年版國製作在柏林大受好評，因此立即計畫在未來幾個樂季回歸，而德國其他城市也開始安排各種製作版本。德國的評論與二〇〇七年倫敦媒體的大力抨擊截然不同。突然之間，康果爾德的歌劇成為一部傑作，樂評家表示：「絕對值得重新發現。」這或許顯示出歐洲正在帶頭恢復戰後從演出中刪除的音樂。同年，美國的普立茲獎頒給饒舌歌手肯德里克・拉馬爾（Kendrick Lamar），而不是另一位序列或極簡主義音樂作曲家。這是音樂再生與重新定義的第一步。然而，這不過是剛開始而已。

請看以下案例，這說明了五十年來抹煞這麼多偉大作曲家的音樂所造成的影響。二〇一四年八月三十一日，《紐約時報》引述梅塔對剛參加的音樂會的評論。這位曾於一九六二至一九六八年間擔任洛杉磯愛樂音樂總監的指揮家這麼說：「這場音樂會透過許多片段來介紹或重新介紹了許多老電影的配樂。羅薩、卡佩爾、康果爾德、許泰納等人的配樂。他們都是優秀的音樂家。許多人是逃離希特勒的歐洲難民，在好萊塢謀生。對我來說，這是令人愉快又極具教育意義的一晚。」6 梅塔認為這些作曲家的作品出色、逃離希特勒是「極具教育意義」的事。

二〇一九年，《紐約時報》報導康果爾德《赫蓮娜的奇蹟》的美國首演，引述音樂學家、指揮家兼大學校長里昂・波特斯坦（Leon Botstein）的說法：「對所有的人來說都是全新的發現。」不過，我早在一九九二年就在柏林為迪卡錄製過這部作品7。隨後，他驚訝地表示「〔他的〕電影音樂是怎麼來的？他是如何組合起來的？」組合起來？當然，他的意思是「譜曲」。在文章後頭，波特斯坦認為康果爾德一九四四年為《陰陽之間》（Between Two Worlds）所寫的配樂「是非常不尋常的樂譜……裡面有一些後現代的東西。」後現代？這個相當奇怪的說法，是否讓康果爾德的音樂突然被接受了？

然而，你早已在青少年時期就建立了個人終生的播放清單，而音樂及其非凡的歷史總有無盡的知識能夠讓我們學習。幸運的是，你會看電影與電視。也許，你還有個阿姨會帶

第十二章 世紀尾聲

你去聽音樂會與歌劇。你清單上的音樂與你的生活緊密結合，曾經聽過這些音樂的好幾世代人的生活也與之息息相關。

我這一代人的稱呼早已定型：戰後嬰兒潮——而我則自詡為其中的前衛派。

這個名詞意味著我們人數眾多，但我們只是人口統計數據中的一個高點，還是會走向無可避免的終曲。不過，我們或許可以想想為什麼會出現這個巨大的世代。我們是和平之子。[8] 我們的父母深知戰爭即將結束，而且那些拒絕任何形式的極權主義的一方將贏得勝利，我們就是在這個時候受孕的。我們出生在美國的人，大都擁有幸福的童年。當我們餓了就哭，哭了就獲得溫飽。

這並不表示我們沒有受過傷，也不表示從未見過那場戰爭的我們既膚淺又冷酷。我們許多人都非常關心這個時代的音樂（或許太過關心了），渴望找到一種客觀角度，可以帶來清楚的評價以及公平的對待。在離開這個世界之前，我們身為社會的一份子有義務彌補過去的錯誤。

你在閱讀的當下，音樂家正在作曲，而這些作品將被視為代表這個時空的音樂——無論你在何時何地讀到這本書。在這世界上，有一群年輕的孩子與音樂相遇，他們將會創作

自己的作品，而音樂也會伴隨他們度過一生，成為編織出人生經驗的緯線。他們的聲學稜鏡比我的還要廣大，而且遠比德布西或艾靈頓公爵聽過更多音樂。無論他們聽的是什麼音樂，都將成為他們的音樂，而音樂將因此變得偉大，因為它將構成一段偉大的關係。這些音樂將成為他們體內的共鳴箱，並且把已故的未來主義者試圖預測的未來拋諸腦後。你我當然可以去告訴他們這個音樂不好，並且講出無數理由來支持我們的觀點──不過我們還不如去外太空喊話。

剩下的唯一問題是，我們能否將這些少年的音樂世界，連結那些音樂的源頭──就目前的狀況來說，是要接上二十世紀，讓這些音樂進入他們的人生。從布拉姆斯、華格納，到約翰・威廉斯、葉夫曼以及奧斯丁・溫特里（Austin Wintory）的電玩音樂，這一段淵源其實很容易驗證。聽了就知道了。

∴ 新事物的降臨

在二○二○年代，真正的新事物已經出現，不同於前衛派永恆的青春叛逆儀式，而且出現在你意想不到的地方。掀起下一波浪潮的，不會是機器人或人工智能，不會是另一場吉他聽起來像垃圾壓縮機或植物的化學變化過程轉為音符的音樂會，也不會是麻省理工

學院教授將新冠病毒遺傳密碼翻譯成曲調所產生的音樂，9──而是為電玩創作的互動音樂。

最初，由於技術有限，電玩音樂是一連串的嗶嗶聲，就像一九七〇年我們在耶魯計算機中心的創作一樣簡單。不過，就像現在人氣科幻史詩電影所使用的大型管弦樂配樂，以大型管弦樂作品搭配當代電玩，在目前是新常態，可賦予其宏大而「現實」的感覺。

這裡正是音樂發生變化的地方。電玩遊戲作曲家必須寫出能夠隨著玩家的個人旅程而變化的音樂。也就是說，作曲的挑戰在於如何寫出符合劇情又可以隨著遊戲進展而流暢轉換的音樂，能夠隨時瞬間改變。每一次遊戲都會以不同的方式進行，配樂也都會以不同的方式表現。電玩音樂與所有的戲劇音樂一樣，具有一個目標，只是有可能永遠無法抵達；而且即使能夠抵達，每次達成的方式也不盡相同。因此，樂譜由玩家與作曲家共同演出。這些作品是全新的互動式古典音樂，承載著機遇音樂的不確定性，同時將華格納的主導動機理論延續到二十一世紀。

這也許是一九三〇年代有聲電影發明以來，作曲家面臨最艱鉅也最讓人躍躍欲試的難題。對才氣縱橫的音樂家來說，現在電玩音樂發展蓬勃，而且未來前景看好。如果二十一世紀也有「前衛派」的話，將出現在為互動系統所創作的作品之中，在音樂史上

前所未聞。忘掉和鋼琴綁在一起的女人所製造的音樂吧——但如果你願意的話，你還是可以喜歡它。新音樂帶來前所未見的巨大挑戰，正如同作曲家溫特里近期的說法：「在最好的情況下，電玩音樂能夠讓玩家一起說故事。」

此外，數百萬遊戲玩家熱中於參與遊戲音樂管弦樂現場演出，例如：Final Fantasy 十五首配樂（大都由植松伸夫作曲）的音樂會。他們的熱情來自音樂素材的創新應用：主題音樂在角色扮演遊戲中變得個人化。

當你選擇了遊戲中的身分，玩遊戲時（可能持續二十到四十個小時）你的角色主題音樂就等於是你。在你的冒險中，這首音樂就屬於你。對歌劇迷來說，這就如同在欣賞為期四天的《尼貝龍指環》系列之前，選擇當齊格飛、哈根（Hagen）、古德倫（Gutrune）或是佛旦。如此一來，音樂與故事將會從你的角度來敘述，其動機的重要性也會隨之產生變化。

新舊事物總是同時發生。每個時代似乎總有一位偉大思想家，寫下我們所熟悉的生活如何終結；同時，必然也會有另一位偉大思想家，撰寫正在發生或即將發生的嶄新而重要的事物。他們都沒有錯。

在動盪的二十世紀，聽眾與作曲家能夠接觸到大量不同類型的音樂；因此，這些作品的故事相當複雜。我們為何創作、聆聽音樂以及如何感知聲音——或更廣義地來說，人性，並沒有改變。上個世紀的戰爭與宣傳機器都動用音樂，宛如球場上來回呼嘯的羽球。雖然有一種理論認為，音樂只關乎音符本身，不過它確實被用來代表許多事物、思想以及權力。也許，講述這個複雜故事的最簡單做法是：：演奏這些音樂。

當年，美國陸軍「紀念物人」（Monuments, Fine Arts and Archives program）的軍官〔所謂「紀念物人」（Monuments Men）〕，並未尋找丟失的音樂，只有尋找被納粹掠奪的藝術品。該如何尋找看不見的東西？我們都必須成為音樂界的紀念物人，恢復這些作品，把音樂還給聽眾——或者更準確地說，歸還給被剝奪的聽眾的後代，我們大家。我們現在可以讀到許多作曲家名字及其作品的記錄，卻完全不知道他們是誰、他們的音樂聽起來如何。在歐洲、俄羅斯、南美洲、美國——甚至是全世界，到底有哪些交響樂作品被排除在我們閱讀的書籍與音樂廳演奏的節目之外？

美國的歌劇院與管弦樂團在整個二十世紀都在委託創作音樂，但事實上這些作品都沒有留存下來。難道當年那些敬業的評審委員以及國家最重要文化機構的管理者，完全都判斷錯誤嗎？如果事實並非如此，有沒有人願意擔起責任，讓我們聽見最有可能被恢復的名單？

是否會有大筆補助款來恢復我們的集體文化遺產？如果全球各個城市的藝術機構都回顧自己的歷史，如果音樂學家、開明的評論家以及音樂總監及其管弦樂團與歌劇公司，都承諾每年至少介紹、探索一位被遺忘的作曲家，我們就能開始填補曲目庫的空白。從第一次世界大戰前夕起，到一九九一年十二月三十一日蘇聯旗幟在克里姆林宮最後一次降下為止（或許可以視為終點），這些音樂因為歐洲世紀戰爭中的聯盟與集團而失去了連續性。

我渴望聽到維拉—羅伯斯、韋勒斯以及卡斯特諾的音樂。我希望體驗亨德密特《宇宙的和聲》（*Die Harmonie der Welt*）的完整演出，截至我書寫的當下，該作品甚至從未在美國的音樂會演出過。

韓森的交響曲，巴伯《安東尼與克麗奧佩脫拉》修復版，托赫與弗朗茨·施密特（Franz Schmidt）的作品，羅塔的歌劇，默默無聞的巴西〔沃特·布雷·馬克斯（Walter Burle Marx）〕、烏克蘭、阿根廷無名大師的音樂——在我過去五十年的閱讀經驗中充滿這些樂曲，而我總是在腦中想像它們聽起來如何。至於女性作曲家呢？在二戰期間，亨德密特與荀貝格的課堂上都充滿著年輕女學生，但我們不認識她們，對於她們如何將知識與才能傳給後世也了解甚少。

古典音樂歷經好幾十年的曲目篩選，一批作曲家被抹殺、另一批作曲家脫穎而出，觀眾被教導要迴避那些不認識的作曲家的音樂。還有一些作曲家聲名狼藉，如：亨德密特與荀貝格，因此製作他們的音樂會節目可能票房很差。但是，兩人的美國時期創作，都包含了二十世紀最出色的音樂。

這表示我們的機構與文化領袖必須重新獲得大眾的信任。當然，我們需要鼓勵新一代演奏、擁護這些音樂，尤其是在知名場地由傑出樂團演奏。雖然想要達成目標，需要投入許多心力、時間以及領導才能，但古典音樂不應該是小眾產業。

或許，我們現在可以擺脫古典音樂非黑即白的分野，停止用流行與嚴肅的二分法看待音樂，不再將電影音樂隔離開來。我們可以根據概念與風格設計音樂會，彰顯作曲有機發展的連續性，而不是將新的複雜作品夾在知名的大曲子之間，這樣只會混淆大腦，降低其吸收音樂資訊的能力。音樂一直以來都是不斷接連發展，而非持續的破壞。也許，我們可以張開雙臂，對失落時代的音樂的定義更加開放。我們鼓勵當代作曲家以獨特的聲音獻聲的同時，或許也可以重新將半個世紀前從我們身上奪走的音樂帶回來，給它們表現的機會。

如果我們能夠毫無愧疚地接受自己已經喜歡的音樂，並且讓與生俱來的好奇心引領我們

去聆聽尚未認識的作品，那麼我們都有機會從中受益。如果我們找不到，就要求樂團演出這些作品，支持探索被遺忘與未知音樂的小型唱片公司。幸運的話，這些音樂將會帶你進入物理學家試圖解釋、證明的地方與存在狀態——平行宇宙、非線性時間，以及許多我們無法看到或聽到的事物，而它們將當下的我們與人類為何熱愛音樂的核心原因連結起來。

艾伍士曾提出「未知」（Unknown）和「未知中的已知」（In-known），後者指的是我們深刻感受到，但無法證明、甚至解釋的事物。擴大你的接納範圍，不帶偏見地去聽吧！它聽起來怎麼樣？它不帶明喻、隱喻、或是虛假的標準。沒有任何強加的圍牆，通往無限彎曲、膨脹內爆的事物——只要人類還生活在地球，它就會一直存在。它就在那兒，肉眼看不見，卻能觸動你的耳朵、思想與心靈。

而它的名字叫做：音樂。那是你的，因為它屬於你，所以非常美好。

附
錄

**Appendix:
A Personal Diary**

我的日記

以下我將介紹四位二十世紀的偉大作曲家，他們的音樂是我生命中的陰影與光芒，鼓勵我去追尋，並且將我的發現寫成你剛剛讀完的這本書。

::. 保羅‧亨德密特

亨德密特在一九二〇年代成為德國最受讚譽、最有影響力的作曲家與教師，他曾使用「實用音樂」（Gebrauchsmusik）一詞來指涉音樂可以為特定目的而創作。這是完全合理又準確的說法，因為許多最傑出作曲家的音樂都是為特定場合所作。二戰後，這個詞成為用來對付他的利劍。音樂沒有用處！戰後樂評家與前衛論戰者認定，亨德密特創作了太多無用的「實用音樂」，而且他已成為一名學者，在美國的創作既無聊又沒有價值。

一九五〇年，亨德密特曾說：「我們不可能消滅愚蠢的術語與隨之而來的無良分類。」

知名樂評家彼得‧戴維斯（Peter G. Davis）在一九七九年《紐約時報》的評論中如此概括亨德密特：

亨德密特曾被視為二十世紀早期作曲家的關鍵人物，與史特拉汶斯基、荀貝格和巴爾托克齊名。自從〔一九六三年〕去世後，他幾乎從音樂會現場消失了。除了少數器樂奏鳴曲外，他的音樂現在很少被演奏。即使是曾經流行的作品，

例如：《韋伯主題交響變形曲》（Symphonic Metamorphoses on Themes of Weber）與《畫家馬蒂斯》（Mathis der Maler）交響曲，也比以前出現的次數少很多。

亨德密特出生於一八九五年，以前衛作曲家及二十世紀最重要的教師（與荀貝格齊名）的身分成名。他早期的作品複雜而刺激，但很快就放棄這種風格，開始發展出詮釋西方音樂全新的創作理論，同時保留調性與和弦收尾的功能。身為路德會教徒，亨德密特並非第三帝國的主要目標，他也像許多人一樣，試圖在新政權下創作，儘管他早期的作品總是引起當局的疑心。後來，他的音樂還是被禁了。他的妻子是具有猶太血統的天主教徒，因此亨德密特必定得移民。他們先到瑞士，然後抵達美國。他是來自德國最有名的流亡者之一，受到熱烈的歡迎。物理學家愛因斯坦前往普林斯頓，包浩斯學院創辦人、建築師瓦爾特‧格羅佩斯（Walter Gropius）去了哈佛，亨德密特則來到耶魯。

亨德密特與當時其他的德國古典作曲家不同，他研究、修復巴哈與韓德爾之前的音樂，要求前來參加他的音樂社團的耶魯學生演奏「古代」樂器或演唱這些歌曲。因此，他是早期音樂研究的先驅。他也創作了新的音樂，表現出延續中世紀與文藝復興時期音樂的感覺——那是我們從歐洲手稿中能夠「解碼」的最早的音樂。

一九四一至一九五三年，亨德密特在耶魯大學音樂學院任教，而我在該校期間

（一八九三─八三）有兩件事鼓勵我研究他的音樂。我大一那年，亨德密特在瑞士去世。我因而在合唱團中演唱了他最後一部作品的美國首演，是他幾個月前剛完成的《彌撒曲》（Mass）。一九六六年的夏天，我前往德國拜羅伊特參加華格納音樂節，弗里林德告訴我，她的哥哥維蘭德正考慮在節慶劇院製作不是由祖父華格納創作的歌劇。（現在這不符規則，不過當年並沒有這項限制。）維蘭德規劃的第一部歌劇是亨德密特的《畫家馬蒂斯》。他竟然從數百部歌劇之中選了這一部作品，令我相當詫異。我是該更深入了解亨德密特了。

結果，我的發現相當驚人：亨德密特寫了交響曲、歌劇、協奏曲、奏鳴曲與合唱作品——都是在美國創作的。後來，我為音樂學院的樂團設計了一場亨德密特音樂會，其中包括：創作時二戰甫結束的《寧靜交響曲》（Sinfonia Serena）；給聖母的聯篇歌曲《瑪利亞的一生》（Das Marienleben）的管弦樂編曲──令人震驚的是，這次是美國首演；以及他在一九五一年創作的宏偉交響曲，改編自一九五七年完成的最後一部歌劇《宇宙的和聲》中的音樂，講述克卜勒（Johannes Kepler）發現行星運動的故事。

一九七九年春天，我與樂團把這個節目帶到卡內基音樂廳，廣受各方好評。上述兩部交響曲完成以來，從未在紐約演奏過；而且截至撰寫本書時，也沒有再演出過。作品中包含了深刻的英雄主義、靈性、嚴謹的結構，以及令人愉快的幽默音樂。安德魯．波特

（Andrew Porter）在《紐約客》寫道：「我認為亨德密特的音樂，尤其是他在美國的創作，充滿靈感、溫暖、歡樂、甚至是激情。」戴維斯在《紐約時報》上表示：「他以細膩的技巧創作，樂譜中充滿了精彩且往往極為優美的音樂。」

那天晚上，亨德密特的音樂大獲全勝。然而，在那晚之後，除了二〇一〇年穆提與紐約愛樂演出《降E大調交響曲》（Symphony in E-flat Major）之外，什麼也沒有發生。這是一部壯麗的作品，創作於初抵美國的時期。二〇一〇年三月六日，《紐約時報》新聞如此下標：「陌生交響曲新奇再現」。穆提擁護這部作品，樂評則稱亨德密特的音樂「學術」、「迂腐」又「沉悶」。亨德密特被視為票房毒藥，現在似乎很少有指揮家與藝術總監願意或有興趣探索這位曾經備受矚目的作曲家的作品。

⠿ 庫特・懷爾

一九〇〇年，懷爾出生於德國德紹（Dessau）。身為指揮家的兒子，懷爾曾向許多知名作曲家學習，其中之一是華格納的前助手洪伯定克（今天主要以他的歌劇《糖果屋》（Hänsel und Gretel）而聞名）以及義大利未來主義作曲家布索尼。懷爾的歌劇《主角》在德國廣受讚譽（一位樂評家稱他具有「一流的創意」，另一位則稱他的音樂「技術驚

人地完美」），那時他才剛滿二十六歲。當懷爾將音樂風格從濃厚的現代表現主義，轉變為一種獨特的抒情語言，易於理解又具有表現各種情感的複雜度，他的《三便士歌劇》（一九二八）及其早期有聲電影（一九三一）讓他聞名全球，帶來些許商業成就。

一九三三年納粹主義興起，懷爾離開德國。他最終來到紐約，為百老匯作曲，在一九五〇年去世，享年五十歲。與揶揄精彩的德國作品不同，他的美國作品樂觀溫暖，被歐洲樂評家視為迎合一般百老匯觀眾的簡化商業妥協——缺乏真正的文化背景。但是，懷爾曾與許多優秀詩人和作詞家合作，其中包括：伊拉‧蓋希文、麥斯韋爾‧安德森（Maxwell Anderson）、班‧赫克特（Ben Hecht）、蘭斯頓‧休斯（Langston Hughes）和艾倫‧傑伊‧勒納（Alan Jay Lerner）。

小時候，〈呢喃低語〉（Speak Low）是我第一首聽到的懷爾歌曲。（偶爾電視會轉播他一九四三年的熱門百老匯音樂劇《愛神輕觸》（One Touch of Venus）電影版。）高中時，我看了一九四七年版百老匯歌劇《街景》，過去紐約市歌劇團有時會重演這部作品。他的音樂再次對我施展魔法，神秘、陌生又動人。因此，一九七八年我抓住機會指揮紐約市歌劇團重演《街景》也就不令人意外了。該製作由傑克‧歐布萊恩（Jack O'Brien）執導，在報紙罷工期間開演。那時只有四場演出，但開幕之夜的消息傳出之後，剩下的演出全部售罄。這個製作被倉促安排在下一個樂季，並且成為公共電視「林肯中心現場轉播」系列節目之一。我得以與作曲家的遺孀、繆斯洛特‧萊尼亞（Lotte Lenya）共事，而伯恩

斯坦也在數千名觀眾之中。「我沒有被說服。」他說，令我既驚訝又失望。他表達了一些美國作曲家（與歐洲樂評家）的觀點：懷爾的「美國」聲音有點假。

十多年後，我主導《街景》的英國專業首演、其首部完整錄音，以及葡萄牙與義大利的首演。我也撰寫文章、發表演講，主張懷爾在美國的作品，延續了在柏林創作的《三便士歌劇》的風格——畢竟《街景》也是為商業劇院所作，而不是由政府資助的歌劇院委託的作品。一般公認，懷爾與百老匯妥協，消弭了自己的風格，而我的看法正好與此相斥。就懷爾的案例而言，他們認為「售罄」（sold out，譯按：這個片語既可以指「門票售罄」，也可作為「背叛」）一詞重點不在於票房的好壞，而是致命的藝術妥協。當時，對他作品的最新評價發表在《新格羅夫音樂和音樂家詞典》（New Grove Dictionary of Music and Musicians）：「懷爾很不幸，當他只能到百老匯求生存時，風格必然產生劇烈的轉變。」雖然紐約愛爾文劇院（Alvin Theater）在一九四七年關閉，《街景》仍在半個世紀後征服了美國與歐洲的觀眾。

我記得在西柏林看到售貨亭廣告宣布《三便士歌劇》新製作，上面用粗體字寫著：

同時，迪卡唱片正在西德錄製懷爾的音樂，當地音樂家幾乎都是第一次演奏他的作品。

貝托爾特·布萊希特（Bertolt Brecht）

《三便士歌劇》

音樂：庫特‧懷爾

以下是劇場導演與舞台設計，接著是各個角色與表演者。在最底部才是那令人難忘的幾個字，幾乎像是後來才想到：

我仍記得，一九八九年柏林圍牆倒塌前幾個月《七原罪》（Die Sieben Todsünden）的錄音過程。當時，RIAS 柏林小交響樂團（RIAS Berlin Sinfonietta，現在為柏林德意志交響樂團（Deutsches Symphonie-Orchester Berlin）所有的成員，都未曾演奏過懷爾這部創作於一九三三年的大型作品。[1]

二〇〇〇年懷爾誕辰百年，我應邀參加德紹的論壇，由德國廣播電台（MDR）播出。不少觀眾參加了這場論壇，而這其實是懷爾一九三五年的聖經戲劇《希望之路》（Der Weg der Verheissung）的德國首演發表會，該劇在美國被稱為《永恆之路》（The Eternal Road）。

我坐在包浩斯學院之中，這所偉大的設計學院由沃爾特‧格羅皮烏斯（Walter Gropius）成立，他在一九三四年逃離德國。同桌的是其他懷爾專家，我們主要用英語與這群德國人

交談。小組成員包括：大衛・德魯（David Drew，英國）、泰瑞莎・史塔達斯（Teresa Stratas，加拿大）、金姆・柯沃克（Kim Kowalke，美國）以及我（美國）。一位肯尼茲歌劇院（Chemnitz Opera）的代表以德語發言。這裡有一點不容忽視：德國沒有真正的懷爾傳統。所謂的德國懷爾傳統是布萊希特戰後發明的，他回到東德創造一種說唱風格：刪除音樂，專注於劇作家的文本。懷爾最信任的翻譯員，指揮莫里斯・亞布拉凡尼爾（Maurice Abravanel）對此堅決反對。他告訴我，「懷爾堅持要唱出每一個音符！這種所謂的講述風格很噁心。」[2]

令人痛苦的真相就在桌子後面：一群講英語的專家向德國人講述他們自己的文化。我們在廣播進行現場直播，我因而藉此機會懇請年輕德國作曲家追隨懷爾的腳步，創作出平易近人且涉入政治的音樂劇場作品。

《希望之路》終於在歐洲與以色列首演，並在五十六年後重返紐約。這個製作相當出色，在肯尼茲歌劇院大受好評，紐約卻不見眾人讚賞。劇情以倒敘法講述猶太人的歷史，一路追溯至亞伯拉罕。肯尼茲歌劇院一位在無神論的東德長大的觀眾說，這個故事令他驚訝：「非常有趣，但我以為耶穌只是聖經中的虛構人物。」樂評家似乎無法「定位」這部作品，卻集中討論結局（猶太社群離開居住的小鎮而並未反擊），忽視了兩個半小時的精彩配樂，以及作品在懷爾的生命與文化政治史中的意義。排練時，以色列樂團特別難合作，毫不掩飾地蔑視懷爾的音樂。一位音樂家（俄羅斯猶太人）問我：「這位懷

爾是猶太人嗎？我們在俄羅斯從未聽過他。」我回答：「我們一起吃午飯吧，來談談二戰。」

埃里希・沃夫岡・康果爾德

康果爾德出生於一八九七年，十一歲開始創作成熟的作品，震驚了整個歐洲。馬勒認為這孩子是「音樂天才」，理查・史特勞斯支持他早期的管弦樂作品，西貝流士將他譽為「年輕的老鷹」，普契尼則視之為「德國音樂最大的希望」。二十五歲時，他的歌劇《死城》成為國際強檔，製作遍及歐洲與紐約大都會歌劇院。

康果爾德與歐洲最偉大的舞台導演馬克斯・萊因哈特（Max Reinhardt）密切合作，他們改編的維也納輕歌劇極為成功。當華納兄弟邀請萊因哈特改編莎士比亞的《仲夏夜之夢》，康果爾德也前往好萊塢，他迷上了新媒體：有聲電影，以及音樂同步搭配影像與戲劇。由於奧地利被第三帝國吞併，康果爾德和他的家人搬到洛杉磯。戰爭期間他繼續作曲，深信自己譜寫配樂的電影不會在第三帝國放映。戰爭結束後，他再次為音樂廳作曲。他試圖重返曾經將他譽為英雄的維也納，結果卻慘不忍睹，他的音樂無論新舊都被認為已經過時。他的作品隨時間發展而變化，但始終保持複雜的浪漫主義，風格類似於導師理

查‧史特勞斯的交響詩與早期歌劇。不過，他的調性語彙運用獨特的「陰影」音符，帶有洶湧的情感基礎，更像馬勒的交響曲。

古典音樂圈普遍認為，好萊塢黃金時代的奠基者康果爾德「在移居加州之前，就已經為好萊塢譜曲」。戰後，「好萊塢」一詞被賦予嘲諷的意涵。康果爾德在一九五六年逝世，享壽六十歲。在逝世前幾個月，他談及維也納國家歌劇院時寫道：「我好像完全被抹殺了，真的。我在三、四本關於維也納歌劇院的書中徹底被忽視。」他至死都堅信，自己的人生可以用「從『天資聰穎』轉為『技巧出色』」來總結。

一如大多數古典音樂圈勢利眼的傢伙，我曾認為電影音樂不值得認真關注。我不知道自己怎麼會「抱持」這個想法，但總之，我一開始也是這樣想的。像許多人一樣，我相信好萊塢電影音樂大都是從真正的古典作曲家那裡偷來的。一九八〇年代的某一天，我被廣播上一段戲劇性且異常優美的大提琴協奏曲錄音打中。我不知道是誰寫的，但寫得很棒，樂曲中帶有華格納與史特勞斯的基因，但又不一樣——更複雜、更現代。我猜想，這是一首追求進化而非企圖革命的作品。廣播員說這是一九四五年貝蒂‧戴維斯（Bette Davis）主演的電影《騙局》（Deception）中，康果爾德為電影而寫的大提琴協奏曲。那一刻，我意識到自己必須回頭研究電影音樂。原因很簡單，這音樂非常棒。

我在本書開頭提到，一九九○年，我為新成立的交響樂團研究在洛杉磯創作的音樂，並將在好萊塢露天劇場演奏這些作品；同時，迪卡唱片提出新企劃，希望在柏林恢復、錄製希特勒禁止的墮落音樂，並要求我擔任提案企劃的首席指揮。這兩項工作後來有了交集：康果爾德的音樂——在洛杉磯演出《羅賓漢歷險記》（The Adventures of Robin Hood）的電影配樂以及在柏林錄製的《赫蓮娜的奇蹟》唱片。

這兩部傑作分別在不同的時局、兩個國家完成，它們產生交集的原因令我困惑。它們都非常複雜、十分宏偉，除了偶爾出現的節錄之外，半個多世紀以來都沒有「現場」演出過。我所錄製的《赫蓮娜的奇蹟》成為全球首張錄音版本，儘管該作品創作於一九二七年。不久之後，我意識到《羅賓漢歷險記》其實挽救了康果爾德及其家人的性命。

一九三八年，他們在洛杉磯等著回維也納時，而奧地利即將成為第三帝國的一部分。

我為好萊塢露天劇場設計康果爾德音樂會時，認識了康果爾德的兒子恩斯特與兒媳海倫，也見到他的孫子與曾孫。一九三○年代，康果爾德曾在好萊塢露天劇場指揮過一場音樂會，後來這個場地（事實上，是整個洛杉磯）就再也沒演出過他的作品。其中一位曾孫與我分享他在六年級寫的一篇文章，其中提到：「如果我的曾祖父沒有搬來好萊塢，我就不會存在。」

為了在柏林錄製唱片以及指揮好萊塢露天劇場的音樂會，我開始學習他的音樂，但沒有傳記可以參考研究，錄音也很少。康果爾德的孫子萊斯里把他的私人錄音儲藏在車庫裡，我因而有幸聽到作曲家以鋼琴演奏交響小夜曲。當初這個錄音是為了協助福特萬格勒理解樂譜的意圖，他在一九四九年與維也納愛樂合作全球首演，而我在柏林錄音時使用了相同的「指令」。

我在漢諾威指揮北德廣播交響樂團時，沒有任何成員聽過康果爾德的作品。我首次與波士頓交響樂團合作時，安排演出亨德密特與懷爾的作品，以及康果爾德的《升F大調交響曲》（Symphony in F-sharp）。波士頓交響樂團從未演奏過當晚節目中任何一首曲目。

一九九五年，我帶領紐約愛樂進行《交響小夜曲》（Symphonic Serenade）的紐約首演，節目還包括康果爾德的同儕羅薩的《主題、變奏與終曲》（Theme, Variations and Finale）──這位匈牙利移民以創作《意亂情迷》、《賓漢》和《包法利夫人》（Madame Bovary）等電影配樂而聞名。紐約愛樂最後一次演出《主題、變奏與終曲》是在一九四三年一個週日下午，伯恩斯坦的首場音樂會。

這個節目在林肯中心舉辦了兩場音樂會，座無虛席。這是紐約愛樂史上首次使用現場管弦樂伴奏搭配有聲電影，儘管只佔音樂會的一半。結束時，瞬間的歡呼聲與起立鼓掌讓我們以為自己創下了重要的紀錄。然而，《紐約時報》卻未發表評論。他們掩埋了這一

刻，欲探索這些作曲家如何被帶入主流音樂會的研究者將無法找到資料。如果有人想要尋找二十世紀遭遺忘的音樂如何被尋回的資訊，都無法在美國的「紙本記錄」中找到此一事件的相關記錄。

一九九一年至二〇〇六年間，我與好萊塢露天劇場樂團進行數百場電影音樂的首次音樂會演出，我也與同事開發了出現在電影音樂所使用的技術。同樣地，洛杉磯愛樂拒絕將這些恢復音樂會稱為「首演」或「首次音樂會演出」，因為看電影時就可以聽到音樂了。當然，《洛杉磯時報》大都忽略了四百萬名觀眾欣賞的十六季音樂會。一場由五位作曲家作品（其中大都是首演）組成的希區考克電影音樂會後，《洛杉磯時報》解釋為何沒有評論：「我們已經評論過莫切里指揮希區考克」──講得好像希區考克是一位作曲家。

一九九七年，我得知康果爾德誕辰百年期間，美國不會舉辦任何音樂會來紀念他的人生與音樂。因此，我多少能體會康果爾德在世時，他和他的家人所感受到的挫敗。想像一下，當我被邀請指揮維也納官方百年紀念音樂會時有多欣喜。

不久，我得知深受愛戴的資深經理人馬塞爾‧帕威（Marcel Prawy）將成為音樂會電視轉播的「主持人」。帕威是康果爾德在維也納時期的朋友，他很清楚自己想要什麼樣的節目，

大概就是康果爾德在戰前、逃往美國之前寫的音樂。但是，這唯一一場、由節選組成的音樂會，怎麼能抹去他的美國歲月？這些日子包括十幾部電影配樂、一首交響曲與兩首協奏曲。帕威立場堅定，因為他覺得康果爾德的美國音樂「藝術水準不夠高」。

後來，我與維也納音樂廳總監克里斯托夫‧利本（Christof Lieben）的對話並不愉快。我請他去找「願意為帕威效勞的優秀、年輕的奧地利指揮家，因為我，身為美國人與音樂家，無法假裝康果爾德住在美國時沒有作曲」。幾天後，我接到一通電話：「希望你還想辦這場音樂會，因為帕威不幹了。」

因此，一九九七年四月，我在維也納指揮致敬康果爾德的音樂會，最後確實納入了他的交響曲迷人的慢板，以及《羅賓漢歷險記》電影配樂的加長版節選。音樂會門票銷售一空且備受好評，不過有些觀眾認為我們把電影劇照上了色，因為他們只在黑白電視上看過德語版，而且沒有康果爾德的配樂。

然而，這場勝利的代價高昂。新聞沒有報導、重要樂評家也未出席。電視直播取消，廣播重播搭配帕威的旁白，卻刪去了美國時期的音樂。他以康果爾德在維也納時代的戰前錄音取而代之。

阿諾·荀貝格

如果你是古典音樂迷，沒有比「無調性之父」（他討厭的名稱）荀貝格更可怕的名字了。

荀貝格出生於一八七四年，是這一輩年輕前衛音樂家中最年長者。起初，他的音樂極為優美，聽起來與其他在華格納和馬勒陰影下成長的作曲家無異。先前提過，一九〇八年他躍入了毫無限制的新世界，不久便聞名國際。

荀貝格為了逃離納粹而移居洛杉磯，同樣以教職謀生。就如同在耶魯大學的亨德密特，荀貝格教過數百名美國學生，其中許多是女性。無論學生要求的程度如何，兩位都不希望學生模仿他們的風格。荀貝格對二十世紀音樂的影響甚鉅，儘管他的十二音列與無調性作品的演出次數相對較少。

荀貝格仍需要更細緻的評價。他是前衛派音樂之父，國際公認一戰時期最激進的音樂運動的領導者，儘管荀貝格從一九二〇年代初就開始將巴哈的音樂改編為管弦樂版。到了美國之後，他創作的新音樂偶爾會採用早期的前衛手法，有時也會探索比較古老的音樂，比如巴洛克舞蹈，但會進行複雜而創意的轉化。

荀貝格與史特拉汶斯基都住在洛杉磯，也都在一九六〇年代錄製新的音樂，因此我這一

輩的年輕美國音樂家有機會聽到他們的作品。他的大眾形象嚴厲無情，他的音樂迷人，有時又相當刺耳。我對他的印象一直維持如此，直到一九八七年發現了《第二號室內交響曲》（Second Chamber Symphony）。

這部作品分為兩個樂章，很少被演出。第一樂章在一九〇八年完成，風格黑暗，籠罩著《崔斯坦與伊索德》的氛圍，在那不久後荀貝格就開始探索無調性音樂。他在洛杉磯拿起三十年前未完成的舊樂譜，創作了第二樂章，也是其終樂章。這個樂章始於出乎意料之外的歡樂詼諧曲，沒有人會猜想到這是荀貝格的作品。音樂逐漸變得越來越瘋狂，直到戛然而止。接著，第一樂章悲傷的長笛旋律再度出現，由如泣如訴的小號演奏，我們感受到時間無情地前進，也面臨戰火重燃的可怕現實。交響曲最後一個小節標示的日期為：一九三九年十月二十一日。在此前一個月，英、法國已對德國宣戰；奧地利成為第三帝國的一部分；華沙淪陷；第一個集中營開始運作。

一九八八年，我與蘇格蘭歌劇院管弦樂團合作首次指揮《第二號室內交響曲》。音樂會以理查·史特勞斯悲慘的華爾滋《慕尼黑》（München）開場，此作品寫於城市遭轟炸後的一九四〇年。荀貝格的樂曲緊隨其後，節目剩下的部分則為懷爾一九四〇年的音樂劇《黑暗中的女人》（Lady in the Dark）。荀貝格與史特勞斯的曲目都還未演出，愛丁堡滿座的音樂廳對《第二號室內交響曲》的反應就熱情得讓我回到舞台上第二次鞠躬。一位樂

評價如此評價這場音樂會：「要讓大家喜歡荀貝格的音樂，就要像莫切里昨晚在亞瑟廳那樣將音樂拋給聽眾。」

這部作品如此重要的原因在於，嵌入第一樂章與第二樂章之間的沉默代表大多數人所認識的「荀貝格」及他對後世的影響。那二十秒中，我們這些表演者翻頁、集中精神，進入他探索非調性音樂與十二音列技法、長達三十年的旅程。

第二樂章開始時，作曲家已經抵達另一個境地，和聲在此再次成為可以運用的作曲素材。幽默與美麗重回他的音樂世界，哪怕只有幾分鐘的時間。他所有的動盪經歷都成為繼續創作音樂的動力──不是進入某個永遠不存在的未來，而是終於擁抱眼前的事實：一九三九年十月，當他與妻子、孩子住在加州布倫塢的羅金厄姆大道時，祖國奧地利正在攻擊他。

雖然《第二號室內交響曲》普遍不被認為是重要作品，但其重要程度絕對無庸置疑。最近一次紐約罕見的演出後，一位知名樂評家稱其為「和藹可親」，似乎並未察覺作品包含的意涵。迪卡唱片與我討論墮落音樂系列的荀貝格唱片時，我提議以「荀貝格在好萊塢」作為標題，足夠挑釁來直視過去隱藏的事物：荀貝格在人生最後的十三年，創作了極為美妙複雜的音樂。

學習音樂當然是我工作的一部分，但學習知名作曲家某個時期所有的創作，而且幾乎無人知曉，對我而言是充滿驚奇與疑問的旅程。一方面，由於作曲家惡名昭彰，柏林的樂團擔心荀貝格的音樂太難演奏錄製；另一方面，似乎沒有人願意接受他們演奏的作品，真的是荀貝格的音樂。

一九九六年，荀貝格中心在加州大學洛杉磯分校成立。我在中心聆聽即將錄製的樂曲私人錄音，查看手稿、研究帶有作曲家標記的演出材料，以及閱讀各種文件。我因此獲得更多難以理解的資訊：在洛杉磯創作的音樂並沒有在當地演出，讓荀貝格非常沮喪。好萊塢露天劇場樂團的第一張好萊塢音樂唱片《好萊塢之夢》（Hollywood Dreams, 1991）就頗具挑釁意味，以荀貝格的號曲打頭陣。一九四五年這首作品為史托科夫斯基創作，稱為《給露天劇場音樂會的號曲》（Fanfare for a Bowl Concert）。這部作品從未被演奏過──從未在任何地方演出過。

二〇〇一年，我在柏林準備錄製一張荀貝格作品的唱片，其中包括《第二號室內交響曲》、《給弦樂團的G大調組曲》以及第四十三b號作品《主題與變奏》。《給弦樂團的G大調組曲》由洛杉磯愛樂委託創作，一九三五年在克倫貝勒的指揮下首演；不久之後，由荀貝格指揮演出──而這也是洛杉磯愛樂最後一次演出這部作品。

二〇一四年，我與荀貝格的兩個兒子勞倫斯（Lawrence）和羅納德（Ronald）對談，他們回顧了洛杉磯愛樂的荀貝格作品演出史。小提琴協奏曲曾在「四十年前」演奏過一次；《創世紀組曲前奏曲》（Prelude to the Genesis Suite），一次；第四十三b號作品《主題與變奏》卻從未被演奏。勞倫斯在二〇一四年一月三十日來信：「我認為對洛杉磯愛樂而言，荀貝格大概已經三振出局了。」這個棒球術語指的是樂團現任及前任音樂總監對荀貝格的興趣。

二〇一八年，洛杉磯愛樂宣布百年紀念樂季，節目包括五十首全球首演新作品，同時回顧樂團非凡的歷史。二〇一八年十月十一日，勞倫斯表示，父親的音樂在收容他的城市中的現況是「比零還要少」，他堅毅的語調帶著一絲難以承受的哀傷。勞倫斯是退休數學老師，深知數字的意義。洛杉磯愛樂成立一百週年，從未演奏過任何荀貝格的音樂，所有的文宣也未提及他的名字。

二〇二一年，勞倫斯在與我的一次對話中證實，洛杉磯仍然沒有任何節目演奏這位創造二十世紀主流古典音樂之聲的作曲家作品。他希望，二〇二四年荀貝格誕辰一百五十週年時，洛杉磯愛樂將會演奏他的音樂。

難民作曲家的後代操著美式英語，這口音的背後藏著深刻的故事。一九九四年，我與

好萊塢露天劇場樂團在米高梅攝影棚（現隸屬索尼）錄製荀貝格《古雷之歌》的〈黎明〉（Dawn）——在此，茱蒂・嘉蘭（Judy Garland）錄製〈飛越彩虹〉（Somewhere, Over the Rainbow），羅薩錄製《賓漢》配樂。休息時，有人向我走來：「你好，約翰。我是賴瑞（譯按：荀貝格的兒子勞倫斯的小名）。」

謝辭

無論身為樂迷或是音樂家，有一件事我一直無法理解，而這本書是三十多年來努力追求答案所累積的成果。在一九四五年我出生時，以及此時此刻，大眾喜愛的古典音樂都是相同的曲目，而且在這段期間創作的音樂大都仍頗具爭議。怎麼會這樣呢？

自從哈斯提出本書獻詞所引用的問題，我就一直試圖尋找解答。一九九〇年代末期，當我被邀請前往慕尼黑舉辦一場新年晚會時，無可避免地被視為「流行」音樂會，主持人請人轉達：「請告知莫切里先生，切勿演出電影音樂。」我聯絡了主持人，在電話裡播放威克斯曼與許泰納的音樂，她才鬆了一口氣——我想知道，為什麼會這樣？在七十五年作曲教職之後，我們仍然沒有受益於大眾喜愛的傑作——這些音樂的創作者，無需像莫札特、貝多芬、華格納、德布西擔憂作品不能維持生計。為什麼會這樣？

許多人參與了本書的創作，包括：作曲家、音樂家、樂評家、教師與樂迷。我的德國經理人的年邁叔叔談起亨德密特與荀貝格的「美國」音樂時，他大喊：「我們在戰後竟然出現那種音樂！那是糟糕的作品！」我在此感謝身為退休指揮家的他，以及與他同輩的世代。

身為紐約人，《紐約時報》永遠是我的地方報社。過去三十年來，我發現自己越來越不認同《紐約時報》的音樂專欄，儘管報紙上提及、評論的其他內容讀來仍饒富趣味。我想知道，為什麼會這樣？因此，我不帶諷刺地感謝《紐約時報》以及世上所有撰寫音樂報導激發我思考的記者。

許多同儕都讀過書稿，雖然有些人被內容激怒。衷心感謝他們評論，也感謝那些認為「差不多」該寫這本書的友人。我從這些遭到嫌棄的作品（及其被討厭的理由）中收穫良多，謝謝你們。

海倫‧康果爾德、約翰‧威克斯曼、賴瑞‧荀貝格、茱麗葉‧羅薩（Juliet Rózsa）——被遺忘和被抹殺的作曲家的家人，在此向他們致謝，感謝他們分享親人的故事。我很榮幸能夠親耳聽見約翰以「父親」稱呼威克斯曼、海倫以「爸爸」稱呼康果爾德、賴瑞以「爹地」稱呼荀貝格。謝謝你們。

此外，我還要感謝許多樂團。很多樂手都懼怕我帶來的曲目，但他們仍然盡力演奏，或許對這些作品的想法也稍有改變。我還清楚記得，有次羅薩作品視譜之後，萊比錫布商大廈管絃樂團（Gewandhaus Orchestra）的一位成員用德語向隔壁團員輕聲地說：「美麗的作品！」畢竟羅薩曾在他們的城市學習過音樂。而且，無論演奏者是否像新以色列歌劇

院（New Israeli Opera）樂團明顯抗拒懷爾的《希望之路》，抑或只是完成他們的工作，演奏出擺在眼前的音符——我明白，他們的作為非常關鍵，決定了這些音樂的成敗。他們知道音樂是什麼、如何組成，也明白它是否具有價值。他們帶來改變，讓大家認識這些重構音樂世界的作曲家。當然，我們需要更多音樂家加入行列。

感謝年輕音樂家同事帝亞戈・提貝里歐（Thiago Tiberio）、大衛・古斯基（David Gursky）、法蘭切斯可・奇路佛（Francesco Cilluffo）與麥可・吉丁（Michael Gildin）願意閱讀部分書稿、協助校閱評論。墨水瓶版權代理商（InkWell Management）的麥可・蒙傑洛（Michael Mungiello）是我的英雄。最重要的是，我的文學經紀人麥可・卡萊爾（Michael Carlisle）馬上就愛上這本書，當時我們簡稱為「我們的書」。麥可，這真的是我們的書，謝謝你。

註釋

1. New York Times Editorial Board, "What's So Great About Fake Roman Temples?," New York Times, February 9, 2020. Rich Cohen, "Liberty Island's Hidden History," *Wall Street Journal*, July 13, 2019.

2. 「過去八十年來，（洛杉磯）愛樂對於電影音樂的發展扮演了重要角色，」史密斯表示，「所以，兩者之間具有密切的關聯。當你回想一九三○年代，許泰納、威克斯曼等流亡作曲家還在歐洲生活、工作時，愛樂就已經在演奏他們的音樂會作品。而且，我們樂團的聲音也是從電影交響樂中誕生的……藝術創作社群使洛杉磯成為創意重鎮，所以如果認為洛杉磯愛樂無需與他們建立深厚的關係就能夠在此立足，是愚蠢的想法。」引自 Maxwell Williams, "L.A. Phil Plans Centennial Season Featuring Oscar Performance," *Hollywood Reporter*, February 7, 2018.

3. Rich Cohen, "Liberty Island's Hidden History," *Wall Street Journal*, July 13, 2019.

第一章　離地三萬呎

1. Anne Midgette, "People Are Upset When an Orchestra Closes. If Only They Went to the Concerts," *Washington Post*, July 19, 2019.

2. 《紐約時報》在二〇二一年六月九日報導，疫情重創全球音樂演出一年後，卡內基音樂廳的二〇二一—二〇二二年樂季將「混搭熟悉的作品與實驗音樂」，彷彿二十一世紀古典音樂節目安排只有這兩項選擇。

3. Jonathan Haidt, "2017 Wriston Lecture: The Age of Outrage: What It's Doing to Our Universities, and Our Country," Manhattan Institute, November 15, 2017.

4. 布列茲的影響無遠弗屆。他曾擔任英國廣播公司交響樂團音樂顧問與首席指揮（一九七一—七五）、紐

約愛樂音樂總監（一九七一—七七）、一九六〇與七〇年代拜魯特音樂節首席指揮，以及全球知名管弦樂團（芝加哥、維也納、柏林、洛杉磯）的客座指揮。法國政府支持他在巴黎的「法國媒體聲音研究中心」（IRCAM），授予國家百分之四十的當代音樂預算。該機構成立於一九七七年，目的為「進行研究以及協調聲學與音樂」。《紐約時報》在二〇一六年一月七日發布兩篇訃聞，並在頭版刊登一張照片。

5. David Brooks, "The Retreat to Tribalism," *New York Times*, January 1, 2018.

第二章　布拉姆斯與華格納

1. 這個概念不應與未來主義混淆。未來主義在一九〇九年提出，帶來前衛派的構成要素。華格納正在撰寫的則是關於「音樂的未來」，他認為要回歸最初的古希臘樂劇，並且持續不斷融合詩歌與音樂。

2. Max Kalbeck, *Johannes Brahms*, Vol. 2, Part I (2nd ed., 1908); trans. Piero Weiss in Piero Weiss and Richard Taruskin, eds., *Music in the Western World: A History in Documents* (New York: Schirmer Books, 1984), 122-26.

第三章　史特拉汶斯基與荀貝格

1. 藝文團體「布魯姆斯伯里」由二〇世紀上半葉的英國作家、藝術家和知識份子組成——伍爾芙、佛斯特（E. M. Forster）及凱因斯（John Maynard Keynes）等人。許多成員住在倫敦西區的布魯姆斯伯里，主張女性主義、和平主義，對性解放與性別流動抱持開放態度。

2. Anne Midgette, "Written on Skin' Brings Theater to Opera Stage," *Washington Post*, August 12, 2015.

第四章　混沌的誘惑

1. Margaret MacMillan, *The War That Ended Peace: The Road to 1914* (New York: Random House, 2013), xxiv-xxv.

2. 西方音樂的基礎是非常簡單的節奏與音符長度（全音符、二分音符、四分音符等），並且以一致重複的

節拍群（小節）來呈現。有的作品以每小節兩拍，有的可能完全以三拍或四拍為主。到了二十世紀，透過微妙地減緩、加快節拍群，這種簡單的節奏／韻律系統變得複雜而充滿活力——加速、延展的「弱拍」，或突然的停頓（luftpause）。美國的新音樂挑戰了採用重複、單一節奏的音樂傳統，打破二拍、三拍、四拍的規則，創造出驚人的內在節奏。想像歐洲的音樂模型是格紋紙，格子的大小可以加寬或縮窄，然後再想像嚴格均勻的格子中填入了不同大小的群組。後者就是散拍音樂。

3. 美國國務院際「升級」（Next Level）計畫，參見 "Uzbekistan Final Concert," Residency Recap," posted August 5, 2018, https://www.nextlevel-usa.org/sca/uzbekistan.

4. Philipp Blom, *Fracture: Life and Culture in the West, 1918-1938* (New York: Basic Books, 2015), 370-71.

5. 音符可以想像為鋼琴上的白色鍵盤——C、D、E、F、G、A、B。黑色鍵盤將其他五個音符添加到八度音階內，並且根據最接近的白色音符命名。每個黑鍵音符都有兩個名稱：分別根據左側與右側的白鍵音符。因此，同一個黑鍵音符可以稱為升 F，因為它比 F 鍵高一點（意即在右側），或者可以稱為降 G，因為它比 G 的白鍵音符還低（意即在左側）。

6. 同時，在布爾什維克革命的啟發下，一股新的政治力量正在中國發展，成為二十一世紀國際共產主義的標準。二〇二一年，為慶祝中國共產黨成立一百週年，習近平主席宣布創作計畫，打造三百部官方批准的歌劇、芭蕾舞、話劇與音樂作品。這些作品都將緊貼黨的美學要求，而音樂再次成為政治制度、國家及其人民的象徵。

第五章　希特勒、華格納以及來自國內的毒物

1. 伊麗莎白・諾爾─諾曼（Elisabeth Noelle-Neumann, 1916-2010）是二戰的倖存者，後來加入德國基督教民主聯盟（Christian Democratic Union），成功投身戰後西德的政治和市場研究行業。一九七八年，她受聘在芝加哥大學任教，並表示她曾透過「進入內部工作」來對抗納粹。她以九十三歲的高齡離世，在世時一直

都是民調中備受尊敬的人物。

2. 龍伯格（一八八七－一九五一）在維也納求學，一九〇九年來到美國，一九一九年成為美國公民。一九二四年的《學生王子》是一九二〇、三〇年代百老匯上演時間最長的節目——比《畫舫璇宮》與蓋希文的每一場演出還要長。二〇一二年，我在科隆與西德廣播樂團合作演出《學生王子》。儘管這項工作得到了起立鼓掌，但樂團團長告訴我，他從來沒有聽過龍伯格的音樂。科隆最知名的樂評家則是更上一層樓，承認自己從未聽過龍伯格的名字。

3. 換句話說，理查·史特勞斯出生、去世時，美國總統分別為亞伯拉罕·林肯（Abraham Lincoln）與哈利·杜魯門（Harry Truman）。

第六章　史達林與墨索里尼的音樂

1. 參見 John Mauceri, For the Love of Music: A Conductor's Guide to the Art of Listening (New York: Alfred A. Knopf, 2019), 21-22.

2. 由於反法西斯主義的托斯卡尼尼在一九二六年指揮《羅馬之松》的美國首演，因此雷斯皮基的作品可能已經「逃過」去除法西斯主義的濾網。

3. John Mauceri, "Un incontro con luomo, un incontro con la sua musica," Teatro Regio: Stagione d'Opera 1998-9 (1999), 97-100.

4. Harvey Sachs, Music in Fascist Italy (New York: W.W.Norton, 1987), 129.

第七章　《出埃及記》的奇蹟再現

1. 一九二七年，《玫瑰騎士》默片改編版在德勒斯登全球首映，放映師（操作手搖放映機）改變速度，藉此與理查·史特勞斯指揮的管弦樂同步！然而，這種方式非常尷尬而且行不通，因為會打斷大眾觀看的畫面速度。不過，史特勞斯成功將這部電影帶到倫敦，甚至為 Electrola 唱片公司錄製了一些電影配樂的

2. 節選。他與劇本作者雨果‧馮‧霍夫曼斯塔爾（Hugo von Hofmannsthal）——大幅改變情節，賦予故事《費加洛婚禮》般的結尾，讓喬裝的戀人在幾何式庭園相遇——希望將他們的歌劇巨作帶到一些本來無法演出歌劇的小城市。為此，他們製作了兩個配器版本：一個是給大城市的版本，重現了歌劇的管弦樂陣容；另一種是小得多的「沙龍樂團」版本。當他們與大都會歌劇院協商將電影帶到紐約的巨額費用時，由於有聲電影技術的出現，整個計畫變得毫無意義（而且電影公司PAN Film 倒閉了）。美國首演不得不等到一九七四年三月二十九日，當時我和耶魯交響樂團呈現給音樂系學生（必須著半正式晚禮服）與兩位貴賓：著名的維也納歌劇專家帕威，以及當時住在紐澤西的女高音瑪莉亞‧耶莉查（Maria Jeritza），她是史特勞斯、普契尼、康果爾德最喜歡的歌手。

3. Steven C. Smith, Music by Max Steiner: The Epic Life of Hollywood's Most Influential Composer (New York: Oxford University Press, 2020).

4. 拉托夫在手術台上死亡的鏡頭大約十分鐘，由兩段音樂組成。第一段持續六分鐘，搭配主角對父親進行手術。手術則是在沒有音樂的情況下進行——令人屏息的兩分十五秒靜默與音效。接著是一分四十五秒的音樂，伴隨著里卡多‧科爾特斯（Ricardo Cortez）飾演的角色，他孤寂而恐懼，獨自一人留在手術房。

5. 在此以哥倫比亞廣播系統上播出的《賓漢》全國電視轉播為例，說明電影音樂的聽眾人數多麼龐大。雖然這部電影自一九五九年首映以來，已被數百萬人觀看，但在一九七一年二月十四日的一個晚上，電視轉播吸引了八千四百八十二萬觀眾，他們都聽見了羅薩長達兩個半小時的管弦樂配樂。

6. 「活繪畫」是指在繪畫背景下，由穿著戲服的活人，無聲靜止地演繹一個場景或畫作。

Anno Mungen, "BilderMusik": Panorama, Tableaux vivants und Lichtbilder als multi- mediale Darstellungsformen in Theater- und Musikaufführungen vom 19 bis zum frühen 20. Jahrhundert, 2 vols. (Remscheid: Gardez!, 2006).

7. 一九八四年，我成功說服柯芬園皇家歌劇院長期服務的傳奇舞台經理史黛拉‧奇蒂（Stella Chitty）跟隨樂譜中的這個重要指示。她覺得這可能會「破壞情緒」，一旦布幕下降，觀眾可能會開始拍手或認為出

了差錯。我說服她試一試，她真的照辦了。沒有人破壞氣氛。觀眾立刻明白這是怎麼一回事，效果確實很棒。

8. 二〇一七年八月二十四日，在作家／音樂學家布蘭登・卡羅（Brendan G. Carroll）致筆者的一封私人電子郵件中，談到希特勒如何欣賞《金剛》：「《金剛》拍攝於一九三三年。就有聲電影而言是關鍵的一年，因為這是後製同步單一樂曲的技術首次實現的年份……我想不出雷電華有什麼理由用庫存音樂為德國製作一個不同的版本。因此，我認為我們可以肯定希特勒聽到的是許泰納的音樂。」

第八章　新戰爭，舊前衛

1. 二〇一六年，當代藝術家傑夫・昆斯（Jeff Koons）捐贈雕塑作品《鬱金香花束》（Bouquet of Tulips）給巴黎市。然而，他事實上捐贈的是「概念」——這件作品在二〇一九年十月安裝完成，製作費三百五十萬歐元。

2. 七十年後，《紐約時報》刊登一篇文章，提到周韻琪（Vicky Chow，譯按：本書作者誤寫為 Vick Chow）為「備有廚房用具噪音製造器」的獨奏家創作的「新」音樂，具有「創業革命」的精神。引自 Steve Smith, "Make Your Selection of Sounds (Kitchen Utensils Are on the Menu)," *New York Times*, September 7, 2013.

第九章　定義當代音樂的冷戰

1. 當國際無調性風格取代音樂廳裡的「柯普蘭」聲音，後者就只被保留在電影音樂之中了。二〇一六年，作曲家莫利柯奈在奧斯卡獲獎電影《八惡人》（The Hateful Eight）運用這種美國音樂語彙，以名為「林肯之信」（La Lettera di Lincoln）的音樂提示為朗讀偽造林肯信函的一幕配樂。艾默・伯恩斯坦、紐曼、布魯斯・鮑頓（Bruce Broughton）、威廉斯等作曲家在美國南部、西部故事的電影配樂中延續其生命力，而史那菲・懷登（W. G. Snuffy Walden）為長年熱播的影集《白宮風雲》（The West Wing）所寫的配樂也是如此。

2. 「幾年後，即一九五九年五月十四日，艾森豪總統出席林肯表演藝術中心動土儀式。這是一座價值數百萬美元的藝術校園，位於曼哈頓市中心，展現美國在冷戰期間對藝術的支持，艾森豪稱其「有益的影響……將超越我們的國界。」

3. Frances Stonor Saunders, Who Paid the Piper?: The CIA and the Cultural Cold War (London: Granta Books, 1999), 408.

4. 文森・吉魯 (Vincent Giroud) 在其撰寫的納博科夫傳記中，引用納博科夫一九五三年在史達林去世後為《偶遇》(Encounter) 雜誌發表的文章：「〔納博科夫〕問道，為什麼獨裁者逝世七個月後，人們預期的致敬音樂還未實現？……以普羅高菲夫的死後封聖為例，納博科夫建議『名列俄羅斯古典音樂萬神殿缺一不可的條件是：（一）作曲家必須已經離世，（二）絕不能創作任何不和諧的音樂。』」引自 "No Cantatas for Stalin?," in Vincent Giroud, Nicolas Nabokov: A Life in Freedom and Music (New York: Oxford University Press, 2015), 276.

5. 我在此無意談論帶有政治字詞的進行曲與頌歌，因為這種「風格」在各個國家都是完全相同的，無論創作者的政治論述站在哪一邊。史托克豪森以一九六七年的作品《國歌》(Hymnen)，一種電子世界巡迴演唱會。史托克豪森想像他擁有一台短波收音機，可以接收來自地球每個地區的廣播訊號，收聽各國國歌。除了少數例外，大部分聽起來完全一樣。

6. 一九五〇年，《紐約客》刊登一則海明威訪問，他表示：「我使用英語中最古老的單字。人們認為我是不認識「十美元詞彙」的無知混蛋。我當然知道。」引自 Lilian Ross, "How Do You Like It Now, Gentlemen?," New Yorker, May 6, 1950.

7. Ben Brantley, "Review: 'Moulin Rouge! The Musical' Offers a Party and a Playlist, for the Ages," New York Times, July 26, 2019.

8. Arnold Schoenberg, Verklärte Nacht, Op. 4 (1899), Friede auf Erden, Op. 13 (1907), and Erwartung, Op. 17 (1909).

9. 見第一章註 4。

10. Corinna da Fonseca-Wollheim, "MATA Festival's Sounds of Play," New York Times, April 16, 2015.

11. Frank Wilczek, "The Hidden Meaning of Noise," *Wall Street Journal*, May 28, 2020.

12. Jon Pareles, "Where Guitars Sound Like Orchestras or Brawling Geese," *New York Times*, January 19, 2014.

13. Ernst Toch, "Glaubensbekenntnis eines Komponisten" (A Composer's Credo), Deutsche Blätter, March/April 1945, 13–15. Ernst Toch Collection, Performing Arts Archive, UCLA, Box 106, item 22. Translated by Michael Haas in *Forbidden Music: The Jewish Composers Banned by the Nazis* (New Haven: Yale University Press, 2013).

第十章 創造歷史、抹去歷史

1. 好萊塢是洛杉磯市中心的行政區。二戰後，這個詞開始（在音樂領域）代表：被誇大的、令人無法接受的旋律、誇張的、膚淺的、試圖控制他人、偷來的、腐敗的、江湖騙子的家，以及延伸到作曲家不喜歡的任何東西。請注意英語單詞「電影」的差異：來自歐洲語言的「cinema」是好的，「movie」是不好的，「film」是中性的。「影院般」（cinematic）的演出代表音樂刺激壯闊，而一首「好萊塢式」（Hollywood-sounding）或者聽起來像電影（movie）音樂的音樂，則具有負面意涵。二〇一四年，《紐約時報》刊登以下字句：「隨著作品〔譚盾的《復活》〕（Triple Resurrection）小提琴、大提琴、鋼琴三重協奏曲〕的發展，重複音符的節奏預示情緒即將轉變。不久，打擊樂的爆裂與泣訴的管弦樂和為協奏曲增添些許《臥虎藏龍》的配器包括放大的將水倒入盆中的迷人聲音。譚盾的音樂本來很有魅力，直到一個飆升的弦樂主題爆發出來，變成了好萊塢式的作品。」引自 Anthony Tommasini, "Ringing In the Chinese Zodiac's Year of the Horse," *New York Times*, February 2, 2014.

2. 二〇一四年三月，在國際金融集團西班牙對外銀行（BBVA）基金會發布的採訪中，布列茲將兩者都納入考量。二〇一三年基金會頒予布列茲四十萬歐元的獎金，當被問及當代音樂是否只屬於菁英時，他的回答自相矛盾：「當然，不過菁英應該越多越好。」引自 Norman Lebrecht, "Pierre Boulez Video Interview," March 12, 2014, https://slippedisc.com/2014/03/pierre-boulez-video-interview-i-am-a-composer-i-still-am-a-composer/.

3. 史特拉汶斯基、荀貝格、康果爾德——更別提托赫、羅薩等許多作曲家,他們都以美國公民的身分居住在洛杉磯。懷爾與亨德密特住在東海岸的同一時區。這些作曲家在歐洲時不是朋友,在洛杉磯與紐約也不是朋友——誰說他們一定要成為朋友?然而,引用一位作曲家的作品來詆毀另一位作曲家的作品,是摧毀這兩位作曲家的有效手段,也是不演奏他們的音樂的正當理由。柴可夫斯基不認為巴哈是天才,而馬勒則認為柴可夫斯基「簡單膚淺」。但是,這些說法很難改變你對巴哈、柴可夫斯基或馬勒的看法——因為你了解他們的音樂。

4. Paul Goldberger, "Cuddling Up to Quasimodo and Friends," New York Times, July 23, 1996.

5. 從其他的音樂中汲取靈感,一直都是音樂創作過程的基本要素。二十世紀的獨特之處在於素材的數量暴增,因此史特拉汶斯基能夠從卡羅‧傑蘇阿爾多 (Carlo Gesualdo, 1560-1613)、威爾第 (一八一三——一九〇一)、巴哈 (一六八五——一七五〇) 以及魏本 (一八八三——一九四五) 的音樂獲得靈感。他訂閱了散拍音樂與爵士樂的出版物,並且將探戈與進行曲融入他的創作美學。此外,他也與玲玲馬戲團 (Ringling Brothers and Barnum and Bailey Circus)、迪士尼以及布蕾克洗髮精 (Breck Shampoo) 合作,同時保持一種置身於流行文化之外、神秘而優雅的氛圍。他住在好萊塢,但安葬在義大利的威尼斯,而不是加州的威尼斯。

6. 美國援助歐洲合作組織 (Cooperative Remittance for Europe) 成立於一九四五年,目的是讓美國的一般公民提供歐洲糧食救濟。

7. 根據 OREL 基金會 (宗旨為推廣受納粹政策迫害的作曲家) 的說法,克雷內克在一九四一年成為明尼蘇達州聖保羅市哈姆林大學 (Hamline University) 音樂系教授與系主任,他的音樂在當地由明尼蘇達管弦樂團演奏。他在一九四七年前往西岸,繼續指揮、教學、寫作,並創作約一百部作品,直到一九九一年去世。

8. James Coomarasamy, "Conductor Held over Terrorism" Comment," BBC News, December 4, 2001.

9. 許多資料都引用了布列茲帶有辱罵字句的信件，包括：休‧威佛德（Hugh Wilford）的《大烏利澤行動》（The Mighty Wurlitzer）與文森‧吉魯的《納博科夫傳》（Nicolas Nabokov）。請參見 Hugh Wilford, The Mighty Wurlitzer: How the CIA Played America (Cambridge, MA: Harvard University Press, 2008), 110，以及 Vincent Giroud, Nicolas Nabokov: A Life in Freedom and Music (New York: Oxford University Press, 2015), 286.

10. 漢斯‧維爾納‧亨策（Hans Werner Henze, 1926-2012）是享譽國際的德國作曲家，具有強烈的政治理念。他信奉馬克思主義與共產主義，一九五三年從西德移居義大利，以抗議母國對他的政治立場與同性戀身分的態度。

11. 引自 Stephen Hinton, Weill's Musical Theater: Stages of Reform (Berkeley: University of California Press, 2012)。

12. Alex Ross, "A 'Serious' Composer Lives Down Hollywood Fame," New York Times, November 26, 1995.

13. Anthony Tommasini, "Seldom-Heard Symphony Resurfaces as a Novelty," New York Times, March 6, 2010.

14. 筆者懇請讀者寬恕。這句話出現在《衛報》一九九六年對《荀貝格在好萊塢》的評論中。筆者一般不會留下差評的報紙，而是直接記住內容。

第十一章　戰爭與損失

1. 引自二〇一五年作者的採訪錄音。

第十二章　世紀尾聲

1. 二十一世紀實際上始於二〇〇一年一月一日，而不是二〇〇〇年一月一日。除了作家克拉克之外，很少有人注意到這個事實。

2. 安迪‧秋保（Andy Akiho）的《彈跳》（Ricochet），由紐約愛樂演出：參見 Joshua Barone, "Watch Ping-Pong Make Its New York Philharmonic Debut," New York Times, February 19, 2018.

3. 陶德・馬秋佛 (Tod Machover) 的《費城之聲》(Philadelphia Voices)，由費城管弦樂團演出；參見 Michael Cooper, "How a Philly Cheesesteak Goes from the Grill to Carnegie Hall," New York Times, April 1, 2018.

4. 二〇〇一年九月十七日，北德廣播公司錄下史托克豪森在漢堡舉行的記者會上發表的評論，次日由英國廣播公司、美聯社等新聞機構發布。參見 Julia Spinola, "Monstrous Art," Frankfurter Allgemeine Zeitung, September 25, 2001.

5. 成長於二戰廢墟的歐洲憤青的行為，至今仍可見於二十一世紀初的訃聞之中。二〇二一年七月二日，《紐約時報》刊登荷蘭作曲家路易斯・安德里森 (Louis Andriessen, 1939-2021) 的半頁文章（附照片），稱他為偶像破壞者，成為「歐洲戰後最重要的作曲家之一」。一九六九年，他與一群理念相近的作曲家製造噪音，擾亂阿姆斯特丹皇家大會堂管弦樂團的音樂會，因為他們反對樂團拒絕演出他們正在創作的音樂類型——戰後的序列音樂。他後來在普林斯頓大學、耶魯大學與萊頓大學任教。

6. Kate Murphy, "Zubin Mehta," New York Times, August 30, 2014.

7. Seth Colter Walls, "Korngold's Rarely Heard Opera Hints at His Future in Hollywood," New York Times, July 29, 2019.

8. 戰後嬰兒潮並非都是和平之子，有些來自性暴力。根據記載，一九四五年四月蘇聯軍隊入侵柏林，強姦德國婦女的行為持續了好幾年，約有兩百萬名受害者。後來，德國醫生進行墮胎手術的次數高得驚人，並且指出女性患者性病感染率有所攀升。據估計，目前大約有十萬到三十萬名德國人是「俄裔孩童」(Russenkinder)；不過，由於這段時期帶來的恥辱，真正的人數可能永遠不得而知。

9. Robert Lee Hotz, "Tuned to Music, the Coronavirus Sounds Like Zappa," Wall Street Journal, June 27, 2020.

附錄

1. 「RIAS」為柏林「美國占領區廣播電台」(Radio in the American Sector) 的縮寫。

2. John Mauceri, "A Conversation with Abravanel," liner notes to Die Sieben Todsünden, Decca, 1990.

國家圖書館出版品預行編目 (CIP) 資料

音樂之戰：奪回二十世紀的古典音樂 / 約翰．莫切里 (John Mauceri) 著；游騰緯譯 .-- 初版 .-- 新北市：黑體文化，左岸文化事業股份有限公司出版：遠足文化事業股份有限公司發行, 2023.11
　面；　公分 .-- (灰盒子；10)
譯自：The war on music : reclaiming the twentieth century
ISBN 978-626-7263-38-9(平裝)
1.CST: 音樂史 2.CST: 樂評 3.CST: 二十世紀

910.9　　　　　　　　　　　　　　　　　　　　　　　　　　　112016899

特別聲明：
有關本書中的言論內容，不代表本公司 / 出版集團的立場及意見，由作者自行承擔文責。

灰盒子 10

音樂之戰：奪回二十世紀的古典音樂
THE WAR ON MUSIC: RECLAIMING THE TWENTIETH CENTURY

作者・約翰・莫切里（John Mauceri）｜譯者・游騰緯｜責任編輯・龍傑娣｜美術設計・林宜賢｜出版・黑體文化 / 左岸文化事業股份有限公司｜發行・遠足文化事業股份有限公司（讀書共和國出版集團）｜地址・23141 新北市新店區民權路 108 之 2 號 9 樓｜電話・02-2218-1417｜傳真・02-2218-8057｜郵撥帳號・19504465 遠足文化事業股份有限公司｜客服專線・0800-221-029｜客服信箱・service@bookrep.com.tw｜官方網站・http://www.bookrep.com.tw｜法律顧問・華洋法律事務所・蘇文生律師｜印刷・凱林彩印股份有限公司｜初版・2023 年 11 月｜定價・450 元｜ISBN・978-626-7263-38-9｜書號・2WGB0010｜版權所有・翻印必究｜本書如有缺頁、破損、裝訂錯誤，請寄回更換